U0130455

被遺忘的香港管樂史

被遺忘的香港管樂史

連家駿

香港城市大學出版社
City University of Hong Kong Press

本書部分圖片承蒙下列機構及人士慨允轉載，謹此致謝：

三浦徹（頁150）；王晁東（頁86）；中華書局（頁56）；甘嘉餘（頁208）；可風中學銀樂隊校友（頁123下）；白榮亨（頁151、159、160下、166下、184、199）；伍振榮（頁129下）；李羽翹（頁235）；李隆泰（頁123上）；李樹昇（頁99）；何惠農（頁169）；林富生（頁141下、204、207）；東華三院文物館（頁138）；東華三院陳兆民中學管樂團校友（頁107上）；周世文（頁13、62下）；屈啟修（頁100）；柏斯管樂團團友（頁186）；香港節日管樂團（頁216）；香港德明愛樂管樂團（頁232）；香港嶺南中學銀樂隊校友（頁121上）；香港警務處《警聲》（頁83、90、91上、91中）；秋山紀夫（頁182）；皇家空軍中央樂隊（頁200）；音樂事務處（頁117、165、167、172–174）；姚載信（頁114、120下）；莫德源（封面、頁135–136）；唐志輝（頁129上、163）；陳佩珠（頁180）；通利香港新青年管樂團（頁225）；桑畑哲也（頁53、62上）；麥崇正（頁124下、160上）；麥德堅（頁181、211上）；曹乃堅（頁94）；許志剛（頁242）；黃瑜輝（頁133、141上）；喻龍生（頁77）；馮奇瑞後人（頁102下、103、113、118下、126）；馮持平學生（頁111）；港藝管樂合奏團前團員（頁211）；聖文德小學銀樂隊校友（頁116、122下）；聖文德書院校友會（頁11上、158）；聖文德書院舊生會（頁106上）；聖約翰救傷隊銀樂隊舊團員（頁131）；新法書院銀樂隊校友（頁121上）；廖少國（頁224–228）；樂友月刊社（頁89、118上、120上）；劉漢華（頁124上）；澳門管樂協會（頁189）；澳門檔案館（頁30）；魏龍勝（頁110、223）；謝慕揚（頁130）；齋木隆文（頁166上）；蘇浙中學銀樂隊校友（頁122上）；羅國治（頁105上、139、203、205）；譚香盈（頁108上）；鐘聲慈善社（頁43）

Club Lusitano (p. 28); Gwulo.com (p. 31); historical archives/Vienna Philhamonic (p. 88); Isaac Tse (p. 104 upper); Joe Mak (p. 256); Peter Pun (p. 91 lower); Tim Gaclik (p. 108 lower); Watershed Hong Kong (p. 39); Winter Band Festival / RaveGroup (p. 194)

本社已盡最大努力，確認圖片之作者或版權持有人，並作出轉載申請。唯部分圖片年份久遠，未能確認或聯絡作者或原出版社。如作者或版權持有人發現書中之圖片版權為其擁有，懇請與本社聯絡，本社當立即補辦申請手續。

Supported by

香港藝術發展局支持藝術表達自由，本計劃內容並不反映本局意見。

國際統一書號：978-962-937-685-7

出版

香港城市大學出版社
香港九龍達之路
香港城市大學
網址：www.cityu.edu.hk/upress
電郵：upress@cityu.edu.hk

The Forgotten History of Wind Bands in Hong Kong
(in traditional Chinese characters)

ISBN: 978-962-937-685-7

Published by

City University of Hong Kong Press
Tat Chee Avenue
Kowloon, Hong Kong
Website: www.cityu.edu.hk/upress
E-mail: upress@cityu.edu.hk

Printed in Hong Kong

Music plants life a rose

當你學懂了一種樂器
就好像在你漫長的人生路上
增添了一朵美麗的玫瑰花

恩師 黃日照
Mr. Alfonso Wong Yat Chiu

鳴 謝

To my beloved wife, Kathleen Lau Wen Din

Celebrating 50th Anniversary of St Bonaventure College and
High School Band

To Hong Kong Symphonic Winds

目錄

緒論　被遺忘的香港管樂歷史

第一章　啟蒙時代
（1841至1945年）

第二章　特輯：嶺南地區和南洋
　　　　　管樂發展的關係

第三章　轉變時代（1945至1977年）

第四章　當代（1978年至現在）

序一

向千山我獨行的連老師致敬！

投身學術研究，是一條孤獨的路，尤其是音樂學此一學門，而在此學門中的軍樂史領域，更是冷門中的冷門，若要涉足此領域，個人深知期間過程是備極艱辛的，因為自己也曾經走過這條路，冷暖自知。

回首過往四分之一個世紀在台灣的從軍歷程，何其有幸能夠從一個音樂的門外漢，進入「政治作戰學校音樂學系」就讀，接受學院式的古典音樂教育訓練，且於軍校畢業後，先後在「國防部示範樂隊」等軍樂專業部隊服務，加上就讀「東吳大學音樂系碩士班音樂學組」，因此立下撰寫《我國近代軍中軍樂史》之目標，前後十餘年，終於在2017年人生將近半百時完成並自費出版。

也正因為拙著《我國近代軍中軍樂史》，有緣與香港的年輕音樂學者連家駿先生相識。擁有強烈使命感的連先生，自2017年起接棒，投入撰寫《被遺忘的香港管樂史》一書，在沒有前人前例可供遵循參考下，他以「無與倫比的熱情」、「無人能及的熱血」、「無所匹敵的熱忱」、「無有畏懼的熱力」，毅然走上這條註定孤寂之路，連先生就是想為香港音樂發展歷史補上所缺少的管樂發展歷程，讓青史永註。他憑着一份心意，一步一腳印前進，一步一腳印探索，付出非常多時間與精力，其艱辛是不足為外人道的，但連先生克服萬難，終於完成《被遺忘的香港管樂史》。

此書前後共有五個章節，將香港管樂發展的前世今生，完整羅列建構及還原，是一部記錄香港音樂發展歷史之重要文獻，為未來的學者想要進行此領域研究時，提供後續可以探索之方向，這是本書價值之所在。

孫中山曾說「吾心信其可行，則移山填海之難，終有成功之日」，連先生明知書寫香港管樂歷史就像移山填海一樣艱難，但仍以「千山我獨行」的襟懷，堅持奮鬥到底，走完最後一里路，完成香港管樂歷史之撰寫，向連老師致敬。

<div align="right">

周世文

中華民國陸軍備役中校

2023 年 1 月

</div>

序二

能為這本深度挖掘香港管樂歷史的佳作編寫序言,我感到非常榮幸。

我與作者家駿相識於 2017 年 3 月由香港中文大學文化管理碩士課程舉辦的年度社區社群藝術論壇,彼時我擔任該課程的副主任。那屆論壇聚焦於長者藝術參與,將其看作一種社會福利的形式,是極具意義並且值得探索的文化潛在可能性。家駿當時管理一個主要迎合男性長者群體的管樂團,他與樂團的其他成員應邀在論壇上表演並分享經驗。

同年 9 月,家駿成為了文化管理碩士課程的學生,在他學習期間,我開始了解到,家駿不僅致力於將音樂帶給長者,也極為真切地關注着管樂在香港的發展。我當時擔任了他畢業論文的導師,他那篇關於香港地區管樂團演變的論文也為本書奠定了堅實的基礎。

自 2019 年從文化管理碩士課程畢業後,家駿在這四年完成了很多事。2019 年,他創辦了五十男樂團,這是一個面向 50 歲以上男性長者的社區老年管樂團。該組織旨在鼓勵男性長者追求自己的音樂志趣和挑戰人們對衰老的普遍看法。五十男樂團一直是中大文化管理碩士課程非常重視的合作夥伴,我們目前也在合作開展更多具有影響力的研究項目,從而造福長者,以及其他社會福利與藝術工作相關的機構和人員。家駿也開始了他的博士生涯,在我看來,他有望成為社區社群藝術和管樂領域的重要學者。

我們時常能聽到香港的交響樂團取得了優秀成就,這對香港成為全球的文化中心至關重要。同時,管樂團也一直是香港歷史的重要組成部分,並在過去兩個世紀中見證着城市的社會文化及政治演變。在 180 年的歷史裏,管樂團是時常被忽視的香港文化遺產,而家駿以深

入全面的研究，以有趣的敘事方式呈現了這段歷史，這令我印象非常深刻。

本書按歷史事件發生的時間順序分為五個章節，追溯了香港管樂從 1841 到 2022 年的歷史及發展。這讓讀者能夠輕鬆跟進發生在此期間的眾多重要里程碑與挑戰。我無意透露過多本書的內容，但我仍樂於分享我對本書前三章的心得。

管樂一直都與軍樂隊和警察樂隊緊密相關。本書在第一章中清晰描述了早期這些樂隊如何成立，以及如何促成香港第一支民間樂隊的發展。對於我個人而言，第二章是極為有趣味的，家駿試圖將香港管樂的發展與嶺南和南洋地區聯繫起來，這一章節深得我心之處亦在於他介紹了新加坡管樂的發展。作為新加坡人，我在成長過程中親身體會到管樂對於在學校儀式與競賽中獲得一些榮耀有多重要，後來我在國民服役的生涯中，也對其必要性深有體會。第三章則重點介紹了管樂在二戰後的發展，我認為這確實是香港管樂的黃金年代，尤其是隨着警察樂隊的成立。警察樂隊和軍樂隊同時也會在香港各個社區及海外演出。

本書為香港管樂的文獻缺口作出了重要的貢獻，書中內容不僅信息豐富，而且具有啟發性。除了音樂領域的愛好者、學生及工作者外，我相信此書對於文化藝術管理者、社區社群藝術工作者，還有文化政策制定者而言都有價值，除了廣為人知的交響樂團敘事，他們能在閱讀中拓展自身對於音樂發展的認知。

我相信你會像我一樣享受閱讀這部著作，同時我也期待該書能為未來研究和理解管樂這一香港文化遺產帶來怎樣新的見解。

林國偉

香港中文大學文化管理碩士課程 課程主任及教授

2023 年 1 月

（原文為英文，由唐曉逸翻譯）

序三

香港音樂作為嶺南文化的分枝，傳統以粵劇及宗族社群等民間音樂、歌謠為主。1841 年，香港進入英治時期，音樂文化就如其他方面一樣，出現根本的變化。一直以來，基於官方對文化採取不干預政策，香港的文化藝術發展主要是民間行為，到 1962 年香港大會堂開幕前後才開始改變。長期以來，不少人形容香港是個文化沙漠，既沒有音樂廳，而音樂作品及演奏水平也是業餘的。少數反對聲音以粵劇為例，認為香港有其文化繁華的一面；至於從西樂角度提出異議的，連家駿的這部管樂研究便提供了鏗鏘有力的答卷。

作者以長笛演奏專業，詳細追溯管樂在香港發展的全過程。所謂管樂，是指西洋管弦樂器中的銅管與木管樂器，兩者俱為西方工業革命產物，一般被視為現代、進步的象徵，獲儀仗隊、軍樂隊廣泛採用。強勁精準的管樂，在古典音樂浪漫時期作曲家們的配器佔有關鍵位置。

管樂在香港的故事，作者雖然不只一次提出由 1841 年說起，但個別章節把管樂文化東漸的過程推前至 16 世紀的澳門，而空間也不限於香港。時間和空間的延伸，有助於更全面了解管樂文化在大中華地區以至東亞的發展過程。為此，作者進行了大量資料收集和考證，讓管樂在本區發展的歷史脈絡有更豐富的層次。

然而本書最珍貴之處，是鉅細無遺地足本概述管樂文化在香港的發展。除了從浩瀚的中西文獻中找尋所有關於管樂的人與事，作者通過口述訪談，與資深管樂演奏家回顧昔日親身經歷的過程，還搜羅了珍貴歷史照片和場刊，佐證、補充現存紀錄，保留甚至搶救稀有史料及滄海遺珠，善莫大焉。

通過作者收集及整理各種關於管樂的參考資料，全書帶出幾個重要主題，包括上述關於香港是否文化沙漠——答案不但是否定的，更

提出香港是管樂文化的重要樞紐，早於 1860 年代對成立管樂隊的討論，等同於市樂隊的籌建。20 世紀更是遍地開花，非政府紀律部隊、慈善團體、學校等，都設有管樂隊。管樂的發展在粵港澳形成脈絡，《黃河大合唱》作曲家冼星海正是遊走三地（加上早年在新加坡就是四地）的銅管樂手之一。戰後新形勢下，香港成為各管樂團體及專家的落腳點，導致 1950 年代管樂隊猶如雨後春筍，加上校際比賽逐漸訓練出新一代的管樂手，為 1970 年代由經濟起飛帶動文化藝術建設鋪路。

大量文字記錄以外，本書一大特色是附有一系列 1970 年代以來管樂演出的實況錄音，通過二維碼點擊收聽。此外，個別歷史照片異常珍貴，包括日治時期在中環列陣的軍樂演奏、1959 年卡拉揚在啟德機場停機坪帶着太陽眼鏡指揮香港警察銀樂隊等。這樣一部視聽俱備的音樂歷史著作，只有通過作者無比熱情及識見才有此成績。

謹以此短序向連家駿祝賀、致敬，亦希望他再接再厲，為香港音樂文化作整理、保存。

周光蓁 謹識
音樂歷史學家
2022 年臘月

自序

　　香港最早期的西方音樂形態，以軍樂隊的形式展現，英國殖民主義緊隨的是軍樂，大部分的軍團都有自己的軍樂隊，軍樂隊的作用是戰時通訊、鼓勵士氣及娛樂，當然更重要的是作為儀仗樂隊之用。軍樂隊在太平盛世的時候則有另一個功能 —— 作為政治工具安撫市民。因此，英軍在港的軍樂演出，可說是香港華人首次接觸到管樂及西樂的機會。很多人說香港是文化沙漠，但筆者在歷史文獻中，發現香港戰前的管樂活動已經相當豐富，而且更有一些不成型的文化政策曾因管樂活動而廣被香港社會討論。除了英軍軍樂隊的管樂傳播外，戰前的華人社區已經有不少管樂活動，而且華人的管樂活動往往會在社會重要事件中出現，亦可見證管樂已經成為華人生活的一部分。

　　然而，管樂在音樂發展史中的地位卻不受重視，提及度也遠遠比不上管弦樂團，背後有社會學和歷史的原因。可以觀之，長久以來，世界各地研究管樂的文章遠比管弦樂的為少，慈幼會陳炎墀修士的《學校樂隊組織行政與訓練」是香港第一本提到香港管樂歷史的書籍，但內容主要是討論如何管理學校樂隊。香港研究管樂的學術論文只有Ada Niermeier 的碩士論文，主要針對 1970 年後香港管樂發展的歷史。筆者於 2016 年時因工作關係認識不少管樂界的前輩，他們很多人曾參與學校樂隊，卻離開了管樂多年，在交流當中，他們分享了不少戰後20 至 30 年的管樂發展史，包括他們當年的管樂學習過程、管樂訓練、比賽、演出經歷等。這令筆者反思，也許能夠找到他們老師的背景和歷史就能追本溯源。筆者原本只是在社交媒體臉書建立了分享香港管樂歷史的專頁，沒有認真地研究下去。後來，筆者在 2018 年的碩士論文以香港管樂歷史作為題目，開始認真地整理已收集好的歷史資料，也令筆者立志要把香港管樂史成為終身研究題目。及後筆者以香港管樂史的題目於 2021 年考獲澳洲音樂學文憑，並在日本管樂雜誌出版四篇香港管樂歷史專題文章。2021 年尾獲得香港藝術發展局的「香港音樂發展專題研究計劃」為期兩年的研究計劃資助，有幸把多年研究的資料和觀點結集成書。

本書旨在研究和重構香港管樂史，彌補學術界對此領域研究不足的空白。筆者在管樂界多年，感受到現有的管樂研究大多着眼於表演和教學方法，忽略了歷史文獻的考證。本書沒有一個理論構架，但卻是一個質性研究，通過整理舊報紙、雜誌和照片等第一手資料，重建香港管樂開埠至今的發展歷程，為後世研究提供重要參考，本書尤其希望在戰前管樂在香港的貢獻方面着墨更多，務求填補此知識領域的真空。本書志在建立新文獻，因此以述史為主，論史為次。期望通過重建歷史資料庫，奠定香港西樂發展的新參考文獻。內容以普及為導向，讓大眾閱後可深入了解香港管樂百年革新。同時，筆者在一些管樂事件中有意留白給讀者思考，而非強行下定論。希望各香港管樂界可以認識更多管樂的發展歷程，總結前人的經驗，繼續為管樂業界發光發亮。

　　恩師黃日照老師生前希望用餘生推動香港管樂發展，為香港培養出色的管樂人才，恩師的徒子徒孫也在音樂界有不少成就。儘管筆者沒有修讀音樂系，但也希望跟隨恩師的宏願，推動香港管樂發展。本書是以本人的碩士論文作為藍本編寫，鑑於香港管樂歷史的資料非常有限，而且戰前的資料只能在舊報章中獲得，如果書中有任何錯誤或不足之處，歡迎指正，造福香港管樂界同業，實乃不勝感激。

　　能完成本書也是非常感謝幾位人兄，除了恩師黃日照老師外，他把管樂帶到筆者的人生。另外，非常感謝妻子劉玫玎，沒有她的支持和幫助，本書是不可能出現。另外，亦要感謝香港藝術發展局贊助此書的出版。再者，要感謝碩士指導老師林國偉教授，他教懂筆者不少研究的技巧和方向，也不停鼓勵筆者能完成論文。最後要感謝提供資料給筆者的前輩們，沒有他們的幫助，香港管樂歷史是不可能被重整。適逢 2023 年為母校聖文德書院銀樂隊金禧紀念，此書亦作為禮物回饋母校銀樂隊，慶賀母校銀樂隊繼續為香港管樂界培訓人才。

<div style="text-align:right">

連家駿

2023 年 11 月 24 日

</div>

認識管樂團

管樂團的三大家族

管樂團是一種使用管樂器演奏的樂隊，成員通常分為木管、銅管和敲擊三大家族，有些樂團亦會加上弦樂家族的低音大提琴。

管樂團

- 木管樂器 （wood-wind instruments）

- 銅管樂器 （brass instruments）

- 敲擊樂器 （percussion instruments）

1. 木管樂器 （wood-wind instruments）

木管樂器屬於笛類樂器，其基本原理是利用管狀與音孔的結合發音。笛類樂器通過開關管身上的音孔，控制氣流的流動，從而發出不同的音高。早期的笛、簫等樂器大多以木材為原料製造，其外形都是管狀，以口吹氣在管內。隨着時代發展，現代木管樂器基於這類古樂器進行改良，改用金屬、塑料等新材料，並且增加調音槽以提升音色質量。不論古代還是現代，木管樂器的基本原理都是利用管內氣流的速度變化來控制音高。音孔越大，氣流流速越快，音高越高。這種以管作為發聲設備的笛類樂器，因其早期多以木材製成，所以被總稱為木管樂器，是現代管樂隊中重要的組成部分。常見的木管樂器包括：

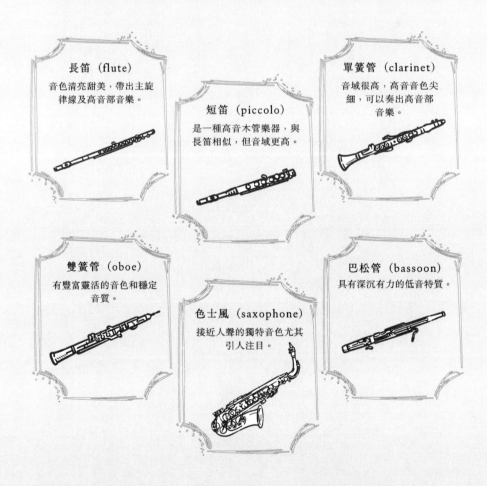

長笛 （flute）
音色清亮甜美，帶出主旋律線及高音部音樂。

短笛 （piccolo）
是一種高音木管樂器，與長笛相似，但音域更高。

單簧管 （clarinet）
音域很高，高音音色尖細，可以奏出高音部音樂。

雙簧管 （oboe）
有豐富靈活的音色和穩定音質。

色士風 （saxophone）
接近人聲的獨特音色尤其引人注目。

巴松管 （bassoon）
具有深沉有力的低音特質。

2. 銅管樂器 （brass instruments）

　　銅管樂器因其深沉宏亮的音色，廣泛應用於各類檔次不同的音樂演出。不論是室內小型音樂會，還是室外大型場景如閱兵儀式的行進樂，銅管樂器都能夠突顯整體音樂的壯麗氣勢。銅管樂器採用金屬製成的管狀結構。演奏者通過口腔吹入氣管內，使雙唇和管壁產生振動，從而調控空氣流動形成不同頻率的振動，最終發出音色豐富的聲音。每個銅管樂器所發出的基本和諧音匯合在一起，共同形成銅管集體音色的特點——飽滿圓潤。此外，樂器通過活門的開閉，能夠調整音高，演奏出旋律音階，從而完整表現各式音樂作品。常見的銅管樂器包括：

小號 （trumpet）

音域最高，音色明亮穿透，適用於高音旋律和高音音群。

法國號
（French horn/horn）

音域次於小號，音色更為圓潤潤澤，表現力強，音色變化大，在木管五重奏時也會用上法國號。

次中音號
（baritone horn）

音色清澈、音準穩定，在樂團常作補充和連接作用。

長號 （trombone）

具有廣泛的音域，可以演奏出低音到高音的音符。

大號 （tuba）

音域最低，音色沉重，為全團提供拍子，音量最大。

3. 敲擊樂器 (percussion instruments)

敲擊樂器可以區分為「有固定音高」和「無固定音高」兩大類，由於敲擊樂器的種類太多，下文只介紹在樂團中經常用上的敲擊樂器：

有固定音高敲擊樂器

有固定音高敲擊樂器指可以奏出固定音程的樂器，這類樂器可敲擊出不同的音階和旋律，可以獨立演奏樂曲。常見的有固定音高敲擊樂器有：

馬林巴琴 (marimba)

一種木製的鍵盤敲擊樂器，由許多長方形的木條組成，每根木條代表一個音符。它具有溫暖、豐富的音色，並且音域廣闊，可以演奏出豐富多樣的音樂風格。

木琴 (xylophone)

一種由木製或合成材料製成的敲擊樂器。它的音色明亮、清脆，音域較短，通常用於演奏快節奏的音樂。

鐵片琴 (glockenspiel)

鐵片琴由一組鐵片組成，通過敲打鐵片發出不同音高的聲音。

定音鼓 (timpani)

一種大型樂器，由一個或多個金屬鼓身組成。它的特點是可以調整鼓身的張力，從而調整音高。定音鼓在樂隊和管弦樂團中起着重要的節奏和音樂表現作用。

無固定音高敲擊樂器

無固定音高敲擊樂器則沒有固定的音高，只能發出鳴音效果。雖然它們只能奏出單一音高，但通過和其他樂器組合，能為音樂添上不同的色彩。常見的無固定音高敲擊樂器有：

大鼓（bass drum）
一種低音敲擊樂器，由一個大型的鼓身和一個皮膜組成。它的音色深沉、豪邁，常用於強烈的音樂節奏和強音效果。

小鼓（snare drum）
一種小型敲擊樂器，由一個鼓身和一個上面有許多金屬絲線的鼓面組成。它的音色明亮、尖銳，常用於產生節奏和效果音。

三角鐵（triangle）
三角鐵是一種金屬敲擊樂器，形狀呈三角形。演奏時，用一根小棍敲擊三角鐵的邊緣，產生清脆的鈴鐺聲。

鑼（gong）
一種大型的金屬敲擊樂器，形狀呈圓盤狀。演奏時，用一根棍子敲擊鑼面，產生激盪的共鳴聲。

鈸（cymbal）
一種金屬敲擊樂器，由兩個圓形的金屬盤組成，中間用一根皮革帶連接。演奏時，用兩根棍子敲擊鈸面，產生明亮、豪放的聲音。

木魚（wooden block/temple block）
由一塊厚實的木板製成，形狀呈長方形或圓形。當用棍子敲擊時，會發出清脆的木擊聲，具有獨特的節奏和韻律效果。

此外，敲擊樂器也可以根據其構成材料分為金屬類和木質類、根據結構分為鍵盤類和鼓類。

緒論

被遺忘的香港管樂歷史

一直以來，香港的管樂發展就如 Ada Niermerier 的碩士論文中所說，"The wind band movement in Hong Kong was not documented and nothing much seems to have happened until the 1970s." 大家認為香港的管樂發展要到音樂事務統籌處成立後才真正發展起來，大家亦以為 1970 年代前的香港並沒有管樂活動。本書希望以歷史的角度證明，香港自開埠已經有管樂活動，並且在不同時期有重要的管樂團及演出，而這些管樂活動也影響着香港西洋音樂的發展。在香港西洋音樂史研究中，大部分都是針對管弦樂團、歌詠對香港的貢獻，但是有關管樂對香港的貢獻卻沒有太多的討論，管樂藝術甚至被視為低俗藝術；然而經過歷史文獻的考證，其實香港管樂史也可以是獨立的研究項目，因為管樂有着不可或缺的地位，補充了香港西樂歷史的空隙。

　　本書的創作來自於本人的碩士畢業論文 "The Evolution of the Wind Band in Hong Kong since 1842: The Forgotten History"，以及本人音樂學文憑畢業論文 "The Development of Wind Band and Cultural Policy in Hong Kong in 1950s to 1970s"。部分研究成果曾在日本的管樂雜誌出版。是次出版書籍的其中一個動機是延伸闡述以上的研究結果。本書也會作為香港藝術發展局香港音樂發展專題研究計劃的成果分享。希望本書可以補充香港西洋音樂歷史未被討論的部分。

　　本書會把香港管樂歷史時空定為三個部分：戰前（啟蒙時代）、戰後至音統處成立（轉變時代）、音樂事務統籌處成立後及千禧年後（當代）管樂發展和挑戰。以三個時空界定香港管樂發展的方向。當中會加上一個章節 —— 嶺南和南洋管樂發展的互相影響。主要是以歷史音樂學的角度把香港管樂發展和對社會的影響呈現出來。研究以管樂的角度觀察香港西洋音樂歷史的轉變、包括，政府、社區、學校對西洋音樂的看法，同時側而反映香港的政治、文化政策、青年政策、教學政策的改變。本書是一個質性研究，研究方法主要以第一手歷史資料來進行，如舊報紙、政府文件、舊場刊、舊相片、影片或人物專訪。

一、錯綜複雜的香港管樂世界

第一章：啟蒙時代（1841 至 1945 年）

　　香港管樂歷史可追溯到 1841 年，而香港從來都不是文化沙漠。香港是英國的殖民地，管樂是首種西樂傳入香港的華人社區。英國政府以軍樂作為媒介，把英國的文化和價值推廣到其殖民地，包括新加坡、印度、馬來亞等。為了在殖民地推動社會和諧和宣傳國家榮耀，英國政府把公園音樂會的傳統帶到殖民地，為當地人民提供免費軍樂音樂會。戰前的軍樂活動，除了是對本地人民的懷柔政策外，亦可以理解為外交手段，以顯示英國的軟實力。在英國不同的殖民地中，市樂隊的概念經常出現，而香港社會在 1862 年代已開始討論是否成立市樂隊。不過要到 1974 年香港管弦樂團職業化，市樂隊才正式成立。本來戰前有幾個機會可以成立市樂隊，但卻沒有成功，第一章會討論市樂團不能成立的原因，並會討論香港戰前的文化政策。

　　戰前，香港已經有兩隊最早期成立的社區樂隊：香港青年會銅樂隊和鐘聲慈善社銀樂隊。香港亦有定期的管樂演出。由香港戰前的管樂活動可以看到華人、英人和葡萄牙人都曾參與香港的管樂活動。廣州淪陷後，香港出現由南來樂人領導的嶺南和嶺英學校銀樂隊，而慈幼會系統的聖類斯、香港仔工業亦有學校銀樂隊。全港第一隊全華班華南管弦樂隊也由廣州來港的林聲翕教授創辦。學校音樂協會的學生管弦樂團也於 1941 年成立，而遷校到澳門的廣州培正管弦樂團亦在同年來港表演。另外，二戰前夕，1941 年米杜息士軍樂隊還有公開表演，舞廳的菲律賓樂師還是夜夜笙歌。因此，在戰前的管樂活動遠比想像中豐富，華人在 20 世紀初已經積極參與管樂活動。

　　香港淪陷後，很多人以為日治香港沒有什麼文化活動，但這並不正確，日治時期香港的公開音樂活動主要以軍樂和器樂為主，而且日軍在公眾地方演出軍樂時，亦有不少本地華人觀看演出。當時亦設有香港交響樂團，被日本政府推崇為首支香港職業管弦樂團。

第二章：嶺南地區和南洋管樂發展的關係

在研究香港的管樂發展時，不可以只看香港本身，因為在戰前，香港其實跟廣州、上海、澳門及南洋的藝術界有密切的關係。本書會介紹廣州、澳門和南洋的樂隊跟香港的關係。當討論到廣州時，廣東陸軍第一師軍樂隊跟戰前廣州管樂界有不可分割的關係，作為日系訓練的軍樂隊，此樂隊也是清末至民初期間水平最高的軍樂隊之一，第一師軍樂隊影響早年廣州學校樂隊的發展，亦為廣州管樂界建立一套良好的管樂系統，這些曾直接及間接接受第一軍系統訓練的學生把系統傳承到香港。同時，廣州市政府系統的樂隊也跟廣州管樂界有不少關係，當中亦有不少人物跟日後香港管樂發展有密切關係，包括廣州培正畢業生羅廣洪和馮奇瑞，他們在廣州年代為政府樂隊及軍樂隊服務，這也見證了戰前廣州的管樂發展得非常蓬勃，其後這些人物更把廣州的系統帶到香港。本章亦會介紹當時在廣州最高水平的幾支學校樂隊，這些樂隊都跟軍樂隊和政府樂隊有很大關係，而且廣州學校樂隊也為中國近代音樂史作出很大貢獻，這些學校包括廣州聖心中學、培英中學、培正中學、嶺南大學附中銀樂隊。在戰後，這些學校銀樂隊的教練及畢業生成為了香港戰後最重要的管樂教練及職業樂手。

澳門是亞洲地區管樂發展得最早的地方，早年的教會是管樂培訓的重地。早在 19 世紀，澳門已經有軍樂隊，聖若瑟修院作為音樂教育的學院，學院中設有銀樂隊，當時有不少華人管樂手都是來自聖若瑟修院。修院培養出來的樂手成為了澳門及香港戰前的管樂教練。另外，在澳門和香港的管樂發展中，慈幼會扮演着非常重要的角色。慈幼會 1904 年在澳門開始辦學，培養出一代又一代的管樂人才，這些人才於戰後成為了澳門治安警察局樂隊的主力，有的更成為了澳門治安警察局樂隊的領導。另一方面，部分管樂人才來到香港發展，加入香港警察樂隊及巴士銀樂隊，而且成為戰後香港其中一支主流管樂教練團隊。從慈幼會系統出身的鄭繼祖及錢志明便是香港管樂發展的重要推手，這反映出澳門管樂對香港管樂發展是功不可沒的。

戰前的香港管樂團，除了是英軍樂隊外，本港的主要管樂教練跟廣州音樂界都有密切關係，他們通常穿梭廣港兩地演出，表演地方包括劇院、酒店、夜總會等。他們亦與粵樂界有不少合作，粵曲是嶺南一帶以廣東話伴以音樂的奏唱方式，伴奏樂器主要為中國樂器。呂文成等人首創以西洋樂器演奏中樂，成為了香港早期華人早期管樂合奏的雛型，此表演形式及後被稱為「精神音樂」。本章亦會討論到粵樂跟管樂之閒的關係，以及有關管樂及粵樂界人物在戰前和戰後對音樂界的事跡和貢獻。

戰前嶺南地區跟南洋有不同的人文交流、貿易、遷移。部分嶺南音樂人前往南洋發展，成為星馬兩地管樂發展的重要人物。此外，海峽殖民地新加坡、馬六甲和檳城及馬來聯邦與馬來屬邦都有不少管樂活動，其中，海峽殖民地新加坡的警察樂隊是當時非常知名的樂隊，除了官方成立的軍樂隊、警察樂隊、市樂隊外，各州的會館和協會也有自己的樂隊。本章亦會討論養正小學的區健夫及冼星海的事跡，以此說明嶺南地區和南洋之間管樂發展的關係。

第三章：轉變時代（1945 至 1978 年）

戰後，香港的管樂發展更加豐富。本章討論當時政府唯一的官方樂隊 —— 警察樂隊 —— 對整個音樂界的貢獻，以及其在音樂界大環境改變後的角色轉變，並且肯定其在戰後管樂界及音樂界的貢獻。此外，本章會以新發現的歷史證據來重新定義香港警察樂隊在香港的成立年份，並討論警察樂隊在 1950 年代的一些構思在歷史環境中是否達成、在達成的過程中面對什麼問題。當中樂隊面對兩個挑戰：香港管弦樂隊職業化後，警察樂隊不再是香港唯一的樂隊；以及香港專業音樂教育普及後，音樂界有較多的專業音樂家及教師，由此討論警察樂隊在音樂界的定位。

除了警察樂隊外，戰後的學校管樂團在音樂界有着舉足輕重的地位，不過當年成立學校樂隊的目的主要是以音樂作為工具，為學生

提供品德和紀律訓練，對藝術的要求較為次要。這個對管樂團的功能性看法，在西方和東方都是一致的。戰後的許多管樂教練都來自廣州和澳門的系統，此章亦會記述他們怎樣把在澳門和廣州所習得的音樂知識和傳統帶來香港，並會介紹戰後一些重要的學校樂隊和人物。另外，本地的銀樂隊有如雨後春筍般發展起來，香港除了有第一隊職業樂隊——香港警察樂隊，也出現了不少制服團體樂隊、公司樂隊、慈善機構樂隊。他們積極推廣管樂文化，為 1970 年代香港管樂飛躍發展提供了重要的基礎。

　　1977 年香港音樂事務統籌處成立，很多人認為是香港管樂發展的開始，但根據歷史文獻，戰後的管樂活動一點都不少，早期更有不同國家的軍樂隊來港表演，例如美國的第七艦隊等。直到 1970 年代，來自外國的管樂團來港，正式把管樂交響樂的概念帶來香港，例如，1975 年來港的亞世亞大學吹奏樂團及 1978 年的伊士曼大學管樂團。這些都見證了香港的管樂發展在 1970 年代開始以藝術方向發展起來。

第四章：當代（1978 年至現在）

　　音樂事務統籌處於 1977 年成立，隸屬於教育司署。1976 年，施東寧（David C. Stone）接受教育司署邀請，就香港的音樂教育提出具體的建議和計劃，更獲政府委任為音樂顧問。1977 年 1 月，施東寧向政府提交建議，政府隨即於同年 10 月成立音統處，目的是為全港青年提供有系統的器樂訓練，並舉辦大眾音樂活動，以推廣音樂，管樂也由此被推廣起來。音樂事務統籌處有一系列的音樂活動，其器樂訓練班、香港青年音樂營、「樂韻播萬千」音樂會成功把管樂傳播給香港市民及學生，其中器樂訓練班成為了香港管樂人才的少林寺，器樂學員會參加不同的管樂活動，在管樂界形成了一個以音樂事務統籌的訓練系統。這些由音統處訓練的學員學有所成，有不少人更成為今天香港音樂界及器樂教育界的中流砥柱。

　　香港青年管樂團是香港政府音樂事務統籌處訓練和管理的重點樂團之一，樂團於 1978 年成立，目的是向香港青年木管和銅管樂手提供

訓練和演奏的機會。樂團由學生組成，每年會在香港公開試音招募 60 名團員。此章討論青年管樂團對香港管樂發展的重要性，並評論了其作為香港首隊官方青年管樂團如何代表香港擔當管樂交流的角色。

音樂事務統籌處對香港管樂界最大的貢獻，必然是香港青年管樂節，管樂節主要是提升本地的管樂吹奏水平，增加香港人對管樂的興趣，也鼓勵香港的青年團體和學校組織管樂團。青年管樂節跟通利琴行、通利教育基金有密切的關係，通利琴行創辦人李子文先生在 1977 年 11 月向新成立的音樂事務統籌處提出，通利教育基金有意以私人名義組織年度香港青年管樂節，於是第一屆青年管樂團在通利的推動下於 1978 年舉行。本章亦討論到青年管樂節為什麼會在文化政策下出現，並會論及其後來所面對的挑戰。在管樂的發展中，除了政府和民間的努力外，商界的支持也十分重要，通利教育基金及通利琴行是香港管樂發展的重要推手，沒有通利的資助和支持，早年音樂事務統籌處的管樂活動不可能這樣順利地推進。通利教育基金及通利琴行用上公司的人脈，為香港帶來不少優質的管樂活動；及後成立的社區管樂團，成為管樂界其中一支最優秀的樂團，此章會討論通利在管樂界的角色及貢獻。

另外，成立於 1982 年的香港管樂協會是香港最早期和外間聯繫的管樂機構，其成立跟音樂事務統籌處和亞太管樂協會有很大關係，此章記述該協會的成立歷史、其對管樂界的影響及所面對的問題，並評論協會對香港管樂發展的功過。同時，香港管樂發展在 1990 年代走向社區發展，再不是由政府主導，樂團的水平亦朝向管樂交響樂的方向，在藝術水平上有相對較高的要求。1990 年代的管樂活動成功得到剛成立的香港藝術發展局支持，這是對香港管樂發展的一大肯定。

2000 年後，香港政府改變教育政策，推動「一生一體藝」，學校可以申請優質教育基金購買樂器，不少學校亦成立管樂團。管樂的普及化，同時令管樂教育成為商業活動，在一定程度上，改變了以前管樂教育的主要目的。此章會討論政策改變後及資源增加後學校樂團的實際情況。管樂教育及管樂專業化後，更多管樂手升讀音樂系，香港

整體的管樂水平不斷提升。社區樂團如雨後春筍般成立,包括香港青年管樂演奏家 (2000)、香港愛樂管樂團 (2002)、香港演奏家管樂團 (2005) 等;管樂活動及演出增加,更多人可以接觸管樂。隨着香港的管樂水平上升,香港樂手有能力到國外的職業樂團工作,亦有不少啟蒙於香港管樂環境的音樂人,在學術、演奏、教學、行政方面走上國際的舞台;此外,香港有不少管樂團亦離港表演及比賽。再者,香港管樂協會舉行了國際管樂節及冬季管樂節,令香港管樂環境變得更國際化。本章亦會討論到香港管樂發展的近況及挑戰。

第五章:2022 年香港管樂發展研究報告

第五章主要闡述 2022 年的香港管樂發展研究報告,報告以問卷調查作為研究方作,探討香港管樂發展的問題和發展挑戰,筆者希望把現在香港管樂界的問題和期望以研究報告的形式呈現給香港社會。在報告中將會討論到管樂定義和認知問題、管樂團的社會功能性、香港管樂推廣工作、香港職業管樂團成立和人才培訓的問題,亦有討論政府對香港管樂發展的影響,最後是問卷調查對象和筆者就以上問題的回應。

二、西洋管樂簡史

從古希臘到古羅馬時期,再到文藝復興,管樂團一直都是城市、宮廷和教會的合奏團體,一般以銅管樂器小號為首。管樂團一直在宗教上扮演重要的角色,它也是歐洲貴族的象徵。管樂團除了為教會在宗教活動中演出外,也會在城鎮中擔任信號指導的工作,以及在官方宴會、嘉年華、大學畢業等演出。當時的城市樂隊會組成合奏團,加入了蕭姆管 (shawm)、滑管小號和長號,其開始了以管樂為主的定期音樂會,相信這是歷史上首次非功能性的管樂演奏音樂表演,不再是實用功能性的演出。

管樂的影響力一直延續到巴洛克時期。管樂在社會上有強烈的宗教和靈性特質，因為管樂器的前身是以自然物料造成，包括骨頭、簧片、貝殼和動物的洞角（horn）等。以前的歐洲人認為這些以自然物質創造出來的樂器是最能連繫到神的聲音，直到啟蒙時代開始，人們開始挑戰教會權威，形成管樂團在音樂界領導的地位。然而，從古典時期開始，管樂成為了次要的角色，因為管樂合奏團由以前的小號和定音鼓組成形式，變為管弦樂團的管樂合奏組（Harmoniemusik），這也是現代管弦樂團管樂的雛形，樂器包括雙簧管、巴松管、法國號和單簧管。這種形式的管樂合奏團紛紛出現在歐洲各地。

直至 18 世紀初，土耳其軍樂隊把戶外演奏的樂器用於軍隊，形成了全歐洲軍樂隊的模仿對象，當時土耳其軍樂隊的管樂器不是現代的西洋管樂器，其樂器包括嗩吶、長喇叭、鈴棒、大鼓、銅鈸、嗩吶及碗鼓。直到 18 世紀末，歐洲樂器改革，形成現代軍樂隊，取代土耳其軍樂隊。另外，法國大革命對世界管樂發展也有深遠的影響。因應革命運動需要，樂隊編制擴大，管樂團樂器編制開始定形，單簧管成為如小提琴的主音樂器，樂隊以不同樂器演奏中高低音部：高音樂器有長笛、短笛、雙簧管、單簧管等，中音樂器有法國號，低音樂器有巴松管、長號及蛇形大號，最後加上少量敲擊樂器，包括大鼓、三角鐵和鈸等。這一改革構成現代管樂團的形態。及至 19 世紀，管樂有重大發展，管樂隨着帝國主義來到亞洲，這也開創了香港的管樂歷史。

三、華文地區對管樂團翻譯名稱的理解

現在管樂團是指有木管、銅管及敲擊家族的樂團，銅樂團是指只有銅管和敲擊家族的樂團。在華語世界中，上世紀對管樂團的英語翻譯沒有標準，香港的管樂團用上 "silver band"、"brass band"、"band" 一詞。在一些澳葡的資料，他們亦用上 "silver band" 和 "band"。英國通常用上 "brass band" 和 "band"。當翻譯為華文時，「銀樂隊」、

「樂隊」、「音樂隊」、「洋樂隊」和「銅樂隊」都會用來表示管樂團。有時"band"一詞更會用上"string band"而不是用"string orchestra"來指弦樂團。上世紀70年代前，嶺南一帶的樂隊一般都是用「銀樂隊」一詞。至於中國其他地區，主要是用「銅樂隊」或「軍樂隊」(military band)。南洋地區則使用「銅樂隊」、「軍樂隊」或「步操樂隊」(marching band)，有時華文地區也會用「洋樂隊」和「音樂隊」來表達管樂團。直到上世紀70年代中期，「管樂團」一詞才開始出現，亦開始在報紙上看到「管樂團」一詞。以上是綜合多份資料的觀察結果。直到今天，華文中的管樂團中文翻譯還沒有統一標準，老一代的人還會說「銀樂隊」、「軍樂隊」、「銅樂隊」一詞，而新一代的人普遍會稱呼為「管樂團」。

四、樂隊定義的問題

在研究管樂歷史時，要決定一個樂隊是否管樂團，須注意該樂團的樂器組成結構。18世紀的駐港英軍軍樂隊，有可能是號角隊、鼓笛隊，更有可能是string band。在舊報紙的報道中，很多時只會說是"band"，未必會指出"band"是什麼樂團，因此，要反覆尋找文中樂團的資料，包括組成的過程，或查看當時的演出曲目及少數的相片，從而推測那一隊樂隊是否以管樂為主的樂隊。

早年的香港管樂界，很多樂團都是以號角隊的形式出現，但隨着樂曲發展的要求，慢慢演變出管樂團的形態。當年香港的大部分管樂團都是以銅管樂為主，亦會有少量木管樂器，這延續了英軍軍樂隊的傳統。由於大部分樂隊都以步操樂隊為主，所以樂器都會用上中音號、蘇沙風、短號等。這個情況在1970年代有所改變，香港的銀樂隊開始出現管樂交響樂化的現象，坐立式的管樂團慢慢成為主流，樂器也有所改變，不少樂團會有大號、巴松管、雙簧管、法國號等樂器；及後在政府的大力推廣下，管樂變得普及，一些附屬樂器亦被帶入管樂界，例如，低音單簧管、上低音色士風等，令香港管樂團的樂器構成趨向成熟。

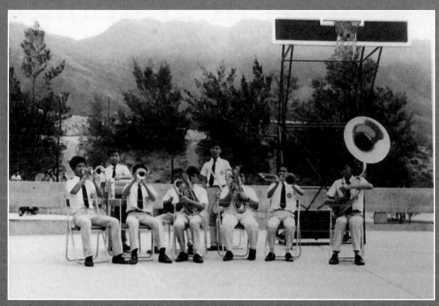

1972 至 1973 年的聖文德書院銀樂隊，右一樂手吹奏的樂器是蘇沙風。
相片來源：由聖文德書院校友會提供。

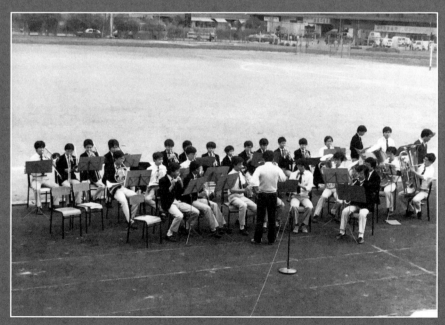

1982 年聖文德書院銀樂隊於第 13 屆陸運會演出，可見當時已改用大號，並用蘇沙風作為低音
樂器。

五、樂器譯名問題

中國各地有不同方言，因此在外文譯音上，不同地區的差異可以很大，故此便會出現一種樂器在全國有數十種譯名的情況。由於樂器沒有統一中譯，所以造成了不少困擾。國立屏東師範大學音樂教育系李超源博士在陳炎墀修士的著作《學校樂隊組織行政與訓練》的序言中亦討論過樂器和樂隊譯名的問題，他指出由於學校樂隊的辦學團體來自歐美不同的國家，它們各師各法，所以樂隊也有德、法、英、美等不同的體制；加上教練來自不同的國家，因此樂器亦出現不同的翻譯和說法。李博士表示要找一個統一的說法，外國的文獻比較多，但國人未見幾個人在處理這個問題[1]。

台灣軍樂史學者周世文在《我國近代軍中軍樂史》中表示，當時的軍樂研究對於各隊呈報部分樂器名稱上，往往未能聯想到樂器名稱跟樂器的實際關係。1935 年 5 月 15 日軍政部呈核軍事委員會「為整理軍樂一案擬定辦法數項呈請核示由」所附第二表「全國現有樂器名稱一覽表」便反映了，由於當時沒有統一樂器名稱，於是軍事委員會便提出「全部吹奏樂隊各樂器正名表」，規範軍樂隊中使用的樂器中文名，使全國機關、部隊、學校樂隊減少樂器稱呼混亂的問題，可參見下圖。

儘管民國政府對樂器名稱有統一的官方譯名，但戰前香港的樂器名稱多使用廣東話音譯，例如 1940 年聖類斯中學校刊〈本校音樂隊〉一文中便可看到「可爾耐式」（cornet）、「幫把典奴」（bombardino）、「法蘭西霍恩」（French horn）、「瓣式」（valve tromb）、「把士」（bass）等譯名[2]。1958 年《華僑日報》的〈巴士銀樂隊全體樂手〉名單中，就有一些今天不會使用的意譯名稱，如「物奏號角」、「和音喇叭」等。筆者相信，香港比較統一的樂器名稱要到 1970 年代才真正出現[3]。

1　陳炎墀編著：《學校樂隊組織行政與訓練》香港：慈幼出版社，1994，序叁。

2　〈本校音樂隊〉，《聖類斯中學校刊》，1940，頁 33–34。

3　〈巴士銀樂隊全體樂手名單〉，《華僑日報》，1958 年 3 月 12 日。

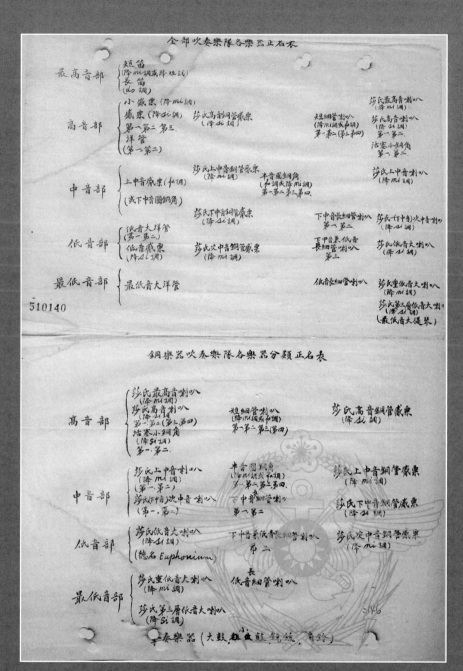

1935 年中華民國軍政部訂立的「全國吹奏樂隊各樂器正名表」。

圖片來源：由周世文提供。周世文：《我國近代軍中軍樂史》。桃園：周世文，2017，頁 150。

以下列出了粵樂界中西樂部最常看到的樂器翻譯名稱：

樂器	譯名
小號（trumpet）	吐林必
長號（trombone）	吐林風
爵士鼓（jazz drum kit）	啫士
單簧管（clarinet）	干練力 西簫 洋簫 告郎匣
長笛（flute）	銀笛 橫笛 橫簫
木琴（xylophone）	西路風
小提琴（violin）	梵鈴
結他（guitar）	傑他
手風琴（accordion）	奧加連路

第一章

啟蒙時代

（1841至1945年）

一、香港管樂和英軍的關係

　　香港的管樂歷史可追溯到 1841 年。香港是英國的殖民地，管樂是傳入香港的華人社區的首種西樂。英國政府以軍樂作為媒介，把英國的文化和價值觀推廣到其殖民地，包括新加坡、印度、馬來亞等。為了在殖民地推動社會和諧和展現國家榮耀，英國政府把假日公園音樂會的傳統帶到殖民地，為當地人民提供免費軍樂音樂會。

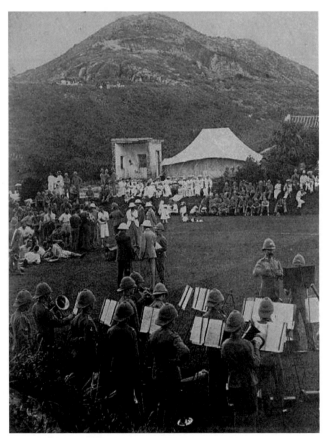

英軍軍樂隊在太平山柯士甸山公園演出。

圖片來源：Moddsey, "1890s Mount Austin Military Band," https://gwulo.com/atom/12927

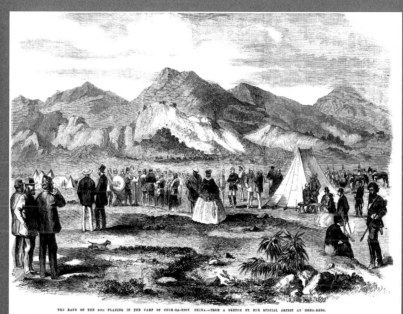

此圖的畫家在 1860 年 4 月 25 日向 The Illustrated London News 投稿，圖畫在同年 6 月 23 日刊登。1860 年 3 月 18 日，英軍第 44 軍團在 1860 年 3 月佔領尖沙嘴，並在尖沙咀一帶駐紮部隊，設立帳幕。圖中描繪了英軍軍樂隊 H.M's 44th Regiment 登陸九龍一個月內的表演情況，後面為獅子山。圖中右面有一名華人男士在抽煙，這可能表示早年的軍樂隊演出空間中，已經有華洋交流，或是有華人觀眾。此外，圖畫亦描繪出 1860 年的 H.M's 44th Regiment 是以銅樂管的形式表演。

圖片來源：*The Illustrated London News*, 23 June, 1860.

　　現在談及英軍軍樂隊的表演紀錄，通常是指 1870 年植物公園假日音樂會恆常化後的事，但其實英軍軍樂隊在 1870 年前已有不少演出，例如他們常在賽馬日於跑馬地快活谷馬場的公演[1]，不過這些演出都是以英籍觀眾為主，跟主流華人社會沒有太大關係。

1　　*The London and China Telegraph*, 13 May, 1861.

英軍對香港管樂的影響

香港第一場的西洋音樂會為軍樂表演，於 1845 年舉行。1864 年，香港兵頭花園（即香港動植物公園）亦舉辦過軍樂音樂會[2]。從 1870 年開始，英屬香港政府每一個星期都在香港兵頭花園舉行音樂會[3]。除了在香港兵頭花園舉行外，音樂會亦會在不同場地舉行，包括中環皇后像廣場、中環美利操場、九龍船塢等。香港早年的西洋音樂會大都在舊大會堂及戲院舉行，由於音樂會的門票並不便宜，所以只有達官貴人才有機會入場欣賞音樂，而公園音樂會則成為本地華人接觸西洋音樂的開始。公園音樂會的重要目的是政治原因，港英政府希望以懷柔政策推動殖民地社會和諧，亦為在港的英國公民緩解思鄉之情[4]。從 1948 年的官方文件可見，當時的音樂會平均有 500 至 600 人數觀看，當中有 80% 的觀眾是華人[5]，而在 1951 的文件可見公園音樂會的一年開支是港幣 17,000 元[6]

管樂是最早期傳入香港的西洋音樂，駐港英軍軍樂隊是主要的媒介，而軍樂隊主要服務的對象是洋人。19 世紀的香港其實不缺文化藝術，洋人經常會出席不同場合的音樂表演，有些表演更會用上管弦樂團，以當時香港音樂環境而言，管樂樂師基本上沒有太多選擇，因此，駐港英軍軍樂隊很多是包攬了整個管弦樂團的管樂部，有時駐港英軍軍樂隊的音樂總監更會成為音樂會的指揮[7]。軍樂隊經常在戰前跟香港愛樂社（Hong Kong Philharmonic Society），就是 1861 年成立的香港合唱社，有很多合作[8]。例如 1912 年的香港大學市集中，當時駐港英

2　*The Friend of China and Hong Kong Gazette IV, 43*, 28 May, 1845, p. 796.

3　Griffiths, D. A., & Lau, S. P. (1986). "The Hong Kong Botanical Gardens: A Historical Overview," *Journal of the Hong Kong Branch of the Royal Asiatic Society, 26*, p. 62.

4　Lin, Ka Chun. "The Development of Wind Band and Cultural Policy in Hong Kong in 1950s to 1970s, Licentiate Diploma in Musicology, St.Cecilia School of Music 2021, p. 26.

5　"Band Concerts," Memo31, G.D 2/18/46.

6　"Band Concert-Botanic Gardens," Memo7, G.D2/18/46.

7　"A Fine Record: Farewell to E. Surrey Regt," *The China Mail*, 26 October, 1926.

8　"West Yorkshire Band Farewell Concert," *The China Mail*, 24 December, 1987.

軍軍樂便與 H.M.S. Minotaur, 126 Baluchis、K.O.Y.L.I、25th Punjabis、
8th Rajputs、26th Punjabis 和香港愛樂社共同演出 [9]。

　　早期由於樂師不足，一些樂隊會租用軍樂隊樂師。然而租用軍樂
隊樂師存在一些問題，原因是駐港英軍經常會調往不同地方服役，軍
樂隊亦會跟隨部隊離開香港，這導致香港管樂人才不穩定，有時更會
因為新軍團仍未來港而導致樂手不足、沒有軍樂演出的局面。租用軍
樂隊樂師的情況一直延續到戰後，只是對象變成警察樂隊。隨着 1970
年代有更多有能力的管樂手出現，這個現象便逐漸解決了。

　　早期的軍樂就是駐港英軍的軍樂隊表演，駐港英軍會在香港停
留不同的時間，基本上每一個部隊都有自己的軍樂隊。軍樂隊有多
種不同形式，如銅樂隊（brass band）、鼓笛隊（corps of drums）、鼓號
隊（drum and bugle corps）、風笛隊（pipes and drums）、弦樂隊（string
band）。以上所指的銅樂隊也會包括少量木管樂器在內。駐港英軍的軍
樂隊除了來自英格蘭、蘇格蘭、愛爾蘭等地的部隊外，亦有來自英國
海外殖民地和僱傭軍的部隊軍樂隊，包括印度、尼泊爾等。

　　早年的軍樂隊對社會有間接的影響，軍樂隊除了會演奏進行曲
（march）外，還經常演奏一些改篇自古典音樂的簡易版或選段，包括比
才（Georges Bizet）的《卡門組曲》（*Carmen Suite*）[10]、蘇佩家（Franz von
Suppé）的《輕騎兵序曲》（*Light Cavalry Overture*）[11]、貝多芬（Beethoven）
的《艾格蒙特序曲》（*Egmont Overture*）等 [12]。這些作品在管弦樂團被視
為大作品，未必有足夠的樂師可以演奏；而軍樂隊向大眾演奏這些曲
目，把這些作品推廣給大眾，讓古典音樂普及化，市民有機會由管樂
開始了解古典音樂 [13]。

9　　"The University Bazaar," *The Hong Kong Telegraph*, 12 March, 1912.

10　"Band Concert for Kowloon," *The China Mail*, 21 July, 1934.

11　"Band Concert: Military Performers in St. Andrew's Grounds," *The Hong Kong Telegraph*, 13 July, 1935.

12　"Canton Programme," Coronation Ball at The Canton Club Theatre, 8 May, 1937.

13　"North Staffs Regiment Band Gives Concert," *South China Morning Post*, 23 July, 1956.

軍樂會操及軍樂節

軍樂會操是英國軍樂隊的傳統，這個傳統經英軍軍樂隊傳承到香港，因此香港所有紀律部隊的畢業禮都會有儀仗隊作會操演出。另外，各紀律部隊及制服團體每年都會舉行周年會操，儀仗隊便會大派用場。儘管英式步操已經在紀律部隊消失，但英式會操軍樂的傳統還是保留下來；而在選曲上，除了加上一些中國色彩的進行曲或樂曲外，主流的演出曲目都是英式會操常用的進行曲。英國軍樂隊帶來的會操，亦會把「鳴金收兵」儀式和檢閱儀式混合一次過進行。以前的警察樂隊每年都會在大館中舉行鳴金收兵的儀式，及後童軍樂隊亦有出現鳴金收兵傳統。

另一個由英軍帶來的傳統是軍樂節。香港早在 20 世紀初期已經有小規模的軍樂節，早年的軍樂節都是為籌款而舉行，以 1901 年 9 月 4 日的軍樂節為例，他們主要是為同年 7 月過世的警長 A. Williams 之妻兒籌款，當天共有六隊軍樂隊參與，包括 Hong Kong and Singapore Battalion Royal Artillery、Band of 3rd Madras Light Infantry、Band of 22nd Bombay Infantry、Band of Royal Welsh Fusiliers、Drum and Fifes of the Fusiliers and Volunteers and Naval Band，整場軍樂節由 Royal Welsh Fusiliers 軍樂隊的樂團指揮 J. H. Moir 帶領 [14]。這次軍樂節支出大約為 847 元，最後共籌得 2,845 元 [15]。

軍樂隊除了是音樂演出外，亦具有外交功能。1902 年 8 月 11 日，香港再次舉行軍樂節，除了同樣有 1901 年參與軍樂節的的幾隊軍樂隊演出外，還加上香港義勇軍鼓號隊的小號手和 Royal Garrison Artillery 小號手參與演出。是次演出成為了香港與日本交流的機會，在日英同盟的背景下，日本千歲號防護巡洋艦的軍官和日本民眾都出席了在美利操場舉行的軍樂節，時任加士居爵士（Sir William Julius Gascoigne）

14　"The Military Tattoo," *The China Mail*, 4 September, 1901.

15　"The Military Tattoo," *The China Mail*, 19 September, 1901.

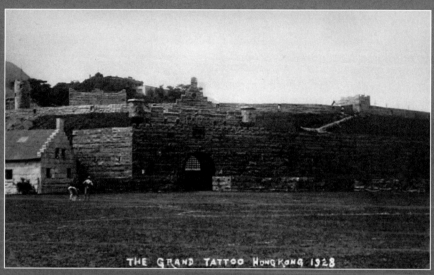

THE GRAND TATTOO HONGKONG 1928

專為軍樂節（香港中西遊藝大會）而建的竹木築大城。
圖片來源：〈香港中西遊藝大會：軍樂隊奏演〉，《良友》，1928。

伉儷更親自接見千歲號防護巡洋艦的軍官。[16] 另外，1909 年，軍樂節在
香港木球會舉行，因為當時有美國戰艦來訪，為了表示與美國的長期
友誼，是次軍樂節主題是「歡迎美國」，軍樂節中掛滿美國國旗，亦吹
奏了美國國歌。當中美國戰艦中各級軍人都有出席軍樂節 [17]，也有不少
公眾出席。當天除了有軍樂演出外，還有舞蹈表演和夜宵提供 [18]。至於
1928 年的軍樂節，澳門第三任總督的女兒瑪麗亞・阿瑪利亞（Maria
Amália Barbosa）短暫來港，由於葡萄牙是英國長期的盟友，瑪麗亞便
代表葡萄牙出席軍樂節。軍樂節中亦有不少來自澳門和在港的葡萄牙
人出席。[19]

16 "Military Tattoo," *The China Mail*, 12 August, 1902.

17 "Welcome America The Military Tattoo," *The China Mail*, 26 March, 1909.

18 "Military Tattoo," *Hong Kong Daily Press*. 26 March, 1909.

19 "Portuguese Interest in the Tattoo," *Hong Kong Daily Press*, 2 October,1928.

不過，軍樂節不是每年都會舉行，在現在的資料來看，軍樂節應該是不定期在香港舉辦。早年軍樂節的演出場地多為美利操場及現址遮打花園的香港木球會。軍樂節是一個與民同樂的活動，除了有軍樂演出外，還有其他文娛活動。就以 1928 年的軍樂節為例，軍樂節中文定名為「香港中西遊藝大會」，華人有極高的參與度，鐘聲慈善社包辦了整場華人部分的演出，包括醒獅、雜耍等 [20]。在軍樂隊預演時，現場已經人山人海，有不少華人觀看。[21]

以 1934 年 6 月 21 日《德臣西報》(*The China Mail*，又名《中國郵報》) 的報道指出，香港首次軍樂節在 1928 年舉行，就是上文有介紹過的「香港中西遊藝大會」，不過從更早的紀錄可以得知，香港最早的軍樂節不遲於 1901 年舉行；但由於 1928 年的軍樂節的規模比之前的更大，所以被誤認為是首個軍樂節。報道又指，軍樂節是由軍部直接管理。

1934 年軍樂節，在華文中又名「探燈游藝大會」，舉行該軍樂節的主要目的為軍部在九龍興建新運動場及改善掃桿埔運動場而籌款，是次軍樂節共籌得 5,787 元收入 [22]，軍部把 1,500 元（約佔收入 25%）捐給本地慈善機構，包括鐘聲慈善社、保護兒童會、雅麗氏利濟醫院、安貧小姊妹會和救世軍 [23]。

1934 年 11 月 1 至 3 日的軍樂節在掃桿埔舉行，政府為了確保軍樂節順利舉行，進行了交通管制，而且只有購買了 1 元停車許可證的車輛才可以停泊在軍樂節場內 [24]，公眾人士要前往觀看軍樂節，需要在銅鑼灣電車站步行到會場 [25]。1934 年 10 月 17 日的《德臣西報》對是次軍樂節有高度評價，認為是次軍樂節可以跟英國每年一度的奧爾德肖

20　〈中西游藝大會〉，《香港工商日報》，1928 年 9 月 26 日。

21　"Scene at Murray Parade Ground," *Hong Kong Daily Press*, 2 October, 1928.

22　"Recent Military Tattoo" *The Hong Kong Telegraph*, 26 February, 1935.

23　"Fund for Charity," *The Hong Kong Telegraph*, 6 March, 1935.

24　"Military Tattoo in November," *The China Mail*, 21 June, 1934.

25　"Grand Military Tattoo," *The Hong Kong Telegraph*, 30 October, 1934.

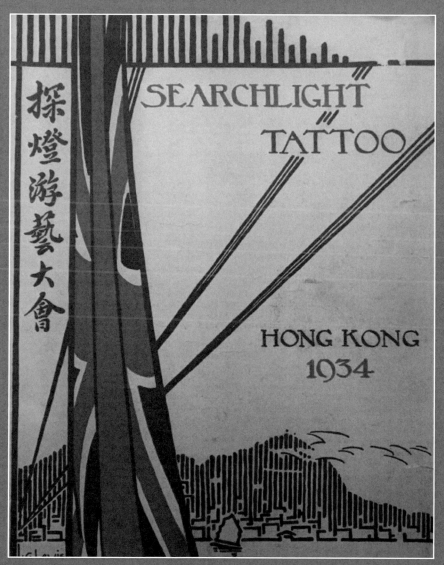

1934 年軍樂節（探燈游藝大會）場刊。

特軍樂節成為競爭[26]。另外，根據《香港星期日先驅報》指出，是次軍樂節的結場非常壯觀，色彩繽紛，富有歷史和軍事味道，這是香港從未見過的演出效果。整個音樂會都充滿濃厚的愛國主義，在城牆的背景下，演出了大英帝國東北殖民戰爭祖魯戰爭（The Anglo-Zulu War）中羅克渡口戰役（Battle of Rorke's Drift）的故事、亦有聯合樂隊吹奏《1812 序曲》（*1812 Overture*），講述拿破崙戰爭中攻打莫斯科的故事，同場還有印度舞蹈表演、華人醒獅表演[27]。場刊上有中文解說，加上表演活動有華人參與，可以肯定軍樂節不只是外籍人士的活動，這反映了軍樂節是政府與本地民眾的互動活動，華人也高度參與。

戰後一直都有舉行軍樂節，比較重要的一次軍樂節是 1973 年第三屆香港節下的軍樂節（請參考第三章），還有一次是 1984 年的軍樂節（請參考第四章）。及後在主權移交後，香港亦曾舉行過二兩次軍樂節。

九龍軍樂音樂會

香港早年的音樂會主要集中在香港島，由九龍洋人主理的九龍居民協會便建議立法局在九龍區定期舉行如香港島般的公園音樂會。於是 1924 年便曾舉辦多場九龍軍樂音樂會，由 1st Battalion East Surrey Regiment 軍樂隊演出，觀眾達 1,000 人之多。音樂會得到九龍巴士公司、中華電力等商界支持，所以得以成功，社會上亦有指音樂會可以透過賣門票而獲得收支平衡[28]。1929 年 6 月 27 日，議員布力架（José Pedro Braga）在立法局提出要否資助舉行九龍居民音樂會，會中計劃批出 1,000 元資助額，而由於 1928 年香港已舉辦過居民音樂會，九龍也應該有相同的待遇，並建議在漆咸道或梳士巴利道舉行[29]。歷時九個月的討論，最後立法局於 1930 年 2 月 13 日通過撥款[30]，批出 1,200 元支持

26 "Military Tattoo Nearly Ready for Production," *The China Mail*, 17 October, 1934.

27 "The Military Tattoo," *The China Mail*, 17 October, 1934.

28 "Kowloon Matters Activities of the K.R.A. Band Concerts," *South China Morning Post*, 16 August, 1924.

29 "Question." Hong Kong Legislative Council, 27 June, 1929.

30 "Finance Committee." Hong Kong Legislative Council, 13 February, 1930.

九龍居民協會在九龍舉行六場公眾管樂演出，立法局認為提供少量資助，有助改善九龍居民的福祉，把九龍變為「公園城市」，非常值得[31]。對於撥款，立法局提出了一些條件，包括每一場音樂會的成本不多於200元，而且音樂會要免費給予一些不想付錢的觀眾入場。在立法局討論過中，普樂爵士（Sir Henry Edward Pollock）曾提問為什麼音樂會只在九龍舉行，會否考慮同樣在香港島舉行。由於當時大多數表演都在香港島中舉行，所以九龍居民協會要求在九龍舉行管樂音樂會[32]。第一場的演出於 1930 年 5 月 21 日在九龍漆咸道舉行，參與演出的軍樂隊來自 Argyll and Suthnerland Highlander，演出樂曲是華格特（Richard Wagner）的《指環》（Ring），約有 1,000 名觀眾。[33] 最後一場演出在 1930 年 9 月 17 日，當天除了有軍樂表演外，亦有蘇格蘭高地劍舞的演出，可惜由於經費不足，原訂計劃的聯合軍樂隊未能成事[34]。

英國軍樂隊守衞香港

傳統上，英國軍樂隊樂師是不用上戰場的，在戰爭時，他們只是擔任後勤工作，除非部隊已經戰鬥至最後的一兵一卒；但在香港歷史上，的確有軍樂隊上戰場的故事。在二次大戰時。駐守在香港的皇家蘇格蘭團第二營軍樂隊跟部隊守衞香港，樂隊指揮 Jordan 在開戰第一天，即 1941 年 12 月 10 日已經戰死，樂隊亦隨之結束。部分樂師成為戰俘，於 1942 年被迫登上日軍運俘船里斯本丸（Lisbon Maru）前往日本當苦力，10 月 2 日里斯本丸被魚雷擊中沉沒，樂隊成員命送大海[35]。

英國軍樂隊每年都會出席和平紀念日（Remembrance Day）的演出，有時更會有駐外的英國軍樂隊來訪演出。和平紀念日又名國殤紀

31　"The Budget: Kowloon Amenities." Hong Kong Legislative Council, 20 October, 1930.

32　"Band Concerts," *Hong Kong Daily Press*, 14 February, 1930.

33　"Last Night's Band Recital Open Air Music at Kowloon," *Hong Kong Daily Press*, 24 July, 1930.

34　"Band Concert: Last of Season on Wednesday, *The Hong Kong Telegraph*, 15 September, 1930.

35　The Royal Scots, The Royal Regiment, Regimental Music (April 11, 2022) Available FTP: https://www.theroyalscots.co.uk/regimental-music/

念日，紀念一戰及香港保衛戰中的捐軀者。[36] 另外，當局亦會在每年的香港重光紀念日（Liberation Day）紀念盟軍在第二次世界大戰中擊敗日本，以及紀念結束三年零八個月的香港日佔時期。殖民地年代的英軍及香港警察樂隊一直保留這個傳統[37]；香港主權移交後，香港警察樂隊仍會在和平紀念日為保護香港的英靈致敬。

香港第一次本地成立的樂隊：
香港警察樂隊（首代）

本港第一隊的樂隊是首代警察樂隊，不過其成立年份已經不能考證。1888 年 10 月 27 日《德臣西報》的報道第一次提及此樂隊：警察總長田尼（Walter Meredith Deane）指出 1862 年前，警察部曾經有一隊樂隊，當義勇軍成立後，樂隊交給義勇軍管理，及後就無疾而終，可惜現階段沒有更多關於這一隊警察樂隊的資料，不過這樂隊已被視為香港的第一隊本地樂隊，並且是首代警察樂隊。[38] 根據歷史文獻，義勇軍軍樂隊於 1863 年成立[39]，與警察樂隊交給義勇軍管理的時間點是吻合的，這是另一個證明第一代警察樂隊曾存在過。然而，在政府檔案館的施其樂牧師（Rev. Carl Thurman Smith）藏品集中，有一份來自 1865 年 8 月 17 日的報章報道，指警察部成立的樂隊共有三樣樂器，包括長號、小號和單簧管，樂隊在剛建成的中環警署巴力樓中進行表演儀式，而巴力樓在 1864 年成立，所以有理由相信，第一代警察樂隊在 1862 年後仍然存在。[40]

36　〈新界駐軍分別舉行紀念儀式　警察樂隊在植物園舉行演奏〉，《工商晚報》，1951 年 8 月 30 日。

37　"Police Band Liberation Day: IST Appearance," *South China Morning Post*, 31 August, 1951.

38　"A Town Band, *The China Mail*, 27 October, 1888.

39　李史翼、陳湜編：〈第三項 義勇團〉，《香港：東方的馬爾太》。上海：上海華通書局，1930。

40　"BAND; HK VOLUNTEERS; [HK] POLICE; 73 RD[REGIMENT]" Card No: 173797, Date 1865;1867;1876, CS/I018/00173797.

A TOWN BAND.

The Colonial Secretary—The next question is the question of a band. This matter has been under consideration for some time. It is thought that we should have a band of our own. It is not settled whether it should be attached to the Police or to the Volunteers.

Captain Deane—The Police Force had a band, but in 1862, when the Volunteers were formed, it was transferred to them, and they had never heard of it since.

The Chief Justice—What is the cost?

The Colonial Secretary—$18 0 for the bandsmen and $200 incidental expenses. He then explained that it was proposed to engage Manila men for five years. There would be twelve men and a band-master. They would have modified police duty, but would not be for the exclusive benefit of the Police Force, but would be a 'Town Band.'

Mr Layton did not think the amount estimated was sufficient for a good band.

The Colonial Secretary—And of course a bad band would be worse than none at all.

The Surveyor General thought the Colony was sufficiently advanced to have a band.

Mr Ryrie was opposed to the band. He thought it would be a slur on our military friends, who were always willing to oblige when a band was desired, and he did not see that there was any necessity for a band marching along the streets with the Police.

The Attorney General said it should be remembered that the European population of the Colony was very small compared with the Chinese, and the band would be therefore to a great extent thrown away, seeing that the Chinese did not appreciate English music as a rule.

Mr Ryrie—No, but they appreciate Scotch music.

The Acting Chief Justice was of opinion that the sum estimated was too small.

The Acting Colonial Treasurer thought a band was very desirable if it were a good one. There would be two regiments here by and by, however, and therefore two bands.

The Colonial Secretary said it seemed to be the general opinion that it would be desirable to have a band, if a good one could be obtained.

The discussion then dropped.

The Colonial Secretary said he presumed it was the pleasure of the Committee that the estimates be recommended to be passed by the Legislative Council.

Agreed.

Mr Ryrie said this would not debar members from referring to any of the items in the Legislative Council.

The Colonial Secretary said the full minutes of the Finance Committee's meetings would be laid before the Council and members could refer to any of the items.

The Committee then adjourned.

《德臣西報》1888 年 10 月 27 日的報道指出 1862 年前警察部曾有樂隊出現。

二、特別後備警察樂隊

第一次世界大戰期間，警察部有很多歐裔警員參加歐戰，因此，警察部曾招募後備警員協助警務。1915 年，特別後備警察樂隊（Police Reserve Band）成立，1919 年解散，他們被視為第二代警察樂隊。特別後備警察樂隊分為三個不同的樂團，包括管弦樂團（orchestra）、銅管隊（brass band）及鼓號隊（drum and bugle corps）。管弦樂團和銅樂隊都是第二營葡萄牙籍的團員[41]，而鼓號隊則是第三營華人[42]。

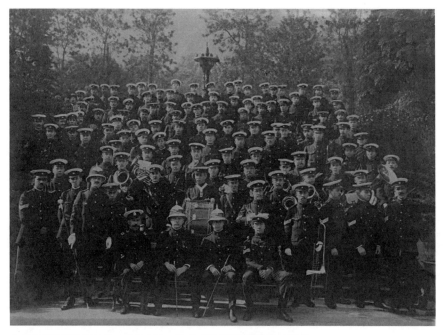

後備警察樂隊葡萄牙第二營的合照，當中可以看到葡華混血兒隊員。
圖片來源：由 Club Lusitano 提供。"Hong Kong Police Reserve, No 2 Company: Portuguese and Eurasians (April 11, 2022) Available FTP: www.clublusitano.com/gallery/retiro/

41 "Hong Kong Police Reserve," *South China Morning Post*, 6 April, 1918.

42 "Hong Kong Police Reserve," *South China Morning Post*, 24 December, 1918.

從左圖可見，銅管隊中可明確看到有洋人和華人在同一隊樂隊，而我們知道第二營是葡萄牙營及歐亞混血兒的營。這支樂隊既有木管樂器，又有銅管樂器，在 1915 年由 27 名樂手組成，及後到 1919 年解散前有已增加到 34 名樂手，是一支具有規模的銅樂隊，相信是香港管樂史中，或是西洋音樂史中，第一支華洋混雜的樂隊。樂隊每星期都有恆常排練，有定期演出，經常出席受閱、公園表演，並獲得政府資助。特別後備警察樂隊更有管弦樂團的恆常排練，還有舉行單簧管班[43]。

根據香港警察樂隊的官方紀錄，華葡兩營各有自己的樂隊[44]，這個說法是正確的。原因是當時的報紙記錄了鼓號隊成員的姓名，那些名字都是華人的姓，例如 1918 年號角手 James Lau 82 號轉到第三營[45]、號角手 Lai Duen Foo 被高度評價他休班捉拿小偷[46]，以及負責管理鼓號隊沙展 67 號 Wong Shan Nin 升遷到乙等高級警長（現稱警署警長）[47]。特別後備警察樂隊的華人鼓號隊很有可能是警察樂隊歷史中第一次全華班樂隊，而且也可能是香港第一支由政府支持的全華人樂隊。黃姓高級警長也可能是香港第一位在警察樂隊中官至警署警長的華人。

特別後備警察樂隊與澳葡的關係

特別後備警察樂隊銅樂隊的指揮是來自澳門的葡萄牙音樂家 Isidoro Maria da Costa，他官至督察。Isidoro Maria da Costa 在澳門聖若瑟修院學習音樂，在修道院的樂隊中學習演奏不同樂器，亦懂得作曲等樂理知識。他在特別後備警察樂隊指揮四年，被當時港英政府授予良好服務獎章[48]。在離任後，他成為了一名專業管樂老師，並且銷售樂

43　"Hong Kong Police Reserve," *South China Morning Post*, 16 December, 1917.

44　"H.M. The Queen Accepts Copy of Long Playing Record Made by Hong Kong Police Bands, 25 July, 1968.

45　"Hong Kong Police Reserve," *South China Morning Post*, 30 October, 1918.

46　"Hong Kong Police Reserve," *South China Morning Post*, 24 December, 1918.

47　"Hong Kong Police Reserve," *South China Morning Post*, 5 February, 1917.

48　Jardim, V. (2018). *Watching the Band Go by: Religious Faith and Military Defence in the Musical Life of Colonial Macau 1818–1935*. Macau: Cultural Affairs Bureau of the Macao S.A.R. Government, p. 541.

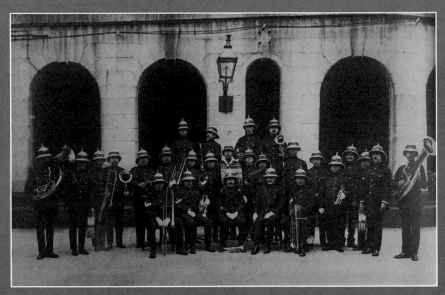

1917 年後備警察樂隊在中央警署前的合照。圖中坐在正中、腳下有短號的人是銅樂隊指揮 Isidoro Maria da Costa。

圖片來源：由澳門檔案館（Arquivo de Macau）提供。Jardim, V. (2018). Watching the Band Go by: Religious Faith and Military Defence in the Musical Life of Colonial Macau 1818–1935. Macau: Cultural Affairs Bureau of the Macao S.A.R. Government, p. 252.

器及樂譜的生意。《南華早報》當年的廣告[49]證明了戰前已經有職業管樂老師招收本地學生，是非常重要的歷史證據。

銅樂隊有完整的升遷系統，當時除了有 Isidoro Maria da Costa 擔任銅樂隊指揮（bandmaster）外，亦有另一位葡籍助理軍樂隊指揮（assistant bandmaster）和指揮（orchestra conductor）A. J. M Rodrigues[50]，他官至乙等高級警長（crown sergeant）[51]。至於管弦樂團的指揮為 F. Gonzales 教授[52]，官至督察。當時特別後備警察樂隊中管弦樂團和銅管隊的指揮 Costa 和 Gonzales 都是同級，二人都官至督察。[53]

49　*South China Morning Post*, 6 August, 1919.

50　"Hong Kong Police Reserve," *South China Morning Post*, 5 February ,1917.

51　"Hong Kong Police Reserve," *South China Morning Post*, 1 September,1917.

52　"Hong Kong Police Reserve," *South China Morning Post*, 4 September, 1915.

53　"Hong Kong Police Reserve," *South China Morning Post*, 27 March, 1916.

後備警察樂隊參與 1918 年的機利臣街槍戰的葬禮演出。
圖片來源：由 Gwulo.com 提供。Moddsey, "1918 Gresson Street Incident—Police Funeral, Gwulo: Old Hong Kong, (April 11, 2022) Available FTP: from https://gwulo.com/atom/29617

　　後備警察樂隊的是少數得到富商支持的樂隊，根據《南華日報》1916 年 5 月 15 日的報道，當時的華葡富商都有捐款到樂隊基金，以支持樂隊的發展，富商包括：何福、陳啟明、何東、袁金華、羅長肇、周少岐、劉鑄伯、Botelho Bros、J. M. Alves。當時捐款額由 5 元到 200 元，共獲捐款 775 元 [54]。1918 年的立法局會議紀錄中，特別後備警察樂隊在 1918 年的年度開支為 1,500 元，700 元已經是樂團半年的營運經費。

　　後備警察樂隊有一定的賺錢能力，Isidoro Maria da Costa 於 1928 年 4 月 19 日曾向澳門報紙致函，信中指他擔任後備警察樂隊的指揮四年（1915 至 1919 年），由香港政府聘請，樂隊曾為一次大戰音樂會中籌

54　"Hong Kong Police Reserve," *South China Morning Post*, 15 May, 1916.

款，共籌得 1,500 英磅[55]；而在 1917 年中則有 1,800 元的演出收入[56]。另外，樂隊在 1917 年 12 月出席了香港大學為中國北方災民的籌款音樂會[57]，這也見證了樂隊不只是服務洋人，亦為華人服務。

有不少人認為這隊樂隊只是特別後備警察的樂隊，所以它不是正式警察樂隊，但以當時的歷史時空來看，特別後備警察隊享有的權力、福利、保障及豁免權，均與正規警察無異，唯一跟正規警察不同的是他們沒有薪酬及退休金。這隊有為政府擔任大部分官方儀仗隊、為市區提供定期免費音樂會、有恆常排練的樂隊，以功能性來說，其在社會的重要性與現在的警察樂隊是同等的，[58] 甚至可以說特別後備警察樂隊比現在的警察樂隊更富變化，原因該樂隊分為三部分，有管弦樂團、銅管隊和號角隊，它更為市民開辦單簧管班，這是政府首次舉辦樂器班。這隊管弦樂團更是當時香港數一數二的樂團，指揮家 F. Gonzale 曾在當時音樂強國菲律賓的馬尼拉樂團當過指揮[59]。

三、市樂隊的建議

在英國不同的殖民地中，市樂隊十分常見，19 世紀的香港社會在也曾討論過要否成立市樂隊。早年人們對市樂隊的認知便是銀樂隊，到了 20 世紀，大眾對市樂隊的認知便加上管弦樂團。香港在討論市樂隊時，常常會把警察樂隊和義勇軍軍樂隊聯繫在一起，原因是他們的角色有點像市樂隊，亦代表政府的權威，市樂隊就有如地方的官方樂團，為地方提供高水平的音樂演出。香港的市樂隊亦常被人與上海和新加坡的市樂隊比較，然而，上海和新加坡在戰前已經成立過市樂

55　Da V. J. The Role of the Military and Municipal Bands in Shaping the Musical Life of Macau, ca. 1820 to 1935. Thesis (M. Phil.)—University of Hong Kong, 2003; 2002, p. 83.

56　"Estimates of Expenditure for 1918". Hong Kong Legislative Council, 11 October 1917.

57　"Tientsin Flood Relief Fund: The University Entertainments," *South China Morning Post*, 17 December, 1917.

58　Lam, Clare Branson：《光輝的回顧 —— 香港輔警歷史年鑑》。香港：香港輔助警察隊，1997，頁 1–2。

59　*The China Mail*, 10 August, 1908.

隊，香港卻因種種原因而未能成事，直到 1974 年香港管弦樂團職業化才有第一支由政府資助的專業西樂隊出現。

軍樂隊會在馬場、木球會、兵頭花園等地方舉行免費音樂會，可是不同軍樂隊的表演日期和時間都不統一，而且有時軍團不允許樂隊外出演出，亦有時軍團離港，而填補的軍團仍未來港，以致出現本地軍樂表演真空期。當時有一班本地的音樂愛好者很欣賞軍樂隊的演出，但由於有上述的限制，於是建議成立市樂隊[60]。

在討論市政府應否成立市樂隊時，財政預算往往是最難處理的部分，社會上亦有不少建議，例如 *Hong Kong Daily* 1874 年 6 月 4 日報道了民眾的意見：找懂得管樂的歐裔警察組成樂隊，而在一些重要場合如女皇壽辰等日子，可以額外聘請個別樂手參與，這個方法可以減少支出；另外亦有建議新的市樂隊應與英軍軍樂隊及警察樂隊合作。此外，民眾覺得軍樂演出在社會上很受歡迎，邀請本地商家支持市樂隊的開支也是可行之法[61]；也有一些民眾認為市樂隊的表演可以公開售票，因為香港有不少音樂愛好者，樂隊可以自負盈虧。[62]

反對建立市樂隊的原因

《德臣西報》於 1888 年 10 月 27 日報道，立法局對成立市樂隊持反對意見，時任輔政司、警察隊長、首席按察司或立法局議員都曾就應否成立市樂隊作出討論，可見成立市樂隊在社會上是一件重要的事，社會賢達都參與了討論。可惜市樂隊只流於討論層面，成立市樂隊有數個挑戰：第一，財政支出。要成立一隊市樂隊，資金源自政府，但政府不太支持，亦不把市樂隊視為首位資源分配。在 1888 年立法局的討論中，立法局出現了三個反對成立市樂隊的原因，第一，成

60　"A Public Band," *South China Morning Post*, 20 August, 1920.

61　"A Colonial Band," *Hong Kong Daily Press*, 4 June, 1874.

62　"The Once Over: Being Odd Thoughts on Musical Appreciation: A Government Band," *South China Morning Post*, 11 June, 1930.

立市樂隊的預算為 2,000 元一年，根據這個預算，樂團不可能有太高水平。政府認為 2,000 元用在其他支出會比較有效。第二，政府認為本地華人不太熱忱西樂。第三，香港已有幾隊英軍樂隊，沒有必要成立一隊市樂隊。[63] 最早討論到市樂隊成立問題的資料，可以追溯到施其樂牧師藏品集中一份 1862 年 11 月 13 日的報道，當時討論市樂隊的成立就是考慮資源的分配，政府提出可否由每月 40 元聘請 20 名樂師，變為每月 20 元聘請 10 名樂師，而且支出是由警察部支付，從而減少支出。[64]

就第一個反對原因，1868 年 *The London and China Telegraph* 的資料顯示，當時駐港英軍一年的成本為 20,000 元，已經包括了軍樂隊，所以政府不應該多花 2,000 元來建立一隊跟軍樂隊功能重疊的市樂隊[65]。其實，香港市樂隊有關資源分配的問題，跟英國其他殖民地很相似，19世紀末海峽殖民地新加坡在市議會投下反對票的情況下而未能成立市樂隊[66]，及至 20 世紀初，新加坡市政府和義勇軍軍樂隊也因為沒有經費而解散[67]。另外，馬來聯邦雪蘭莪市樂隊成功建立，但幾年後就因為沒有經費而解散[68]。

早年政府因資源分配原因而不太支持管樂推廣，從植物公園涼亭興建計劃和公園音樂會的安排等例子可以看到政府不重視音樂文化。1870 年，政府在植物公園興建了涼亭，這成為香港管樂發展的重要地方，但在 1866 年興建涼亭的過程中，政府曾經討論是否以 1,500 元興建涼亭，但政府認為涼亭只對樂師有用，對普羅市民沒有關係，是浪費金錢的。最終，由於巴斯人（Parsee community）欣賞軍樂隊的演出，所以捐錢興建涼亭，涼亭得以成功興建，而且比原先設計的涼亭

63　"A Town Band, *The China Mail*, 27 October, 1888.

64　"BAND; VOLUNTEER CORPS," Card No:173793, Dates1862;1864, CS/I018/00173793, Government Records Service.

65　*The London and China Telegraph*, 8 April, 1868.

66　*Hong Kong Daily Press*, 10 December, 1892.

67　*Hong Kong Daily Press*, 16 January, 1907.

68　"Band in difficulties," *The Hong Kong Telegraph*, 30 September, 1902.

更宏偉，由預算的幾百元，增加為 1,500 元 [69]，涼亭最終成為植物公園的地標。

對於政府不重視公園軍樂的演出，可參見 1883 年 *Hong Kong Daily* 的報道，有民眾表示出席音樂會時會帶上自己的椅子，他亦表示其他音樂愛好者都應該跟隨他的做法 [70]；這反映了政府不太重視音樂會的細節安排。直到戰後 1952 年，官方文件記錄了當時音樂會要借用教育司署及賽馬會的椅子 [71]，經過內部討論後，政府終於為公園音樂會購買椅子 [72]。然而，直到 1953 年，椅子數目還是求過於供，大部分市民須坐在草地上觀看演出 [73]。

儘管成立市樂隊一事被擱置，但討論市樂隊一事分別在 19 世紀 80 年代，20 世紀初，到戰後 50 年代都有討論過。在討論的過程中，支持成立市樂隊的民眾曾提出很多前衛的建議。當年一些建議指出，如果市樂隊只是作為文娛表演的作用，軍樂隊已經可以做到市樂隊的功能；然而不少年輕人在社會上百無聊賴，於是有人建議成立音樂學院會，或是成立英國倫敦音樂學院香港分校 [74]，這些音樂學院可以培育年青人學習音樂，亦減少社會上的不良風氣 [75]。以 1888 年的時代來說，成立音樂學院的建議十分前衛。香港直至 1930 年代才出現私營的天人音樂學院，[76] 但相對正式的音樂學院，也要等到戰後 1945 由馬思聰等人成立的中華音樂學院和 1950 年由邵光成立的中國聖樂院，才算正式建立起有系統的專業音樂教育。

根據 1925 年 5 月 30 日 *China Daily* 的報道，該報曾跟來訪香港舉行音樂會的音樂家做訪問，音樂家對於香港沒有市樂隊感到非常驚

69 *The London and China Telegraph*, 5 April, 1866.

70 *Hong Kong Daily Press*, 21 July, 1883.

71 "Memo of 5.2.51 from H. Q. L. F, HK, Band Concert, Botanical Garden", 6/536/48, Government Records Service.

72 "Memo of 8.4.52 from C9S, 47, M3, Band Concert, Botanical Garden", 6/536/48, Government Records Service.

73 〈公園遊人欣賞 警察樂隊雅奏〉，《華僑日報》，1953 年 10 月 5 日

74 "Proposed Band for The Volunteer Corps," *The China Mail*, 3 June, 1897.

75 "Town Band". The Hong Kong Telegraph, 8 November 1913.

76 呂家偉、趙世銘編：〈天人音樂學院〉，《港澳學校概覽》。香港：中華時報社，1939。

訝，他指出香港有不少愛樂之人，認為香港有足夠的經驗經營一隊市樂隊；他認為如果是預算問題而不成立市樂隊，可以考慮聘請專業的指揮來指導業餘的樂手，政府只需要支付指揮和樂器的費用。他又建議香港可以學習新加坡的經驗，聘用退休軍樂隊樂手作指揮，其他樂手可以由警察部招募，如果香港警察部沒有足夠樂手，可以在政府其他部門招募樂手。他提到上海公共樂隊都是由專業樂師和指揮組成，因此開支沉重，因此，如要令香港政府成立市樂隊，便要在削減預算的角度出發 [77]。

另外，在市樂隊的建議上，亦可觀察到當年的世界管樂環境，例如英國在亞洲各殖民地在建立市樂隊、警察樂隊及義勇軍軍樂隊都有招募菲律賓樂手的建議。1888 年建議成立市樂隊時，輔政司曾建議招聘菲律賓樂手，這個現象在馬來屬地和海峽政民地警察樂隊也有出現。這表示菲律賓的管樂手在亞洲地區有很好的口碑，而且是水平高、價錢便宜的選擇 [78]。

香港在 19 世紀 80 年代、20 世紀初，到戰後 50 年代都有討論過應否成立市樂隊。在不同年代的樂隊，都有跟市樂隊功能相似的樂隊，例如 1863 年成立的義勇軍軍樂隊、1915 年的特別後備警察樂隊、1950 年成立的香港警察樂隊。樂隊雖然沒有市樂隊之名，卻有市樂隊之實，他們也是香港市民心目中的市樂隊，在不同場合代表着香港。根據 1952 年 9 月 13 日的報道，香港警察樂隊和後備消防樂隊都能充分代表香港，這兩隊公眾樂隊，可以媲美世界各地的市樂隊，應該獲得更多的支持，因此香港值得擁有市樂隊。[79] 不過，要到 1974 年職業化下的香港管弦樂團，才正式出現香港市樂隊，但市樂隊由管樂形式變成管弦樂團形式的樂團。

77 "Unmusical Hong Kong? Municipal Orchestra Required: Singapore's Example: Excellent Chance for the Colony's Amateurs," *The China Mail*, 30 May, 1925.

78 Miller, Williams, Miller, Terry E, & Williams, Sean. (2008). *The Garland Handbook of Southeast Asian Music*. New York: Routledge. pp. 244–245.

79 "A Municipal Band," *The China Mail*, 13 September, 1952.

四、戰前義勇軍軍樂隊

前文已交代過警察部於 1862 年前已經有一隊樂隊，警察總長田尼指 1862 年警察部把樂隊轉移到義勇軍，之後就沒有了樂隊的聲音。另外，從《南華早報》1917 年 9 月 29 日的報道得知，1862 的義勇軍軍樂隊是一支銅樂隊（brass band），他們可被稱為第一代義勇軍軍樂隊。戰前有關義勇軍軍樂隊的資料有很多，樂隊成立時，有一名義勇軍成員推動了一項籌款運動，支持為軍樂隊組建一支完整的銅管樂隊，他承諾如能在社會上籌得 2,000 元，他便會立即捐出 1,000 元[80]。這一隊銅樂隊到 1864 年共有 25 名成員，有一些樂隊成員可能是來自菲律賓的馬尼拉，根據施其樂牧師藏品集中一份 1862 年 10 月 16 日的報道，銅樂隊計劃在馬尼拉輸入 20 名樂師，這也符合當時的歷史時空。[81] 另外，在義勇軍歷史中，初期有不少葡籍人士參與，而戰前的澳葡已經有訓練音樂人才的修道院，因此這樂隊也有可能有葡籍人士。

義勇軍軍樂隊在 1863 年正式成立。當時的指揮 Wagner 先生用了短短一年的時間，便帶領樂隊離港外出演出。整隊義勇軍有 114 人到澳門，當中共有 25 名樂隊成員、3 名小號和號角手，警察總長田尼副官亦有同行。1864 年 11 月 19 日早上 9 時，義勇軍在美利軍營由樂隊帶領預演，及後於 1 時到達澳門，義勇軍軍樂隊一訪吹奏音樂，一邊步操到澳門總督府。晚上，義勇軍軍樂隊和澳門軍樂隊在澳門的操場演出，更有煙火匯演。市民在街上漫步，或坐在椅子上，人們要左右穿插地行走。對於義勇軍軍樂隊這場演出，澳門當局有正面的反應[82]。

根據 *The London and China Telegraph* 9 月份的報道，義勇軍軍樂隊剛成立一年，不少市民對他們有很高期望，市民認為義勇軍軍樂隊能為義勇軍帶來更高的戰鬥意志，並為香港帶來音樂。有市民感謝義勇

80　*The London and China Telegraph*, 15 January, 1863.

81　"BAND; VOLUNTEER CORPS", Card No:173793, Dates1862; 1864, CS/I018/00173793, Government Records Service.

82　*The London and China Telegraph*, 12 January, 1865.

軍軍樂隊為香港帶來娛樂，認為應該為樂隊成員提供晚餐，希望能換取幾個月前提供的類似娛樂。Frederick Brine 上校就曾表示，樂隊的水平很高，因此他邀請了樂隊出席四場演出，包括在港督府表演[83]。樂隊亦曾在 1865 年在港督府跟義勇軍部隊步行到薄扶林，目的是與本地居民建立良好關係，建立義勇軍的正面形象，以應付社會上一些不穩定的反動力量[84]。樂隊成功以音樂作為懷柔一面，跟市民建立軍民關係。直到 1866 年 2 月時，樂隊仍有出席運動會的演出。[85]

可惜這一隊義勇軍在 1866 年解散了，樂隊也隨隊解散，這也引證了警察總長田尼指 1862 年警察部把樂隊轉移到義勇軍，之後就沒有聽過樂隊的聲音。田尼於 1862 年來到香港，曾隨隊前往澳門[86]，所以他十分清楚義勇軍軍樂隊的光輝事蹟，相信他指的 1862 年後沒有再聽過樂隊的聲音是指短短三年的樂隊因義勇軍解散而消失；然而，義勇軍於 1878 年重整，並且再有樂隊。[87]

1897 年 6 月後，樂隊再次重組。《德臣西報》於 1897 年 6 月 3 日就有一則關於成立義勇軍軍樂隊的來信，作者是一名前義勇軍軍樂隊的成員，他指出成立樂隊的主因是英國所有義勇軍都有自己的樂隊，而且樂隊可以提升部隊的士氣。另外，他提到由於建立樂隊需要金錢，因此認為政府應該提供購買樂器的起動基金，並可以先由 12 人的小樂隊開始；他又指社會上有不少人懂得吹奏樂器，或有些人會為了加入樂隊而學習吹奏樂器。同時，他表示 West York 的指揮 Bentley 是一名很好的音樂指揮，有能力教授音樂及管理樂隊，並可以在短時間內把樂隊訓練起來，在社會上公演。他提到英國不同地方都有音樂學院或音樂課程，當時香港剛剛引入英國倫敦音樂學院。義勇軍軍樂隊的成立，可為社會提供免費的音樂教育，年青人在樂隊中就如實習

83　*The London and China Telegraph*, 28 February, 1865.

84　*The London and China Telegraph*, 10 June, 1865.

85　*The London and China Telegraph*, 27 March, 1866.

86　*The London and China Telegraph*, 12 January, 1865.

87　Mather, P. (2019). "Royal Hong Kong Regiment (The Volunteers), *IMMS UK (Founder) Branch Journal*–Autumn (121), p. 15.

1899 年在昂船洲的香港炮兵及來福義勇鼓號隊。
圖片來源：Watershed Hong Kong 提供。

生，既可以免費學習音樂，如果在實習期內有出色的表演，還可以留在樂隊中工作。他相信香港有很多對熱心支持音樂的人會贊助樂隊的發展。因此，義勇軍不早於 1897 年 6 月成立了鼓號隊。這樂隊的成立，獲得了 1 Bn King's Own Royal Lancaster Regiment 和 2nd Bn Royal Welch Fusiliers 的幫助。不過到了 1904 年，義勇軍又被重整，樂隊也被解散 [88]。

1908 年，有紀錄顯示義勇軍曾出現號角學員隊，這隊號角學員隊曾出席義勇軍周年會操，港督亦有出席，更稱讚號角學員隊表演得很好。號角學員隊每星期五的 5 時 30 分會在維多利亞學校出現，

88 "Musical Notes: Proposed Band for the Volunteer Corps," *The China Mail*, 3 June, 1897.

Armstrong 擔任號角老師。[89] 1920 年義勇軍已擁有風笛隊；[90] 到了 1927 年 4 月，社會上又有成立銅樂隊的聲音，於是 King's Own Scottish Borderers 的指揮 W. H. Fitz Earle 成立了義勇軍軍樂隊。在剛成立時，樂器還未運到香港，樂器須借用 King's Own Scottish Borderers 軍團的樂器。樂隊初時只有七名葡籍義勇軍加入，後有愈來愈多人加入。義勇軍軍樂隊由葡籍樂手組成，指揮後來亦轉為前特別後備警察樂隊助理指揮（assistant bandmaster）A. J. M Rodrigues 領導，這支樂隊在某程度上是特別後備警察樂隊的延續[91]。直到 1932 年，義勇軍葡萄牙營被重組，樂隊也重新招募成員，舊有的葡籍成員過渡到新樂隊，新成員是在政府工作且懂得音樂的樂手，由少校 David Louis Strellett 擔任義勇軍軍樂隊的主席。[92]

五、戰前的銀樂隊

早在戰前，香港已經有不少管樂活動，並已出現了幾隊最早期成立的社區樂團，包括香港青年會銅樂隊、童軍樂隊、鐘聲慈善社銀樂隊等。這些樂團曾出席過不少香港重要的活動，也常被邀請出席紅白二事及政府的官方活動。除了香港傳媒外，海外傳媒也有報道他們的消息。

香港青年會銅樂隊

香港青年會（YMCA）銅樂隊成立於 1909 年，成立初期的樂器是由社會有名望的華人富商出資購買。樂隊由一名有能力的指揮領導，

89 "Hong Kong Volunteer Cadet Bugle Corps," *Hong Kong Daily Press*, 10 October, 1908.

90 Mather, P. (2019). "Royal Hong Kong Regiment (The Volunteers)," *IMMS UK (Founder) Branch Journal*–Autumn (121), p. 15.

91 "Brass Bands for The Volunteers," *The Hong Kong Telegraph*, 22 April, 1927.

92 "H. K. Volunteer's Band Corps, *Hong Kong Daily Press*, 19 September, 1932.

樂隊有不少樂曲。[93] 當年香港青年會分為華人部和西人部，而這一隊樂隊是華人青年會的樂隊，根據紀錄，是全港第一隊全華班社區銀樂隊。

樂隊曾獲邀請出席不同的表演，其出席過的活動包括：1917 年為聖約翰救護隊到訪廣州教授急救教學歡送會、[94] 一年一度的華人青年會運動會[95]、聖約翰救護隊的巡行等。[96]1918 年的《青年進步》記述了香港青年會銅樂隊在社會上的服務，他們經常獲邀出席會員的紅白二事。然而他們出現了一個問題，由於樂手有自己的工作，因此未能每一次都參與紅白事。《青年進步》亦記述了樂隊外出表演不為盈利，他們向市民表示，未能一一服務市民，希望港埠諸君見諒，如果是晚上，團員有較多的時間演出[97]。

樂隊曾離開香港演出，如於 1921 年 3 月跟隨香港華人青年會一共 80 人到訪廣州，參觀廣州軍政府，樂隊更在國父孫中山和伍廷芳面前表演[98]。1919 年 12 月 7 日，樂隊到澳門出席志道會堂的開幕演出，該教會是紀念中國第一位信徒而設的[99]。另外，1922 年 5 月 26 日，政府剛剛廢除了妹仔制度，華人青年會舉行反妹仔制度協會的首次大會，香港青年會銅樂隊在會議中表演了兩次。[100] 同時，香港青年會在中環擁有自己的表演禮堂，除了其銅樂隊表演外，不少大師也曾在此禮堂表演，包括馬思聰、夏理柯（Harry Ore）等。

93　"Progress of The Y. M. C. A.," *South China Morning Post*, 27 October, 1910.

94　"Ambulance Men at Canton," *South China Morning Post*, 24 February, 1917.

95　"Athletics: Chinese Y. M. C. A. Sports," *South China Morning Post*, 29 December, 1913.

96　〈增進各界救傷準備 聖約翰救傷隊今日巡行〉，《香港工商日報》，1938 年 4 月 30 日。

97　〈銅樂隊之服務〉，《青年進步》，1918，頁 73。

98　*South China Morning Post*, 30 March, 1921.

99　*The Singapore Free Press*, 2 January, 1919.

100　"Abolition of Mui-Tsai: Meeting of The Hong Kong Society Review for the Work," *South China Morning Post*, 27 March, 1922.

童軍樂隊

第一隊童軍樂隊成立於 1910 年，這隊童軍樂隊是鼓笛和鼓號隊，樂隊經費由社會上的有心人捐贈，部分樂器由英國購買回港[101]。1922 年 5 月 7 日，一戰期間贊助特別後備警察樂隊的富商劉鑄伯出殯，童軍樂隊亦有演出。1922 年《南華早報》的紀錄中，童軍樂隊以銅樂隊的形式出現[102]，相信樂隊在十年間由鼓笛和鼓號隊進化為銅樂隊。因此，官方指樂隊成立於 1967 年，相信是一個歷史錯誤。

鐘聲慈善社銀樂隊

鐘聲慈善社銀樂隊成立於 1924 年。這樂隊在香港的地位非常高，由本港音樂及粵樂界伶人陳紹棠、錢廣仁、李善卿、何澤民等人創立。由於他們在華人音樂界很有地位，也促使鐘聲慈善社跟本地華人及華人音樂圈有不少關係，樂隊經常受邀出席紅白兩事的演出，亦會出席不少慶祝活動的演出，所以他們在社會上有一定知名度，樂隊直至戰後還在經營。

銀樂隊曾出席過幾場重要演出，包括 1925 年 4 月 5 日本地華商舉行的孫中山追思會，鐘聲慈善社銀樂隊在孫中山遺照前連續吹奏了蕭邦的《葬禮進行曲》[103]；銀樂也在 1928 年 5 月 25 日本地重要華商利希慎的出殯儀式中獲邀演奏，另外獲邀的還有 2nd Batt King's 和 Own Sottish Borderers 軍樂隊[104]。

銀樂隊經常出席一些運動會、足球賽、水運會等公眾活動的表演，跟市民近距離接觸。1928 年 4 月 1 日，馬來華人足球隊（南洋）和本港華人足球聯隊（華南）的埠際足球比賽中，鐘聲慈善社銀樂隊

101 "Kowloon Boy Scouts Will March to Fifes and Drums," *South China Morning Post*, 27 May 1910.

102 "Mr Lau Chu-Pak: Big Gathering at Funeral Impressive Ceremony at Kennedy Town," *South China Morning Post*, 8 May, 1922.

103 "The Last Dr. Sun Yat Sen: Tribute by Local Commercial Union: The Great Man of China," *South China Morning Post*, 6 April, 1925.

104 〈昨日利希慎出殯情形〉，《香港工商日報》，1928 年 5 月 26 日。

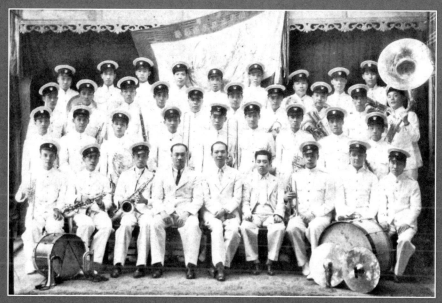

1939 年鐘聲慈善社銀樂隊。

圖片來源：由鐘聲慈善社提供。

引領兩隊隊員入場，奏樂前導[105]；而在 1932 年 10 月 16 日華人體育會舉行的省港男女游泳大賽、1940 年 6 月 2 日東方體育會在北角的新泳棚開幕，鐘聲慈善社銀樂隊亦有出席表演[106]。除了本港的英文及華文報道外，遠至新加坡的《南洋商報》也報道過鐘聲慈善社銀樂隊的新聞。

鐘聲慈善社銀樂隊一直到戰後還在運作，並在 1949 年 2 月 25 日刊出招生廣告，更聘請著名中西樂名家阮三根及一名英籥（即單簧管）音樂專家教授及指揮樂隊。樂隊在戰後保留了團員，曾招收不懂樂隊的新團員。樂隊一星期排練三次，新團員訓練三個月後畢業，便會正式編為銀樂隊成員。鐘聲慈善社歡迎該社及各界有志青年參加，而且

105 〈廣東南洋華南兩足球隊在香港表演：空前未有之華人足球比賽〉，《南洋商報》，1928 年 4 月 12 日。

106 "Water Polo Match: Small Ships Beat Y. M. C. A. 2-0 in Return Encounter, 3 June, 1940.

費用全免，這是香港少有的免費學習音樂的機會 [107]，可惜樂隊到 1960 年代已經不見於報道中。

聖約翰救傷隊銀樂隊

有關聖約翰救傷隊的樂隊，現在只知道不遲於 1917 年已經成立了一隊號角隊，此號角隊是聖約翰救傷隊於西營盤官學堂的分部 [108]。可惜樂隊在什麼時候解散則未有資料。另外從 1933 年《香港青年》的報道可以知道，救傷隊在多年前已經成立樂隊，只是因為一些事故，所以停辦多年，在 1933 年時聖約翰救傷隊為了增加隊中的娛樂，所以再次開辦樂隊，並請來李國仁任教練，當時有約 30 人有興趣參與，他們逢星期二晚 7 時 30 分至 9 時 30 分排練 [109]。不過現在沒有足夠資料證實香港聖約翰救傷隊銀樂隊在哪一年成立。

六、戰前的學校樂隊

講到戰前的銀樂隊，學校樂隊也有一個舉足輕重的地位。

從現有文獻來看，香港第一間有銀樂隊的學校為勵豪英文學校（Lai Hoo English School），這所學校成立於 1913 年，而樂隊則於 1915 年成立。樂隊在廣州的法國主教及天主教神父 Le Pere Gauthier 的幫助下，以半價由法國巴黎購入樂器。意大利的音樂教授 E. Vassallo 擔任樂隊的指揮，他同時是 18th Infantry 的指揮。由於當時他所屬的樂隊轉移到北方，所以他留在香港，並在勵豪英文學校服務 [110]。勵豪英文學校的銀樂隊有兩名教練，樂隊每年會在不同的劇院舉行學校頒獎典禮，其中 1920 年 2 月 1 日的頒獎典禮就在域多利劇院舉行，視學官羅仁伯

107 〈鐘聲社西樂隊招收新學員：日內可開課〉，《華僑日報》，1949 年 2 月 25 日。

108 "School Prizes: Saiyingpun School," *South China Morning Post*, 6 February, 1918.

109 〈救護隊附設銀樂隊消息〉，《香港青年》第一卷，1933 年，頁 53。

110 "Lai Ho English School: Annual Prize Distribution," *South China Morning Post*, 2 February, 1920.

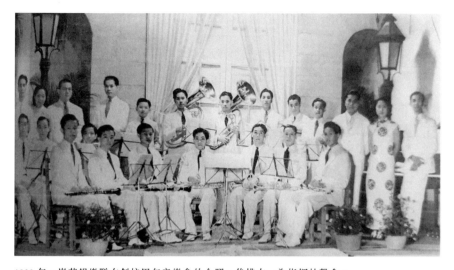

1939 年，嶺英銀樂隊在創校周年音樂會的合照，後排左一為指揮林聲翕。

圖片來源：劉靖之：《林聲翕傳：附林聲翕特藏及作品手稿目錄》。香港：香港大學亞洲研究中心、香港大學圖書館，2000，頁 311。

獲邀到場頒獎，學校的銀樂隊亦在場演奏西樂[111]。另外，1916 年的香港政府憲報中曾出現一個社團註冊，名字為「勵豪音樂會」(Lai Hoo Music Club)[112]，這與勵豪英文學校中「勵豪」的中英文名相同，由於當時勵豪英文學校有樂隊、學隊教練及音樂課，所以筆者相信這個「勵豪音樂會」跟勵豪英文學校是有關係的。

除了勵豪英文學校銀樂隊，1919 年《南華早報》報道了官立嘉道理爵士小學的頒獎禮，文中講述到該校剛剛開辦了一隊學校樂隊[113]。此外，一些官立學校也設有銀樂隊，例如，西營盤官學堂（今英皇書院）早在 1910 年代已經有號鼓隊；而最重要的學校樂隊是慈幼會系統下的兩所中學樂隊——聖類斯中學和香港仔工業中學樂隊，這兩所學校都是由慈幼會修士來指揮，包括對澳港管樂界有重大貢獻的范得禮修

111　〈勵豪學校頒獎〉，《香港華字日報》，1920 年 2 月 2 日。

112　"Executive Council," *The Hong Kong Government Gazette*, 2 June, 1916, p. 308.

113　"School Prizes: Ellis Kadoorie," *South China Morning Post*, 7 February, 1920.

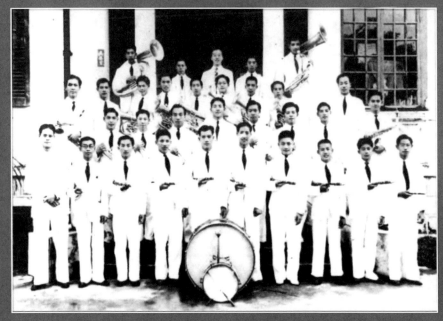

在港時嶺南大學附中銀樂隊，第一排左一為指揮何安東。

圖片來源：嶺南大學一九四七超社：《超社春秋：畢業離校三十五週年紀念特刊 1947-1982》。香港：嶺南大學一九四七超社，1983，頁 42。

士。這兩所學校樂團是少數在 1930 年代初已經出現的樂隊，他們經常在不同的官方場合演出[114]。

　　除了慈幼會系統下的學校設有樂隊外，一些華人創立的學校也有樂隊，如嶺英中學的樂隊成立於 1939 年，樂隊成立時，廣州已經淪陷，因此有不少樂人南下，其中包括著名音樂家林聲翕，他來港的時候成為了嶺英銀樂隊的首任指揮。樂隊在成立之時有 18 名團員，他們只是僅僅練習了三個月，已經有能力在創校周年音樂會中表演[115]。

114 陳炎墀編著：《學校樂隊組織行政與訓練》。香港：慈幼出版社，1994，頁 6。

115 〈銀樂隊消息〉，《嶺英校報》，第 1 卷第 4 期，1939 年。

廣州淪陷後，廣州的嶺南大學附中銀樂隊也跟隨學校來港，著名音樂人何安東來到香港指揮嶺南大學附中銀樂隊，此樂隊成為了當時香港最重要的樂隊之一。樂隊多次舉行愛國捐獻相關的音樂會，亦有不少娛樂性質的音樂會。嶺南大學附中銀樂隊也有份在當時的全港運動會演出[116]。

七、戰前的管樂活動

香港戰前的管樂活動也非常豐富，除了每星期在植物公園的軍樂音樂會外，還有很多不同種類的管樂活動，其中戰時來港的菲律賓保安部隊樂隊（Philippine Constabulary Band）於 1915 年 1 月 15 日下午在香港植物公園演出，樂器包括：長笛和短笛 5 枝、巴松管 4 支、雙簧管 2 支、薩魯管（sarrusaphone）4 支、短號（cornet）6 支、柔音號（flugelhorn）2 支、英國號（English horn）1 支、色士風 7 支、小號 4 支、Eb 單簧管 2 支、法國號 8 支、倍低音號（contra basses）2 支、Bb 單簧管 18 支、長號 8 支、小鼓 2 個、中音單簧管 2 支、大號（tuba）6 支、大鼓 1 個、低音單簧管 2 支、次中音號 3 支、定音鼓 1 套。其中樂隊中有 4 支薩魯管，這是一支法國的雙簧樂器，是色士風和巴松管的合成樂器，當時沒有軍樂隊有這種樂器的編制。

菲律賓保安部隊樂隊是當時亞洲水平最高的樂隊之一，樂隊在來港演出前曾兩次到訪美國表演。1915 年來港時共有 52 名團員，樂器編制也非常完整，可説是不會比現在交響管樂團差，甚至香港現在很多樂團也沒有這個規模。在 1900 年代，香港的軍樂隊基本上都以小號、短號、單簧管、蘇沙號、大小鼓為主。筆者相信菲律保安部隊樂隊必定是當時香港最早出現過的交響管樂團，也是戰前水平最高的樂隊。

當時這隊軍樂隊除了有管樂團外，亦有管弦樂團，而管弦樂團主要演奏當時古典音樂界比較難的樂曲，例如巴勒斯天連拿（Palestrina）

116 〈私立嶺南大學學生自治總會〉，《嶺南週報》港刊，第 54 期，1940，11 月 27 日。

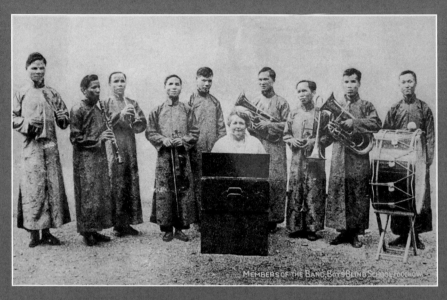

福州男童盲人樂隊合照。

圖片來源：“Members of the Band, Boy's Blind School, Foochow,” RID No.PH001816, Call No.6-12-403, Citation/ Reference Note Mr S. Selby.

和普契尼（Puccini）的作品。以管樂團當時表演的曲目來說，除了有一些序曲、進行曲外，還演出了不同管樂器與樂隊獨奏樂曲，當中包括 Venancio Cristobal 的次中音號獨奏、Leon Roberto 的小號獨奏、Baldy San Juan 的單簧管獨奏、Hipolito Cruz 的大號獨奏、Agustin Santos 的法國號獨奏。這在香港的軍樂隊演奏歷史中非常少有，而且在 1915 年，有管樂與管樂團獨奏的演出，基本上從未出現過。

菲律賓保安部隊樂隊有很高的水平，其在 1915 年第三次到訪美國前留港表演，當時港督梅含理爵士和團隊非常欣賞樂隊的表演，在樂隊演奏完畢後表示明白為什麼他們被指是世界上最好的樂隊，更笑話要樂隊留在香港，並祝願樂隊可以在舊金山的世界貿易展有好表現[117]。

117 “A Famous Band,” *South China Morning Post*, 16 January, 1915.

1914 年 10 月 6 日，來自英國的知名樂隊 Blue Hungarian Band 由指揮 Chapman 領導下來到香港，並在香港警察足球會的一場足球比賽中擔任表演嘉賓[118]。從一些舊相片中得知，這隊樂隊有可能有少量弦樂器，但來港時的樂器組合則成謎。

另外，曾在 1922 年出席英國皇家農業展覽會表演、世界有名的福州男童盲人樂隊於 1923 年 3 月 19 日曾到訪尖沙咀聖安德烈堂表演，演出的樂曲包括《雙鷹進行曲》等有名的軍樂曲，亦有短號的獨奏演出。當天共有兩場演出，分別為下午 3 時 30 分和 6 時，門票 1 元，有不少本地華人觀看演出。樂隊來港的旅費是由港督贊助，樂隊表演完畢後於 3 月 20 日離港[119]。

戰前，香港平日亦有很多西樂活動，包括駐港英軍、Bandsman Opera company、半島酒店樂隊、淺水灣酒店樂隊、皇后戲院樂隊的爵士樂、管樂或管弦樂活動。這些樂隊的管樂成員，主要來自英軍、菲律賓樂師及粵樂界的西樂師。1st Battalion East Surrey Regiment 軍樂隊就曾在 1923 至 1926 年駐港期間，向由 Stanley Collett 領導的香港愛樂協會借出管樂手，主要演出英國的喜歌劇（opera buffa）。樂隊亦曾在 1925 年 4 月 2 日在舊大會堂舉行音樂會，全部的曲目都是古典樂曲，包括貝多芬、柴可夫斯基、華格納等的曲目[120]。

未知的警察樂隊

1942 年初，香港已經淪陷，當時的英籍警察被送到赤柱集中營，有一些警察把警察樂隊的樂器帶到赤柱集中營，他們更一邊步入集中營一邊吹奏《布基上校進行曲》（*Colonel Bogey March*），營中的其他囚犯於是一同和唱，此舉令日軍向天開槍，以警告他們的反動行為[121]。從以

118 "Football: Police at Stonecutters," *South China morning Post*, 9 October, 1914.

119 "Blind Boy's Band," *The Hong Kong Telegraph*, 17 March, 1923.

120 "A Fine Record: Farewell to E. Surrey Regt," *The China Mail*, 26 October, 1926.

121 Sinclair, K., & Ng, K. (1997). *Asia's Finest Marches on: Policing Hong Kong from 1841 into the 21st Century*. Hong Kong: Kevin Sinclair Associates, p. 32.

上的資料可見，1919 至 1942 年之間，香港可能還有一隊警察樂隊，雖然未能看到更多關於這隊警察樂隊的資料，但有可能是文獻把駐港英軍或義勇軍的樂隊當為警察樂隊。筆者把這隊定為未知的警察樂隊。還有一隊未知的後備警察樂隊，從 1948 年的《德臣西報》可見，前後後備警察樂隊的隊長 Bill Apps 出任香港輕音樂團的指揮，因此這一隊後備警察樂隊很可能在戰前已經成立。[122]

八、日治時期下的香港管樂

1941 年，香港仍有不少音樂活動，包括因廣州淪陷而南來的樂人所領導的嶺南和嶺英學校銀樂隊，本地慈幼會系統的聖類斯、香港仔工業學校銀樂隊，以及全港第一隊全華班華南管弦樂隊。至於遷校到澳門的廣州培正管弦樂團亦曾在同年來港表演。香港青年會銅樂隊、鐘聲慈善社銀樂隊仍然活躍，米杜息士軍樂隊還有公開表演 [123]，舞廳的菲律賓樂師仍夜夜笙歌 [124]。香港淪陷後，很多人以為日治香港沒有什麼文化活動，但其實並不正確，當時的公開音樂活動主要以軍樂和器樂為主。香港音樂歷史學家周光蓁博士曾在他編寫的《香港音樂的前世今生：香港早期音樂發展歷程（1930s–1950s）》〈日佔時期的香港音樂初探〉一章中以官式軍樂、官辦民間管弦音樂會、民間消閒音樂和集中營音樂四方面講述日佔時期的音樂背景。本章亦以這個分野來討論日治時期的管樂發展。

官式軍樂

香港保衛戰由 1941 年 12 月 8 日開始，直至 12 月 26 日香港正式淪陷，歷時 18 天。日軍於 1941 年 12 月 28 日下午 2 時，第 23 軍司令酒井隆中將及第 2 遣支艦隊司令新見政一中將騎馬率領部隊操過九龍

122 "Light Orchestra Entertains KCC," *The China Mail,* 28 June, 1948.

123 "Band Concert & Barbecue: K. C. C. Function Well Attended," *Hong Kong Daily Press*, 29 September, 1941.

124 〈嘉年華會明日開幕：菲僑組音樂隊參加開幕演奏〉，《大公報》，1941 年 11 月 10 日。

彌敦道，下午 3 時 30 分舉行入城儀式，共二千多名官兵從跑馬地到上環舉行閱兵巡行，當時軍樂隊亦有吹奏慶祝[125]。

　　曾在香港演出過的日軍軍樂隊只有兩隊，第一是中支那派遣軍軍樂隊，隸屬於中支那派遣軍。樂隊由日本派遣軍樂准尉井上繁隆等 18 名來華軍樂手，以及北支那派遣軍軍樂隊調赴上海之大沼哲中尉等 28 名軍樂手編成。此樂隊主要在廣西、福建、江西、湖南等地方做酬軍工作[126]。第二隊為南支那派遣軍樂隊，成立於 1939 年 2 月 21 日，成立初時由 28 名來自陸軍戶山學校訓練出來的軍樂師編成，這支軍樂隊隸屬南支那派遣軍司令部，部隊又名第 23 軍。當時有軍樂中尉一名[127]，在駐軍香港時，這名中尉正是末任隊長松下哲。松下哲同樣畢業於陸軍戶山學校軍樂隊，編寫了很多日本軍樂。日佔時期的軍樂演出，基本上都是由南支那派遣軍樂隊吹奏[128]。香港入城儀式正是由南支那派遣軍樂隊帶領，當時在樂隊曾吹奏《拔刀隊》陸軍分列行進曲[129]。

　　右圖是非常稀有的日軍在港演出的相片，相片保持完整，非常珍貴。相片來自山口常光的《陸軍軍樂隊史：吹奏樂物語り》、由南支那派遣軍樂隊的最後一任指揮松下哲中尉所撰的〈南支那派遣軍樂隊〉一章。相片由一名隨軍攝影師原田氏於 1941 年 12 月拍下，相片是以「香港捕虜收容所慰問」為標題[130]。從相片顯示，軍樂隊後面是皇后行（Queen's Building）（今文華東方酒店位置），以及滙豐銀行一次大戰紀錄銅像（The HSBC WWI memorial statue, "Fame"），這證明了樂隊是在皇后像廣場中央演出，相片必然是香港淪陷幾天內拍攝。有關是次表演，當時發生在中環而又與「捕虜收容所」有關聯的事件，可能是 1941 年 12 月 29 至 30 日戰俘由域多利軍營及美里軍營（當時為臨時

125 《華僑日報》，1942 年 8 月 15 日。

126 山口常光：《支那事變と軍樂隊》，《陸軍軍樂隊史：吹奏樂物語り》。東京：三青社出版部，1973，頁 214–258。

127 「JACAR（アジア歷史資料センター）Ref. C12121005700、第 23 軍（防衞省防衞研究所）」。

128 山口常光：〈南支那派遣（第二十三軍）軍樂隊〉，《陸軍軍樂隊史：吹奏樂物語り》。東京：三青社出版部，1973，頁 289。

129 〈香港攻擊——香港入城式〉，NHK 戰爭證言アーカイブス，1941 年 12 月 28 日。

130 山口常光：〈南支那派遣（第二十三軍）軍樂隊〉，《陸軍軍樂隊史：吹奏樂物語り》。東京：三青社出版部，1973，頁 291。

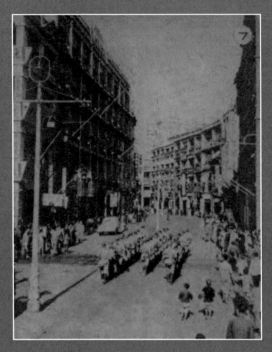

1941 年 12 月 28 日日軍舉行入城儀式，圖中地點為中環至灣仔一帶，
由南支那派遣軍樂隊（第 23 軍）演奏。

圖片來源：〈香港市內行進的日本軍樂隊〉，《遠東經濟月報》，1942 年。

戰俘營）坐船運到深水埗戰俘營的過程。當時的指揮為瀨川福次郎中
尉[131]。

　　日本軍樂隊在香港最少有四次公開演出。第一次是 1942 年 8 日 14
日，由中支那派遣軍樂隊在總督部（現滙豐銀行總部）表演，當時的
指揮為松下哲，當年的《華僑日報》報道：「頗為豐富。成績為甚為美
滿。場外民眾，佇立觀賞者是日演奏秩序尤為大不乏人云」[132]。為什麼
這一場演出會由中支那派遣軍樂隊演奏而不是南支那派遣軍軍樂隊，

131 同上註。

132 周光蓁：〈日佔時期的香港音樂初探〉，《香港音樂的前世今生：香港早期音樂發展歷程
（1930s–1950s）。香港：三聯書店（香港）有限公司，2017，頁 402。

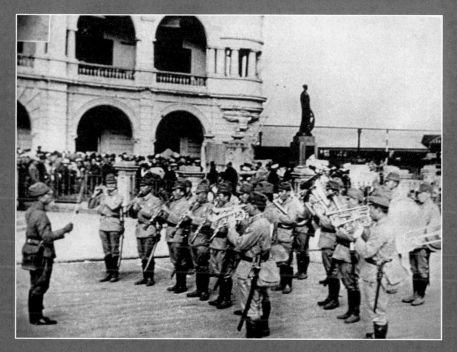

南支那派遣軍樂隊（第 23 軍）在皇后像廣場中央演出，估計是香港淪陷後幾天拍攝。指揮者為瀨川福次郎中尉（左一）。

圖片來源：由桑畑哲也提供。

而指揮卻是 1943 年 8 月上任南支那派遣軍軍樂隊指揮的松下哲？筆者仍未能找出答案。

　　第二場的軍樂音樂會，是 1943 年 10 月 9 日至 13 日由廣州來港表演的南支那派遣軍軍樂隊，他們港九市區有巡迴表演，並 10 月 9 日下午 2 時至 3 時 30 分在香港陸軍醫院作酬軍演出，下午 4 時 30 分樂團由日軍九龍憲兵司令部出發，步操途經香取道（今：彌敦道），最後到尖沙咀橫山酒店。10 月 10 日上午 11 時，樂隊由日軍司令部對面的街道出發，途經東昭和道（今德輔道中）及中明治道（今皇后大道中），最後返回日軍司令部後面。10 月 11 日早上 10 點，樂隊到另一個軍部醫院作酬軍演出，下午 2 點至 3 時 30 分，到香港軍部療養院作酬軍演

出。10 月 12 日下午 1 時至 2 時，樂隊在日軍事司令部的音樂會演出；同日晚上 7 至 8 時在日人俱樂部（今香港木球會，當時會址在中環）的草地上有公開演出，同場有不少日本軍官、日本人和華人觀看音樂會。10 月 13 日於晚上 7 時 30 分至 9 時，樂隊在中環的娛樂戲院（當時英文名由 King's Theatre 改為 Yu Lok Theatre）為香港居民提供免費音樂會。當天演奏了不少古典樂曲，包括羅西尼（Rossini）、約翰史特勞斯（Johann Baptist Strauss）、舒伯特（Schubert）的作品，亦有不少日本和中國的曲目 [133]。

第三次表演在 1943 年 12 月 25 日，為日佔香港兩周年，南支那派遣軍軍樂隊再次來港，12 月 25 日上午 9 時半，在九龍區憲兵總部進行巡遊表演，沿途經香港取通至橫山酒店。早上 11 時，在香港總督府門起巡遊表演，途經中昭和通、中明治通，後返回總督府後門，最後至灣仔日本人街。在中午 12 時半，樂隊在中環的日本俱樂部前廣場公開演出。同日下午 6 時半，再於廣場中公演，是次演出進行了現場錄音，並在電台直播。12 月 26 日下午 2 時，樂隊在香港陸軍醫院作酬軍演 [134]。

最後一場表演是在 1944 年 2 月 21 日，當時是香港的農曆新年，南支那派遣軍軍樂隊在九龍平安戲院公開表演，在音樂會中以壓軸的兩個節目出現。樂隊當天晚上 9 時演出，觀眾可免費入場 [135]。演奏分為兩部，第一部是「管弦樂」，第二部是「吹奏樂」，根據南支那派遣軍樂隊的編制，當時是沒有弦樂的，因此筆者相信，這場音樂會所指的「管弦樂」應該是指管弦樂曲，而不是管弦樂團。樂隊吹奏了十首樂曲，包括《愛國行進曲》，還有多首行進曲、序曲、圖舞曲及中國歌，同場亦吹奏了日本國歌和中國國歌 [136]。

133 "Japanese Army Band to Play in Hong Kong," *The Hongkong News*, 9 October, 1943.

134 "Occupation Anniversary Celebrations," *The Hongkong News*, 25 December, 1943.

135 *The Hongkong News*, 19 February, 1944.

136 〈迎總督部創立二年　礬谷總督今夕廣播〉，《華僑日報》，1944 年 2 月 19 日。

1944 年 5 月至 1945 年 3 月，音樂評論家堀內敬三從陸軍新聞部派遣到廣東，當時南支那派遣隊是以將官的待遇接待他，他當時跟隨軍隊和軍樂隊於香港從事演奏活動，擔任宣傳撫慰工作。他指出當時的演奏活動沒有不停歇，像廣告一樣在香港到處散播[137]。根據兀有紀錄，這隊南支那派遣軍軍樂隊不是一支常駐香港的軍樂隊[138]。樂隊在 1945 年二戰結束時，連同指揮及團員，共有 27 人，有一名團員因病逝世[139]。

官辦民間管弦音樂會

日佔時期香港曾出現一隊香港交響樂團，這隊交響樂團是香港於戰前其中一隊最有規模的管弦樂團，香港交響樂團共有團員 55 人，由前上海和半島酒店的葡萄牙籍領班嘉尼路（Art Carneiro）指揮，後來由比夫斯基（George Pio-Ulski）指揮，相信樂團的管樂部都是由他們所屬的酒店樂隊內的菲律賓、俄羅斯和葡萄牙籍樂師或是留港的華南管弦樂隊樂師組成[140]。

民間消閒音樂

日佔時期，民間除了有粵戲的活動外，一些學校也有樂隊，例如 1943 年 12 月底，由慈幼會管理的聖類斯中學為紀念創校 75 年，舉行了學生成績展覽會，會上便有學校的銀樂隊助慶[141]。相信當時有不少學校樂隊都有排練及在校內演出，但資料有待再發掘。另外，有報道指當時的棒球比賽會邀請酒店的樂隊到場演出，吹奏日本國歌[142]。

137 山口常光：〈南支那派遣（第二十三軍）軍樂隊〉，《陸軍軍樂隊史：吹奏樂物語り》。東京：三青社出版部，1973，頁 291。

138 *The Hongkong News*, 12 October, 1943.

139 山口常光：〈南支那派遣（第二十三軍）軍樂隊〉，《陸軍軍樂隊史：吹奏樂物語り》。東京：三青社出版部，1973，頁 292。

140 〈香港交響樂團〉，《香島日報》，1942 年 8 月 2 日。

141 〈聖類斯校紀念七十五年展覽學生成績〉，《華僑日報》，1943 年 12 月 30 日。

142 "Baseball League Commences with Grand Ceremony," *The Hongkong News*, 7 September, 1942.

深水埗戰俘營樂隊。

(圖片來源:由中華書局提供。唐卓敏:《淒風苦雨:從文物看日佔香港》。香港:中華書局(香港)有限公司,2015。)

集中營音樂

　　以現時的資料來分析,當時有兩個集中營出現過集中營銀樂隊,其中一個是深水埗集中營,白德醫生(Solomon Matthew Bard)在他的回憶自傳中提到,日本軍官認為消閒活動可以令營友忙碌而減少反動,因此容許營友帶樂器入營。白德醫生根據送到營中的樂器,組成一隊小型樂團,樂團中有管樂及弦樂,樂手來自加拿大軍軍樂隊和香港義勇軍,樂器則有單簧管、長號等 [143]。

143　周光蓁:〈日佔時期的香港音樂初探〉,《香港音樂的前世今生:香港早期音樂發展歷程(1930s–1950s)》。香港:三聯書店(香港)有限公司,2017,頁 413–417。

日治時期的電台

日治時期的電台節目有很多古典音樂演出的節目，包括倫敦愛樂、柏林愛樂等交響樂團、皇家音樂廳管弦樂團等的錄音[144]。有趣的地方是，日軍容許本地電台播放敵國英軍軍樂隊的錄音，如英國皇室的御林軍樂隊的錄音[145]，其曲目更是英式進行曲。另一方面，市民也可在電台中收聽軍樂，例如 1943 年日軍佔領香港二周年時，電台便播放了由松下哲領導的南支那派遣隊軍樂隊於慶祝音樂會的現場表演錄音[146]，另外也曾播出日本本土的吹奏樂團錄音[147]。

九、小結

香港從來不是文化沙漠，香港的管樂發展也不是始於 1970 年，香港自開埠開始，管樂早已通過軍樂傳到香港。香港在開埠 20 年內已經出現了第一隊警察樂隊，及後的義勇軍軍樂隊，可以被定性為香港第一支市民樂隊。而在成立市樂隊的建議中，可以看到政府和市民對成立市樂隊有不同意見，主要的分歧在資源分配、音樂藝術對社會的實際貢獻，亦有討論到成立音樂學院的可行性。當時香港的文化政策未必有一個明確的方向，往往是由個別事件帶動藝術發展，社會或政府的行為也在推動香港的文化發展。

一戰時的特別後備警察樂隊是戰前政府發展得最完善的樂隊及音樂計劃，政府成功讓特別後備警察樂隊在多方面服務香港人，當中有演奏西洋古典音樂的管弦樂團，由教授級的指揮領導；銅樂隊則由來自澳葡的管樂專家領導，成為香港第一段最完整的銅樂隊，出席各社區演出及儀式表演。樂隊讓我們看到是首次有華洋樂師在同一隊樂隊合作，見證一戰時香港已經有一定水平的華人管樂人才。再者，華營

144 "Radio," *The Hongkong News*, 14 August, 1942.

145 "Radio," *The Hongkong News*, 17 September, 1942.

146 〈紀念香港攻略二週年　特別放送節目〉，《華僑日報》，1943 年 12 月 24 日。

147 "Radio," *The Hongkong News*, 15 October, 1943.

號角號的成立見證了華人在管樂界的貢獻，打破華人沒有參與西樂的活動之迷思。

在一戰至香港淪陷時，香港也有不少管樂活動，香港社會服務機構組成了銅樂隊，也是香港最早年的社區樂團，如青年會、鐘聲慈善社、聖約翰救護隊、童軍等。這些樂隊除了回應其機構的服務需求外，也服務市民大眾，經常出席社會上的公益演出，並出席紅白二事的演出，在社會上有一定地位，亦見證華人早在戰前已經活躍於管樂活動上。

香港淪陷後，香港仍有少量音樂活動，包括管弦樂團的古典音樂，而市民亦有機會免費觀看日本軍樂隊的免費音樂會。

以前的管樂人都是十八般武藝，懂得演奏不同種類的管樂器。過往常有人認為以前沒有管樂老師，或沒有早期的管樂活動紀錄，但其實香港戰前的管樂活動已經非常活躍，甚至可説早年香港的西樂活動中，管樂佔了重要的席位。

第二章

特輯
嶺南地區和
南洋管樂發展的關係

一、軍樂作為社會科學科的工具

澳葡的劉雅覺紅衣大司鐸於 1911 年編寫了《西樂捷徑圖解》，其中的序言有此一段：

> 近今之世西學竝興蓋知其業術之精良，而欲獲其利用也，且西樂一門固應講求緣其能振人民之精神，而壯軍士之豪氣，故各國練軍演武必鼓樂以助其威風，現值中國自欲圖強定當習此美術以激發勇毅之志。[1]

上文正好反映了當時中國正是學習西學之年代，西樂是其中一種學習西學的方法，而軍樂更可以為軍隊和人民增強士氣。民國成立後，中國正處於社會科學化的年代，全國都處於富國強兵的階段，中國的軍樂發展由清末發展，進入民國後急速發展起來，因此，全國的軍團、市政府、省政府都出現軍樂隊，也是對社會科學化的回應。在這個氣氛下，全國不少學校也相繼成立不同形式的軍樂隊，這個現象在海外華人成立的學校都有同樣情況。一旦軍樂隊成立後，他們會以軍訓的形式訓練樂隊，包括要求樂隊成員穿上制服、吹奏進行曲、參與各種形式的校方及官方的演出，包括國慶日、外賓到訪等活動。在民國時期，樂隊具有傳播華人性的作用。[2]

當時廣州的樂隊，團員和教練都是在這個環境培養出來。這種思想和理念隨着各人的遷移而傳承到各地。戰前的廣州樂隊發展得相當興盛，政府部門已擁有不少樂隊，比較知名的學校也相繼成立銀樂隊，亦有政府或軍部樂隊的成員任教，這證明了政府和軍部的樂隊跟學校的關係十分密切。後來廣州銀樂隊的教學方法和人才傳承到香港，對香港戰後 20 年的管樂發展有重要的影響。

1　陳志峰主編：《雙源惠澤，香遠益清：澳門教育史料展圖集》。澳門：澳門中華教育會，2012，頁 273。

2　〈銅樂隊〉，《科學的中國》，1937 年 9 卷第 3 期。

香港早年的管樂人，很多都跟廣州有關係。廣州是中國大城市，香港和廣州的人口流動互通，兩地的音樂人基本上可自由來往，而廣州的樂隊在當時的音樂界已有一定名聲。基本上，香港早年的管樂教練都跟廣州中學、大學和軍樂隊有關係。而管樂的最重要起點為廣州陸軍第一師軍樂隊，其樂手訓練了早期廣州的管樂人才，他們的學生也貢獻了戰後香港的管樂發展。

二、廣州篇

廣州陸軍第一師軍樂隊

樂隊成立於光緒三十一年七月，原名為「廣東將弁學堂軍樂隊」，指揮為呂定國隊長。光緒三十二年，樂隊成立一年後，清政府邀請了日本陸軍戶山學校軍樂隊一等樂手大內玄益來指揮此樂隊。他將其在「陸軍軍樂生徒隊」教育訓練軍樂學生制度移植到廣東，樂隊於光緒三十四年由「廣東陸軍樂兵學習所」集中管理樂兵訓練。宣統三年六月，軍樂隊稱銜改為「廣東暫編陸軍第二十五鎮軍樂隊」。進入民國後，軍樂隊改稱為「廣東陸軍第一師軍樂隊」。

大內玄益的軍樂演奏技術、教學方法獲得清軍軍樂隊隊員的肯定與尊敬，他在廣東教練軍樂三年多，便建立了一套完整軍樂教育訓練模式，大大提升了廣東新軍的軍樂水準，在完成階段性任務後，便於宣統二年二月返回日本。「廣東陸軍樂兵學習所」學員的學習時間為每期最少兩年，而其他清朝陸軍新軍為了快速編成軍樂隊，可能僅訓練半年，沒有相關嚴謹訓練。根據陸軍部民國五年出版的《陸軍統計簡明報告書》記載，當時「廣東陸軍第一師軍樂隊」全隊有 94 人，編制相對其他軍樂隊為大，此軍樂隊隊員質素平均，有一定程度的演奏水平，沒有濫竽充數的隊員。[3]

3　周世文：《我國近代軍中軍樂史》。桃園：周世文，2017，頁 36。

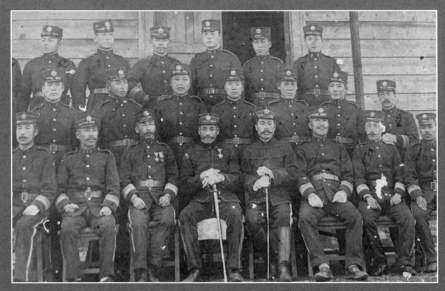

1904 年 12 月 1 日，日本東京陸軍戶山學校軍樂隊教官與畢業生合照，第一行右三是大內玄益，大內玄益原名為田村玄益。

圖片來源：由桑畑哲也提供。須藤元吉著，須藤元夫編著：《明治の陸軍軍樂隊員たち　吹奏樂黎明期の先達》。東京：陸軍軍樂隊の記錄刊行會，1997。

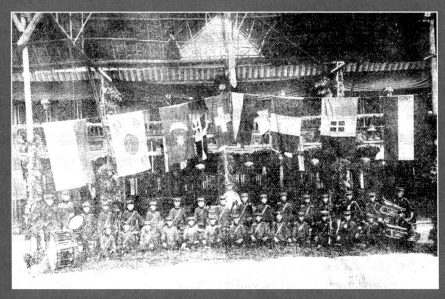

廣東暫編陸軍第二十五鎮軍樂隊相片。

圖片來源：由周世文提供。周世文：《我國近代軍中軍樂史》。桃園：周世文，2017 年 4 月，頁 67。

廣州陸軍第一師軍樂隊除了會到訪不同學校與校隊交流外，樂隊培訓的樂師也成為了當時廣州培正中學銀樂隊的創團教練，同時他們成功把日系訓練模式移植到民間的學校。而在清末，聖心書院的軍樂隊因備有各國的國歌而聞名於中國軍樂界，當時仍名為「廣東暫編陸軍第二十五鎮軍樂隊」的廣州陸軍第一師軍樂隊，也常向聖心書院抄取各國的國歌備用。[4] 1921 年 5 月 7 日，樂隊亦曾到嶺南大學表演，[5] 可見陸軍第一師跟民間學校樂隊有一定交流。

廣州市政府樂隊、廣東省政府樂隊、空軍樂隊

另一方面，當時各省都設有自己的樂隊，比較大的城市，如廣州市政府除了有文職樂隊，還有有警察樂隊、空軍軍樂隊、粵海艦隊軍樂隊（海圻號軍樂隊）[6]。1931 年，中華民國第一隊空軍軍樂隊在廣州成立，余育秧出任第一任隊長，他同時是警察樂隊的隊長，也就是樂隊的指揮[7]；1939 年李仁安被委任為樂隊教官[8]。一般的樂隊會在民間聘請的軍樂教練，而軍方樂隊的教練除了來自軍方，也能從民間聘請。

廣州市政府樂隊於 1930 年成立，時任市長林雲陔委任嶺南大學音樂教授羅廣洪為隊長。羅廣洪沒有軍方背景，他是以音樂專才的身份受聘於廣州市政府樂隊。樂隊經常參與不同團體及機構的慶典演出[9]，亦在中央、海珠、東山、河南四個公園有定期演出，讓市民可以欣賞音樂表演。市政府樂隊直接向美國傾士（King）樂器廠購買或在外國購入樂譜，[10] 曾參與 1935 年 11 月 12 晚舉行的廣州市總理誕辰提燈大

4　連家駿：〈香港の吹奏樂の歷史 - 広州とマカオからの影響〉，《PIPERS》，2021 年，477 号。

5　〈敘會彙誌〉，《嶺南一》第五卷第二號，1921 年 6 月。

6　〈粵海艦隊抗日不忘：先組軍樂隊〉，《天光報》，1933 年 10 月 31 日。

7　"Canton Programme: Police Band to Play Next Friday, *South China Morning Post*, 27 July, 1931.

8　〈任命〉，《廣州市政府公報》，1939 年 12 月。

9　〈市府音樂隊成立後之進行〉，《廣州市政府公報》，1930 年 362 期。

10　〈市音樂隊公開奏曲〉，《廣州市政府公報》，1930 年 361 期。

會，銀樂隊參與巡行，在場兒童跟樂隊合奏童年歌。[11] 市政府樂隊亦跟本地學校有交流，例如於 1930 年 9 月 27 日到訪嶺南懷士堂舉行全校音樂大會，校報記述樂隊的演出藝術高深，聽眾讚賞。[12] 另外，廣州培正畢業生馮奇瑞亦曾被廣東省政府樂隊委任為隊長。[13]

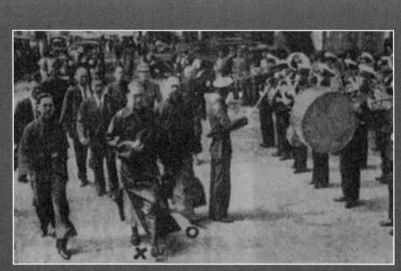

1936 年，廣州的禮儀隊在廣州公開演出。圖中標記了 "O" 的是廣州省主席吳鐵城，標記 "X" 的為省府秘書長歐陽駒。
圖片來源：《北洋畫報》，1937 年。

11 〈總理誕辰舉行提燈大會請派銀樂隊參加巡行已轉飭佽時參加由廣州市政府令〉，《廣州市政府公報》，1935 年 516 期。

12 〈兩次音樂大會「一」市政府銀樂隊到校奏演〉，《私立嶺南大學校報》，第二卷第二十一期，1930 年 10 月 9 日。

13 馮奇瑞卡片，資料來源，馮奇瑞後人。

聖心書院、培英中學

聖心書院（1914 年改名為聖心中學）是由法國人建立的學校，剛成立學校時，學生人數不多，為了吸引學生報讀，法國修士決定成立銀樂隊，在法國購入樂器，因而成為廣州最早成立的學校銀樂隊，樂隊曾獲廣州自治會邀請出席禁毒巡遊的表演。[14] 由於樂隊由法國教會建立，所以他們吹奏的樂曲都傾向西化，沒有吹奏中國樂曲。樂團歷史長久，收藏了大量樂譜，因此吸引了日籍教官大內玄益前來借譜[15]。此外，聖心培養了大批音樂人和音樂愛好者，其中包括中國近代音樂史中的重要指揮家鄭志聲[16] 及粵樂名家郭利本[17]。

培英中學銀樂隊在廣州時期已經成立，他們在 1930 年代的廣州享負盛名，培訓了不少管樂人才，包括後來上海音樂學院的單簧管涂祖孝教授。[18] 培英中學銀樂隊曾由嶺南大學銀樂隊教練羅懷堅領導。[19] 戰後，培英中學在香港復校，銀樂隊在 1959 年成立，當時的樂器是由廣州培英中學運來香港的。[20]

廣州培正中學

1920 年，廣州培正中學校長黃啟明校長在美國籌款以籌組樂隊，廣州培正中學銀樂隊遂於同年成立，樂隊的第一任教練是來自廣州陸軍第一師軍樂隊的施宗煌和曾昭霖。當中曾昭霖同時是嶺南大學銀樂隊的隊員，因此也有理由相信，曾昭霖在成為培正中學的指揮時，他同時是嶺南大學銀樂隊成員，並在嶺南附中擔任中學一年級英文老

14　〈自治會函請聖心書院軍樂鼓吹禁賭〉，《香港華字日報》，1911 年 3 月 21 日。

15　〈「中國好像根本不存在似的」：廣州聖心書院始末（2）〉，陳曙風，2011 年 4 月 14 日。

16　黃鐘：〈父親和音樂〉，《武漢音樂學院學報》，2009 年第 3 期。

17　資料來自郭利本後人。

18　〈廣州市培英中學：白綠精神　百花齊放〉，《廣州青年報》，2016 年 5 月 8 日。

19　〈白鬍公公話當年聽松園生活瑣記〉，《聯校會友聲》，2002 年第十一期。

20　Anthony Yao, (personal communication), 23 March, 2019.

民國十七年（1928 年），廣州培正中學銀樂隊在培正中學紅磚小樓青年會合照，
二樓是培正銀樂隊的排練場地。前排中間者為教練冼星海。

圖片來源：《星海園--曲〈河〉猶在耳，無邊芳草碧連天》，廣州數字圖書館，2006 年 10 月 25 日，www.
gzlib.org.cn/gzkzyz/152077.jhtml

師 [21]，並且是廣州陸軍第一師軍樂隊成員。後來，嶺南大學銀樂隊的羅
懷堅和伍佰勝，以及冼星海、愛國音樂家何安東都先後成為銀樂隊的
教練。從以上的教練背景可以看到，嶺南和培正關係非常良好，培正
的指揮和教練都有嶺南大學的背景。

　　培正中學銀樂隊是當時廣州數一數二的樂隊，他們的樂器都是鍍
銀的，熠耀奪目，因此他們稱呼自己為銀樂隊，不稱作軍樂隊。由於
樂隊在成立時只有 13 件樂器，但報名人數甚多，經過挑選後共有 30
多名學生選入隊，所以銀樂隊分為正副兩隊來訓練 [22]。

21　〈大學二年級〉，《嶺南》，第五卷第一號，1921 年 3 月。
22　〈第一章：創校及奠基時期〉，《正軌道分樹風聲：培正中學建校一百三十年史》，頁 57–60。

培正銀樂隊前團員黃汝光回憶指，培正的銀樂隊是非常威風的，每次培正、培道的聚會例必先由樂隊奏樂。1925 至 1927 年間，廣州學生經常有巡遊，凡是巡遊，必由銀樂隊帶領先行。培正中學銀樂隊曾於 1923 年獲邀出席朝鮮獨立（三一運動）四周年演出，又曾在廣州的大馬路巡遊表演 [23]。每年國慶日，樂隊都會參與演出 [24]。

　　廣州培正中學銀樂隊亦有來港演出的紀錄。1933 年，香港培正中學建校，廣州培正中學銀樂隊來港為新校作開幕演出，同時也獲香港華人青年會邀請，在香港舉行音樂會，當時的指揮是何安東 [25]。廣州淪陷後，樂隊隨中學遷移到澳門，樂器亦一同帶到澳門。1939 年，樂隊應香港華人青年會邀請，由澳門來到香港演出，及後把售賣門票所得的收入捐贈給兩廣浸信會的難胞救援。澳門培正銀樂隊的指揮是培正銀樂隊舊生、嶺南大學舊生鄺秉仁 [26]，他後來成為澳門培正中學的校長。

嶺南大學附中銀樂隊

　　廣州嶺南銀樂隊成立於 1915 年，由附中主任葛理珮（Henry B. Gratbill）成立。首任指揮為皮鹿里（Ray E. Baber），後來羅懷堅、羅廣洪、何安東、冼星海、李卓堃先後擔任指揮。樂隊是廣州市其中一支非常有實力和傳統的銀樂隊 [27]。嶺南銀樂隊由嶺南大學附中管理，基本之隊員須在附中選拔訓練，大學的學生亦可以自由參與，這反映南大紅灰青年一家親。嶺南銀樂隊隊員有整齊的制服，樂隊成員須要加入附中陸軍團或童子軍早操，其以軍訓式訓練聞名，也見證了嶺南以軍樂隊作為道德及紀律訓練的先見之明。[28]

23　〈銀樂隊赴朝鮮獨立紀念會〉，《培正青年半月刊》，1923 年。

24　〈國慶日〉，《雜記》，第四卷第四號，1920 年 12 月。

25　〈銀樂大會消息〉，《香港工商日報》，1933 年 12 月 2 日。

26　〈澳培正樂隊來港演奏〉，《大公報》，1939 年 2 月 25 日。

27　〈銀樂隊〉，《嶺南通訊》，1958 年 9 月 9 日。

28　〈私立嶺南大學銀樂隊規則〉，《南大青年週刊》，1929 年第四期第十八卷。

1921 年，嶺南銀樂隊只有 27 件樂器，樂隊希望擴張，但學校未能提供足夠的經濟支持，嶺南校長於是建議樂隊於暑假北上各大城市表演，籌募購買新樂器的經費。旅費由樂隊和團員各人支付一半，樂隊曾計劃到天津和北京表演[29]，甚至在北上表演之前，曾計劃到香港、澳門等地表演。最後，樂隊到了上海、杭州、南京、無錫、蘇州等地作籌款演出，《農報》[30]、《民國日報》[31]、《小時報》[32] 也有報道他們的表演。這次籌款演出由羅懷堅、馬文甲、伍佰勝、曾恩濤、郭超文和饒世芬籌備委辦[33]。1929 年，嶺南和培正銀樂隊組成聯隊，出席了國際音樂大會的表演[34]，羅廣洪更在音樂大會中有小號獨奏，大會也有來自澳門的葡萄牙大樂團弦樂團合奏等活動，當天約有 1,200 名觀眾[35]。

　　廣州淪陷後，樂隊隨附中遷移到香港，他們的樂器也由上海嶺南分校借到香港[36]。戰時香港嶺南銀樂隊在何安東老師的帶領下，於香港音樂界打響名堂，出席了不同場合的音樂會，亦為戰時軍隊籌款義演。及後香港淪陷，嶺南銀樂隊跟隨大隊遷移粵北韶關，繼續在當地以音樂鼓勵國人士氣[37]。1943 年 12 月 24 日，衡陽空軍招待所舉行聖誕音樂會，樂隊為中美兩軍的空軍人員作籌軍演出。戰後，嶺南在廣州復校，銀樂隊亦在 1946 年有重建之計劃，可惜大部分樂器都在戰時遺失，所以未能成事[38]。直到 1949 年，嶺南附中再有計劃舉行籌款活動重建銀樂隊。新中國成立後，銀樂隊重建的計劃就無疾而終。[39]

29　〈校樂隊：校中團體紀事〉，《嶺南》，1921 年，頁 119–120。

30　〈嶺南銀樂隊今晚敦獻藝〉，《農報》，1921 年 7 月 2 日。

31　〈嶺南大學銀樂隊今晚奏技〉，《民國日報》，1921 年 7 月 22 日。

32　〈嶺南銀樂隊演藝誌盛〉，《小時報》，1921 年 8 月 5 日。

33　《嶺南》，第五卷第一號，1921 年 3 月。

34　〈二十五周年紀念特刊國際音樂大會之嶺南培正聯合銀樂隊：（照片）〉，《南大青年》，1929 年。

35　〈青年會國際音樂會〉，《私立嶺南大學校報》，第一卷第三十九期，1929 年 12 月 9 日。

36　香港嶺南分校：《香港嶺南分校校刊》。香港：香港嶺南分校，1940，頁 12。

37　嶺南大學學生自治總會附中學生自治會為嶺南周報南中期刊籌募經費舉辦音樂演會場刊，地點在曲江風度路青年會，是次陣容鼎盛，包括歌詠團、銀樂隊、管弦樂隊，還有三大指揮容啟東，陳世鴻及龐德明。

38　〈恢復組織銀樂隊〉，《私立嶺南大學校報》（康樂再版號），第十三期，1946 年 3 月 4 日。

39　〈附中銀樂隊家期：舉行籌募樂器運動誓師出發〉，《私立嶺南大學校報》（康樂再版號），第九十六期，1949 年 3 月 30 日。

1929 年，嶺南培正聯合銀樂隊參加國際音樂大會。

圖片來源：〈國際音樂大會之嶺南培正聯合銀樂隊〉，《南大青年》，1929 年。

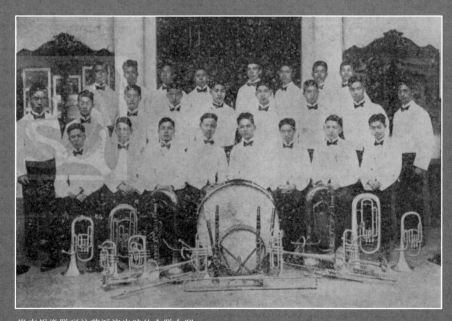

嶺南銀樂隊到訪蘇滬演出時的全隊合照。

圖片來源：〈旅行蘇滬之南大銀樂隊〉，《南大》，1921 年，第 V 卷第 3 號。

廣州市全市樂隊聯合演出

1934 年 5 月 12 日晚上 8 時，廣州歷史出現了一次十隊管樂隊的聯合表演，十隊樂隊包括嶺南、培正、培英、聖心、市政府、警察、陸軍第一師、海軍、空軍、粵艦軍樂隊，指揮有伍佰勝、呂定國及余育秧。十隊樂隊在中山紀念堂演出，這是廣州有史以來最大型的管樂表演，吸引了超過 3,000 名觀眾觀看，成為廣州的一時佳話[40]。這次表演的幾位指揮都是廣州鼎鼎大名的人物，伍伯勝乃著名歌唱家的伍伯就的哥哥，後來在戰後更成為中華民國駐新加坡領事，他在嶺南大學附中銀樂隊學習小號，也是當時嶺南最出色的小號手之一；呂定國在前文已介紹過，他是一手一腳建立起陸軍第一師軍樂隊的人；余育秧乃 1930 年代出任廣州警察樂隊及空軍樂隊的指揮。當天的演出除了有銀樂隊聯合演奏《冠軍進行曲》、《高校學生進行曲》、《大號獨奏曲》、《法國戲劇雜錦》、《多瑙河之波》、《跑馬進行曲》外，還有馬思聰成立的廣州音樂學院弦樂團演出，以及小提琴、歌唱、鋼琴獨奏[41]。1934 年有這場超過幾百人的管樂大匯演，是當年的一個創舉，也是嶺南地區首次有十隊樂隊共同在音樂廳演出。是次演出有官方相片留下，這是十分少數的。由於演出空前成功，劉紀文市長曾在市政府公報中發弁言，表示廣州的音樂團體不少，是次全廣州市聯合演出非常之雄壯及莊嚴，發揚了廣州的音樂藝術[42]。當時來自香港和廣州的中英文報紙都有報道以上的表演。

三、澳門篇

戴定澄教授曾在《餘音繚繞：澳門管樂口述歷史》一書討論到：

40　"Nine Brass Bands," *The Hong Kong Telegraph*, 15 May, 1934.

41　〈今晚全市樂隊〉，《香港工商日報》，1934 年 5 月 12 日。

42　〈廣州市全市樂隊聯合演奏秩序弁言〉，《廣州市政府市政公報》，第四六四期公報，1934 年。

1934 年 5 月 12 日，廣州市全市的樂隊在中山紀念堂聯合演出。

圖片來源：《民間週報》，第六十一‧期，1943 年 5 月 21 日。

 管樂演奏，在澳門最初以軍樂的形式得以傳播的。據載，1622 年底，明朝政府向澳門購炮，當葡人離澳押送西洋炮入京時，已有一支軍樂隊隨行，耀人眼目，在當時無數圍觀者[43]。

 澳門的管樂發展比中國內地及香港都要早 200 年之久，原因是澳門是中國地區中最早接觸西洋文化的地方。澳門在 19 世紀已經有駐澳軍樂隊，澳門的管樂系統主要來自慈幼會，他們培訓出來的樂手對戰後香港的管樂發展有很大貢獻。澳門第一所高等教育學府聖保祿學院不遲於 1594 年成立，當時學院已經有音樂課程和音樂活動，從聖保祿學院畢業的學生，他們學富五車，精通音樂、天文、美術等，把西學以傳教的方式傳入中國。自 1762 年聖保祿學院關閉後，澳門天主教區下屬的聖若瑟修院成為了澳門唯一的高等學府，為澳門社會提供音樂

43 澳門管樂協會：《餘音繚繞 —— 澳門管樂口述歷史》。澳門：澳門管樂協會，2016，頁 1–3。

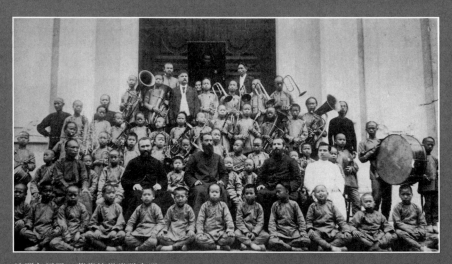

澳門無原罪工藝學校銀樂隊合照。
圖片來源：陳炎墀：《學校樂隊組織行政與訓練》。香港：慈幼出版社，1994，頁4。

教育，修院亦設有管樂團。劉雅覺紅衣大司鐸是其中一個代表人物，他的音樂啟蒙自聖若瑟修院，於 1905 年組織聖母無原罪兒童院銅樂隊（今慈幼中學銅樂隊），培養青少年的音樂素養，陶冶性情，服務社會。他為樂隊改編中國名曲，將其演譯成西樂五線譜。他亦於 1911 年編寫了《西樂捷徑圖解》，文中告白及序中説：

> 惟坊間未有專書無從入手，愛就同志之請，將西樂規程逐一繕圖解註俾學者得以易明，也雖不敢云全臻美備然，苟能為好學者之一助，則鄙懷深慰矣聊洳數言，以誌其緣起。
> 茲將西樂規模譯出華文詞句淺白，以便學者易於領會⋯⋯陸軍武弁可用之以奏軍樂。

劉雅覺紅衣大司鐸以華文編寫西樂，令國人更容易認識西樂，同時也有助軍樂隊了解吹奏的方法。

澳門慈幼會及澳門治安警察局樂隊

慈幼會系統的學校在港澳建立的樂隊，都對兩地的管樂發展很重要。1905 年，劉雅覺紅衣大司鐸成立了無原罪工藝學校銀樂隊，及後慈幼會亦成立了粵華中學和鮑思高紀念中學，慈幼會的樂隊成為澳門管樂界的搖籃，不少樂手畢業後都加入了香港警察樂隊、澳門治安警察局樂隊及香港巴士銀樂隊[44]，亦有不少畢業生來到香港從事管樂教育工作，包括前香港音樂事務統籌處管樂高級主任鄭繼祖、香港童軍樂隊音樂顧問錢志明等。慈幼會系統銀樂隊的另一個貢獻是提供了不少管樂教練，不過他們不一定是音樂專科畢業，有些可能只是學校的鞋匠或木工[45]，例如范得禮修士（Bro. Fantini Octavius）。

1927 年，范得禮修士在上海慈幼會學校工作，然而當時正值戰亂，上海慈幼會學校停辦。他被教會調來香港工作一年，1927 年聖類斯學校成立，同年成立了音樂隊，相信當時聖類斯銀樂隊創團，范得禮修士亦有參與其中，及後他回到澳門無原罪工藝學校工作，估計1930 年代的慈幼學校銀樂隊就是由范得禮修士指揮。

戰後，慈幼學校有很多銀樂隊成員到達投身社會工作的年齡。1951 年澳門治安警察局樂隊成立，成立前曾跟慈幼學校校長時乃德神父（Fr Matin Schneidtberger）溝通。當時澳門有三所慈幼會的學校及澳門培正中學有銀樂隊。慈幼學校的葡裔學生被安排到新建的鮑思高中學，鮑思高中學的人數不多，粵華中學學生比較少。澳門治安警察局樂隊有不少團員都來自慈幼學校系統的畢業生，就連澳門治安警察局樂隊剛成立時的指揮也是慈幼會的修士，包括許天德神父及後來的慈幼畢業生李天成[46]。

44　洪少強：《澳門音樂文化的重要支持者：澳門治安警察銀樂隊 70 年》。澳門：集樂澳門，2021，頁225。

45　陳炎墀：《學校樂隊組織行政與訓練》。香港：慈幼出版社，1994，頁 28。

46　澳門管樂協會：《餘音繚繞──澳門管樂口述歷史》。澳門：澳門管樂協會，2016，頁 1–2–10。

粵樂界和香港管樂發展的關係

　　戰前本港的主要管樂教練跟廣州音樂界有密切關係，他們通常穿梭廣港兩地演出，表演地方包括劇院、酒店、夜總會等；此外，他們亦與粵樂界有不少合作。粵曲是嶺南一帶以廣東話伴以音樂奏唱的表演，伴奏樂器主要為中國樂器。粵樂界呂文成等人及一些管樂教練，首創以西洋樂器演奏中樂，成為了香港早期華人管樂合奏的雛型，此表演形式及後被稱為「精神音樂」。所謂「精神音樂」，就是西化的「流行粵樂」，「精神」兩字，可以理解為 "Jazz" 的中文譯音，由此便出現了香港華人管樂手中西樂交流的獨有文化[47]。中華音樂會、鐘聲慈善社、精武體育會、八和會館都是戰前跟本地粵樂創作有關係的團體。

　　另一方面，在 1930 年代，一些本地華人管樂師會為華語電影配樂及唱片錄音，他們包括阮三根、郭利本、溫得勝、高容昇等。根據1930 年的《新月集》，香港戰前最重要的錄音公司新月留聲機唱片公司的總經理正是錢廣仁，西樂部的主任則是高容升。錢廣仁是鐘聲慈善社的創辦人之一，而高容升則是鐘聲慈善社中西樂部的西樂教授，負責吹奏單簧管和小號。由此可見，新月和鐘聲慈善社的一些人員是相同的[48]。另外，新月的西樂樂師，亦有與當時青年會和聖約翰救護隊銀樂隊的指揮有關係，就如小號手李國仁，是 1930 年代華人青年會的主任，同時亦是聖約翰救護隊銀樂隊的教練，他跟溫德勝、郭利本等人有不少音樂上的合作[49]。

　　鐘聲慈善社西樂樂師經常跟中樂部合作錄音，如 1936 年的粵樂《滿園春色》的錄音，便由呂文成製譜，錢廣仁校對和監製，演出樂手包括溫得勝（小號）、梁廣義（鼓板）、郭利本（單簧管）、余奕中（鋼琴）、阮三根（長號）、李烱（色士風）和呂文成（二胡）。

47　黃志華：《呂文成與粵曲、粵語流行曲》。香港：匯智出版有限公司，2012，頁 38。

48　容世誠：〈從業餘樂社到粵樂生產：錢廣仁及其新月留聲機唱片公司（1926–1936）〉，《東方文化》，第三十九卷第一期，頁 3–20。

49　〈是期音樂家：西樂〉，《新月集》，第一期，1930 年。

新月留聲機唱片公司的職員表，當中西樂股主任是高容升，他同時是鐘聲慈善社的西樂部主任。

圖片來源：〈本公司組織及職員表〉，《新月集》，第一期，1930 年。

　　另外，這一班鐘聲慈善社的西樂樂師亦會單純地為西樂演出及錄音，如在新月十周年紀念特刊中，他們錄有《夏日》（*Summer Day*）、《秋風》（*Autumn Breeze*）兩首樂曲，樂手包括溫得勝、郭利本、陳紹、趙恩榮、阮三根、朱兆麟等，樂器包括小號、色士風、長號、小提琴、鋼琴等 [50]。這種西樂合奏的曲風正是今天的爵士樂風格，也是當年香港和上海的夜總會和劇院經常演出的曲風。

　　根據容世成教授在〈從業餘樂社到粵樂生產：錢廣仁及其新月留聲機唱片公司（1926–1936）〉一文，當時舞場冒起「跳舞粵樂」的音樂功能，主要用在舞場伴舞之用。這些西樂樂師是少數在香港能以西樂奏粵譜的人，他們錄製的西樂粵譜唱片，經過唱片公司的編撰、製

50　鄭偉滔：《粵樂遺風：老唱片資料彙編》。香港：香港中文大學出版社，2009，頁 103–175。

作和生產後變為新的樂種，經唱片公司推廣，留聲機不停播放，把「精神音樂」普及化，成為粵樂文化的一部分[51]。

這些西樂樂師在嶺南地區亦參與了不同的演出，有時他們以樂手身份參與西樂演出；他們同時是粵樂界的管樂代表人物，跟粵樂界的四大天王呂文成、尹自重、何大傻、程嶽威（前期）、何浪萍（後期）都有聯繫。戰前的華人管樂人有時會跟粵樂界的音樂家一同合作，會在香港、廣州及上海參與他們的演出。

除了與粵樂界合作外，他們亦經常參與西樂界的演出及活動，主要是在酒店、劇院的西樂團內，有不少華人管樂樂師會在皇后劇院、大華劇院[52]、景星戲院等表演場地擔任樂師。右圖的樂師代表皇后劇院和景星戲院管弦樂團以合約樂手的身份被聘請到澳洲演出一年[53]。他們精通中西曲風，有能力出訪外國演出，相信是西樂部的嶺南樂師中能力比較高的一群。

這些樂師的求學經歷頗為特別，如郭利本在香港出生，但卻在廣州升學，是廣州聖心中學銀樂隊的成員，他在樂隊學懂吹奏單簧管和色士風。他跟香港很多前輩音樂人的故事很相似，都在廣州學習了吹奏管樂的傳統，在學有所成後回到貢獻香港音樂界。

四、南洋和嶺南地區管樂發展的　　互相影響

戰前嶺南地區跟南洋有各種不同的人文交流、貿易及遷移。一些嶺南音樂人到了南洋發展後，成為了星馬兩地管樂發展的重要人物。

51　容世誠：〈從業餘樂社到粵樂生產：錢廣仁及其新月留聲機唱片公司（1926–1936）〉，《東方文化》，第三十九卷第一期，頁 14。

52　〈是期音樂家：西樂〉，《新月集》，第一期，1930 年。

53　"Talkies for Hong Kong: At End of Month: Also Improvements for the Star," *Hong Kong Daily Press*, 25 October, 1929.

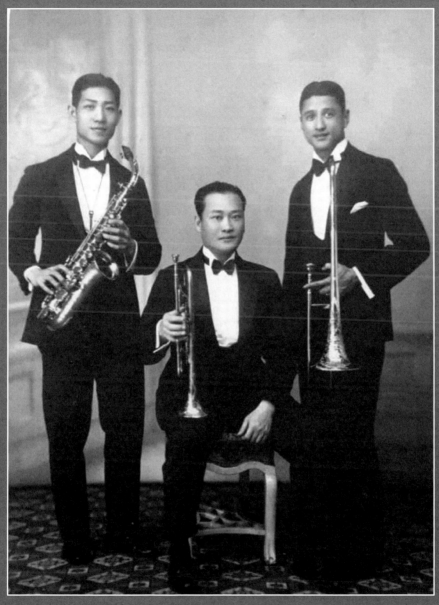

郭利本（左）吹奏單簧管和色土風，阮三根（中）吹奏小號，陳朝福（右）吹奏長號。
圖片來源：由喻龍生提供。

戰前，海峽殖民地新加坡、馬六甲和檳城及馬來亞都有不少的管樂活動，其中新加坡的警察樂隊是當時非常知名的樂隊，除了官方成立的軍樂隊、警察樂隊、市樂隊外，各州的會館和協會都有自己的樂隊，例如柔佛福建會館、檳城麗澤社、馬六甲晨鐘麗勵社等。此外，不少學校也有樂隊，如新加坡養正學校、吉隆坡循人中學、麻坡中化中學等。

以新加坡養正學校為例，此校設有銀樂隊，是廣州培正銀樂隊指揮、中國近代音樂史最重要的人物冼星海的音樂啟蒙母校。冼星海生於澳葡，年少時在新加坡成長，他在養正學校軍樂隊吹奏單簧管，成為學生指揮。冼星海一生有數名恩師，其中一位是養正銀樂隊教練區健夫老師，他是冼星海的音樂啟蒙老師；另一位是養正學校校長林耀翔，他把冼星海帶到廣州嶺南學校。區健夫生於香港，畢業於皇仁書院，曾就讀廣州陸軍小學，後投福軍（國民黨第五軍）。根據皇仁書院的紀錄，當時學校並沒有銅樂隊[54]，所以區氏可能在廣州從軍時學會軍樂。此外，區氏是戰前星馬樂隊的推手，他不只在新加坡，更在馬來半島指導不同的樂隊；他同時把在中國學習到思想和方法帶到南洋。區氏的前半生在香港和廣州度過，下半生則在南洋從事音樂教育工作。他非常喜歡粵樂，也是「精神音樂」的支持者，他會把中西樂融合演奏粵樂。他的人脈很廣，曾自資邀請香港粵劇名伶廖俠懷到養正教導粵樂。區氏在養正時除了指導銅樂隊外，還建立了中西樂器合奏樂隊，名為 1 隊和 2 隊。由此可見區氏是當時「精神音樂」的重要推手[55]。1917 年他成為養正學校的老師，並且開創養正學校軍樂隊，樂隊使用的都是德國製造的樂器。

在養正學校金禧紀念特刊〈冼星海氏的音樂搖籃〉一文中，有指當時中國提倡富國強兵的軍國民教育，這回應了上文討論到的軍樂作為社會科學化的工具。基本上，當時大部分南洋地區華人組織的學校樂隊及會館樂隊，都是以國民教育為前提來籌組樂隊。這些樂隊大多

54 QC Museum, (personal communication, February 18, 2022).

55 何金華：〈本校樂隊與區健夫先生〉，《養正學校金禧紀念刊》，1956，頁 273。

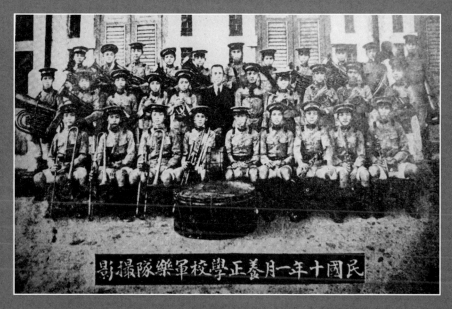

新加坡養正小學銅樂隊合照，攝於民國十年一月（1921 年 1 月）。
圖片來源：何乃強：《冼星海在新加坡十年，1911–1921》。新加坡：玲子傳媒私人有限公司，2015，頁底。

吹奏《雙鷹進行曲》（*Under the Double Eagle*）、《華盛頓郵報進行曲》（*The Washington Post March*）等，這些曲目同時是廣州樂隊經常吹奏的曲目，軍樂也是當時的時代曲。該文作者認為，這種雄渾的軍歌影響了冼星海日後作品的曲風。

冼星海在新加坡跟來自嶺南地區的區健夫學習音樂，是一個非常典型的例子，反映了南洋和香港的音樂關係。冼星海在養正除了學習吹奏單簧管外，亦學習了指揮樂隊。後來他回到廣州升讀嶺南大學附中，加入銀樂隊，更於 1928 年出任廣州培正銀樂隊指揮。嶺南和南洋的管樂史比想像中長，它們彼此關聯。直到基督教中國聖樂院於 1950 年在香港成立後，嶺南音樂人和南洋音樂發展的關係更加緊密，有更多南洋音樂界人士到港升學。

五、小結

　　民國時期，軍樂以一個社會科學化的方法推廣到全國，全國由軍政部門至學校都成立了軍樂隊。廣州作為全國重要的省會，並且是中國對外貿易通商的地方，西樂發展更顯蓬勃，由國家帶動的軍樂隊、省樂隊、市樂隊都有一定水平。同時，外國教會的辦學團體也把軍樂隊帶到廣州，在嶺南地區培育出不少管樂人才。至於葡屬澳門長久以來是西方殖民地，西樂早在澳門建立起來，當地有培養音樂人才的高等學府及樂隊，及後慈幼會在澳門建校，進一步把管樂普及化，澳門成為嶺南地區另一個重要的管樂人才輸出地。嶺南的管樂人才在學有所成後，往往會在嶺南地區表演及教授音樂，有些管樂人才更遠赴南洋，把管樂、嶺南文化、嶺南地區的管樂教學法及價值傳承下去。後來，一些海外華僑回國升學，再把於南洋所學的傳回嶺南地區，促進了嶺南地區與南洋的文化交流，二者互相影響。

　　香港作為嶺南文化的中心點，當然也受以上的大環境影響，二戰後這個影響更加明顯。此外，廣州和澳門培訓出來的管樂人才成為了1950年代香港管樂發展的功臣，為香港填補了管樂人才不足夠的情況。

第三章

轉變時代

（1945至1977年）

一、香港警察樂隊

香港警察樂隊的成立年份

　　香港警察銀樂隊是唯一由政府資助的全職紀律部隊樂隊，筆者界定這隊為「第三代警察樂隊」。根據官方紀錄，香港警察銀樂隊成立於 1951 年 [1]。但從歷史文 [獻來看，1949 年 3 月立法局通過警察財政預算成立警察銀樂隊 [2]。科士打（W. B. Foster）辭任原巴符軍樂隊（The Band of Buffs）音樂總監（bandmaster）一職，1949 年年末科士打已成為首任警察銀樂隊音樂總監。他在 1949 年 11 月中至 1950 年 6 月曾離開香港回到英國，辦理退伍手續及為警察樂隊購買樂器。1949 至 1950 年 8 月中是警察銀樂隊籌備的時間，根據警察部於 1950 年 5 月 11 日公佈招募警察樂隊團員的廣告，其招募要求包括：應徵者必須是已懂得樂器、25 歲以下、5 尺 6 吋、120 磅、胸膛 30 吋的廣東籍人士 [3]。基本上，樂隊的試音在 8 月中已經完成 [4]。1950 年 10 月樂器已運到香港 [5]，樂隊不遲於 1950 年 11 月開始排練，排練地點為筲箕灣警署的一個小房間，逢星期三和六排練 [6]。第三代警察樂隊只用了兩個月時間就有第一場正式表演——樂隊在 1950 年 12 月 23 日晚上 7 時至 8 時 30 分，在總督府演奏聖詩歌樂 [7]；在此之前，已有團員在 1950 年 11 月 12 日代表警察樂隊出席了中環警署一場紀念警察在戰爭中死去的儀式，兩名號名手吹奏了 "Last Post" 和 "Reveille" [8]。

1　"The Police Military and Pipe Bands,". The Annual Department Report by the Commissioner of Police for the Financial Year 1972–73, p. 16.

2　〈香港警察組警察銅樂隊〉，《華僑日報》，1949 年 3 月 20 日。

3　"HK Police Band," *South China Morning Post*, 12 May, 1950.

4　"Candidates Selected for HK Police Band," *Hong Kong Sunday Herald*, 13 August, 1950.

5　"The Band," *The Annual Department Report by the Commissioner of Police for the Financial Year 1950–1*, p. 16.

6　Royal Hong KP. *The Police Band Hong Kong Police Magazine*. Hong Kong Police Magazine. Vol. No. 2 December 195, pp. 4–5.

7　〈警察樂隊明夕首次演奏〉，《華僑日報》，1950 年 12 月 22 日。

8　"Roll of Honour Impressive Cermony at Central Police Station," *South China Morning Post*, 13 November, 1950.

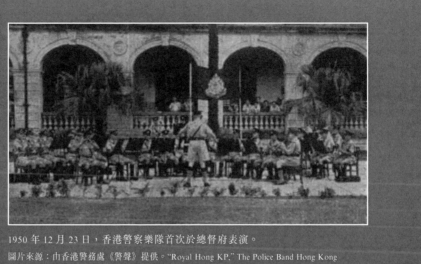

1950 年 12 月 23 日，香港警察樂隊首次於總督府表演。
圖片來源：由香港警務處《警聲》提供。"Royal Hong KP," The Police Band Hong Kong
Police Magazine. Hong Kong Police Magazine. Vol. No. 2 December 195. p. 5.

　　雖然官方認為樂隊真正開始訓練可追溯到 1951 年 1 月，而且進展
令人非常滿意，但樂隊必須經過相當長的時間才有足夠能力全面公開
演出[9]。加上各種文獻記載，樂隊在 1950 年 12 月 23 日首次公開演出，
因此樂隊成立的年份晚於首次公演出的年份是不合邏輯的，故筆者相
信第三代警察樂隊的成立年份是錯誤的，正式成立年份應為 1949 年，
因為當時科士打已被委任為音樂總監，而樂隊亦已在 1950 年 11 月已
開始排練，並且在 11 月有首次出隊紀錄。

　　警察樂隊有一部分團員是沒有音樂基礎的，古貢清是第一屆的警
察樂隊成員，他是少數沒有音樂背景卻被招入樂隊的成員[10]。根據 1953
年警察樂隊的成員名單，加上科士打，樂隊共有 39 人，除了 1 名音

9　　"The Band," The Annual Department Report by the Commissioner of Police for the Financial Year 1950–1. pp.
　　　16–17.

10　何耿明：〈《音容宛在》香港文化身份初探與批判之香港警察銀樂隊：殖民地管治傳統的伸延〉,《文
　　　化研究 @ 嶺南》，2016 第 48 期，頁 19–22。

樂總監外，還有 1 名副音樂總監、2 名警長、6 名警目、29 名警員 [11]。
樂隊一年有超過 200 次的表演。筆者認為，警察樂隊有部分成員在加
入樂隊前已有吹奏樂器的能力，這也反映了當時香港社會不是沒有管
樂手。有音樂背景的樂手包括黃日照，他是香港聖樂院的學生 [12]；李豪
光，他在 1940 年已經加入華南管弦樂團，成為單簧管樂手 [13]；曹乃堅，
他是澳門慈幼中學銀樂隊畢業生 [14]。前巴士銀樂隊成員莫德源亦證實，
科士打曾到訪香港仔工業中學銀樂隊選兵，他是被選中的一員，可惜
最終因體檢失敗而沒有加入樂隊。因此，由至可以證明警察樂隊成立
初期已經有很多具吹奏能力的樂手參與。另外有資料顯示，來自廣州
警察樂隊的人士曾加入過香港警察樂隊。再參考上圖 1950 年 12 月 23
日的相片，圖中右一的單簧管樂手是唯一穿上督察襪的樂手 [15]，他是
1954 年離港的高級督察活特（F. H. Wood），是科士打在巴符軍樂隊時
的副音樂總監，同時也是警察樂隊成立時的副音樂總監 [16]。1954 年中國
聖樂院出版的《樂友》指：

> 在科士打未來港時，樂隊由他（他是指 H Wood）任指揮的。
> 餘四十一人均是中國人，在港招考，隊員有不少為音樂界知名人
> 物 [17]。

這證明了警察樂隊不是由零開始的，樂團內已有很多有能力的人，這
也可以說明為什麼科士打及樂手於 1950 年 10 月尾開始正式排練，短
短一個月就可以在總督府表演。下文指出在科士打來港前，是由活特
任指揮的，筆者相信當科士打離港或未能出席排練時，是由活特任代

11　"The Band," *The Annual Department Report by the Commissioner of Police for the Financial Year 1952–53*, p. 22.

12　《香港交響管樂團 管樂精萃》場刊，香港交響管樂團，1988 年 2 月 20 日，頁 4。

13　劉靖之：《林聲翕傳：附林聲翕特藏及作品手稿目錄》。香港：香港大學亞洲研究中心、香港大學圖
　　書館，2000，頁 96。

14　資料來自曹乃堅自述。

15　Royal Hong KP. *The Police Band Hong Kong Police Magazine. Hong Kong Police Magazine*. Vol. No. 2 December
　　1952, p. 5.

16　"P. R. C. Function: Newly-formed Police Band Makes Debut," *South China Morning Post*, 3 January, 1951.

17　〈香港警察樂隊素描〉，《樂友》，1954 年 6 月，頁 25。

指揮的[18]。警察樂隊於 1950 年 8 月正式完成招生，整個過程科士打都有參與，整個成軍過程到第一次排練則應該是經科士打處理。而在早年警察樂隊的歷史中，曾有代指揮的歷史，樂團早年還有一名總督察雅士打（W. App）曾加入警察樂隊，他在 1954 年 7 月份擔任代指揮[19]，因為當時科士打離港回英四個月[20]。

香港警察樂隊的發展史及貢獻

警察銀樂隊在戰後對香港管樂的貢獻不容忽視，其首任音樂總監科士打為香港訓練了一隊相當有水平的樂隊，為本港提供多場免費管樂表演，讓管樂更為普及。戰後警察樂隊長期參與假日音樂會的演出，原來從前的音樂會都是由軍部主持的，但因為資源問題，後來改由警察樂隊主持。1951 年 8 月 31 日重光紀念日當天，樂隊便在植物公園舉行首次的公眾音樂會[21]。後來在 1952 年 6 月 16 日的官方文件中，第一次討論到香港警察樂隊應否長期參與假日音樂會的演出[22]。

在之後的報紙報道中可見，警察樂隊在 1952 年 8 月尾已經開始了假日公園音樂會的演出。公園音樂會是當時香港市民假日的娛樂活動，警察樂隊在植物公園[23]、維多利亞公園[24]、皇后碼頭[25]、香港佐治五世紀念公園[26]、修頓球場[27]、各區警署[28] 等表演，比較特別是警察樂隊曾定期在啟德機場有公開演出[29]，亦曾為石硤尾大火影響的徙置區居民演出[30]。

18　〈香港警察樂隊素描〉，《樂友》，1954 年 6 月，頁 25。

19　"Passing-Out Parade at Police School," *South China Morning Post*, 4 July, 1954.

20　〈哥賦輪昨開英　科士打夫婦返英休假〉，《華僑日報》，1954 年 7 月 3 日。

21　"Police Band Liberation Day Concert 1st Appearance," *South China Morning Post*, 31 August, 1951.

22　"Band Concerts in the Botanic Gardens" C.P. 5/14/51, 6/536/48.

23　〈警察樂隊　今夕演奏日〉，《工商晚報》，1955 年 4 月 17 日。

24　〈明日維多利亞公園　警察樂隊舉行演奏〉，《華僑日報》，1956 年 10 月 14 日。

25　〈警察樂隊　公開演奏〉，《工商晚報》，1955 年 6 月 7 日。

26　〈警察樂隊　明日演奏〉，《大公報》，1954 年 12 月 9 日。

27　〈警察樂隊奏樂娛眾〉，《華僑日報》，1955 年 11 月 16 日。

28　東區各署。

29　〈警察樂隊　三個星期亦在啟德演奏〉，《華僑日報》，1955 年 4 月 15 日。

30　〈與民同樂　警察樂隊今晚在石硤尾演出〉，《華僑日報》，1955 年 2 月 8 日。

1953 年香港慶祝英女皇登基的活動。
圖片來源：由王晁東提供。

警察樂隊每到之處都是人山人海，見證了當時警察樂隊的表演廣受
歡迎。

　　警察樂隊在戰後幾十年內成為香港管樂推廣者，據 1953 年的報章
報道，由 1952 年 3 月至 1953 年 3 月一年之間，樂隊已經有 282 次表
演，其中有 45 次為公共表演 [31]。樂隊不只在市區內有定期表演，亦會到
新界地區表演，包括、大埔 [32]、荃灣 [33]、粉嶺 [34]、元朗 [35] 等，還會到未有完

31　〈警察樂隊續謀進展 組成公眾樂隊 俾平民普遍得聆雅奏〉，《華僑日報》，1953 年 9 月 28 日。

32　〈官民同樂盛況〉，《華僑日報》，1954 年 12 月 17 日。

33　〈警察銀樂隊舉行 音樂演奏大會〉，《華僑日報》，1953 年 6 月 18 日。

34　〈警察銀樂隊 在粉嶺演奏〉，《華僑日報》，1953 年 7 月 10 日。

35　〈警察樂隊 元朗演奏〉，《華僑日報》，1953 年 7 月 13 日。

整發展的新界郊區和離島表演，包括大澳 [36]、長洲 [37]、新田 [38]、沙頭角 [39]、屯門青山 [40] 等地。當時這些地方都是非常偏僻的，但警察樂隊仍會把管樂帶到當地，圍觀人數可以多達千人以上 [41]。

當年警察樂隊的表演受到大眾注目，在演出前幾天，本地的中西報紙都會爭相報道，有時更會有演出後的報道。科士打指市民比較喜歡雄壯的進行曲，多於普通節奏的音樂 [42]。警察樂隊還參加了不同的公眾活動，1957 年，香港音樂協會為響應當年的藝術節，舉辦了一個公開徵集銅管合奏曲創作的活動。活動中，協會公開徵集銅管合奏曲作品，得獎作品不僅可以獲得百元獎金，也可以在藝術節上進行首演，當時活動的得獎者是甘乃德（V. J. Kennard）。在該次活動中，香港警察樂隊為新作首演。[43]

1959 年著名德國指揮大師卡拉揚（Herbert von Karajan）與維也納愛樂樂團（Wiener Philharmoniker）離港前，為了餞行卡拉揚，警察樂隊曾在啟德機場演出，並由卡拉揚親自指揮，觀眾則是維也納愛樂樂團的全體樂師，相信這是香港警察樂隊最重要的演出時刻。卡拉揚在離港到日本演出前，聽到警察樂隊的表演後，表示很想指揮這隊樂隊。當天卡拉揚指揮了奧地利作曲家老約翰・施特勞斯（Johann Baptist Strauss）的《拉黛斯基進行曲》（Radetzky-Marsch），這是維也納愛樂新年音樂會結尾的一個傳統，剛好符合他們離港的意思。卡拉揚跟警察樂隊的音樂總監科士打暢談 15 分鐘，期間盛讚警察樂隊，指不敢相信樂師只學習樂器約五年，更指警察樂隊應該去奧地利表演一次，認為歐洲很多樂團都應該要跟警察樂隊學習。整場演出約 30 分鐘，由於維

36 〈警察銀樂隊在大澳演奏〉，《華僑日報》，1958 年 4 月 21 日。

37 〈警察銀樂隊 訪問長洲荃灣〉，《華僑日報》，1953 年 6 月 25 日。

38 〈警察銀樂隊 昨在新田演奏〉，《華僑日報》，1956 年 9 月 27 日。

39 〈沙頭角官校今日 警察樂隊演奏〉，《華僑日報》，1955 年 10 月 4 日。

40 〈警察樂隊定期 青山演奏〉，《華僑日報》，1953 年 11 月 24 日。

41 〈九龍區學校 交通安全隊 開遊藝大會〉，《華僑日報》，1971 年 5 月 3 日。

42 〈九扶社餐會 警察銀樂隊指揮演講〉，《華僑日報》，1962 年 9 月 21 日。

43 〈香港音樂協會徵曲揭曉李超源獲四部合唱歌首獎甘乃德獲銅樂合奏曲首獎〉，《華僑日報》，1957 年 10 月 3 日。

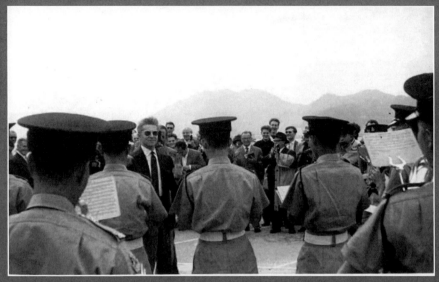

1959 年 10 月 27 日早上，卡拉揚在香港啟德國際機場指揮香港警察樂隊。
圖片來源：由 historical archives/Vienna Philhamonic 提供。Karajan-Hongkong@historical archives/Vienna Philhamonic.

也納愛樂樂團亞洲之行全程都有錄影，所以警察樂隊這次演出，也被攝錄下來 [44]，這是對警察樂隊的一大肯定。

　　警察樂隊曾經出現了一班「孤兒仔」，他們是來自烏溪沙兒童之家的團員。當年有一些孤兒或是沒人收留的小朋友，會被送往烏溪沙兒童之家，兒童一旦年屆 18 歲，便要離開兒童之家，自力更新。當時警察樂隊潘文興督察的姐姐負責管理烏溪沙兒童之家，她透過潘文興得到施秉誠（Robert H. Spencer，第二任警察樂隊總監）的同意，成功讓約十名剛成年的孤兒加入樂隊，並在樂隊形成「孤兒仔幫」[45]。這班「孤兒仔」在兒童之家已有吹奏樂器的能力，因為烏溪沙兒童之家在 1959 年已有銀樂隊，指揮是中國聖樂院教務主任梁光漢，這一點得到兒童之家銀樂隊的成員證實。

44　"Rare Honour for Colony's Police Band," *The China Mail*, 29 October, 1959.

45　Lin, Ka Chun. The Evolution of the Wind Band in Hong Kong since 1842: The Forgotten History. Thesis (Master of Arts)-The Chinese University of Hong Kong, 2018, p. 213.

烏溪沙兒童之家銀樂隊，指揮為梁光漢（左一）
圖片來源：由樂友月刊社提供。《樂友》，10 月號，1959 年 10 月。

　　1982 年是警察樂隊的分水嶺，這年樂隊正式招募專職樂隊成員，指的是只接受過基本警察訓練，並且不用做巡邏等警務工作的警員[46]。同年，警察樂隊有九名已懂音樂的樂手加入，他們被稱作「九大鬼」。其實在 1982 年前，警察樂隊的樂手都來自五湖四海，有些人在不同地方學過音樂，包括香港、澳門[47]、廣州[48]，有一些則是懂得音樂的外籍警員來幫忙吹奏。同時，還有一些團員完全沒有音樂基礎，全由科士打教導出來。從 1949 年的報紙可見，當時警察樂隊招聘團員只有兩個準則：一是在警察部內招募有興趣的人，二是懂得吹奏樂器的人才[49]。

46　〈警察樂隊首次向外招募九位經驗樂師〉，《警聲》，第 244 號，1982 年 6 月 30 日。

47　《管樂精萃》，香港交響管樂團，1988 年 2 月 20 日，頁 4。

48　Lin, Ka Chun. The Evolution of the Wind Band in Hong Kong since 1842: The Forgotten History. Thesis (Master of Arts)-The Chinese University of Hong Kong, 2018, p. 209.

49　〈香港警察籌組：警察銅樂隊〉，《工商晚報》，1949 年 3 月 19 日。

1982 年加入警察樂隊的「九大鬼」，分別為鄧潤志、車炳光、何鴻均、梁紹深、黃偉利、陳俊傑、梁啟有、何紹雄、譚愛民。

圖片來源：由香港警務處《警聲》提供。〈警察樂隊首次向外招募九位經驗樂師〉，《警聲》，第 244 號，1982 年 6 月 30 日。

 警察樂隊在科士打的年代打下了良好的根基，成功在官方和民間建立良好的形象，後來的音樂總監施秉誠亦為警察樂隊創下歷史，1967 年成功錄製了香港皇家警察樂隊首張黑膠碟[50]，及後活特（Colin Wood）把警察樂隊提升到更高層次：例如警察樂隊成功派員到英國陸軍音樂學院（Kneller hall）受訓[51]，樂隊風笛隊到國外表演[52] 和比賽[53]，樂隊派人員到國外樂器公司學習管樂維修，成功訓練本地管樂維修人才[54]，樂隊成為香港的形象代表，多次代表香港出國表演，推廣香港作

50 H. M. "The Queen Accepts Copy of Long Playing Record Made by Hong Kong Police Bands," 25 July, 1968.

51 〈樂隊兩警員將赴英深造〉，《警聲》，第 87 號，1976 年 5 月 12 日。

52 〈促進本港旅遊事業　警隊四風笛手赴日協助宣傳〉，《警聲》，第 62 號，1975 年 5 月 28 日。

53 "Force band gold in Jakarta," *Off Beat*, no. 493, 8 July, 1992.

54 〈紀華梓警長職務特殊　現任樂隊譜房主管　兼任樂器維修工作〉，《警聲》，第 232 號，1982 年 1 月 6 日。

陳少強赴英學習修理樂器，成為
紀華梓之後的第二位警察樂隊駐
團維修技師。

圖片來源：由香港警務處《警聲》提
供。〈幕後英雄警員赴英學修樂器
默默耕耘陳少強埋理音符〉，《警
聲》，第 327 號，1985 年 10 月 16 日。

警察色士風樂手張家福和短號樂
手胡貴勳，警察樂隊首次選員到
英國陸軍音樂學院受訓。

圖片來源：由香港警務處《警聲》提
供。〈樂隊隊員赴英受訓　兩人結業成
績優異〉，《警聲》，第 46 號，1974 年
10 月 16 日。

警察樂隊在德國法蘭克福表演。
圖片來源：由 Peter Pun 提供。

為世界城市的形象[55]。1978 年，警察樂隊更首次參加倫敦皇家軍技大賽[56]和愛丁堡軍操節[57]，警察樂隊的能力人備受肯定。

憑着香港警察音樂總監的身份和卓越的音樂能力，科士打在 1950 年代等於香港管樂界的權威，他本身是中英樂團董事會成員[58]，曾出任早期校際音樂節的評判[59]，他亦會幫助其他官方及半官方機構成立銀樂隊，包括聖約翰救護隊銀樂隊[60]、香港防衛軍銀樂隊[61]、赤柱教導所銀樂隊[62]等。科士打在出任校際音樂節評判期間，曾多次為各種樂器的比賽項目評分；特別是有關管樂的比賽，很多時都會請他當評判。以 1956 年為例，當時只有拔萃男書院的盧景文報名參加銅管樂比賽，他吹奏的樂器為法國號[63]，因為找不到其他評判，所以科士打成為唯一的評判[64]。另外，在校際音樂節銀樂隊比賽獲得冠軍的學校可獲得警察銀樂盾，身為警察樂隊音樂總監的科士打親手把警察銀樂盾頒給冠軍德明中學銀樂隊[65]。根據現有的資料顯示，這是首次證實警察銀樂盾跟警察樂隊的關係，也見證了戰後幾十年警察樂隊跟管樂界的密切關係。

科士打培育後輩不遺餘力，在擔任聖約翰救護隊銀樂隊的音樂總監時，親自培訓後輩；在警察樂隊亦親自培訓沒有音樂基礎的團員，包括後來成為香港管弦樂團巴松管樂手的馮衡。警察樂隊在 1950 年代末增添了巴松管，科士打把馮衡由單簧管樂手訓練為巴松管樂手。

55 〈鄔達率團海外表演十數次 樂隊飲譽國際聲望日隆〉，《警聲》，第 451 號，1990 年 10 月 10 日。

56 〈警察樂隊揚名倫敦 參加皇家軍技大賽〉，《警聲》，第 143 號，1978 年 7 月 19 日。

57 〈訪英樂團演出密雖然辛苦收穫大〉，《警聲》，第 145 號，1978 年 8 月 16 日。

58 周光蓁：〈歷史口述：盧景文〉，《香港音樂的前世今生：香港早期音樂發展歷程（1930s–1950s）》。香港：三聯書店（香港）有限公司，2017，頁 181。

59 "H.K. Schools Music Association Fifth Festival," *South China Morning Post*, 3 May, 1953.

60 〈聖約翰救修隊 籌撰次疑設銀樂隊〉，《華僑日報》，1953 年 1 月 10 日。

61 "R.H.K.D.F. Band," Memo, Ref: RHKDF/82/52, 14 October, 1953.

62 "Stanley Training Centre-Band", P.D.No.4/493/54., 12 February, 1954.

63 《華僑日報》，1955 年 3 月 25 日。

64 周光蓁：〈歷史口述：盧景文〉，《香港音樂的前世今生：香港早期音樂發展歷程（1930s–1950s）》。香港：三聯書店（香港）有限公司，2017，頁 171。

65 "School Children Hear A Talk on Music," *South China Morning Post*, 6 May, 1960.

馮衡的出現絕對是香港警察樂隊及管樂界的奇跡，也是警察樂隊的其中一個成就。馮衡本為單簧管樂手，科士打把他改造為巴松管樂手，幾年之間，馮衡已經掌握吹奏巴松管的技巧，除了在警察樂隊吹奏巴松管外，他還在中英樂團成為巴松管的常規團員。1962 年大會堂開幕，倫敦交響樂團來港表演，倫敦愛樂樂團的前首席巴松管樂手馬丁・加特（Martin Gatt）也來港表演，他曾跟馮衡一同吹奏巴松管，並對馮衡有高度評價，稱讚馮衡的舌頭快得不得了（born to tongue）。馮衡在離任警察樂隊前官至沙展 66，曾短暫在監獄處管理歌連臣角步操樂隊。他同時在香港管弦樂團職業化之後一直工作，直到 1990 年代艾德敦（David Atherton）成為音樂總監之後才退休，因此，他曾與多位音樂總監林克昌、郭美貞、董麟、蒙馬（Hans Gunter Mommer）、施明漢（Kenneth Schermerhorn）共事，直到艾德敦年代才離職。

　　警察樂隊是中英樂團的管樂部的搖籃，當時香港的管樂人才不多，以中英樂團為例，其管樂部大多是在夜總會工作的菲律賓樂師，或是從英軍軍樂隊借來的樂手做槍手，但由於這些樂師流動性比較大，中英樂團慢慢轉向有豐富管樂人才資源的警察樂隊人借用樂手。當中銅管樂聲部特別缺人，因此警察樂隊管樂成員經常參與中英樂團的演出 67。參考中英樂團 1955 年 12 月 8 日的表演場刊，科士打是中英樂團的委員會成員，其中有兩名警察樂隊成員在音樂會中負責吹奏長號，還有兩名警察成員吹奏大號及長號，他們分別是潘文興及黃日荃。此外，還有一些來自澳門、廣州和本地的樂手，包括張永壽、姚岩、阮三根、馮奇瑞、譚約瑟等，這反映了早年中英樂團的管樂部由五湖四海的樂手組成。68

　　警察樂隊除了在戰後內部訓練樂師外，亦有特例訓練隊外的管樂人才，如之前提過的盧景文，他是當時碩果僅存的法國號樂手，中學年代已經協助中英樂團演出。科士打破格容許盧景文出席警察樂隊的

66　Lin, Ka Chun. The Evolution of the Wind Band in Hong Kong since 1842: The Forgotten History. Thesis (Master of Arts)-The Chinese University of Hong Kong, 2018, p. 213.

67　Ibid, p. 211.

68　The Sino-British Orchestra House Programme, 8 December, 1955.

1968 年 3 月 16 日，曹乃堅沙展於皇仁書院禮堂舉行的校際音樂節銀樂隊比賽中指揮蘇浙中學
銀樂隊。

圖片來源：由曹乃堅提供。

排練，特別學習管樂合奏的技巧[69]。另外，香港警察樂隊在戰後幾十年
內為香港學校銀樂隊提供管樂訓練，如曹乃堅沙展一直都是蘇浙中學
銀樂隊的教練，直到他由警察樂隊退休後，仍繼續在蘇浙中學銀樂隊
服務[70]。另外，警察樂隊的部分團員亦會以私人名義到不同制服團體的
樂隊服務，教授吹奏管樂、風笛和步操的技巧。

69　周光蓁：〈歷史口述：盧景文〉，《香港音樂的前世今生：香港早期音樂發展歷程（1930s–1950s）》（第
　　1 版）。香港：三聯書店（香港）有限公司，2017，頁 181。

70　香港管樂聯盟（Hong Kong Wind Band Society），www.facebook.com/850727898409945/photos/（2022
　　年 4 月 16 日瀏覽）。

警察樂隊的前景及挑戰

科士打在成立警察樂隊時，除了想建立一隊銀樂隊外，亦希望建立一隊管弦樂團[71]及中樂團[72]。這個想法在當時是非常前衛的，而警察樂隊要到近 20 年才有中樂部，管弦樂團則沒有第三代警察樂隊出現過。科士打更曾計劃把有能力的團員送到他母校英國陸軍音樂學院受訓，但這個夢想要到活士的時代才實現，不計算風笛隊，香港皇家警察樂隊於 1972 年 9 月第一次派團員到英聯邦軍樂「聖地」受訓[73]。

儘管科士打強調不會把警察樂隊變為香港樂團，但 1950 年代的香港未有職業樂團，即使是中英樂團和華南管弦樂團也只停留在業餘水平。根據民間反應或報章報道來看，大眾已把警察樂隊當作香港的市樂隊，這也是民間多年追求市樂團的轉化，而且警務處處長麥景陶（Duncan William Macintosh）亦曾表彰，警察樂隊可以媲美世界上任何一隊市樂隊[74]。以下是 1954 年 11 月 6 日的《工商晚報》對警察樂隊的評價：

> 香港警察樂隊之主要宗旨，旨在投入警察隊及社會民間生活，而是項目的亦已達成，警察隊現時自有其一隊樂隊，應有自豪之感，亦反應出高水準之表現。[75]

1953 年 9 月 28 日《華僑日報》的報道則有以下評論：

> 此樂隊其名稱為警察樂隊，但毋寧稱之為香港樂隊較為實際⋯⋯樂團的成就已獲得本港居民一致好評，事實上社會人士已視之為香港樂隊矣[76]。

71　〈香港警察樂隊：由英購得大批樂器　不久即可組成〉，《工商晚報》，1950 年 6 月 25 日。

72　〈短期成立警察樂隊中樂隊亦計劃組織〉，《華僑日報》，1950 年 6 月 26 日。

73　"Plan for Hong Kong Police Band Taking Shape," *Hong Kong Sunday Herald*, 25 June, 1950.

74　"HK Police Band to Be Organised," *Hong Kong Sunday Herald*, 13 November, 1949.

75　〈香港警察樂隊極受港人歡迎〉，《工商晚報》，1954 年 11 月 6 日。

76　〈警察樂隊續謀進展組成公眾樂隊俾平民普遍得聆雅奏〉，《華僑日報》，1953 年 9 月 28 日。

然而，警察樂隊在成立十年內便出現了一些挑戰，科士打在 1962 年的演講中提到，約在 1956 年，警察樂隊有不少團員離隊，有指是另覓高就 [77]，科士打認為隊員招收不足的原因，主要是工資太低，其次是受參加者要先成為警察才能加入樂隊的規定所限制，最後是華人拍子感較弱，不太懂合奏 [78]。這一點正好回應警察樂隊成員轉到巴士銀樂隊的故事。九巴銀樂隊於 1956 年末成立，當時九巴銀樂隊曾向警察樂隊招攬團員，其工資比警察樂隊每月多 100 元 [79]。以時間點來說，警察樂隊人員流失加盟九巴，與科士打的演講內容吻合。

近 20 年，警察樂隊積極參與管樂界的活動，如在 2013 年冬季管樂節擔任表演嘉賓，首演日本作曲家八木澤教司的《維多利亞山頂進行曲》(The Victoria Peak) [80]。另外，自 2016 年開始，警察樂隊舉行「樂韻警聲亮校園」外展計劃，介紹樂隊的歷史和運作，並示範各種樂器，與學生互動 [81]。

隨着公園音樂會的取消後，加上 1970 年代香港社會漸趨民主化，不少業餘及有水平的社區樂團陸續出現；香港經濟起飛，伴隨香港管弦樂團職業化及音樂事務統籌處成立，香港警察樂隊對管樂界、以至音樂界的影響力逐漸減少，與民間的互動、促進政府和社會和諧及推廣西洋音樂的角色也慢慢減弱，一些警察樂隊原來的功能亦由其他管樂團體繼承了，例如社區管樂推廣方面，音統處的「樂韻播萬千計劃」和香港管弦樂團的「賽馬會音樂密碼教育計劃」會定期舉行。此外，由於香港的管樂水平較 1950 年代已經提升不少，管樂界有許多比警察樂隊水平更高的管樂團，市民要欣賞高水平的管樂也不一定選擇警察樂隊。再者，康文處經常在不同公園舉行免費音樂會，而收費的管樂音樂亦會每月在音樂廳上演，市民有更多的選擇。

77 〈警察銀樂隊指揮演講〉，《華僑日報》，1962 年 9 月 21。

78 "Police band Beginnings Traced in Humorous Talk," *South China Morning Post*, 21 September, 1962.

79 Lin, Ka Chun. The Evolution of the Wind Band in Hong Kong since 1842: The Forgotten History. Thesis (Master of Arts)-The Chinese University of Hong Kong, 2018, p. 46.

80 "コンサートマーチ「ザ・ヴィクトリア・ピーク」/The Victoria Peak~Concert March" (2013). Website. Retrieved 20 April,2022, from: https://sounds-eightree.com/?p=801

81 Police Band, website. Retrieved 20 April, 2022, from: www.police.gov.hk/ppp_en/07_police_college/ftc_pb.html

除此以外，警察樂隊培訓管樂人才的角色也改變了。由於社會物質條件改善，市民有更多資源及渠道學習管樂，所以懂得吹奏管樂樂器人才大大增加，警察樂隊可以直接在民間招募樂手，不再需要自行培訓樂手及維修技師，於是便不再出現馮衡、潘文興、紀華梓等人的經典故事，而警察樂隊派隊員到學校教授管樂技巧也成為絕響，曹乃堅等人的只能成為警察樂隊貢獻管樂界的歷史人物。香港管樂教學質素提升，大部分管樂老師擁有音樂大專或大學的學歷，也令警察樂隊慢慢失去社區管樂教育的功能。綜合以上的原因，警察樂隊亦已失去作為香港樂團的功能，但以一個官方儀式樂團還是有其必需要。

二、校際音樂節的重要性

1940 年 11 月，香港教育署音樂視學組成立了香港學校音樂協會，早年協會是香港學校音樂協會是英國音樂、舞蹈及朗誦節聯會的附屬會員，該聯會是由英女皇贊助。香港學校音樂協會由教育司署音樂組的高級主任管理，在音樂界有非常重要的地位。協會作為橋樑，把各所學校的音樂人才聯合起來，組織樂團，並為大眾舉行音樂會，把音樂普及化。協會最重要的活動，必然是每年一度的學校音樂節。

香港學校音樂協會成立一年後，便建議成立聯校管弦樂團、會員音樂會及聯校音樂比賽[82]。1947 年 12 月 22 日，協會在喇沙中學舉行了一場管樂音樂會，英國皇家海軍太平洋艦隊軍樂隊參與演出[83]。直到 1949 年，協會才成功舉行第一屆學校音樂節（又名校際音樂節）比賽。第一屆學校音樂節已經有管樂相關的比賽，組別名稱為 "Competition for Instrument of the Competitor's Choice"，該項比賽有兩位參賽者，冠軍是來自拔萃男書院的 George Lin，亞軍是來自聖士提反書院的 David Oey[84]。1950 年第二屆的學校音樂節，該項比賽的組別名稱改為 "Other

82 "H. K. School Musical Association," *Hong Kong Daily Press*, 10 January, 1941.

83 "Music for Schools: Concert by Band of Royal Marines," *South China Morning Post*, 23 December, 1947.

84 "Spring Music Festival Ends," *Hong Kong Sunday Herald*, 10 April, 1949.

Instruments"，參賽者只有一名，他亦是來自拔萃男書院的 George Lin，吹奏單簧管[85]，他在這個項目連續三屆獲得冠軍。

1952 年第四屆開始，比賽正式出現 "Woodwind and Brass" 組別[86]；1953 第五屆有 "Winds Instruments Ensemble" 組別，冠軍由聖類斯中學奪得[87]；1954 年第六屆再次改為 "Woodwind and Brass" 組別；1955 年第七屆就只有木管和銅管組別比賽[88]，這年只有一人參與，就是吹奏法國號、來自拔萃男書院的盧景文。直到 1956 年第七屆開始，比賽組別名字又改為 "Wind Instrument Section"[89]。這個比賽項目有時會稱為「學校樂團合奏」，有時又會改為「銅管和木管學校合奏組」，有時則會叫「學校銀樂隊」，沒有統一的名稱。1950 年代的香港管樂發展不太發達，尤以銅管樂器為最少學生接觸。但自 1956 年開始，銀樂隊比賽開始成為常規項目，及後到 1970 年代中期，更出現了專為管樂而舉行的合奏比賽，可見 1970 年代香港的管樂開始得到會方的關注，這要歸功於學校銀樂隊的積極推動。在亞洲區來說，除了日本外，學校音樂節銀樂隊比賽是最長歷史的管樂比賽。

上文已交代過警察樂隊和科士打跟學校音樂節的關係，科士打由第一屆 1949 年的比賽開始已經成為評判，也講述了警察銀樂盾跟警察樂隊的關係。警察樂隊是當年管樂界的代表，警察樂隊會參與大部分有關管樂的事情。警察銀樂盾始於 1960 年，銀樂盾上除了有香港警察的徽號和「警察銀樂盾」(Hong Kong Police Band Shield) 的字外，還有「香港學校音樂節」(Hong Kong School Musical Festival) 徽號。學校音樂節主辦方會把獲冠的學校名字和年份刻在警察銀樂盾的小盾上，獲獎學校可以把銀樂盾帶回學校保管一年，並須在翌年把銀樂盾歸還主辦方，留給下一年冠軍隊伍。另有一個說法是只要學校連續在學校音樂節銀樂隊比賽中成為五屆冠軍，學校將能永久保存銀樂盾。

85 "Hong Kong Schools' Music Competition," *South China Morning Post*, 16 April 1950.

86 "School Music British Federation of Festivals H. K. Affiliated," *South China Morning Post,* 31 December, 1951.

87 "Schools Music Festival Third Competitions," *South China Morning Post*, 18 March, 1953.

88 "Syllabus For H.K Schools Music Festival," *South China Morning Post*, 29 September, 1954.

89 "Music Festival: Brilliant Performances in third Day of Schools Competition," *South China Morning Post*, 10 March, 1956.

聖文德書院擁有的警察銀樂盾。
圖片來源：由李樹昇提供，攝於聖文德
書院。

在音樂節銀樂隊比賽的歷史中，有兩隊樂隊曾經永久保存銀樂盾，分別為培正中學和聖文德書院。培正中學擁有兩面銀樂盾，可惜在 1980 年代已遺失；至於聖文德書院則獲得一面警察銀樂盾，據說當年聖文德書院的校長董康泰校長寫信給教育局，希望永久保留警察銀樂盾，原因是該校成功拿下十次校際冠軍，而完成創舉的年份為 1991年。最終聖文德書院成功保存了一面警察銀樂盾，並永久保存在學校的獎盃櫃中。警察銀樂盾的歷史任務亦完成，1992 年銀樂隊比賽冠軍改為頒授聖文德杯。[90]

關於培正中學永久保留警察銀樂盾一事，《正軌道兮樹風聲：培正中學建校一百三十年史》一書有以下的說明：

> 培正銀樂隊參加香港音樂節校際銀樂隊比賽，均獲得優異成績，從 1961 至 1969 的九年之中五度掄元，在 1966 至 1968 年更

90 〈庇理羅士奪學校銀樂隊冠軍〉，《大公報》，1992 年 3 月 6 日。

連續三屆蟬聯王座，因此，香港學校音樂及朗誦協會按規定將警察銀樂盾送交培正永久保存。

筆者對這個說法有兩個觀察點，上述句子指蟬聯王座三屆就可以永久保存警察銀樂盾，這打破了要蟬聯王座五屆才能永久保存的說法。可惜仍無法解釋為什麼培正可以永久保存兩面警察銀樂盾。在聖文德盃出現前，能夠成功蟬聯王座三屆的只有三所學校，包括德明中學（1958–1960年）、培正中學（1966–1970年五冠王）及聖文德書院（1980–1985年六冠王）。報道第一次報道警察銀樂盾的出現是在1960年，德明中學未有永久保存警察銀樂盾的規定也是有可能。如果培正中學擁有兩面警察銀樂盾，聖文德中學應該也可獲得兩面警察銀樂盾，但據筆者所知，聖文德書院只有一面警察銀樂盾。如果以總成績來計算，1992年聖文德盃出現前，培正中學共獲得10次冠軍，聖文德書院為11次冠軍。因此，這個傳說還是未能解釋，有待日後有更多資料來證明永久保存銀樂盾的因由。

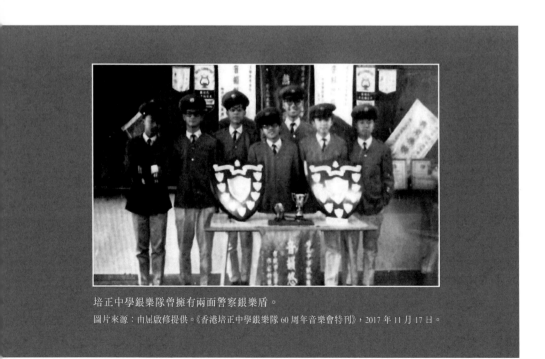

培正中學銀樂隊曾擁有兩面警察銀樂盾。
圖片來源：由屆啟修提供。《香港培正中學銀樂隊60周年音樂會特刊》，2017年11月17日。

香港學校音樂協會對管樂界有另一重要貢獻，就是開辦管樂大師班、管樂班組及組織管弦樂團。1950 年代香港的西洋音樂發展還未成熟，主要由當年的音樂督學傅利沙（Donald Fraser）等人以一己之力推動學校音樂發展。傅利沙成立的香港音樂協會（The Music Society of Hong Kong）和著名音樂經理人歐德禮（Harry Odell）合作舉辦了很音樂會和大師班等。在管樂方面，1958 年曾邀請雪梨交響樂團（Sydney Symphony Orchestra）的首席雙簧管樂手愛恩威爾遜（Ian Wilson）來港跟香港管弦樂團表演，並且舉辦大師班，當中有十多名音樂愛好者參加[91]。純管樂活動在 1950 年代的香港並不常見，這個活動經過當時音樂協會的會員投票，決定邀請管樂大師來港表演。

1958 年香港聖樂院出版的《樂友》對愛恩威爾遜來港有以下評價：

> 木管樂器專家舉行個人演奏會，在港尚屬罕見。因為：第一、本港管樂的人不多，不如鋼琴、揚琴、聲樂的人才濟濟；第二、本港的管弦樂隊也不多，故需要這項人才也不多。今次香港音樂協會，為提高愛好音樂人士對於管樂的興趣，應許多會員們的要求，因此延聘了澳洲雪尼管弦樂隊的首席雙簧管專家威爾遜來港。[92]

早在 1941 年，香港學校音樂協會便已開始組織聯校管弦樂團；到戰後 1950 年，協會又重組聯校管弦樂團；1960 年代，協會更邀請了後來成為音樂視學官及音統處高級管樂主任鄭繼祖來領導管樂部，其樂團後來改名為香港青年管弦樂團。該團團員除了可以得到合奏排練的機會，協會還會舉行樂器班，有能力的團員可以得到資助參與進階的管樂訓練，由香港管弦樂團的管樂老師任教。後來，香港學校音樂協會培訓音樂人才的功能，便於 1977 年由資源充裕的音樂事務統籌處接棒，此後活動有更大規模的發展，而香港學校音樂協會就只餘下校際比賽項目，逐漸失去原本的宗旨和歷史任務。

91　〈澳洲專家解釋　吹奏管樂七訣〉，《香港工商日報》，1958 年 1 月 9 日。

92　〈他是如何成功的 —— 介紹雙簧管專家愛恩‧威爾遜〉，《樂友》，第四十五期，1958 年 1 月。

相片集

各隊曾獲得校際音樂節冠軍的學校樂隊

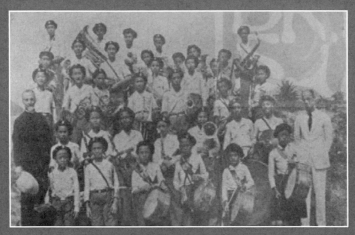

1940 年前的聖類斯中學銀樂隊。（冠軍年份：1953 年）
圖片來源：《聖類斯中學校刊》，1940 年。

1956 年大同中學銀樂隊，第二排左二是馮奇瑞。（冠軍年份：1956、1957 年）
圖片來源：由馮奇瑞後人提供。

1959 年德明中學銀樂隊。(冠軍年份：1958、1959、1969、1971 年)
圖片來源：由馮奇瑞後人提供。

1961 年培正中學銀樂隊贏得校際音樂節冠軍。(冠軍年份：1961、1964、1966，1967、1968、
1969、1970、1973、1974、1976、1979 年)
圖片來源：由馮奇瑞後人提供

協同中學銀樂隊與警察樂隊盾，第一排右二馮奇瑞指揮。（冠軍年份 1962 年）

圖片來源：由 Isaac Tse 提供。Facebook. www.facebook.com/photo/?fbid=10211915546704934&set=p cb.10211915553265098（2022 年 5 月 15 日瀏覽）

九龍鄧鏡波中學銀樂隊與警察樂隊盾，第二排左一為陳炎墀修士。冠軍年份：1963 年）

圖片來源：陳炎墀：《學校樂隊組織行政與訓練》。香港：慈幼出版社，1994。

香港仔工業中學銀樂隊，指揮為范得禮修士。（冠軍年份：1965 年）
圖片來源：由羅國治提供。

香港國際學校，指揮為 Mrs Mary Parr。（冠軍年份：1972、1975、1999、2001、2002、2005 年）
圖片來源：Hong Kong International School: Celebrating 40 Years of Learning and Service, 2007.

聖文德書院銀樂隊與警察樂隊盾。（冠軍年份：1977、1980、1981、1982、1983、1984、1985、1988、1990、1991、1995、2003 年）

圖片來源：聖文德書院舊生會。

地利亞修女紀念學校銀樂隊與警察樂隊盾。（冠軍年份：1978 年）

圖片來源：《林富生先生追思特刊》。

東華三院陳兆民中學管樂團。(冠軍年份:1986、1987、1989、1993、1994 年)
圖片來源:由東華三院陳兆民中學管樂團校友提供。

香港婦女會紀念中學管樂團,圖中站立者是小號導師黃日照。(冠軍年份:1996 年)
圖片來源:Emil Hung Facebook. Retrived 15 May, 2022.

1998 年，庇理羅士女子中學銀樂隊參與第十屆亞太管樂節，成員均要穿上特製團服比賽，圖片攝於雪梨歌劇院。（冠軍年份：1992、2004 年）

圖片來源：由譚香盈提供。Belilios Public School Music Department, Facebook. www.facebook.com/page/1227277060700274/search/?q=band（2022 年 5 月 15 日瀏覽）

基督教國際學校管樂團。（冠軍年份：1997、1998 年）

圖片來源：由 Tim Gaclik 提供。Represented at AMIS Honor Band in Austria," International Christian School, Wevbsite. www.ics.edu.hk/news/2019/02/ics-represented-at-amis-honor-band-in-austria（2022 年 5 月 29 日瀏覽）

東華三院黃笏南中學銀樂隊。（冠軍年份：2000 年）

圖片來源："History"，東華三院黃笏南中學，www.twghwfns.edu.hk/school-profile/history/（2022 年 5 月 15 日瀏覽）

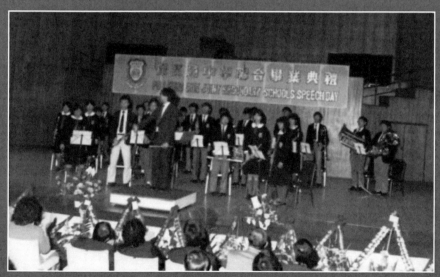

保良第一中學銀樂隊（現名保良第一張永慶中學）。（冠軍年份：2008 年）

圖片來源：*Po Leung Kuk No.1 W. H. Cheung College 50th Anniversary Commemorative Publication*, p. 30.

拔萃男書院管樂團，指揮為譚子輝。（冠軍年份：2006、2007、2009、2011、2015、2016、2017、2018、2019 年）

圖片來源：Diocesan Wind Orchestra, Facebook. www.facebook.com/diocesanwindorchestra/photos/2066211376945586（2022 年 5 月 15 日瀏覽）

2014 年的喇沙書院管樂團，指揮為魏龍勝，相片攝於屯門大會堂外。（冠軍年份：2010、2012、2013、2014 年）

圖片來源：由魏龍勝提供。

三、重要的學校樂隊教練

廣州和澳門與 1950 年代學校樂隊的關係

　　1950 年代，香港已有不少學校設有管樂隊，包括永康中學、德明中學、大同中學等學校。上文介紹過廣州和澳門管樂教練及其學生，成為了 1950 至 1960 年代香港學校管樂團的教練。這些重要的管樂人物為香港培育了不少管樂人才，他們及其學生亦創立了不同的社區管樂團，積極推動香港管樂發展。

戰後香港的管樂教練

馮持平

　　馮持平畢業於嶺南中學──海南分校，曾是嶺南中學銀樂隊團員，及後在上海修讀音樂，他早在 1955 年已在香港活動，出任香港永康銀樂隊的指揮，及後他成為第一任香港培正中學的銀樂隊教練，1962 年開始指揮蘇浙中學、香港嶺南中小學銀樂隊等。然而，有關他在民國年代的資料則不太多，特別是他在嶺南中學──海南分校及在嶺南中學銀樂隊的資料。據現有的歷史資料，他絕對是戰後 20 年香港最重要的管樂教練之一。

馮持平
圖片來源：由馮持平學生提供。

馮奇瑞

馮奇瑞 1924 年生於廣州，1943 年畢業於廣州培正中學，是廣州培正中學銀樂隊隊員，後來畢業於廣東體育專科學院音樂系，曾在國立廣西大學讀書。他後來出任廣州交響樂團樂手、香港某廣播電台樂團樂正、桂林的弦樂隊指揮[93]、中華民國十一兵團第八軍軍樂隊隊長。在光復後，他擔任廣東省軍樂隊的教練，亦是華南管弦樂團、中英樂團及 1957 由中英學會脫離的香港管弦樂團的成員[94]。

由他指揮的廣東省政府軍樂隊成立於 1937 年，當時是乙種編制軍樂隊，樂隊於 1938 年由廣東省政府遷到粵北曲江縣韶關。他在 1951 至 1952 年曾到訪英國。有關馮奇瑞在香港的管樂活動，最早可以追溯到 1954 年在華南管弦樂團出任長號手和低音大提琴手，後來他在 1955 年擔份大同中學的教練。此外，他又曾任教民生中學、德明中學、協同中學，以及成為第二任香港培正中學銀樂隊的指揮。他多次帶領不同學校獲得香港校際音樂界銀樂隊冠軍，包括大同中學、德明中學、協同中學和培正中學。

由馮老師的簡歷可以得知，戰前的廣州體育專科學院設有音樂系。他曾加入中華民國軍樂隊，及後又成為香港防衛軍軍樂隊（香港皇家陸軍軍樂隊）的隊員，由此可見當時有國軍背景的人，即使不在香港出生，也有機會加入政府部門。

93　〈我聽了桂林樂團的演奏〉，《建國晚報》，1949 年 5 月 29 日。

94　資料來源：馮奇瑞後人。

馮奇瑞
圖片來源：由馮奇瑞後人提供。

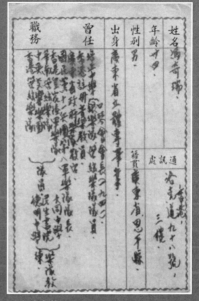

馮奇瑞名片
圖片來源：由馮奇瑞後人提供。

1958 年，馮奇瑞（後排左一）與德明中學銀樂隊合照。
圖片來源：由馮奇瑞後人提供。

羅廣洪

　　羅廣洪畢業於廣州培正中學，曾擔任廣州培正中學銀樂隊及廣州
嶺南大學附中銀樂隊的隊員及教練。他成立了廣州的中華音樂會，活
躍於廣州音樂界。他與伍佰勝，即日後的駐新加坡中國領事，都是廣
州和嶺南大學銀樂隊的小號高手，名震廣州。他曾出任廣東市政府樂
隊的教練，而在當時的國民政府，不是所有城市都可以擁有市政府樂
隊，只有最大的幾個城市才可以成立自己的樂隊。

　　羅廣洪是香港早期非常重要的管樂人物。1959 年，他出任培正校
友會銀樂隊指揮，此樂隊是香港第一隊校友銀樂隊。此外，他亦曾擔
任第三任香港培正中學銀樂隊的指揮，以及新法中學、培英中學等學
校的指揮。1967 年，他成立了女青年會青年銀樂隊，這樂隊成為香港
其中一隊非常重要的社區樂隊，象徵香港管樂交響樂化的開始。

羅廣洪指揮培英中學銀樂隊。
圖片來源：由姚載信提供。

陳炎墀修士

　　陳炎墀修士乃澳門慈幼學校銀樂隊的成員。1954 年，他在九龍鄧鏡波中學工作，由 1960 年代開始指揮九龍鄧鏡波中學銀樂隊。陳修士在工作期間不停進修，1967 年於香港清華書院音樂系畢業，其後更到美國羅省洛約拉馬利蒙特大學（Loyola Marymount University）深造。1983 年進入香港中文大學教育學院研習，最後於 1989 至 1992 年於清華音樂研究所修畢碩士班課程。他是香港 1960 年代少數在音樂系畢業的管樂教練，後來他把碩士論文〈學校樂隊組織行政與訓練〉編訂成書，是香港首位把管樂研究編成書籍的人，對香港管樂發展貢獻良多。陳修士把他把累積了二十多年組織訓練銀樂隊的實戰經驗記錄在《學校樂隊組織行政與訓練》一書中，充份表現出他對管樂的熱誠和對香港學校銀樂隊發展的使命感。

陳炎墀修士指揮鄧鏡波中學管樂團。
圖片來源：陳炎墀：《學校樂隊組織行政與訓練》。香港：慈幼出版社，1994。

1984 年，錢志明（左二）與聖文德小學樂隊於元朗大馬路的天后誕會景演出巡遊。
圖片來源：由聖文德小學銀樂隊校友提供。聖文德小學 85' 下午班畢業舊生會。www.facebook.com/sbps85/posts/292345177605808/（2022 年 5 月 15 日讀取

錢志明

　　錢志明是澳門慈幼學校銀樂隊的成員，他是第一屆澳門治安警察局樂隊成員，1956 年加入九巴銀樂隊。他後來成為聖文德小學、童軍樂隊、地利亞美孚中學、天虹中學銀樂隊等學校的教練。他跟陳炎墀修士是朋友，在陳修士離港到美國深造的期間，他成為了九龍鄧鏡波中學銀樂隊的代指揮。他是很多香港管樂人才的啟蒙老師，他的徒子徒孫後來亦成為了管樂界的中流砥柱。

1986 年，鄭繼祖於日本指揮香港青年管樂團。
圖片來源：由音樂事務處提供。

鄭繼祖

　　鄭繼祖是澳門慈幼和粵華學校銀樂隊的成員，他於 1950 年代在香港從事音樂事業，及後負笈美國和英國修讀音樂。1962 年加入香港教育司署音樂組，在 1977 年音樂事務統籌處成立時，他擔任管樂訓練主任，其後升任為首位管樂組高級音樂主任。鄭繼祖推廣香港管樂教育不遺餘力，積極把管樂普及化。他又成立了香港管樂協會，並擔任首任會長，是香港其中一位最重要的管樂推動者。

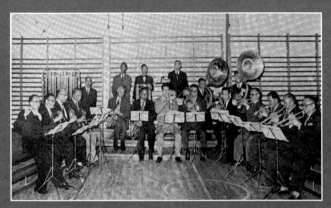

「老柴銀樂隊」於 1959 年 7 月 17 日排練時的合照。
圖片來源：由樂友月刊社提供。《樂友》，6 月號，1959 年 6 月。

培正校友樂隊成立時的文件，學校樂隊成為香港管樂發展的中流砥柱。
圖片來源：由馮奇瑞後人提供。

培正校友樂隊

　　培正校友樂隊，又名「老柴銀樂隊」，成立於 1959 年 7 月 2 日，樂隊是為了慶祝培正中學 70 周年大會而成立，因此所有樂手都是廣州培正時代的畢業生，他們有不少成為香港著名的音樂人，包括羅廣洪、馮奇瑞、張永壽等。然而，樂隊自學校 70 周年活動後，就沒有任何活動，但此校友樂隊卻是當時香港管樂界的寫照，見證了早年香港管樂人才跟廣州的關係，以及本地辦學團體跟廣州銀樂隊校友的關係。「老柴銀樂隊」是香港歷史上第一隊校友樂隊，也是受到當時音樂界所期待的樂隊。[95]

　　學校樂隊在戰後成為了管樂人才的搖籃，聖類斯中學和香港仔工業中學銀樂隊在戰後的管樂界仍然非常活躍。另外，有不少國民黨背景人士在港辦校，這些學校一般都設有銀樂隊，如上文所述的管樂教練就是從廣州的銀樂隊系統來到這些學校，如大同中學、德明中學銀樂隊。

　　此外，從廣州來港的管樂教練也會在一些基督教學校任教，例如培正中學、協同中學等。這是 1950 至 1960 年代香港學校管樂界的大環境。從宏觀角度看，其實當時的學校樂隊並不多，如 1973 年的校際音樂節只有九隊學校樂隊參與；以及 1993 年最後一屆青年管樂節，參與的學校樂隊亦不到 30 隊。這反映出其實管樂在學校中仍未普及，不過由於有樂隊的學校比較少，所以這些學校便成為香港管樂人才的兵工廠。音樂事務統籌處成立時，其中的香港青年管弦樂團和香港青年樂團的管樂部基本上都是來自幾所成績比較好的學校樂隊；另外，有不少這些學校樂隊樂手畢業後會加入警察樂隊，一些吹奏能力比較高的學生更會升讀音樂系，或加入香港管弦樂團。

95　〈老柴銀樂隊〉，《樂友》，九至十月號，1960 年 10 月。

相片集

未有獲得校際音樂節冠軍，但亦有相當影響力的學校樂隊

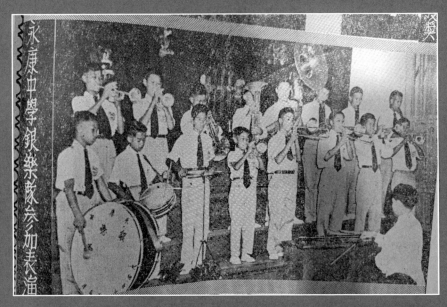

永康中學銀樂隊。
圖片來源：由樂友刊社提供。〈永康中學銀樂隊參加表演〉，《樂友》，第六期，1954 年 9 月。

培英中學銀樂隊。
圖片來源：由姚載信提供。

香港嶺南中學銀樂隊，前排左一為周安祥。
圖片來源：由香港嶺南中學銀樂隊校友提供。Tjd Guy, Facebook（2022 年 5 月 15 日瀏覽）

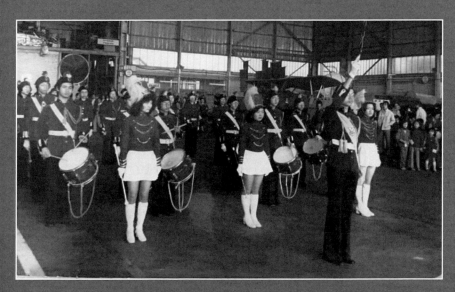

新法書院銀樂隊。
圖片來源：由新法書院銀樂隊校友提供。Stevie Yu Facebook（2022 年 5 月 15 日瀏覽）

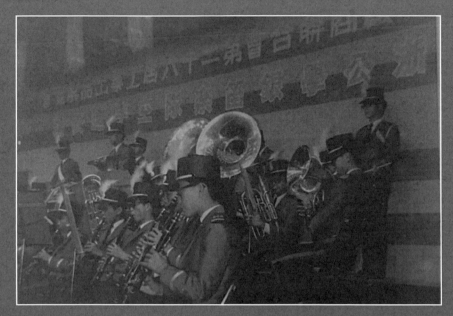

蘇浙中學銀樂隊。
圖片來源：由蘇浙中學銀樂隊校友提供。

1966 年 9 月聖文德小學銀樂隊成立。
圖片來源：由聖文德小學銀樂隊校友提供。

可風中學銀樂隊。
圖片來源：由可風中學銀樂隊校友提供。Terry Shiu. Facebook（2022 年 5 月 15 日瀏覽）

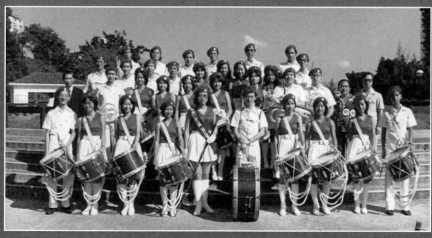

威靈頓英文中學銀樂隊。
圖片來源：由李隆泰提供。

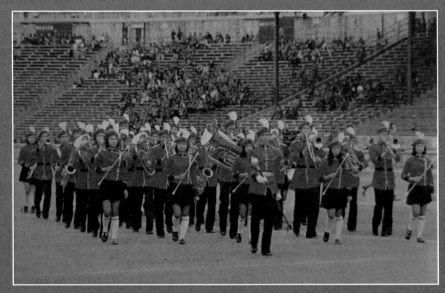

佛教大光紀念中學銀樂隊參與政府大球場賀歲盃演出。
圖片來源：由劉漢華提供。

1980 年 11 月 23 日，佛教黃鳳翎中學銀樂隊出席於伊利沙伯體育館舉行的第三屆香港青年管
樂節管樂日，指揮為陳卓輝。
圖片來源：由麥崇正提供。

四、音樂事務統籌處成立前的
　　主要樂隊

政府樂隊

後備消防銀樂隊

　　1952 年，後備消防銀樂隊由消防處成立，屬紀律部隊樂隊，1975
年解散。樂隊指揮為上文介紹過的粵廣兩地音樂人阮三根。阮氏活躍
於中西樂界，同時在夜總會擔任領班。後備消防銀樂隊的成員主要是
阮氏在夜總會工作的樂師同事。此樂隊曾活躍於本地樂壇，會定期為
市民提供管樂表演。樂隊團員雖然在夜總會工作[96]，但他們的音樂水平
並不差，音樂大師顧家輝就曾是其中一份子，而前香港管弦樂團雙簧
管樂師周卓邦亦是其中一位樂師[97]。由於阮三根同時擔任巴士銀樂隊和
後備消防銀樂隊的指揮，因此他有時亦會邀請巴士銀樂隊的樂手參與
演出。

1968 年後備消防銀樂隊。
圖片來源：筆者本人

96　"Auxiliary Fire Service Forms Its Own Band," *The China Mail*, 12 September, 1952.

97　〈後備消防隊銀樂隊　明在銅鑼灣公園演奏〉，《華僑日報》，1956 年 7 月 1 日。

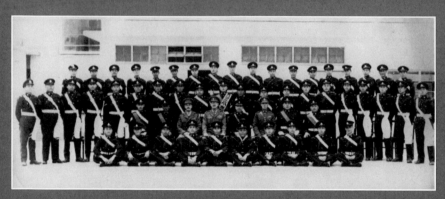

香港軍團樂隊合照，第二排右六是馮奇瑞，相片拍於 1955 至 1963 年間。
圖片來源：由馮奇瑞後人提供。

赤柱教導所樂隊

　　赤柱教導所樂隊成立於 1954 年，跟教導所的童軍有關係，早期得到警察樂隊音樂總監科士打提供教學的協助。樂隊是一隊鼓號隊（fife and bugle band），1954 年一份內部文件指出樂隊需要購買 4 個小鼓（side drum）、2 個次中音鼓（tenor drum）、1 個大鼓、6 對鼓棒、8 把號角、8 把導師用的號角、2 個導師用的高音鼓、4 個導師用的小鼓、1 個導師用的大鼓及 8 支導師用軍笛，合共 2,819 元，主要在昭隆街的 King's Music 樂器公司購買。樂隊成立短短半年內，須再次購買新樂器，可見樂隊急速發展，樂器仍未完善。儘管港督在觀看過樂隊的表演後曾給予肯定，但監獄處總長卻反對這筆開支；幸好最後得到賽馬會的資助，購買樂器最終成事。為什麼當時要在短時間內完善樂隊？這是因為英國的童軍首長羅華倫勳爵（Lord Rowallan）於 1954 年 10 月份來港，監獄處要讓赤柱教導所樂隊成為一隊完整的童軍樂隊[98]。雖然官方文件指這是「香港第一隊童軍樂隊」，但上文已經指出，戰前香港已經出現過童軍樂隊，赤柱教導所樂隊可能是戰後的第一隊童軍樂隊。

98　"Training Centre Band. G.O.465. Sec.ref.1/2891/54" Memo. P.D.No.4/493/54.

香港防衞軍樂隊

香港防衞軍樂隊成立於 1953 年，基於行政需要，樂隊撥歸香港軍團管理。當時的編制為：音樂總監（bandmaster）1 名、軍士長（sergeant major）1 名、中士（sergeants）2 名、下士（corporals）3 名及軍樂隊成員（bandsmen）24 名。樂隊於 1955 年獲香港防衞軍司令批准，正式轉到香港軍團旗下，次年正名為「香港軍團樂隊」（Band of the Hong Kong Regiment）。1963 年，軍團為了籌備軍費購買六部雪貂巡邏車（ferret scout cars），樂隊一度被裁撤，僅保留軍鼓隊（Crops of Drums），直至 1969 年恢復樂隊編制。最終在 1995 年，樂隊隨同軍團一同解散。

1961 年雅麗珊郡主來港時，赤柱教導所樂隊的表演情況。
圖片來源：私人藏品。

1955 年，樂隊再次購買樂器及樂器配件，這次則購買自巴勒斯坦的 Peterson Pipe Company。[99]

赤柱教導所樂隊是一隊很有成就的樂隊，多次在重要場合表演，除了 1954 年 10 月在童軍總長面前演出外[100]，亦曾在 1955 年於美國的戰艦上為港督葛量洪忺儷離開而演出[101]；1959 年 3 月 7 日，樂隊又擔任了青年交流大會的表演嘉賓，愛丁堡公爵菲臘親王正好訪港，也是這次演出的座上客；同年 1 月，樂隊出席了在元朗舉行的農業展[102]；1961 年雅麗珊郡主來港時，樂隊亦在郡主面前演出[103]。

歌連臣角懲教所步操樂隊

歌連臣角懲教所步操樂隊於 1958 年成立，是監獄處第二隊成立的少年樂隊，經常出席處方的各項活動，亦曾獲慈善團體邀請在不同場合演出，包括在工展會、青年管樂節等擔任表演嘉賓，可惜於 2020 年正式結束。

醫療輔助隊軍樂隊

1969 年，醫療輔助隊樂隊成立，得到時任醫務衞生處總監鄧炳輝的允許，獲得政府撥款 3,500 元購買樂器，當時樂隊初成立已經有 24 名樂手參與[104]。樂隊成立幾個月後，就在 1970 年的復活節期間在印度遊樂會中表演[105]。

99 "Band Equipment," Memo, 1/2891/54.

100 "Stanley Training Centre Band," Memo. Your 1/2891/54 of 2.6.54. P.D.No.4/493/54.

101 "Stanley Training Centre," *The Annual Department Report by the Commissioner of Prisons for the Financial Year 1955–56.*

102 "Stanley Training Centre," *The Annual Department Report by the Commissioner of Prisons for the Financial Year 1958–59.*

103 "Princess Alexandra's Tour of The Far East 1961," Video, British Pathe, 1961.

104 〈醫療輔助隊 組成軍樂團〉，《香港工商日報》，1969 年 10 月 25 日。

105 〈醫療輔助隊 樂隊演奏〉，《華僑日報》，1970 年 3 月 27 日。

香港民安隊樂隊

民安隊樂隊於 1976 年成立，最初由香港少年團鼓號隊為骨幹，後來演變為銀樂隊。他們的首批樂器來自後備消防銀樂隊，1976 年後備消防銀樂隊解散，前消防事務署署長胡達先生把大量管樂器捐贈給民安處樂隊，而戴麟趾爵士基金亦捐贈了兩支低音號，九龍青年商會則捐贈兩支法國號。1982 年，樂隊再獲得域多利獅子會贈送一套樂器[106]。

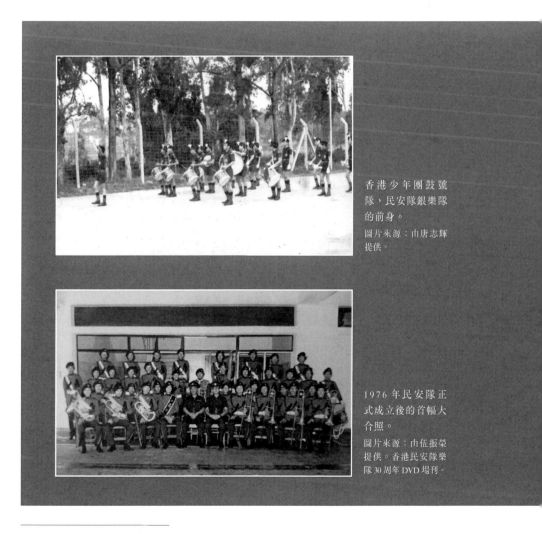

香港少年團鼓號隊，民安隊銀樂隊的前身。
圖片來源：由唐志輝提供。

1976 年民安隊正式成立後的首幅大合照。
圖片來源：由伍振榮提供。香港民安隊樂隊 30 周年 DVD 場刊。

106 〈域多利獅子會銀樂器贈民安隊〉，《華僑日報》，1982 年 5 月 8 日。

五、制服團體樂隊

救世軍銅管樂團

　　救世軍銅管樂團是戰後最早期成立的樂團，屬於慈善機構樂隊，樂團的背景是救世軍京士柏孤兒院的兒童銅管樂團，成立於 1949 年，主要為孤兒提供一個學習音樂的平台。樂團後來成為香港救世軍的主要樂團，也是少數現今還存在於香港的銅管樂團。[107]

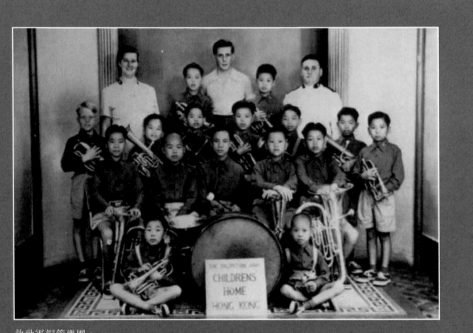

救世軍銅管樂團。
圖片來源：由謝慕揚提供。

107 〈京士柏孤兒院成立幼童音樂隊〉，《華僑日報》，1949 年 12 月 7 日。

1955 年的聖約翰救傷隊銀樂隊。

圖片來源：由聖約翰救傷隊銀樂隊舊團員提供。香港管樂聯盟（Hong Kong Wind Band Society），www. facebook.com/Hongkongwind bandsociety/photos/a.981048515377882/2068673949948661/（2022 年 4 月 20 日瀏覽）

聖約翰救傷隊銀樂隊

　　聖約翰救傷隊銀樂隊是香港早年的制服團體樂隊，成立於 1953 年初，初時由警察樂隊音樂總監科士打兼任指揮[108]，後來由巴林美接任[109]。團員約有 30 人，經常在香港各地表演[110]。樂隊在成立一年後的首次大型演出是在港島出巡，以作宣傳之用。1954 年 6 月 26 日為戶外售旗日，銀樂隊在 25 日下午 6 時全面演出，引起了市民的注意。銀樂隊由中環花園道美利球場集合及出發，經皇后大道，走至上環水坑口（皇后大道西），再到文咸西街（南北行街），行經德輔道西，直至西營盤正街為止，最後在干諾道西解散[111]。聖約翰救傷隊對非常關注是次售旗活動，預算能籌得十萬元。這是他們第一次安排銀樂隊在賣旗日前一天巡遊，而且在巡遊日前五天，於 19 日下午 2 點，銀樂隊在南華會有預操，由銅鑼灣總部轉到禮頓道，再到加路連山道南華會球場，沿途

108 〈聖約翰救傷隊 一日舉行預演〉，《華僑日報》，1953 年 10 月 30 日。

109 〈馮秉芬總監定期檢閱 聖約翰銀樂隊〉，《華僑日報》，1954 年 4 月 11 日。

110 〈西區舉行音樂晚會〉，《華僑日報》，1957 年 6 月 3 日。

111 〈聖約翰銀樂隊 廿五日巡行演奏〉，《華僑日報》，1954 年 6 月 8 日。

步操前進，銀樂隊伴奏。短短一星期內，港島居民可以欣賞到兩次樂隊演出[112]。可惜樂隊到 1960 年代解散，有部分樂器轉贈給警察樂隊[113]。

香港童軍樂隊

香港童軍樂隊成立於 1967 年，初時以第三童軍服務旅的名義開始，亦是香港唯一有 50 年歷史仍屹立不倒的制服團體樂隊，由錢志明創團。初時樂隊由銀樂隊和鼓號隊組成，1972 年正式更換樂隊禮服，1973 年加入風笛隊。早期樂隊隸屬於「香港童軍總會公共服務部」，直至 1974 年 4 月，樂隊正式脫離社會服務總隊，直隸於香港童軍總會，改名為「香港童軍總會樂隊」。香港童軍樂隊的成員，主要是錢志明任教的學校學生所組成，包括聖文德小學、新法書院等。前文已經交代過童軍樂隊在戰前已經成立，並且跟戰後的赤柱教導所樂隊有關係，而大眾認識的童軍樂隊主要是 1967 年香港童軍總會樂隊。樂隊成立後，培養了不少樂手，包括警察樂隊首任華人音樂總監吳錦章。香港童軍樂隊有不少重要的演出[114]，包括每年的和平紀念日演出、香港節演出，他們亦曾在 1973 年到訪菲律賓出席第一屆亞太區童軍大露營演出，樂隊更於 1977 年前往新加坡、馬來西亞、泰國、印尼四個國家交流和演出[115]。

然而，香港童軍總會樂隊卻於 1993 年散解，有部分香港童軍總會樂隊銀樂隊的成員於 1994 年自行重組銀樂隊，並以童軍旅團的形式運作，樂隊命名為「九龍地域第 133 旅」，此旅團樂隊於 1995 年又重組風笛隊。九龍地域第 133 旅及後被總會重召，歸屬總會旗下，易名為「香港童軍樂隊」。2011 至 2012 年間，樂隊脫離總會，歸屬於香港童

112 〈聖約翰救傷隊 銀樂隊 巡行預操〉，《華僑日報》，1954 年 6 月 20 日。

113 Lin, Ka Chun. The Evolution of the Wind Band in Hong Kong since 1842: The Forgotten History. Thesis (Master of Arts)-The Chinese University of Hong Kong, 2018, p. 212.

114 〈用音樂觸動心靈 香港童軍樂隊〉，《香港童軍月刊》第 370 期，2015 年 2 月。

115 〈隨香港童軍銀樂隊出發 訪星馬泰印尼四國〉，《華僑日報》，1977 年 8 月 16 日。

第三童軍服務旅樂隊（童軍樂隊前身）。
圖片來源：由黃瑜輝提供。

軍總會公關署，並保留了「香港童軍樂隊」一名。童軍各旅團有時也
會自己組織樂隊，例如「東九龍地域第 193 旅樂隊」，唯於 2019 年解
散 [116]。

基督少年軍軍樂隊

　　基督少年軍軍樂隊成立於 1972 年，分為軍樂隊和風笛隊。軍樂隊
經常出席不同的演出，更會接受分隊、其他團體、教會、學校邀請演

116〈香港童軍總會童軍樂隊制服簡介〉，黃瑜輝，2020 年 11 月。

出。此外，軍樂隊亦會定期為導師及隊員提供軍樂訓練，包括風笛、軍鼓及軍號，在不同分會下，亦設有樂隊[117]。

六、公司樂隊

巴士銀樂隊

巴士銀樂隊是 1950 至 1960 年代風雲一時的銀樂隊，也是香港少數由私人公司擁有的樂隊。樂隊成立於 1956 年，根據林池在「學校樂隊組織行政與訓練」的分享，巴士銀樂隊於 1972 年正式解散；然而，根據筆者跟莫得源做的專訪中，樂隊於成立後八年左右解散，而在報章上最後出現巴士銀樂隊的消息為 1964 年，因此樂隊真正的解散年份還存在爭議，筆者相信樂隊在 1960 年代中後期已很少公開演出，有關解散年份有待更多歷史資料發掘出來才能證實。

樂隊成立源於九巴創辦人雷家舉行白事時，因未能邀請警察樂隊、後備消防樂隊等，所以決定自行成立樂隊。樂隊的指揮是阮三根，樂團的部分成員來自慈幼會屬下的香港仔工業中學銀樂隊和澳門慈幼學校銀樂隊，當年的九龍巴士公司高層曾親自到學校選兵，反映了范德禮修士帶領下的學生有很高的音樂水平[118]。此外，還有些隊員是來自香港警察樂隊和澳門治安警察銀樂隊。

巴士銀樂隊參與過不少公開管樂表演，包括南巴大戰的高級銀牌賽、麗的呼聲的演出等；1958 年 6 月 15 日，樂隊首次在植物公園公開演出。樂隊其中一個傳奇是培養了香港最重要的管樂維修技師林池，1950 年代，如果巴士樂隊成員的樂器出現了問題，都會找林池維修。據資料紀錄，他一年為香港的管樂團修理了 200 支樂器以上[119]，基

117 「軍樂隊」，https://www.bbhk.org.hk/band（2022 年 4 月 20 日瀏覽）。

118 〈九巴銀樂隊光輝歲月〉，《今日九巴》，2016 年 11 月–12 月號，頁 32。

119 陳栢恒：《探討香港中學管樂團的發展和近況》。香港：香港演藝學院，2003，頁 5。

約在 1957 至 1958 年，南巴大戰時，巴士銀樂隊在場表演出。
圖片來源：由莫德源提供。

本上，上世紀的管樂人沒有一個人不認識他。林池曾加入夜總會吹奏樂器，阮三根因為認識林池等夜總會樂手，便邀請他們加入巴士銀樂隊[120]。樂團成員有時會參與華南管弦樂隊、中英樂隊、後備消防樂隊的演出。

樂隊在九龍荔枝角的一個倉庫內排練，當時九巴公司會以巴士運送這些放工的工友到練習場地，這些樂手大多在學校樂隊時已經學懂吹奏樂器。樂隊練習的曲目是當年經常吹奏的樂曲，包括《美國巡邏兵進行曲》（*American Patrol*）、《藍色多瑙河》（*The Blue Danube*）、《卡門》（*Carmen*）等。樂隊的人數和樂器條件也不比其他樂隊差，他們都是用意大利、法國、英國名廠的樂器，樂隊中共有大鼓 2 個、中鼓 2 個、小鼓 4 個；大號 4 個、蘇沙風 2 個、中音號 4 個、色士風 4 個、長號 4

120 Lin, Ka Chun. The Evolution of the Wind Band in Hong Kong since 1842: The Forgotten History. Thesis (Master of Arts)-The Chinese University of Hong Kong, 2018. p. 231.

巴士銀樂隊　全體樂手名單

指揮：阮三根
領隊：王霖
橫笛：鄭治
小笛：
豎笛：伯秋、余
溫興、彭黎、麥歷
廖漢、趙泉、樂
源坌、方洪
二管昔蘇風：林、織明
三音昔蘇風：關、繼順
上低音昔蘇風：
趙勳　馬超
高晉爾：國行
低音喙：錦和
蔡沙風：林鵬

上低音管：哲文、蔡添
和管喇叭：溫保
物袋號角：譚若
Bb 嘴角：林輝
Bb 號角：杜文
Bb 嘀叭：唐端
胡管喇叭：胡明
曲管喇叭：
蔡培、繼明
Eb 喇叭：謝德
郭高、劉華、謝金
Bb 寶：錢金
Eb 寶：永強

低音鼓：馮輝
掛鼓：高祺
鈸：合來

1958 年巴士銀樂隊全體樂手名單。

圖片來源：《華僑日報》，1958 年 3 月 12 日。

九巴銀樂隊合照。

圖片來源：由莫德源提供。〈九巴銀樂隊光輝歲月〉，《今日九巴》，2016 年 11–12 月號，頁 32。

個、喇叭 4 個、小號 6 個、Eb 小號 4 個；長笛 4 個、單簧管 12 個，樂器和制服等價值逾五萬多元[121]。另外，樂隊在 1950 年代演出時，已有樂手吹奏巴松管，是香港少數在早年已經有巴松管的樂隊。

巴士銀樂隊跟澳門治安警察銀樂隊有不少關係，1953 年巴士銀樂隊成立時，澳門治安警察銀樂隊約有一半的成員加入，也直接令澳門治安警察銀樂隊因人數不足而被迫解散。當時巴士銀樂隊給這些澳門樂師的薪金比澳門治安警察銀樂隊多 100 元。不過銀樂隊除了音樂演出外，還要做公司的實務工作。根據 1958 年的巴士銀樂隊成員名單[122]，當中不少人來自澳門，包括澳門慈幼中學的錢志明（錢明）和譚約瑟，鮑思高紀念中學的唐仕端、李錦和（錦和）和溫中興（溫興）[123]。另外，吹奏 Eb 單簧管的馬超是 1940 年華南管弦樂團的創團成員[124]，橫笛樂手鄭治和方洪則來自香港警察樂隊，關堂和莫德源（德源）都是香港仔工業學校銀樂隊成員[125]。

七、慈善機構樂隊

東華三院銀樂隊

東華三院銀樂隊由東華三院香港第二小學於 1958 年成立，團員大部分有音樂背景，如來自筲箕灣二校的校友，亦有一些有吹奏經驗的音樂愛好者，約有三十多人。東華三院銀樂隊是學校樂隊，同時也是社區樂隊。指揮為廣州時代著名音樂人及學校音樂教師陳世鴻，樂隊

121 〈九龍巴士銀樂隊 練・兵・側・記〉，《華僑日報》，1957 年 3 月 13 日。

122 〈巴士銀樂隊全體樂手名單〉，《華僑日報》，1958 年 3 月 12 日。

123 洪少強：《澳門音樂文化的重要支持者：治安警察銀樂隊 70 年》。澳門：集樂澳門，2021，頁 230。

124 劉靖之：《林聲翕傳：附林聲翕特藏及作品手稿目錄》。香港：香港大學亞洲研究中心、大學圖書館，2000，頁 97。

125 莫德源（個人專訪），2022 年 7 月 9 日。

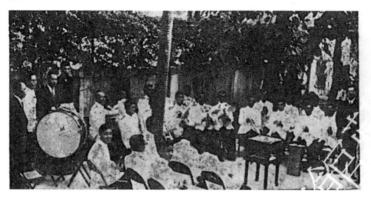

東華三院小學銀樂隊，但相中的樂手未必全部為小學生。

圖片來源：由東華三院文物館提供。《東華三院小學第七屆運動大會特刊》，1958 年 12 月 10 日。

每星期排練兩次。樂隊的發展非常完整，他們又設有少年訓練班，每星期訓練三次，教授初學者讀譜、樂理和基本吹奏方法。

東華三院銀樂隊以演奏古典樂和軍樂曲為主，他們曾吹奏蘇沙不同的進行曲、柴可夫斯基多首組曲等。在創團時，購置樂器花費八千餘元，樂器包括木管樂 8 支、銅管樂 20 支及敲擊樂 6 件。樂隊曾出席的演出包括廣華護士畢業禮、丁西醫室開幕、港一校新校奠基、東華醫院兩翼十層大廈啟鑰及九龍關啟明小學奠基禮等 [126]。教育當局積極提倡音樂教育和成人教育康樂運動，與樂隊的宗旨不謀而合，提供了音樂教育，建立一隊有教育性的樂隊，讓青年陶冶性情，引導青年入正軌 [127]。

香港基督教女青年會管樂團

1969 年，香港基督教女青年會為了慶祝金禧紀念，羅廣洪成立了香港基督教女青年會銀樂隊，他悉心教導隊員，為樂團發展定下良好

126 《香港東華三院院務報告書》，1957 年。

127 〈培養學生與校友音樂興趣與技能 三院樂隊〉，《華僑日報》，1958 年 3 月 6 日。

香港基督教女青年會銀樂隊，指揮為羅國治。
圖片來源：由羅國治提供。

根基。後來他邀請在培英中學銀樂隊任教的學生陳卓輝為指揮，為樂團安排了很多演出，同時開辦訓練班，造就不少人才。

　　1974 年，畢業於香港仔工業中學的羅國治接受陳卓輝的邀請出任指揮，成為樂團的最後一位指揮。在女青年會少年部的協助下，樂團加強組織，成為香港管樂交響樂化的雛型，樂團亦由銀樂隊改為管樂團，這是香港首次有社區樂團定名為管樂團。

　　樂團成員大多數來自羅廣洪和羅國治任教的學校管樂團，包括培英中學、新法中學、香港仔工業中學等。樂團於 1980 年改名為香港管樂合奏團 [128]，到 1982 年改名為香港交響管樂團，直至現在。

128 《香港管樂合奏團場刊》，1980 年 1 月 13 日。

雅麗珊社區中心銀樂隊

雅麗珊社區中心銀樂隊於 1975 年 2 月 28 日成立，[129] 宗旨為培養青年人對音樂之興趣，透過樂器及紀律訓練，組成一隊樂隊，參與演出及社會活動，1985 年樂隊已經有 60 名隊員 [130]。樂隊由錢志明指揮，曾參與第二屆青年管樂節，亦曾參與嘉年華會、團體會操、巡遊、軍操會演、閱兵巡遊等。不過，由於 1980 年代開始不同團體都組織銀樂隊，削弱了雅麗珊社區中心銀樂隊的招生能力，樂隊最後因成員不足而解散。

路德會青年管樂團

路德會青年管樂團於 1977 年 7 月成立，初時由路德會管理，在石峽尾大坑東又一村路德會社會服務處排練，一年後轉去附近的路德會九龍協同中學飯堂和禮堂中排練，逢星期六下午練習。路德會青年管樂團的主要管理人是李夫昂、白榮亨和林富生，他們都是德明系統的畢業生。路德會青年管樂團的團員主要來自上面三位老師的同學及朋友，包括協同、德明、大光、潮州、可風、地利亞中學 [131]。路德會青年管樂團經常到各地演出。1984 年，樂團獲音樂事務處推薦為社區音樂教育示範樂團。1984 至 1986 年，樂團連續三年獲得香港青年管樂節公開組及全場總冠軍。樂團擁有當時最出色的本土管樂手 [132]，可惜會方於 1987 年要求收回排練場地，同時，通利教育基金建立了自己的樂團，於是路德會青年管樂團的團友便順理成章加入通利管樂團 [133]。

129 〈雅麗珊服務中心 青年代表會組新聞 銀樂隊亦告成立〉，《華僑日報》，1975 年 2 月 26 日。

130 〈雅麗珊銀樂隊 演奏參與服務〉，《華僑日報》，1985 年 6 月 12 日。

131 Lam Fu Sang (Personal Communication, whatsapp), 6 October, 2020.

132 〈林富生 —— 傑出的樂團領導人〉，《華僑日報》，1987 年 3 月 25 日。

133 Lin, Ka Chun. The Evolution of the Wind Band in Hong Kong since 1842: The Forgotten History. Thesis (Master of Arts)-The Chinese University of Hong Kong, 2018. p. 222.

雅麗珊社區中心銀樂隊團。
圖片來源：由黃瑜輝提供。

路德會青年管樂團，中間站立者為林富生。
圖片來源：由林富生提供。

八、音樂事務統籌處成立前的
重要管樂活動

軍樂隊的重要演出

　　1946 年，英國皇家海軍太平洋艦隊軍樂隊到訪香港，出席了多個音樂會、儀式等演出，此樂隊的樂師到訪遠東前，曾參與組織皇家海軍音樂學院交響樂團 [134]。1947 年 11 月 21 日晚上 8 時 30 分，英國皇家海軍軍樂隊於中央英童學校表演，樂隊有 60 名樂師，主要來自英國主要交響樂團，當中更有倫敦交響樂團的樂手。是次音樂會是一場交響樂音樂會，但未知這場音樂會是否以管弦樂團的形式演奏 [135]。同年 12 月 23 日，樂隊又於喇沙書院的音樂會演出，該音樂會由香港音樂協會主辦 [136]。

　　1949 年英國皇家空軍第一區軍樂隊 No. 1 Regional Band of the Royal Air Force 在香港足球會球場的港滬埠際欖球賽中演出，樂隊有 20 名樂師 [137]，樂隊更在艦隊俱樂部演奏，香港電台安排轉播，讓市民可以收聽 [138]。1948 年 11 月英國皇家炮兵（普利茅夫）軍樂隊（Royal Artillery [Plymouth] Band）來港出席多場慰軍演出 [139]，樂隊共有 32 名樂師，除了慰軍演出外，他們亦於 11 月 7 日參與了歐戰紀念星期日的演出 [140]。1951 年陸軍總部為了在香港推廣音樂、吸引港人欣賞英軍樂隊之演奏，以及為軍人福利會籌款，特意於 2 月 1 日在九龍界限街球場舉行籌辦「黃昏聯合音樂演奏會」，音樂會由八隊軍樂隊聯合而成，有銀樂隊和風笛

134　"Royal Marine Band Appearing at Star," *South China Morning Post*, 14 October, 1946.

135　"Rare Music Treat: Royal Marine Band to Play at CBS," *South China Morning Post*, 9 November, 1947.

136　"Music for Schools, Concert by Band of Royal Marines," *South China Morning Post*, 23 December, 1947.

137　"RAF Band to Give Concert," *The China Mail*, 16 February, 1949.

138　〈空軍樂隊下週演奏〉，《大公報》，1949 年 2 月 20 日。

139　"Programme for Visit of Royal Artillery Band," *The Hong Kong Telegraph*, 18 October, 1948.

140　〈香港人耳福不淺 英國皇家炮兵軍樂隊下月來香港演奏兩週〉，《大公報》，1949 年 10 月 19 日。

隊，樂手人數多達 300 人[141]，演奏者的座位分五層，寬達 50 碼，約三分一個球場的長度。樂隊奏上《收兵號》作為序幕，表演中最精彩的部分是全體團員在球場圍成一個圓圈，載歌載舞，別具風韻。當時演出的曲目為柴可夫斯基（Tchaikovsky）的《1812 序曲》(*1812 Overture*)、西貝流士（Sibelius）《芬蘭頌》(*Finlandia*) 等音樂名曲，當演奏《1812 序曲》時，演奏台更以燈光效果配合演出。樂隊亦在同月 15 日在香港掃桿埔舉行第二次音樂會。當時報章稱讚是次演出的音樂藝術造詣很高，為本地居民貢獻良多[142]。

1955 年 11 月初，加路連山舉行英軍大操演，其規模之巨大及節目之精彩，是香港前所未有的。大會操的主要項目是音樂表演，因此軍樂隊佔了很重要的位置，這次的會操共約二百多名樂師參與[143]。1956 年 4 月，遠東皇家空軍樂隊曾短暫來港演出，樂團共有 25 名樂師，除了參與了英女皇壽辰慶典閱兵典禮外，他們亦到了香港電台演奏、在植物公園公開演出，以及在軍人俱樂部等地方作籌軍演出[144]。1956 年 7 月 22 日晚上 8 時 30 分，北斯塔福德郡軍團（North Staffordshire Regiment）軍樂隊在法國傳道會學校（現聖保祿學校）演出，這場音樂會十分重要，報章以「交樂管樂團（symphonic band）音樂會」來形容這次演出。音樂會主辦人希望管樂團吹奏出由管弦樂改編為管樂的曲目，藉此推廣古典西洋音樂。有報道指，香港的管樂音樂會通常在戶外演出，這次的室內管樂音樂會是非常少見的，要珍惜管樂在室內演出的機會[145]。音樂會由 Leonard Camplin 指揮，他跟 North Staffordshire Regiment 軍樂隊經常參與中英樂團的演出。音樂會演奏了霍爾斯特（Gustav Theodore Holst）的《第一組曲》(*The First Suite for Military Band*)、韋伯（Carl Maria von Weber）的《小協奏曲》、鮑羅丁（Borodin）的《伊果王子》(*Prince Igor*)、柴可夫斯基的《1812 序曲》等[146]。

141 〈軍樂演奏 明日舉行〉，《工商晚報》，1950 年 1 月 31 日。

142 〈花爐賞樂 三百軍樂隊員 演出美妙音樂〉，《工商晚報》，1950 年 2 月 2 日。

143 〈英軍大操演〉，《華僑日報》，1955 年 10 月 8 日。

144 〈遠東皇家空軍樂隊 今在植物公園港台演奏〉，《華僑日報》，1956 年 4 月 22 日。

145 "Band Concert: North Staffs to play on Sunday: French Convent," *South China Morning Post*, 19 July, 1956.

146 "Band Concert: North Staffs Regiment: Guest Singers," *South China Morning Post*, 18 July, 1956.

1959 年 3 月美國空軍樂隊來港演出，他們在八個月內共有五次海外演出，當時已有 700 萬人欣賞過他們的演出。他們來港後，到了香港華仁中學為 2,000 名學生演奏了約兩小時的古典樂及爵士樂音樂，其中更演奏了一些東方的音樂，當天負責指揮的是首席準尉（chief warrant officer）Frankklin K. Lockwood[147]。另外，美國海軍陸戰隊軍樂隊亦曾在 1959 年 2 月 16 日的南巴大戰足球賽「樂善盃」表演，當日在香港大球場有三次花式步操的音樂表演，現場有 20,000 名球迷欣賞。指揮在演出前代表了美國總統和美國海軍陸戰隊致詞。在每一首樂曲演出前，指揮會介紹每一首樂曲，當日演出的曲目包括《七十六支長號》（*Seventy Six Trombones*）、《八十日環遊世界》（*Around The World In 80 Days*）等 [148]。1971 年美國第七艦隊的軍樂隊來港表演，一隊 15 人的樂隊，有 4 支小號、3 支長號、3 支色士風，大號、單簧管和大鼓各 1 個。他們曾到訪瑪利諾修院學校演出 [149]。

1963 年 4 月 6 日和 7 日的下午 3 時至 5 時，來自澳洲的皇家海軍墨爾本號航空母艦軍樂隊分別在維多利亞公園和植物公園演出，表演樂曲有包括古典樂和輕音樂，是次音樂會共有 28 名樂師參與 [150]。

1963 年 4 月 4 日，世界知名的西德管樂團應港娛樂界巨子歐德禮（Harry Odell）及歌德學院邀請來港演出，香港是他們亞洲之旅的其中一站，他們來港演出前已經完成了東京之旅。樂團由德國代特莫爾德西北德國音樂學院（Hochschule für Musik）的邁克爾斯（Jost Michaels）教授帶領，他同時也是世界著名的單簧管樂手 [151]。訪港的樂團有 17 名樂手，都是來自該校的學生，音樂會演奏了莫札特的《第 10 號小夜曲》（*Serenade No. 10*），由 12 支木管和低音樂器吹奏；此外還有德國作曲家比亞拉斯（Gunter Bialas）為樂團所寫的一首由 10 支樂器演奏的樂

147 "U.S. Air Force Band Entertains School-Children," *South China Morning Post*, 20 March ,1959.

148 〈美國海軍樂隊 昨初次演奏〉，《華僑日報》，1959 年 2 月 16 日。

149 "U.S. Navy Band Plays for Pupils," *South China Morning Post*, 21 February, 1971.

150 "Open Air Concerts by Australian Band," *South China Morning Post*, 3 April, 1963.

151 "Wind Group Orchestra," *South China Morning Post*, 4 April, 1963.

曲 [152]。樂團雖然只成立了兩年，但已經是歐洲數一數二的管樂團 [153]，這隊世界級的管樂團能在 1960 年代來港演出是非常難得的。

　　1967 年，香港電台主辦的軍警樂隊演奏會於 5 月 17 日 8 時在香港大會堂音樂廳舉行，演奏會有警察樂隊、英女皇直屬第二兵團樂隊和良威爾斯第一兵團樂隊聯合演出，演出的曲目包括勒萊·安德森（Leroy Anderson）的《打字機》（*Typewriter*）、《被遺忘的夢》（*Forgotten Dreams*）、霍爾斯特的《第一組曲》等 [154]。1968 年皇家海軍鷹號航空母艦來港，軍樂隊亦在香港演奏了《窈窕淑女》、《仙樂飄飄處處聞》等名曲，這次演出的特別之處是邀請了四所學校共 270 名學生到航空母艦甲板上觀看演出 [155]。

　　1975 年 5 月 10 日，皇家空軍軍樂隊再次來港演出，過去他們曾於 1973 年於香港演出十日；而這次音樂會由市政局主辦，於香港大會堂音樂廳舉行，表演曲目以電影音樂為主 [156]。1977 年，香港警察樂隊和皇家空軍中央樂隊在政府大球場有五天的公開演出，皇家空軍中央樂隊亦在香港大會堂有公開演出 [157]。及後 1978 年 11 月 19 日，他們應市政局之邀，在遮打花園有免費戶外演出 [158]。

　　1975 年 7 月 3 日，香港警察樂隊和皇家威普郡第一營軍樂隊（The Band of the 1st Battalion of the Royal Hampshire Regiment）在香港大會堂有聯合音樂會。是次音樂會由香港音樂學院舉辦，負責指揮的有皇家威普郡第一營軍樂隊樂隊指揮 Clive French 和警察樂隊音樂總監活特（Colin Wood）。兩名指揮是在英國陸軍音樂學院的同學，因為音樂會再次合作。是次音樂會的收入用於香港音樂學院、警察福利基金和軍

152　"Chamber Music Group from Germany," *South China Morning Post*, 28 March, 1963.

153　〈德國管樂團　下週來港演奏現已開始定座〉，《華僑日報》，1963 年 3 月 29 日。

154　〈香港電台主辦　軍警樂隊演奏〉，《華僑日報》，1967 年 5 月 12 日。

155　"School Children Tour Giant Carrier," *South China Morning Post*, 29 March, 1968.

156　〈皇家空軍銀樂團　今舉行音樂會〉，《華僑日報》，1975 年 5 月 10 日。

157　"Massed Bands will be One of Pegeant's Highlights," *South China Morning Post*, 20 November, 1977.

158　〈遮打公園明日有銀樂隊演奏〉，《華僑日報》，1978 年 11 月 18 日。

部慈善基金 [159]。由於 1975 年的聯合音軍樂音樂會十分成功,所以香港音樂學院於 1976 年 6 月再次在香港大會堂舉行聯合軍樂會,由香港警察樂隊和 Corps of Drums and Bugles of the 1st Battalion the Light Infantry 演出。音樂會由小號序曲開始,之後吹奏古典及現代樂曲,並加上幾首美國進行曲及少量獨奏項目,最後音樂會再次演奏柴可夫斯基的《1812 序曲》,場內配上了大炮聲音和煙霧,以加強演出效果。[160]

香港節的管樂演出

自六七暴動後,港英政府計劃了一個由政府主導的一星期娛樂活動,鼓勵全民參與。香港節一共舉行了三屆,分別為 1969、1971 和 1973 年。1969 年香港節的花車巡遊中,花車行列長達三千餘呎,花車前導為皇家威爾斯火槍隊軍樂隊、中段有威靈頓公爵軍樂隊,殿後為警察樂隊 [161]。另外英國皇家海軍遠東艦隊軍樂隊亦在大會堂外的天星碼頭鐘樓演出 [162]。1971 年香港節中,皇家空軍中央樂隊再次來港參與第二屆香港節演出,樂隊聯同香港警察樂隊、The Bands of the 14th/ 20th Hussars and Royal Welch Fusiliers 一同吹奏原裝改編給管樂團的《1812 序曲》,為了加強樂曲的戰鬥效果,香港航海學校學生控制三門大砲,在樂曲後段發射百多發彈藥 [163]。另外,在九龍公園、皇后像廣場等場地,不同政府部門的軍樂隊,包括警察樂隊、輔警樂隊、後備消防樂隊、皇家香港軍團(義勇軍)軍樂隊,以及一些學校樂隊也參與了公眾演出 [164]。1973 年的香港節,除了在彌敦道有花車巡遊外,亦有不少地區的管樂演出,其中大型的管樂活動有 1973 年 11 月 27 日至 12 月 1 日在政府大球場舉行的軍樂節,由香港義勇軍主辦,是次的表演主題

159 "Band Fun for All," *Off Beat*. No. 64, 25 June, 1975.

160 "Military Bands to Play," *South China Morning Post*, 8 June, 1976.

161 〈新聞稿:美女花車行列 樂隊導前殿後〉,1969 年 12 月 12. Y_01300,香港歷史檔案館檔案號碼:HKRS70-3-70。

162 "Festival Press Release: The Royal Marine Band Visit Hong Kong," 29 November 1969. Y_01560. Public Records Office of Hong Kong. File No.: HKRS70-3-70, Encl. No.: 49.

163 "Renowned RAF Band Coming," *South China Morning Post*, 23 October, 1971.

164 "RAF Band from UK for Festival," *South China Morning Post*, 25 May, 1971.

介紹軍隊在新界地區的歷史任務，例如對抗海盜。1973 年軍樂節也是根據愛丁堡軍樂節的原型作為參考[165]。

外隊來港演出

1958 年 3 月來自韓國的孤兒院銀樂隊的 41 名團員來港演出，他們來港的目的主要是參加當年世界最大的孤兒院香港烏溪沙青年之家的開幕，他們在港演出的曲目有西洋和韓國的樂曲，樂隊亦到了培正中學表演，當時有 1,500 名學生參與觀看演出[166]。

1973 年，菲律賓警察樂隊獲邀跟香港警察樂隊交流，他們一行 80 人除了在港校交流外，亦在香港參與了兩場公開演出，包括 1973 年 11 月 25 日下午 5 時至 6 時 30 分在九龍公園及 1973 年 12 月 2 日下午 1 時半至 3 時在中環皇后像廣場的演出[167]。

新加坡英華中學在 1974 年 12 月 12 至 15 日訪問香港，根據現有資料紀錄，他們應該是第一隊來港表演的新加坡管樂團。樂團在香港共有六場演出，其中包括兩場戶外演出，共有 95 名團員來港。由於英華中學是基督教學校，所以他們在 12 月 13 日到了香港兩所基督教學校表演——中華基督教會全完中學和中華基督教會協和書院。他們亦短暫到香港中文大學觀光；晚上，他們擔任電視節目「歡樂今宵」的演出嘉賓並進行錄影。14 日，樂團在淺水灣及先施百貨觀光，並參與了在維多利亞公園舉行的戶外演出，樂團以步操樂隊的形式演出。當時天氣非常寒冷，但團員們沒有足夠的禦寒衣物。15 日，樂團分為兩團，分別前往兩所位於北角的教會——循道衛理聯合教會北角堂和合一堂作主日崇拜演出。最後前英華女書院參與在港的最後一場演出。

165 Festival of Hong Kong, 1973—Schedule of Programme for the Hong Kong Stadium Application for Block Booking, Memorandum for Members of The Recreation and Amenities Select Committee and Entertainment and Advertising Select Committee of The Urban Council, Ref.: USD 65/801/72.

166 "Band and Girls Band from Korea: Second Local Performance," *South China Morning Post*, 21 March, 1958.

167 〈菲律賓管樂團來港表演兩場〉，《大公報》，1973 年 11 月 21 日。

樂團這次訪港之旅，得到了新加坡外交部政務部長拉欣伊薩（A. Rahim Ishak）的熱心贊助，並且獲得教育部撥款及國泰航空贊助。新加坡英華中學是當地的名校，樂隊在 1974 年 7 月新加坡管樂團表比賽獲得全國冠軍。由於當年他們是唯一的冠軍隊伍，新加坡教育部給了 5,000 元的旅遊獎勵給學校，不過這並不足夠支付一個 12 天出訪香港、泰國和台北的交流團，因此，樂團在新加坡售賣他們表演的錄音帶，為這次的旅費籌款。此外，他們又尋找不同的贊助，加上教育部的 5,000 元，總共有 35,000 元的經費，每位團員可獲得 350 元的資助，旅程得以成功舉行[168]。

　　1974 年 2 月 19 日，香港藝術節邀請了倫敦交響樂團的木管樂合奏組在香港大會堂演出，這一場音樂會主要演奏古典樂曲，包括莫札特的《C 小調小夜曲》（*Nocturne in C Minor*）、貝多芬的《降 E 大調八重奏》（*Wind Octet in E Flat Major*）[169]，是香港少數的木管八重奏演出。

　　1975 年，市政局邀請日本亞世亞大學吹奏樂團於 11 月 26 至 30 日在大會堂、九龍公園及麗的電視演出。樂團亦獲香港中文大學新亞書院校長全漢昇教授邀請，於 11 月 28 日到訪新亞書院表演，並與國樂組交流。是次樂團來港演出交流得到各方的支持，包括香港政府市政局、香港旅遊協會、香港中文大學新亞書院等。為了籌募資金來港，團友們通力合作，在東京各界運動會及商店新張等場面奏樂，由於團員亦要負擔部分費用，所以部分團員曾在學校所在地武藏市的各中小學水溝做清潔工作，或在運輸公司做搬運工人，藉此賺取微薄薪金貢獻給樂團；樂團亦得到不少舊團友、校友和大學大力支持，這樣香港之行才能成功。為了是次香港之行，日本作曲家鈴木和子為亞細亞大學吹奏樂團創作了一首極現代的音樂作品《無題》，當年擔任獨奏的是現的次中音號大師三浦徹，他演出的獨奏曲目為《那波里之歌》[170]。另外表演的曲目除了有些經典的管樂名曲如《打字機》、《號角的假日》

168　Anglo–Chinese School Military Band, Concert Tour to The Republic of the Philippines, December, 1976.

169　〈明春香港藝術節　倫敦交響樂團　作木管樂合奏〉，《華僑日報》，1973 年 12 月 29 日。

170　"Asia University Wind Ensemble," *House Programme*, 27 November, 1975.

（*Bugler's Holiday*）等，還有一些中國樂曲如《小河淌水》、《送我一朵玫瑰花》[171]。日本亞世亞大學管樂團到訪香港比音樂事務統籌處成立早兩年。日本亞世亞大學管樂團在 1970 到 1980 年代曾獲得三次日本全國吹奏樂大賽的金獎，1990 年代更是他們的天下，曾奪得四次金獎。當年的音樂會是首次有日本全國賽冠軍樂隊來港演出，《華僑日報》和《大公報》都曾在演出前後報道有關消息[172]。

另外，美國著名音樂學院的伊士曼管樂團（Eastman Wind Ensemble）於 1978 年第一次舉行世界巡迴演出，香港是他們其中一站。當年的指揮為漢斯柏格（Donald Hunsberger），是次音樂會由市政局主辦、美國領事館贊助。音樂會於 1978 年 6 月 7 日晚上 7 時舉行。音樂會中有不少組典管樂名曲，包括蘇沙（John Philip Sousa）的進行曲、霍爾斯特的《第一組曲》、史特汶斯基（Igor Fyodorovich Stravinsky）的管樂八重奏、伯恩斯坦（Leonard Bernstein）的《夢斷城西》（*West Side Story*）[173]，她們的遠東之行共有五套表演曲目，而在香港大會堂演出的是她們的第一套曲目。紀大衛教授就曾在《南華日報》中對伊士曼的管樂團有以下的評論，樂隊指揮漢斯柏格指伊士曼管樂團是「作曲家主導配樂法」的佼佼者，樂隊有足夠的樂手應付樂曲，需要時樂手又可按需要轉換替代樂器。伊士曼管樂團作為當時世界交響管樂團的先驅，除了演奏不少改篇自傳統管弦樂團的樂譜外，亦會吹奏很多原創的管樂作品。紀大衛教授的分析，反映了當年他對管樂團的看法，覺得管樂團在配樂上沒有太多規範，因為傳統的編曲都是忠於原著，但在管樂團的發展中，很多時都要面對改篇後的管弦樂團作品，用上的配樂法是否符合原作曲家想要的感覺，這也是紀教授認為伊士曼管樂團要面對的問題[174]。

171 〈亞細亞大學管樂團行將訪問本校〉，《新亞生活月刊》，第 3 卷第 3 期，1975 年 11 月 15 日。

172 〈日本亞細亞大學管樂團應新亞書院邀作聯誼賽月底在大會堂及維園等處演〉，《華僑日報》，1975 年 11 月 27 日。

173 〈在大會堂音樂廳 美著名管樂團六月七晚演奏〉，《華僑日報》，1978 年 5 月 3 日。

174 "Playing What the Composer Asked for: Making Music," *South China Morning Post*, 16 June, 1978.

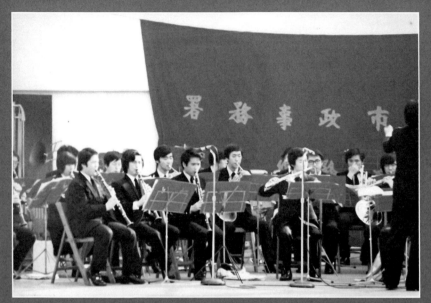

1975 年 11 月 29 日，日本亞世亞大學吹奏樂團在九龍公園演出。
圖片來源：由三浦徹提供。

EASTMAN
JAPAN FAR EAST
MAY 13 JUNE 24

1978 年，美國伊士曼管樂團前往遠東表演前在美國的合照。
圖片來源：由三浦徹提供。

九、小結

　　警察樂隊的成立，加速了戰後香港管樂的發展，警察樂隊和軍樂隊的免費管樂音樂會，令市民更容易接觸到管樂；此外，樂隊更會在郊區演出，表演時往往吸引近千名觀眾。管樂成功拉近軍警民的關係。警察樂隊的快速發展，成功把香港的管樂輸出國外，令樂隊成為代表香港的文化大使。另一方面，學界是管樂發展的搖籃，學校音樂節銀樂隊組別的成立，成為了學校樂隊的英雄地，也成了不少人的回憶，讓音樂人在多年後仍然津津樂道，回味比賽時的英姿。戰後的管樂發展，大致上跟戰前沒有太大分別，大部分樂隊都以音樂作為工具，以紀律訓練作為主導，因此出現了不少以青年人為主的樂團，如早年的聖約翰救傷隊銀樂隊、童軍樂隊，以及政府資助下的社區中心，如基督教女青年會銀樂隊、荷理活道中心銀樂隊[175]、雅麗珊社區中心銀樂隊、柴灣社區中心銀樂隊[176]、元朗文藝協進會銀樂隊等[177]，都是透過管樂訓練，把正確價值觀灌輸給年青人。香港學校樂隊發展，亦見證了廣州和澳門前人的貢獻，這些前人孕育了一代又一代的樂手，創立了不少學校樂隊和社區樂隊，貢獻良多。

175 〈荷理活康樂中心　創設銀樂隊〉，《華僑日報》，1966 年 11 月 13 日。

176 〈柴灣社區中心 招銀樂隊隊員〉，《華僑日報》，1979 年 12 月 18 日。

177 〈資助文藝會 中國管弦隊 並設銅樂隊〉，《華僑日報》，1978 年 8 月 22 日。

第四章

當代
（1977年至現在）

戰後，香港管樂界已經有不少重要活動，大部分的管樂活動跟英國駐港軍樂隊及紀律部隊軍樂隊有關，亦有來自國外的軍樂隊及樂隊來港演出。這些樂隊除了參與固定的公園演出外，還在一些官方活動中演出，成為公眾人士接觸西洋音樂的開始。樂隊有時亦會出席本地學校的音樂會，在校院推廣音樂。

音樂事務統籌處成立後，管樂漸受社會重視。1978 年的香港青年管樂節成為香港專門的管樂音樂節，再加上專上音樂學院的專業課程推動，一代又一代的管樂人才得以在本港培育出來。千禧過後，政府推出一生一體藝政策，不少學校成立了管樂團，大量社區管樂團成立，管樂在香港變得更為普及。高等教育的音樂系普及化後，培養出不少高水平的本地管樂人才，他們成功獲得本地及國外職業樂隊的全職樂手職位。管樂界亦有不少原創管樂作品，現在是香港管樂界發展多年的收成期。

一、音樂事務統籌處成立
　　對香港管樂發展的影響

音樂事務統籌處成立

《1966 年九龍騷動調查委員會報告書》指出，青年人的反政府情緒是因為失學失業所導致，他們無所事事，於是把精力放在錯誤的地方。六七暴動後，政府第一批撥款就是發展青年康樂活動，試圖解決青年問題。因此政府於 1969 年開始舉行香港節，並舉行了三屆，同時舉辦不少青年活動，希望藉此凝聚香港人。青年中心亦在六七暴動後快速建立起來。音樂事務統籌處便在這個背景下成立起來[1]。

1　　陳雲根：《香港有文化：香港的文化政策》（上卷）。香港：花千樹出版有限公司，2008，頁 71–74。

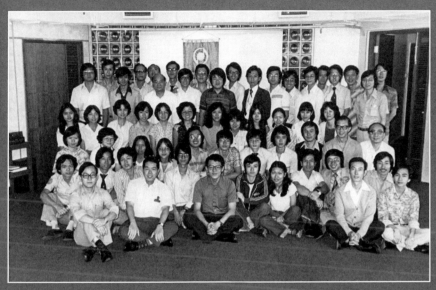

1977 年，音樂事務統籌處成立。

圖片來源：由白榮亨提供。

　　1977 年，音樂事務統籌處成立，隸屬於教育司署，負責推行音樂訓練計劃。早在 1973 年，英國音樂家施東寧（David C. Stone）隨曼奴軒節日樂團（Menuhin Festival Orchestra）來港，參與當年首次舉辦的香港藝術節，自此與香港結下不解之緣。1976 年，施東寧接受教育司署的邀請，就香港的音樂教育提出具體的建議和計劃，獲政府委任為音樂顧問。1977 年 1 月，施東寧向政府提交建議，政府隨即於同年 10 月成立音樂事務統籌處，為全港青年提供有系統的器樂訓練，並舉辦大眾音樂活動，以推廣音樂[2]。

2　林詠璋：《殖民地後期環境的音樂認同：香港政府音樂事務處青年中樂團團員個案研究論文》（哲學博士）——香港中文大學，2005，頁 30。

早期音樂事務統籌處的管樂導師

音樂事務統籌處成立於 1977 年，其首要任務是聘請合資格的器樂導師，該處曾於 1977 年 10 月 7 日發新聞稿，在全港招聘導師教授演奏管弦樂器，當時副音樂總監李昭明表示，任何具有英國皇家音樂院資格或其他國家同等資格之人士，或未有此等資格而於音樂演奏及教授方面具備相當經驗者，都可以申請導師職位[3]。由於當時政府沒有要求受聘的管樂導師是什麼地方的音樂系畢業生，因此不少第一代的管樂導師都具有內地音樂學院的背景有些更可能沒有學歷，但卻在內地有豐富的演奏經驗；一些導師則是在本地訓練出來的管樂人才；另有一些已考獲英國皇家音樂學院的演奏文憑，以及在本地修畢音樂系。這些老師成為了早期香港管弦樂團、華南管弦樂團和泛亞交響樂團的職業樂師，他們包括鄭繼祖、黃日照、任克昌、李寶聯、姜勳孝、李常密、董德亮、陳國昌、黎鉻銓、李自榮、游元慶、馮永傑、陳樹森、林詠璋、白榮亨、張宏等。

音樂事務統籌處在 1979 年 5 月 27 日至 6 月 20 日曾為本地管樂老師舉辦了一項管樂團指揮深造課程，藉此提高香港的管樂水平。這是香港首次邀請管樂大師來港進行密集式的管樂團工作坊，是次課程由日本管樂導師野波光雄主持，在半個月的時間，他共舉行了四次專題演講及四次實習示範。活動在浸會書院及藝術中心舉行，費用全免。這次野波光雄來港，得到了音樂事務統籌處、山葉音樂基金及通利音樂基金的支持[4]。

青年器樂訓練計劃及樂器租用計劃

音樂事務統籌處成立初期，處方接管當時分散於教育司署視學科音樂組、香港學校音樂及朗誦協會及數間中學的音樂訓練班，統籌成

3　"Recruitment of Part-Time Instrumental Music Instructors," Music Administrator's Office, D.I.B+N.C. 1976–1979.

4　"Advance Conducting Course for Wind Band Conductors," 11 May, 1979, Music Administrator's Office, DIB+N.C. 1979, Government Records Service.

立「青年器樂訓練計劃」，1979 年初推出樂器租購計劃，學員可以自由
參加。參加的學員只要每月繳交少量租金，便可以帶樂器回家練習。
1977 年樂器的租金是每月 10 元，1987 年的租金是每月 20 元，1992 年
的租金是每月 40 元，1995 年的租金是 55 元，1998 至 2001 年的租金為
每月 65 元，可見多年來租金沒有增加太多，都是普通家庭可支付的水
平。當繳付的租金累積到樂器的原價時，學員便可擁有該樂器。此計
劃於 2004 年全面取消，由樂器租借計劃所取代，學員不能擁有所租的
樂器[5]。

「樂韻播萬千」

「樂韻播萬千」是音樂事務統籌處主要推動的音樂活動，管樂活動
通過這個教育性的音樂會免費介紹給觀眾。音樂事務統籌於 1978 年 4
月成立了音樂事務統籌導師樂團（西樂）和（中樂），樂團負責「樂韻
播萬千」的演出工作。「樂韻播萬千」定期在學校表演，同時不定期到
社區地方演出，曲目編排以教育為主，目的是教育觀眾認識樂器，增
加他們對音樂的興趣。及後有音統處學員組成的小型樂團加入「樂韻
播萬千」的行列。根據 1987 年 3 月的數據，音樂事務統籌處已經舉辦
了 3,500 場「樂韻播萬千」音樂會，為約 230 萬名不同年齡和背景的市
民演出，管樂活動也藉「樂韻播萬千」傳播到社區及學校[6]。

香港青年音樂營

香港青年音樂營於 1980 年開始，音樂會有三個主要樂團，包括
管弦樂團、管樂團和中樂團，亦有一些非主要樂團，例如兒童步操樂
團、兒童管樂隊，這些都會按年檢討，再考慮以後是否需要設立。青
年音樂營是音樂事務統籌處的重要活動項目，有助香港管樂的發展。
每年音樂營的青年樂手都可以接受來自海外的音樂大師及音樂事務統

5　《1996 香港青年管樂團訪粵行場刊》，市政局及區域市政局，1996 年 12 月 23 日至 1997 年 1 月 1 日。

6　《樂韻播萬千音樂會場刊》，2019/20 學校文化日計劃，音樂事務處，2019 年。

1979 年 12 月 15 日，聖文德書院銀樂隊團員參與亞洲青年音樂營演出。
圖片來源：由聖文德書院校友會提供。

籌處的導師指導。音樂營除了有樂團排練外，亦有室樂研習、大師班
及示範講座，音樂營後更有營友的公開音樂會。

　　早期的香港青年音樂營更會邀請外國的青年音樂家一起參與，如
1979 年 12 月 1 至 16 日，營會曾聯合亞洲青年音樂營協會和市政局主
辦亞洲青年音樂營[7]，於 1979 年 12 月 15 日晚上 8 時舉行閉幕音樂會，
共有 1,000 名樂手參與，這是音樂事務統籌處首次在香港大球場協助舉
行活動，亞洲青年管弦樂團、皇家香港警察樂隊及皇家綠衣軍樂隊都
參與了演出，當中千人演奏《1812 序曲》十分震撼，令人印象深刻[8]。

7　〈亞洲青年音樂營音樂會〉，《華僑日報》，1979 年 11 月 26 日。

8　"Grand Concert at Stadium," *South China Morning Post*, 2 December, 1979

1978 年 11 月 17 日首屆香港青年管樂節於沙咀道遊樂場舉行四聲道環迴管樂合奏。

圖片來源：由白榮亨提供

香港青年管樂節

音樂事務統籌處對香港管樂界最大的貢獻，一定包括香港青年管樂節。香港青年管樂節能夠成功舉辦，跟通利琴行和通利教育基金有莫大關係，通利琴行創辦人李子文先生在 1977 年 11 月向新成立的音樂事務統籌處建議，通利教育基金有意以私人名義組織年度香港青年管樂節，管樂節主要是提升本地的管樂吹奏水平，增加香港人對管樂的興趣，同時鼓勵香港的青年團體和學校組織管樂團。

首屆香港青年管樂節於 1978 年 11 月 17 至 19 日成功舉行，活動由通利音樂基金和音樂事務統籌處合辦，本地有 12 所中學參與，而在野波光雄老師的幫助下，成功邀請到日本的中村女子高等學校來港獻技。這次是中村女子高等學校首次來港，該校是 1970 年代末到 1980

1978 年 11 月 18 日，第一屆青年管樂節聯合樂隊於浸會學院大專會堂演出。

圖片來源：由麥崇正提供。

第一屆青年管樂團表演相片，圖中第一行左一的女小號手是來自中村女子高等學校的伊藤祐子。

圖片來源：由鄭加略提供。

年代全日本吹奏樂大賽的強隊[9]，由 1978 年開始共獲得六次全國金獎[10]。管樂節有三場演出，400 名樂手共同參與，共有 16,000 人次觀看[11]。管樂節的三天曾在沙咀道遊樂場、浸會學院大專會堂和楓樹街球場舉行，當中大專會堂的演出更有香港電台的現場錄音。而在球場上的四聲道環迴管樂合奏更成為一時佳話，當年的華文報紙亦有報道[12]。

從第一屆青年管樂節的場刊可見，音樂事務統籌處在管樂推廣上十分用心，場刊中有一篇由李寶聯撰寫的樂隊簡史及樂器教學文章，篇幅頗長，除了有中英文介紹外，還附上圖片和五線譜介紹樂器的實質音高。音樂事務統籌處藉着場刊給予觀看演出的 16,000 名觀眾一次管樂教育。然而，除了第二屆的場刊外，之後的場刊已沒有這些教學文章，實為可惜。

第一屆香港青年管樂節現場錄音

音樂事務統籌處的香港青年管樂節是管樂界的年度盛事，一些外國的表演團隊也會到訪香港交流，包括日本及新加坡的學校樂隊。有參與當年表演的前輩表示，青年管樂節於 1978 及 1981 年分別邀請到日本中村學園女子高等學校及就實高等學校參加，令本地管樂手大開眼界，中村學園女子高等學校吹奏了《節日序曲》的第一個和聲，讓市民感受到管樂交響化的震撼力，改變了香港人對管樂的看法。

第二屆青年音樂節於 1979 年 11 月 8 至 11 日舉行，音樂事務統籌處及通利基金會邀請了新加坡科理小學管樂團及菲律賓青年管樂團來港表演，並聯合 20 隊本港管樂團攜手演出多場音樂會[13]。根據新加坡教育部表演藝術（音樂）陳金水的口述歷史，當年邀請科理小學管樂團的過程，源於蕭炯柱有一次到訪新加坡交流，出席了 1978 年的 Buena

9 〈港首屆青年管樂節 通利琴行歡迎索門券〉，《華僑日報》，1978 年 10 月 26 日。

10 〈獲全日本金牌獎女子管樂隊抵港〉，《華僑日報》，1978 年 11 月 17 日。

11 〈音樂事務統籌處主辦 第一屆香港青年管樂節 演出成功聽眾逾萬六人〉，《華僑日報》，1978 年 11 月 21 日。

12 〈大型四聲道管樂大合奏 首在荃灣盛大舉行 觀眾近萬哄動一時 音樂統籌處宣佈將再在荃灣舉辦〉，《華僑日報》，1978 年 11 月 25 日

13 〈次屆青年管樂節 八日舉行音樂會 另外四場戶內戶外演出〉，1979 年 11 月 6 日。

Vista Camp，他覺得新加坡的小學生演奏得很出色，所以邀請他們來港演出。他回港後真的寫信給新加坡教育部，正式邀請這隊小學樂隊來港演出。其實他在新加坡時所觀看的是華義小學的演出，然而，當年新加坡管樂比賽冠軍為科理小學管樂團，於是最後科理小學管樂團取代了華義小學管樂團代表新加坡來港表演[14]。筆者曾與陳金水老師溝通，他表示科理小學樂隊沒有跟香港本地的樂隊有什麼交流，但他印象最深刻的是同場的醫療輔助隊樂隊，因為這隊樂隊是運用很英式的步操方法，反而新加坡在當年已經引入美式的花式步操[15]。

第三屆青年管樂節沒有邀請外國隊伍，但卻有本港的女皇直屬高地兵團第一營軍樂隊（The 1st Battalion of the Queen's Own Highlanders）、香港警察樂隊和香港童軍總會樂隊加入。是次管樂節主要針對學校樂隊及青年樂隊而舉辦，節目有「管樂節音樂會」，亦有各種管樂器講座及「管樂日」。青年管樂節第一次在伊利沙伯體育館演出，也是首次用上「管樂日」的名稱，所謂「管樂日」，其實是指結束日的管樂演出，亦會加上管樂匯演的晚會[16]。

第四屆青年管樂節邀請了日本就實女子高等中學吹奏樂團，樂隊是 1979 和 1980 年全日本吹奏樂大賽的金獎得主；管樂節並設有管樂器講座、「管樂日」和「管樂節音樂會」。這屆音樂節更新增了「逍遙音樂會」和「管樂巡遊」，而最後的大匯演則更名為「管樂節大會串」。這屆音樂節最特別的是加入了音樂欣賞系列講座，邀請了

第四屆香港青年
管樂節現場錄音

長笛家 Atarah Ben Tovim 和語言學家 Douglas Boyd 分享講題「音樂比你想像的更重要」[17]。

14　Tan Kim Swee Performing Arts in Singapore (Music), Accession Number 002992 (Oral History), National Archives of Singapore.

15　Tan Kim Swee, (personal communication), 26 April, 2022

16　《第三屆香港青年管樂節場刊》，1980 年。

17　《第四屆香港青年管樂節場刊》，1981 年。

日本就實女子高等中學吹奏樂團成員在場刊寫上聯絡方法，
可見管樂節促成了樂手們純真的友誼。
圖片來源：由唐志輝提供。

　　第五屆青年管樂節有來自澳洲的 Simone De Haan 和五位來自坎培拉音樂學院的管樂獨奏家，分別為長笛手 Vernon Hill、單簧管手 Donald Westlake、雙簧管手 Laurence Frankel、巴松管手 Richard McIntyre、法國號手 Hector McDonald，擔任客席表演嘉賓及大師班導師[18]。這是管樂界首次只邀請外國管樂專家來舉行大師班及示範音樂會，同時亦有「管樂日」、「管樂節音樂會」等活動。

18　〈音統處下月舉行青年管樂節　澳洲管樂大師應邀示範〉，《香港工商日報》，1982 年 10 月 12 日。

第六屆青年管樂節邀請了日本習志野高校吹奏樂團來港演出，此樂團在全日本吹奏樂大賽連續獲得兩年金獎及一面銀獎[19]。這屆是最特別的一年，除了本來的管樂節活動外，還有管樂音樂營。管樂節安排管樂團與習志野高校吹奏樂團在麥理浩夫人渡假村聯合練習及交流。

第六屆香港青年
管樂節現場錄音

除了音樂營外，青年管樂節在伊利沙伯體育館設有步操樂隊的表演，而在高山劇場、荃灣大會堂等地方也有表演[20]。這時的管樂團表演其實是日後比賽的雛型，當年的優勝隊伍是香港青年管樂團[21]。康樂文化署署長韋能信特別向習志野高校吹奏樂團道謝，並表示希望將來能再攜手合作。這為 1986 年香港青年管樂團日本交流，以及第十二屆青年管樂節再次邀請習志野高校吹奏樂團打下基礎[22]。

第七屆青年管樂節邀請了日本富山工業高校吹奏樂團演出，此樂隊在日本全國賽獲得七年金獎[23]。這屆管樂節首次加入管樂合奏小組比賽及管樂團比賽，有不少本地的管樂人組成小組合奏參與，並成為示範樂隊在比賽中演出[24]。音樂事務統籌處正式舉行管樂比賽，而今天的

第七屆香港青年
管樂節現場錄音

香港青年音樂匯演管樂比賽就是由此開始。此外，音樂事務統籌處與文化署（新界科）在元朗聿修堂首次舉行地區學校管樂音樂會，積極在區內推廣管樂[25]。

基於多年邀請日本高中樂隊的傳統，第八屆青年管樂節再次邀請日本的小學吹奏樂團來港參與管樂節。沖繩縣那霸市立小祿中學校吹奏樂團於 1981 至 1982 年是四屆沖繩縣管樂大賽冠軍，曾三次獲得九

19　〈青年管樂節除夕大匯演　合奏友誼萬歲　九天活動圓滿結束曲終人散〉，《華僑日報》，1984 年 1 月 1 日。

20　《營友手冊》，第六屆青年管樂節，音樂事務統籌處，1983 年 12 月 23 日至 1984 年 1 月 1 日。

21　〈首席按察司羅弼時主持　青年管樂節昨揭幕　週四週末將呈高潮〉，《華僑日報》，1984 年 11 月 5 日。

22　〈青年管樂節除夕大匯演　合奏友誼萬歲〉，《華僑日報》，1984 年 1 月 1 日。

23　〈促進本港管樂提高演奏水準　第七屆青年管樂節　本週日起盛大舉行〉，《華僑日報》，1984 年 10 月 30 日。

24　第七屆香港青年管樂節場刊，1984 年。

25　〈促進本港管樂　提高演奏水準　第七屆青年管樂節　本週起盛大舉行〉，《華僑日報》，1984 年 10 月 30 日。

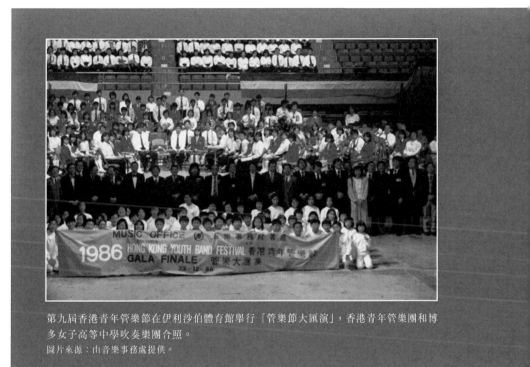

第九屆香港青年管樂節在伊利沙伯體育館舉行「管樂節大匯演」，香港青年管樂團和博多女子高等中學吹奏樂團合照。
圖片來源：由音樂事務處提供。

州區管樂比賽冠軍，更在全日本吹奏樂大賽中獲得銀獎。這一屆青年管樂節首次出現步操樂隊比賽及首次跟本地的商場合作。在管樂合奏小組比賽中，也是首次有音樂事務統籌處的木管和銅管導師小組作示範表演。1985 年的管樂節大匯演則響應了國際青年年而舉辦[26]。

第九屆青年管樂節邀請了博多女子高等中學吹奏樂團來港演出。管樂節節目豐富，開幕音樂會在荃灣大會堂舉行；另外，還有三場聖誕音樂會在港九不同地點舉行，而一年一度的管樂節大匯演則在伊利沙伯體育館舉行[27]。

第八屆香港青年管樂節現場錄音

26 《第八屆香港青年管樂節場刊》，1985。
27 〈86 香港青年管樂節 為期五天 19 日展開〉，《華僑日報》，1987 年 12 月 17 日。

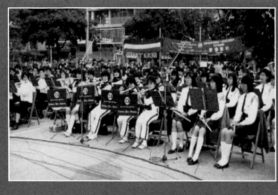

1987 年音樂事務統籌處給靜岡縣立浜松商業高等學校吹奏樂部的感謝狀。
圖片來源：由齋木隆文提供。靜岡縣立浜松商業高等學校吹奏樂部元顧問齋木隆文

1987 年 12 月 20 日，第十屆香港青年管樂節，靜岡縣立浜松商業高等學校吹奏樂部和本地樂隊在深水埗楓樹街遊樂場參與「管樂繽紛」的演出。
圖片來源：由白榮亨提供。

　　1987 年是第十屆香港青年管樂節，同時是音樂事務統籌處成立十周年，也是首次設立「青年管樂周」。這次邀請了 1985 年香港青年管樂團在日本交流的其中一隊友好樂隊——來自靜岡縣的立浜松商業高等學校吹奏樂部。青年管樂節再次在楓樹街遊樂場演出，該場表演被命名為「管樂繽紛」，也就是日後香港管樂協會於 1994 年舉辦

第十屆香港青年管樂節現場錄音

「管樂繽紛」的源起。這場在楓樹街遊樂場的演出，除了有日本的樂隊，還有八所本地學校參與。另一方面，靜岡縣立浜松商業高等學校吹奏樂部到訪了庇理羅士女子中學，與本地管樂團作音樂交流，他們亦參與了步操樂團比賽及聖誕管樂大匯演。[28]

28　〈音統處主辦聖誕管樂匯演 週三舉行現售門票〉，《華僑日報》，1987 年 12 月 21 日。

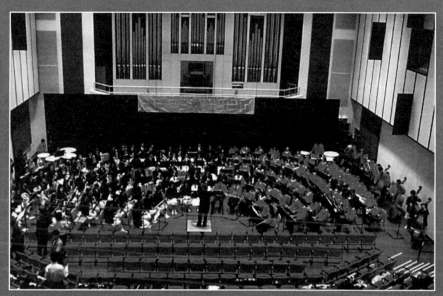

第十二屆青年管樂節首次在香港演藝學院音樂廳中舉行。
圖片來源：由音樂事務處提供。

　　1988 年第十一屆青年管樂節，邀請了富山縣立高岡商業高等學校吹奏樂團，這也是 1986 年香港青年管樂團出訪日本時曾經交流過的團體。一如第十屆，會方跟香港幾個商場合作作社區演出，同時在沙田大會堂演奏廳舉行了兩場管樂團比賽，並在伊利沙伯體育館舉行管樂步操比賽及管樂大匯演。這一年首次用上交流會 "Interflow" 一詞，而 "Interflow" 從此成為每年香港青年音樂匯演的英文名稱 [29]。

　　第十二屆青年管樂節再次邀請了日本習志野高校吹奏樂團來港演出，管樂節的節目十分豐富，除了在葵涌醫院、太古城中心及大埔中心商場做社區表演外，還首次在牛池灣文娛中心、香港演藝學院音樂廳、香港文化中心音

第十二屆香港青年管樂節現場錄音

29　《第十一屆香港青年管樂節場刊》，1988 年。

樂廳舉行活動。是次青年音樂節，首次獲得山葉音樂基金會贊助訓練獎學金，作為管樂比賽部分的獎金[30]。

第十三屆青年管樂節，是多年後首次邀請非日本的隊伍來港演出，澳洲國家青年管樂團及加拿大英屬哥倫比亞爵士樂團獲邀作客席表演，同時亦有來自日本的學術銅管合奏團作表演。這次青年管樂節到訪了不同社區中心作聖誕管樂演出，並且首次有爵士樂團交流會[31]。根據林詠璋博士的博士論文，1989 年接任音樂總監的鍾小玲在當年備受爭議，因為她本身是爵士樂業餘歌手，在任內極力推動爵士樂，甚至不理會會中部分專業職員的反對，這便是第十三屆青年管樂節會邀請海外的爵士樂團及舉行爵士樂團交流會的原因[32]。

1991 年第十四屆青年管樂節比較特別，管樂節自 1980 年後一直都有邀請外隊來港演出，這年則沒有邀請海外樂隊，而獲邀的團體則是本地的港藝管樂合奏團、香港管弦樂團木管五重奏及銅管四重奏。另一個特別之處是香港青年管樂團以 1991 年管樂團比賽總冠軍隊伍的身份演出，樂團亦首演陳樹森的「感觸—電子合成器與管樂團」，由陳樹森作指揮[33]。

第十五屆青年管樂節首次邀請了國外的大學管樂團 —— 新加坡南洋理工大學國立教育學院交響管樂團，是音統處第二次邀請來自新加坡的樂隊，樂團在管樂團比賽中作示範樂隊。青年管樂節除了在各大商場舉行聖誕音樂會外，還在沙田大會堂演奏廳和香港演藝學院戲劇院和伊利沙伯體育館中演出[34]。

第十五屆香港青年管樂節現場錄音

30　第十二屆香港青年管樂節場刊，1989 年。

31　第十三屆香港青年管樂節場刊，1990 年。

32　林詠璋：〈殖民地後期環境的音樂認同：香港政府音樂事務處青年中樂團團員個案研究〉，哲學博士論文——香港中文大學，2005，頁 35。

33　《第十四屆香港青年管樂節場刊》，1991 年。

34　《第十五屆香港青年管樂節場刊》，1992 年。

1992 年 12 月 22 日，新加坡南
洋理工大學國立教育學院交響
管樂團來港演出，樂團當天出
席管樂團比賽作示範樂隊，相
片攝於沙田大會堂前。
圖片來源：由何惠農提供。

表 4.1：歷屆香港管樂節所邀請的隊伍

屆	日期	國家	隊伍
第 1 屆	1978 年 11 月 17 日至 19 日	日本	中村學園女子高等學校吹奏樂團
第 2 屆	1979 年 11 月 8 日至 11 日	菲律賓 新加坡	菲律賓青年管樂團 科理小學管樂團
第 3 屆		未有邀請海外樂隊	
第 4 屆	1981 年 11 月 7 日至 17 日	日本	就實女子高等中學吹奏樂團
第 5 屆	1982 年 11 月 7 至 24 日	澳洲	坎培拉音樂學院五位管樂獨奏家
第 6 屆	1983 年 12 月 23 日至 1984 年 1 月 1 日	日本	習志野高校吹奏樂團
第 7 屆	1985 年 11 月 4 日至 11 日	日本	富山工業高校吹奏樂團
第 8 屆	1985 年 12 月 21 日至 31 日	日本	那霸市立小祿中學校吹奏樂團
第 9 屆	1986 年 12 月 19 日至 23 日	日本	博多女子高等中學吹奏樂團
第 10 屆	1987 年 12 月 18 日至 23 日	日本	靜岡縣立 松商業高等學校吹奏樂部
第 11 屆	1988 年 12 月 23 日至 31 日	日本	高岡商業高等學校吹奏樂團
第 12 屆	1989 年 12 月 23 日至 31 日	日本	習志野高校吹奏樂團
第 13 屆	1990 年 12 月 21 日至 31 日	澳洲	澳洲國家青年管樂團
第 14 屆	1991 年 12 月 21 日至 29 日	未有邀請海外樂隊	
第 15 屆	1992 年 12 月 20 日至 30 日	新加坡	新加坡南洋理工大學國立教育學院 交響管樂團
第 16 屆	1993 年 12 月 23 日至 28 日	澳洲	澳洲雅麗山省立中學管樂團

1993 年是香港青年管樂節的最後一屆，當年邀請了來自澳洲的雅麗山省立中學管樂團，這一屆共有四場商場聖誕音樂會，管樂節在沙田大會堂演奏廳、大專會堂和伊利沙伯體育館中演出[35]。

1994 年，音樂事務統籌處經歷改組，處方離開政府架構，由市政局和區域市政局管理。由於當局削減資源，原本音樂事務統籌處舉行的三個藝術節 —— 香港青年弦樂節、香港青年中國音樂節和香港青年管樂團被迫合併，改名為「香港青年雙周」。1995 年，「香港青年雙周」正式改名為「香港青年音樂匯演」，當中有表演及比賽。

香港青年管樂團

香港青年管樂團是香港政府音樂事務統籌處訓練和管理的樂團和合唱團，樂團由 1978 年成立，目的是向香港青年木管和銅管樂手提供訓練和演奏機會。樂團主要由 23 歲以下的學生組成，每年會在香港公開試音招募團員，大約會招收 60 名團員。後來樂團訓練擴展至更年輕的學員，在 1979 年成立了香港兒童管樂團，其前身是香港兒童步操管樂團。此外，音樂事務統籌處在香港各區也設有地區青年樂團，因此大部分地區的青年都可以參與。

香港青年管樂團經常與本地和海外的管樂團與著名管樂名師合作，包括英國、加拿大、澳洲、日本、菲律賓、新加坡的樂團。1978年 8 月 3 日，樂團在香港出席國際青年音樂交流之逍遙音樂會，首次跟香港市民見面，當時更與來港交流的英國雅幌郡青年管弦樂團一同演出。1979 年 12 月，樂團參加第三屆亞洲青年音樂營的告別音樂會，與 1979 年度亞洲青年管弦樂團合演。樂團亦跟很多訪港樂團攜手演出，包括英國皇家空軍中央軍樂隊、澳洲田宇達管樂團、英國綠衣軍團、蘇格蘭高地軍團等[36]。2006 年，2004 年全日本吹奏樂大賽金獎得主鹿兒島松陽高校吹奏樂團曾來港跟樂團交流，為 2008 年樂團到鹿兒島

35 《第十六屆香港青年管樂節場刊》，1993 年。

36 《譜夢 —— 香港青年管樂團周年音樂會場刊》，2019 年 5 月 5 日。

交流打下基礎[37]；2015 年樂團到訪深圳出席「深港管樂節」[38]；2018 年英國伯明翰交響管樂團與香港青年管樂團合演「臥虎藏龍音樂會」[39]；2019 年 1 月 12 日，音樂事務處在文化中心露天廣場 C 區舉行「青年音樂馬拉松」，除了香港青年管樂團的演出外，還有日本鹿兒島大學管樂團演出，樂團團員跟日本的樂進行交流[40]；同年 3 月 23 日，樂團跟來港的美國伊迪納高中管樂團一同演奏及進行交流[41]。

香港青年管樂團亦有首演不少管樂原創管樂作品。1979 年 9 月 16 日是樂團的首場音樂會，他們首演了林樂培的《士兵進行曲》管樂團版本[42]。及後香港作曲家聯會委約了蘇家威創作《幻想序曲》，樂曲用上「樂韻播萬千」的主題曲。2017 年 12 月 31 日，管樂團在沙田大會堂演奏廳的香港青年管樂團周年音樂會「友誼」中作首演[43]。

香港青年管樂團的海外演出

除了在本地表演，樂團亦經常代表香港到國外演出。1979 年 5 月 11 日樂團首次離港演出，他們獲邀到澳門的公教大會堂（1982 年改稱為澳門大會堂）演出[44]，約有 10,000 名觀眾。1983 年，樂團再次到訪澳門，在澳門大會堂中演出，當天有上下午兩場演出，由澳門警察樂隊指揮邊度沙擔任音樂會的客席指揮[45]。

37　《國際交流音樂會：鹿兒島松陽高校管樂團（日本）與香港青年管樂團場刊》，香港青年管樂團，2006 年 12 月 17 日。

38　香港青年管樂團 Facebook，www.facebook.com/hongkongyouthsymphonicband/photos/ms.c.eJwtyMENACAIA8CNTAstwv6Lmaj3PMJpNaZBlr34QroR~_DE7mVKHDwAcCg4~-.bps.a.1053548088011656/1053548098011655/（2022 年 4 月 24 日瀏覽）。

39　《英國伯明翰交響管樂團與香港青年管樂團音樂會 ——「臥虎藏龍」場刊》，香港青年管樂團，音樂事務處。

40　〈音樂事務處青年音樂馬拉松　港日年青樂手攜手送上美妙樂曲〉，新聞公報，www.info.gov.hk/gia/general/201901/08/P2019010400537p.htm（2022 年 4 月 27 日瀏覽）。

41　「國際青年音樂交流 —— 香港青年管樂團與美國伊迪納高中管樂團」。

42　《香港青年管樂會音樂會場刊》，香港音樂事務統籌處，1979 年 9 月 16 日。

43　"SO Ka-wai: Fantasy Overture (On the Theme of 'Music for the Millions') & Appermont: Rubicon"，音樂事務處（2020 年 8 月 12 日），www.youtube.com/watch?v=G4L5cbn0AiU（2022 年 4 月 27 日瀏覽）。

44　《香港青年管樂澳門音樂會場刊》，1979 年 5 月 11 日，音樂事務處（2020 年 8 月 12 日），www.lcsd.gov.hk/tc/mo/activities/internationalexchange/2019_edina.html（2022 年 4 月 27 日瀏覽）。

45　《香港青年管樂團音樂會澳門音樂會場刊》，音樂事務統籌處，1983 年 1 月 29 日。

1986 年 8 月 4 日，香港青年管樂團與東京佼成管樂團作聯合排練。圖中的單簧管樂手是齋藤紀一，排練地點為普門館的房間。

圖片來源：由音樂事務處提。

1986 年 8 月 11 日，香港青年管樂團與習志野高校吹奏樂團在習志野市文化會館中舉行聯合演出。

圖片來源：由音樂事務處提供。

香港青年管樂團與靜岡縣立浜松商業高等學校吹奏樂部在濱松市火車站聯合演出，
第一行左面（汪西三）、右（齋木隆文），相片攝於 1986 年 8 月 9 日。
圖片來源：由音樂事務處提供。

　　1986 年，樂團前往日本巡迴演出，是樂團首次的
長途之旅，這也是一次聯繫外隊的旅程。與樂團交流的
日本學校樂隊，是習志野高校吹奏樂團和富山工業高校
吹奏樂團，二者分別出席過第六屆和第七屆香港青年管
樂節，此外還有靜岡縣立浜松商業高等學校吹奏樂部和

香港青年管樂團
日本現場錄音

高岡商業高等學校吹奏樂團，這兩隊曾出席第十屆和第
十一屆香港青年管樂節。這趟日本之行是香港青年管樂團的新里程，
他們除了出席習志野高校吹奏樂團和富士吉田市學校吹奏樂團在富士
吉青年營的音樂營外，亦在當地富士五潮文化中心演出。另外，他們
跟高岡商業高等學校吹奏樂團和富山工業高校吹奏樂團作音樂交流和
聯合演出。樂團又到了磐田市大會堂與山葉吹奏樂團、磐田商業高
校、磐田北高校及磐田南高校吹奏樂團舉行四隊樂隊的聯合演奏會。
此外，樂團跟靜岡縣立浜松商業高等學校吹奏樂部在浜松市火車站聯
合演出。最後的行程是再次跟習志野高校吹奏樂團在習志野市文化會

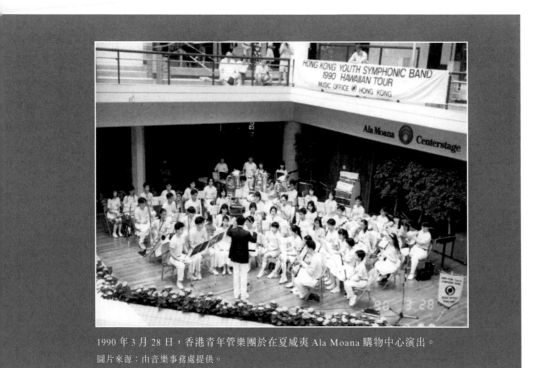

1990 年 3 月 28 日，香港青年管樂團於在夏威夷 Ala Moana 購物中心演出。
圖片來源：由音樂事務處提供。

館中舉行聯合演出，並在在千葉縣文化會館，與習志野高校吹奏樂團
擔任千葉縣吹奏樂團比賽中的客席演出嘉賓。旅程最特別的地方是樂
團曾經與東京佼成吹奏樂團一起聯合排練，這是樂團首次跟職業管樂
團有近距離接觸。旅程中樂團參觀了豐岡樂器製造廠和山葉樂器工
場，隊員在工場中學習到修理樂器的常識。整個日本之行讓學員和職
員大開眼界，也是一次重新連繫和認識日本學校樂隊的過程[46]。

　　1990 年，香港青年管樂團前往夏威夷，出席第五屆太平洋流域管
樂節（Fifth Pacific Basin Band Festival），這是樂團首次離開亞洲的海外
演出。樂團大部分活動都在 Pacific Beach 酒店中舉行，包括團員的排
練、教育工作者研討會、青年樂團訓練研習班及音樂會。回港前的一
天比較特別，部分團員獲選參與 Mid-Pacific 學院在 Bakken 演奏廳的表

46　《團員手冊》，香港青年管樂團訪問日本，音樂事務統籌處，1986 年 8 月 1 日至 8 月 12 日。

演和交流，然後再回到酒店作演出。樂團亦到了當地的 Ala Moana 購物中心及美國空軍樂隊演出。

不過，這次夏威夷之旅[47]在社會上曾引起一些反對聲音，因為是次旅程是在上學日出發，樂手要停止正常的學校課程來參加這次音樂之旅，所以受人質疑音樂事務統籌處運用資源的方法[48]。

1993 年，樂團到訪澳州巡迴表演，包括在皇后街購物中心和西田購物中心有社區演出、跟蕨森林區州高等學校管樂團和塔勒馬拉高等學校管樂團有交流音樂會，還有與阿米代爾青年管弦樂團有聯合音樂會、與昆士蘭科技大學管樂團在南岸娛樂廣場表演。是次澳洲之行，

香港青年管樂團
澳洲現場錄音

有兩個比較重要的行程，其一是香港青年樂團的成員在悉尼音樂學院中上課、參加工作坊及演出；其二是在悉尼男子高等學校的新南威爾斯學校管樂比賽中演出。是次澳洲之行，重新聯繫了澳洲的管樂界，因早年香港青年管樂節曾兩度邀請澳洲團隊來港演出，而在這趟旅程後一年的第十六屆青年管樂節，便邀請了澳洲雅麗山省立中學管樂團表演[49]。

1996 年年底，樂團到了廣州巡迴演出，這是他們首次在內地演出。樂團與當地的華僑中學、佛山中學交流及舉行聯合音樂會。在十天的旅程中，樂團在廣東省最大的幾個表演場地演出，包括中山紀念堂、星海音樂學院、金馬影劇院、深圳大劇院和華夏藝術中心[50]。

香港青年管樂團
廣州現場錄音

2001 年，樂團前往韓國濟州出席第六屆濟州國際管樂節，又名夏令管樂節。樂團共有兩場室內演出，一場戶外演出，包括在濟州海濱藝術中心、濟州文化藝術中心，以及在天帝淵瀑布戶外舞台演出。

47 《團員手冊》，香港青年管樂團 1990 年夏威夷之行，香港青年管樂團，1990 年 3 月 27 日至 4 月 3 日。

48 〈音統夏威夷之旅應檢討〉，《香港經濟日報》，1990 年 4 月 4 日。

49 "1993 Hong Kong Youth Symphonic Band Australia Tour" Leaflet, Hong Kong Music Office, 6–15 August, 1993.

50 〈1996 香港青年管樂團訪粵行〉，市政局及區域市政局，1996 年 12 月 23 日至 1997 年 1 月 1 日。

在藝術中心的兩場表演有韓國單簧管演奏家 Lee Jong Wuk 吹奏林姆斯基—高沙可夫的《單簧管與管樂團協奏曲》。韓國之行是樂團首次在國外演奏香港原創管樂作品，如他們在藝術中心吹奏了游元慶的《節日前奏曲》[51]。

2008 年樂團到訪日本鹿兒島，參與了在霧島國際音樂廳舉行的霧島國際音樂節開幕典禮，並在音樂節的「森の響き」活動中作戶外演出。他們又在始良市文化會館加音音樂廳與加治木中學吹奏樂團交流演出；另外，他們亦欣賞了鹿兒島亞洲青年藝術節的活動[52]。

2013 年，樂團參與了韓國濟州國際管樂節，這是樂團第二次到訪韓國，也是第二次參與同樣的管樂節。是次演出的地方跟 2001 年的場地相同，同樣在濟州海濱藝術中心、濟州文化藝術中心，以及天帝淵瀑布戶外舞台演出。在音樂會上，樂團演奏了帶有香港色彩、由伊藤康英於 2012 年為香港管樂協會編寫《月夜之龍——香港來的明信片》一曲[53]。

2015 年樂團首次出訪台灣，參加第二十四屆嘉義市國際管樂節[54]，樂團分別在中正公園和文化公園有兩場戶外演出。另外，樂團亦跟幾所當地學校管樂團交流，包括高雄市三信家商樂旗隊、桃園永平高中交管樂團、台中大道國中管樂團、華南高級商業職業學校管樂團。最重要的是與台南管樂團在台南新化演藝廳聯合演出[55]。

2018 年，樂團到訪日本出席第二十屆亞太管樂節，當中共有兩場演出，其中一場演出了香港管樂作曲家蘇家威的「樂韻播萬千」《幻想序曲》，香港原創管樂作品再次在日本演奏。及後樂團與埼玉縣立白岡

51 "Hong Kong Youth Symphonic Band-Korea Tour," Leisure and Cultural Service Department, 14–21 August, 2001.

52 《團員手冊》，2008 香港青年管樂團日本之旅，香港青年管樂團，2008 年 10 月 17 日至 20 日。

53 《團員手冊》，2013 香港青年管樂團韓國之旅，香港青年管樂團，2013 年 8 月 10 日至 16 日。

54 〈嘉市管樂節驚豔〉，《台灣新生報》，2015 年 12 月 20 日。

55 《團員手冊》，2015 香港青年管樂團台灣之旅，香港青年管樂團，2015 年 12 月 25 日至 31 日。

高等學校吹奏樂團進行了兩天的交流和演出[56]，這次訪日得到了日本著名管樂雜誌 *Band Journal* 的報道[57]。

二、通利琴行及通利教育基金

　　早年音樂事務統籌處的管樂活動能夠順利推進，實有賴通利教育基金及通利琴行的協助。翻查 1979 年第二屆香港青年管樂節場刊中通利教育基金主席李子文的序言，他因為工作關係經常到訪東南亞考察，發現本港推動管樂學習的風氣比日本、新加坡和菲律賓都要弱。原來香港青年管樂節的構思是由通利音樂基金首先發起，基金於 1977 年聯合本港的管樂發燒友，籌備每年一次的戶外管樂音樂會，音樂會的對象不限於青年，而是全港市民，然而因為場地問題，音樂會未能如期舉行。1978 年，才有音樂事務統籌處合作主辦香港青年管樂節的機會[58]。

　　有關香港管樂節的名稱，如果只由通利教育基金單方面舉行管樂節，其實不必加上「青年」二字，就如之後由香港管樂協會舉行的「香港國際管樂節」；而後來香港管樂節命名為「香港青年管樂節」，原來是與音樂事務統籌處的成立有關，因為音樂事務統籌處的成立源於青年及藝術政策，所以通利教育基金如要與音樂事務統籌處合作，便要以「青年」為主題。李子文在第三屆香港青年管樂節的序言表示：

> 　　管樂吹奏則具集體性，並且因音響關係不便在家學習。因此凡普及管樂，不論在工業先進國家如英、德、日、美，或發展中地區，如韓國、台灣、新加坡、馬來西亞等，必須由政府全力推動學校團體成立管樂隊[59]。

56　「2018 香港青年管樂團浜松之旅」，香港音樂事務處（2018），www.lcsd.gov.hk/tc/mo/aboutus/news/hamamatsu.html（2022 年 4 月 24 日讀取）

57　〈香港ユース 吹奏樂団か日本で高校野球應援を体験〉，*Band Journal*，2018 年 10 月號。

58　〈序言〉，《第二屆香港青年管樂節場刊》，1979 年。

59　〈序言〉，《第三屆香港青年管樂節場刊》，1980 年。

香港青年管樂節的舉辦，與李子文及通利音樂基金有很大關係，通利音樂基金得到政府的支持，與音樂事務統籌處聯合主辦香港青年管樂節，翻查青年音樂節的外隊邀請名單，日本學校管樂團成為青年音樂節的常客，就是得到通利音樂基金支持，以上的論述，可以從1980年文化活動委員會與音樂事務統籌處聯合會議的會議紀錄中引證。該會議紀錄同時指出年度管樂節於1977年由通利教育基金提出，目的是刺激本地市民對管樂的興趣，並且鼓勵香港學校青年團體組織自己的管樂團[60]。

上文曾提到中村女子高等學校吹奏樂團參加香港的管樂節是因為通利音樂基金的緣故，事緣通利琴行代理了山葉牌的管樂樂器，而當時山葉教育基金希望藉着教育推廣其品牌，他們除了在日本推廣管樂外，亦會派一些專家到世界各地推廣山葉教育理念和其樂器。其中一位被派到新加坡的專家是野波光雄，他在1975年國慶期間到達新加坡工作兩年，積極推廣管樂。1977年音樂事務統籌處成立時，通利教育基金透過山葉音樂基金，邀請在新加坡完成管樂教學後返回日本的野波光雄來港，主要教授及訓練管樂團，並為管樂學生和導師舉行大師班。參與了第一屆香港青年管樂節的中村女子高校吹奏樂團，就是由野波光雄邀請的，能夠成功邀請到這隊當年全日本吹奏樂大賽金獎的隊伍來港，可能稍功於野波的人際網絡，因為該樂團的指揮松澤洋曾是野波光雄的學生[61]。

通利琴行在與音樂事務統籌處合辦管樂節時，主要提供了金錢上的支持，例如第七屆青年管樂節中，通利琴行贊助了管樂節樂手的短袖圓領衫服裝，以及富山工業高中吹奏樂團的住宿和膳食費用[62]。第八屆青年管樂節中，通利琴行又贊助了管樂節以下的經費：那霸市立小禄中學校吹奏樂團的住宿和膳食、宣傳海報、宣傳橫額之製作經費

60 Memorandum for Members of The Cultural Activities Sub-Committee: Joint Presentations with the Music Office, Committee Paper CS(A)/30/80.

61 Lin, Ka Chun. The Evolution of the Wind Band in Hong Kong since 1842: The Forgotten History. Thesis (Master of Arts)-The Chinese University of Hong Kong, 2018. pp. 185–186.

62 《第七屆香港青年管樂節場刊》，香港音樂事務統籌處，1984年11月4至11日。

及三場管樂團比賽現金獎[63]。第十一屆青年管樂節，則贊助了高岡商業高等學校吹奏樂團的住宿費用，以及管樂團比賽和管樂步操比賽的獎金[64]。第十二屆青年管樂節，通利琴行贊助了習志野高校吹奏樂團和香港青年管樂團的制服外套費用，以及三場比賽的獎金，這一年，山葉音樂基金會也首次贊助三個最佳管樂團的獎學金[65]。

1987 年，路德會青年管樂團解散，當時通利音樂基金支持下的通利管樂團剛好成立，於是招攬了路德會青年管樂團的「遺民」。在上世紀 80 年代尾，業餘的社區管樂團數量不多，很多樂手沒有資源成立樂團，通利音樂基金的支持，就好像向管樂界伸出橄欖枝，為一班無家可歸的樂手提供一個排練和演出的平台。此外，通利音樂基金又成立了不同樂團，如 1990 年代初成立的通利爵士樂團，以及 2004 年成立的新青年管樂團。通利音樂基金亦在 2004 年舉行管樂卡拉 OK 大賽，分為公開組、初級組、獨奏組和二重奏組[66]。

通利管樂團在香港的管樂歷史中是十分特別的，它是首支由樂器公司支持的樂隊，亦是首支代表香港到訪國外的社區樂隊。通利管樂團於 1989 年到訪日本參加第二十周年日本吹奏樂指導者工作坊，演出地點是日本合歡之村，演出時間為 5 月 19 日晚上 7 點 30 分至 9 點 30 分，由白榮亨和高倉正己擔任指揮。樂團吹奏了七首樂曲，包括《康蒂德序曲》、《韋伯第二號單簧管協奏曲》、《海關序曲》、《遊園地組曲》、《運動員進行曲》、《東方之珠》和《漁船唱晚》。

通利在 1970 年代尾對香港管樂界的貢獻是舉足輕重，如果沒有通利音樂教育基金和通利琴行的協助，香港青年管樂節可能不會出現，因為由聯絡外隊以至贊助項目都由他們負責，他們是首間全力支持香港管樂活動的琴行。另一方面，通利組織了不同的管樂團、管樂研討

63 《第八屆香港青年管樂節場刊》，香港音樂事務統籌處，1985 年 12 月 21 至 31 日。

64 《第十一屆香港青年管樂節場刊》，香港音樂事務統籌處，1988 年 12 月 23 至 31 日。

65 《第十二屆香港青年管樂節場刊》，香港音樂事務統籌處，1989 年 12 月 23 至 31 日。

66 "Tom Lee Music Foundation-Wind Instrument Karaoke Contest 2004," Hong Kong Band Directors Association, Website. Retrieved 24 April, 2022, from https://web.archive.org/web/20040921211114/https://hkbda.org/

通利管樂團成立後第一次見面，地點在李子文名下的西貢別墅，面向鏡頭者為張國明。
圖片來源：由陳佩珠提供。

會等活動，又把日本山葉公司的管樂教學法及推廣法引入香港，令香港的管樂界變得更多元化；當時日本學校管樂團來港，更令香港吹起一股日本管樂風。

香港管樂研討營

　　1991年通利教育基金會、音樂事務統籌處和教育署聯合主辦了「香港管樂研討營」，總共舉行了四屆。管樂研討營的宗旨是為香港音樂教育者、老師、管樂導師提供一個綜合的訓練機會。研討營曾邀請本地和海外的管樂精英分享經驗、負責專題主講和示範，是香港其中一個大型管樂教育推廣活動。以1994年第四屆管樂研討營為例，營會在1994年7月20至22日舉辦，是一個為期三天的日營，地點在九龍灣威靈頓會英文中學舉行。研討營邀請了澳洲管樂大師Jon Mills及日本步操管樂大師Tadashi Fukushima。營會內容包括：管樂團訓練法講

1990 年第一屆香港管樂研討營在鯉魚門公園及度假村舉行。
圖片來源：由麥德堅提供。

座、步操樂隊訓練法講座、管樂器保養講座、銅管及木管樂器教學法
講座、管樂團樂譜選擇講座、管樂團組織及管理論壇，最後更有管樂
團和步操樂隊的表演[67]。

三、香港首次參與國際管樂活動

日本管樂界受美國管樂大師協會的影響，於 1967 年成立日本吹奏
樂指導者協會，及後日本派出 25 名在管樂具界有分量的導師到美國學
習當地的管樂教育制度。1974 年，日本吹奏樂指導者協會和美國管樂
大師協會於夏威夷組成聯合會議，這影響了日本的管樂發展，亦令日

67　"1994 Hong Kong Band Clinic" booklet, July 20–22, 1994

1978年10月16日，第一屆東南亞吹奏樂指導者會議，是首個亞太管樂協會年會。
圖片來源：由秋山紀夫提供。

本吹奏樂指導者協會產生了跟其他亞洲管樂導師合作的想法，促使他們日後到訪亞洲各地會見不同管樂導師[68]。

　　1978年的第一屆東南亞吹奏樂指導者會議就是在以上的背景下產生，這也是香港首次有代表參加國際性的管樂活動。當時代表香港參與的人是李夫昂，他以地利亞修女紀念中學銀樂隊指揮的身份出席，這可能因為地利亞中學銀樂隊是1978年校際音樂節銀樂隊組別的冠軍，因此他便代表香港出席是次會議。另一位香港代表是通利琴行的老闆李子文，他以樂器商會的名義出席會議。李夫昂在會議中指揮東京佼成管樂團吹奏瑤族舞曲，被《朝日新聞》音樂版喻為最年輕而又最具職業水準的指揮[69]。Kjos音樂出版社是協會的附屬會員，在會議結束後數月，Kjos音樂出版社寄信到音樂事務統籌處，收信人為李夫昂，因為音樂事務統籌處是當時對外音樂聯繫的重要機構。信中指李夫昂的參與是會議中很重要的部分，而且Kjos音樂出版社和管樂大師Paul Yoder非常欣賞李夫昂在東京的指揮。他們又指看到香港有很多管

68　Toshio Akiyama, "The APBDA, It's History and JBA Influence," Speech Transcript, 20th A`BDA Conference at Hamamatsu City, July, 2018.

69　李夫昂簡介。

樂活動發生，很高興蕭炯柱和李子文十分支持香港的管樂發展。他們更特別寄來一些樂譜和一套兩冊的管樂教學法給香港的青年樂團，最後提到通利琴行有代售他們公司出版的管樂譜[70]。

四、香港管樂協會成立

香港管樂協會於 1981 年 11 月 15 日召開第一次會議，及後於 1982 年 3 月 3 日註冊為社團，是香港最早期和外間聯繫的管樂機構。香港管樂協會的成立跟音樂事務統籌處的鄭繼祖有密切關係，鄭繼祖在任職高級音樂主任（管樂）期間，曾邀請不少日本管樂名家及日本學校樂隊，其中包括東南亞管樂之父野波光雄、中村女子高等中學吹奏樂團、就實女子高校吹奏樂團，以及後來對亞洲管樂發展深遠的亞洲管樂之父秋山紀夫。當時日本管樂協會鼓勵國際管樂交流，成立了亞太管樂協會，香港管樂協會就在這個管樂大環境中成立。當時最有能力創立管樂協會的機構必定是音樂事務統籌處，但音樂事務統籌處是政府機構，不能參與創立機構的工作，因此鄭繼祖以私人名義創立香港管樂協會，而當時音樂事務統籌處的助理音樂主任（管樂）的職工，也有參與香港管樂協會的成立工作[71]。另外，一些管樂界的前輩亦有協助成立協會，包括譚約瑟、古浩華、鄭志文、羅國治等。協會成立初期已有明確分工，除了主席及副主席外，還有秘書、財政、外務、總務、音樂圖書館管理、音樂推廣及會員。協會設有三個會員制度，包括終身會員、普通會員和學生會員。終身會員只有 12 名，他們全部都是協會的創團成員，根據該會會章，他們都是對本港管樂發展有重大貢獻的人。協會成立的宗旨有五點：

1. 推動香港管樂發展；
2. 提高教育大眾欣賞管樂和音樂知識的認知；

70　Personal letter from Neil A. Kjos Music Company, 9 January, 1979, from Lee Fu Ngon.

71　Lin, Ka Chun. The Evolution of the Wind Band in Hong Kong since 1842: The Forgotten History. Thesis (Master of Arts)-The Chinese University of Hong Kong, 2018, p. 221.

of Societies before it comes into effect.

I certify that this copy of the constitution / rules of the *Hong Kong Band Directors Association* is approved in accordance with rule 3 of the Societies Rules 1961, made under the Societies Ordinance.

(J. Phillips)
Assistant Registrar of Societies

– 3 MAR 1982

HONG KONG BAND DIRECTORS ASSOCIATION

EXECUTIVE COMMITTEE
(1982 – 84)

Chairman	CHENG Kai-chou, John
Vice-Chairmen	FUNG Wing-kit
	TSIN Chi-ming
Secretaries	SO Siu-hong
	Samson S.S. CHEUNG
Treasurer	CHAN Shu-sam, Thomas
Auditor	KWAN Kin-sang
Public Relations	Joseph TAM
General Affairs	CHENG Chi-man
	Michael CHU
Music Librarians	PAK Wing-hang
	Ambrose LAW
Music Promotion	LEE Bo-luen
	LAM Wing-cheong
Members	CHEUNG Kwok-ming
	Manuel Mario KOO
	LAI Ming-chuen
	YUNG Ping-man

The above eighteen Executive Committee Members were elected on the first General Meeting on the 15th November, 1981.

香港管樂協會於 1982 至 1984 年的 18 名創團成員。
圖片來源：由白榮亨提供。

3. 聯繫各會員；

4. 推動高水平的管樂藝術，包括樂團、樂師、指揮、樂曲；

5. 成為香港管樂中央諮詢機構，協助本地管樂團活動；

6. 加入東南亞管樂協會，及參與及協助協會在國外的活動。

香港管樂協會剛開始時活動不多，大部分活動由鄭繼祖安排，主要是聯絡香港的管樂老師分享指導樂團的心得，如選擇樂譜、指揮方法等，藉此讓他們認識協會。1982 年 6 月 25 日《華僑日報》就有一篇報道關於協會的活動，該活動可能是協會的首個公開活動，由教育署輔導視學處音樂組與香港管樂協會合辦，於保良局第一中學舉辦關於組織課外音樂活動之管樂團的教師研習班。是次活動的內容包括學校管樂團之組合、訓練技巧、指揮及曲目。活動邀請了黃日照指揮的保良局第一中學和鄭志民指揮的聖文德書院銀樂隊作示範表演[72]。1982年，聖文德書院已連續三年獲得校際音樂節銀樂隊比賽冠軍，乃學界最強勁旅，反映該活動絕不馬虎，以當時最成功的學校樂隊作為教材。

由以上報道可見，早期的香港管樂協會主要負責一些針對管樂界的培訓活動，其角色是提供專業內容、活動方向及教育教師；而音樂事務統籌處則主要負責青年器樂訓練、提供表演平台及推廣管樂，二者在管樂推廣上有不同角色。

香港管樂協會初期沒有一個公開招募會員的機制。直到 1987 年張國明當選為會長後，協會便開始設立一個更透明的招募會員制度，亦令大眾對協會的工作有進一步認識。同時，亞太管樂協會的秋山紀夫需要地方協會幫助其協會的知名度，而張國明得到秋山紀夫的支持，香港管樂協會遂 1992 年正式成為亞太管樂協會成員[73]。

多年來，香港管樂協會一直積極推動香港的管樂發展，包括主辦年度的「管樂繽紛」、比賽、夏令營、樂團排練、大師班、本地管樂

72 〈教署管樂協會合辦管樂團研習班〉，《華僑日報》，1982 年 6 月 25 日。

73 Lin, Ka Chun. The Evolution of the Wind Band in Hong Kong since 1842: The Forgotten History. Thesis (Master of Arts)-The Chinese University of Hong Kong, 2018, p. 221.

Conn-Selmer Institute (Asia) Hong Kong 邀請了 Tim Lautzenheiser 博士於香港教育大學授課。
圖片來源：由柏斯管樂團團友提供。柏斯管樂團，www.facebook.com/1503540203272486/photos/
pb.100068284802890.-2207520000./1738476739778830/?type=3（2022 年 11 月 27 日瀏覽）

作品音樂會等，亦做了很多無形的行政文書工作，例如組織工作、對
外聯繫工作，致力推動香港管樂發展。2017 年協會與 Conn-Selmer 公
司、柏斯琴行、香港教育大學合作，舉行了 Conn-Selmer Institute (Asia)
Hong Kong，是次活動首次在亞洲舉行，三天的活動，共舉行了 26 個
管樂相關的工作坊[74]。此外，2012 年由伊藤康英撰寫的〈香港の吹奏樂
事情〉一文中亦介紹了協會的工作[75]。

　　然而，業界中有一些人對協會的認受性提出質疑，這一點可以參
考本書第五章的研究報告。其實這不難理解，首先，香港管樂協會的
中英文名字意思是不相同的，中文名字是「香港管樂協會」，但英文名
字是 Hong Kong Band Directors Association，如果直接翻譯英文名字，
應為「香港管樂指導者協會」，這名字可參考日本吹奏樂指導者協會，

74　"Conn-Selmer Institute (Asia) Hong Kong," Hong Kong Band Directors Association (2017), Website. Retrieved 24
　　April, 2022, from https://www.hkbda.org/csi.html

75　〈香港の吹奏樂事情〉，*Band Journal*，2013 年 3 月號。

其英文名字是 Japanese Band Directors Association。故此，協會的中英文名稱有點兒含糊不清。查考 1982 年的會章，註冊社團時的大部分終身會員都是音樂事務統籌處的導師，以導師為主，只有拉奏大提琴的張詩聖是藝術行政人員。再看 2005 年成立的香港管樂協會專業導師管樂團，也只是針對專業導師的管樂團，此樂團不是一個恆常排練的樂隊，通常只有演出前才臨時拉夫，而且不知道這些樂手是不是協會的會員，加上該樂團沒有公開招募團員機制，故此協會屬下的樂團也出現認受性問題。

「管樂繽紛」 [76]

香港管樂繽紛本來是香港青年管樂節的一個項目，在第十屆香港青年管樂節中首次出現「管樂繽紛」的名稱，是為了慶祝音樂事務統籌處成立十週年，後來已沒有這種用法。然而，1994 年音樂事務統籌處出現一個轉捩點，令「管樂繽紛」成為管樂節的代名詞，由於政策改變，政府減少了籌辦文化活動的資源，於是舉行了十六屆的香港青年管樂節改為「香港青年雙週」，之後再改名為「香港青年音樂匯演」，慢慢就變為校際管樂音樂比賽，香港青年管樂節從此消失[77]。1990 年代的香港管樂協會便擔起了舉辦管樂節的重責。

前文提到「管樂繽紛」本來是香港青年管樂節的一個項目，而 1994 年舉行的馬拉松管樂音樂會，正是「第一屆管樂繽紛」，「管樂繽紛」在香港管樂史上被認為是音樂事務統籌處「香港青年管樂節」的傳承，只是改變了主辦機構，但意思相同，「管樂繽紛」亦成為香港新的管樂節。

由香港管樂協會舉辦的「第一屆管樂繽紛」，是一個以演出為主、沒有比賽的管樂節，不過當時香港管樂協會資源不太充足，樂譜

76 「香港管樂協會與『管樂繽紛』活動」，香港管樂協會，https://web.archive.org/web/20070503163705/https://hkbda.org/（2022 年 4 月 24 日瀏覽）。

77 林詠璋：〈殖民地後期環境的音樂認同：香港政府音樂事務處青年中樂團團員個案研究〉，哲學博士論文，香港中文大學，2005，頁 80。

也要向音樂事務統籌處借用及影印。香港管樂協會作為一個已註冊的團體，其資源有限，與其他藝團同樣面對財政問題，由於得不到政府的支持，協會要繼續生存便要找到贊助。最後，協會得到中旅社的贊助，因此邀請外隊時，不少內地樂團成為了獲邀的表演嘉賓。

1994 年 7 月，協會舉辦了「馬拉松管樂音樂會」，這是香港首個長達七個小時的管樂表演，有 14 隊香港和澳門的學校管樂團輪流演出，有超過 20,000 名市民於香港文化中心大堂和海傍公園觀賞演出。協會為學生提供了戶外演出的機會，令樂團可以向市民介紹其學校樂團的音樂成績，各校的學生亦可以互相觀摩學習。另一方面，當時交響管樂團在香港開始成熟，協會亦藉着是次表演向市民推廣管樂。

1995 年「第二屆管樂繽紛」的主題是「兩岸三地交流」，參與的樂團包括廣東省佛山市第一中學、深圳市實驗中學、台灣的臺北縣新莊國民中學、土城縣國民小學多間學校的管樂團，以及由大學生組成的幼師管樂團，這些樂團聯同香港和澳門的青年管樂團、學校管樂團參與管樂繽紛馬拉松音樂會，成就了六小時的戶外馬拉松管樂演奏會及一場三小時的管樂團室內音樂會的盛會，是首次有來自內地、香港、台灣四地的青少年學生同台演出，互相觀摩交流。

1992 年的亞太管樂協會周年會議中，香港首次獲得 1996 年「第九屆亞太管樂節」主辦權，這是香港首次主辦國際性大型管樂活動，亦是香港管樂史中的大事件。香港管樂界非常重視亞太管樂節的主辦機會，因此，這年的亞太管樂節便朝着對外交流的方向發展。參與表演的有來自中國內地、台灣、日本、韓國、新加坡、澳洲

1996 年亞太管樂節現場錄音

等亞太區八個不同國家和地區的專業和業餘的青少年管樂團，連同本地三十多隊樂隊，為本港市民舉辦了共九場將近 36 小時的戶外管樂演奏會、室內管樂團音樂會和管樂團步操表演，盛況空前。

1997 年管樂繽紛活動的主題是慶祝香港回歸。1998 年管樂繽紛舉辦了兩次，特別增加了 2 月份舉辦的兒童管樂繽紛，目的是為小學生

澳門培正中學管樂團來港出席 1996 年亞太管樂節，拍攝地點是香港演藝學院。
圖片來源：由澳門管樂協會提供。洪少強：《澳門音樂文化的重要支持者：澳門治安警察銀樂隊 70 年》澳門：集樂澳門，2021，頁 134。

1998 年的管樂繽紛中，香港交響管樂團於馬鞍山新港城表演。
圖片來源：香港交響管樂團成立二十周年紀念 DVD）

樂團進行分流。至於 7 月管樂繽紛亦增加了新的內容：例如安排來訪樂團直接參觀本港學校樂隊、舉辦校園交流音樂會等。

1999 年的管樂繽紛已經舉辦至第六屆，內地省市及台灣各地要求參加活動的隊伍空前踴躍，共有八支樂隊之多，全部音樂會場次都要加位及延長。主題音樂會分上下兩節，長達五小時，本港中小學校樂團參與演出的「馬拉松管樂音樂會」更要分兩天進行。

進入千禧年，香港管樂協會的活動開始活躍起來，協會成為了香港對外和對內的管樂代表，參加了多個國際活動，包括韓國濟州 2004 年「第十三屆亞太管樂節」、2005 年新加坡「第十二屆世界管樂年會」、2006 年澳門「第十四屆亞太管樂節」、2008 年中國「全國校際管樂節」、韓國濟州 2014 年「第十八屆亞太管樂節」，以及 2003 年的東京學習之旅等。

協會每年的主要活動是管樂繽紛，而根據資料顯示，從 2005 年開始，「管樂繽紛」改稱為「香港國際管樂節」。同年 7 月中，新加坡舉行「第十二屆世界管樂年會」，很多國際級樂隊和大師都順道參加 2005 年度的香港管樂繽紛。協會亦在 2005 年成立香港國際管樂節青年管樂團，樂團主要招募香港 25 歲以下的樂手，由 Dr Paula Holcomb 訓練，於 2005 年 7 月 24 日在香港伊利沙伯體育館的「香港國際管樂節閉幕音樂會」中演出 [78]。2016 年，協會成立了香港國際管樂節兒童管樂團，招募年紀更輕的年青樂手 [79]。

2006 年適逢澳門舉行亞太管樂協會雙年會，不少國際管樂團和大師都順道來港參與 2006 年的香港管樂繽紛。2006 年的香港管樂繽紛舉辦了「管樂繽紛交流音樂會」，來自外地的管樂團被安排到訪本地樂團

78 「香港國際管樂節 2005 青年管樂團」，香港管樂協會，https://web.archive.org/web/20070503163705/https://hkbda.org/（2022 年 4 月 24 日瀏覽）。

79 「香港國際管樂節 2006 兒童管樂團」，香港管樂協會，https://web.archive.org/web/20070503163705/https://hkbda.org/（2022 年 4 月 24 日瀏覽）。

2010 年的亞太管樂節，柏斯管樂團和廣東工業大學管樂團在伊利沙伯體育館一同演出。
圖片來源：「第 16 屆亞太管樂節」，柏斯管樂團，http://pwo.parsonsmusic.com.hk/event201008-4.htm （2022 年 4
月 24 日瀏覽）

或學校作交流表演 [80]。2007 年 7 月 16 日至 26 日，香港管樂繽紛則與澳
門管樂協會聯合舉辦港澳管樂繽紛 [81]。

早期協會邀請香港節日管樂團作為示範樂團，而直到 2005 年前，
節日管樂團的周年音樂會都是香港管樂協會主辦。2004 年起，協會成
立了香港管樂協會專業導師管樂團，該樂團聯合了整個管樂圈的專業
管樂演奏家，主要在協會舉辦一些主題音樂會才會聯合成軍，因此樂
團的流動性很大，沒有固定的團員、排練及招募活笙。

2010 年，香港管樂協會舉辦了「第十六屆亞太管樂節」，這是香
港第二次舉行亞洲區大型管樂節。然而，相對 1996 香港主辦的「亞太
管樂節」，管樂界對這次亞太管樂節的支持不太大。協會的網頁沒有太
多的介紹，再看 2010 年的贊助名單中，香港藝術發展局和香港演藝學
院並沒有支持這次的亞太管樂節。

80 「管樂繽紛 2006」，香港管樂協會，http://web.archive.org/web.2006020891928/https://hkbda.org/ （2022
年 4 月 24 日瀏覽）。

81 「香港澳門國際管樂節：管樂繽紛二零零七」，香港管樂協會，https://web.archive.org/
web/20071018045716/https://hkbda.org/ （2022 年 4 月 24 日瀏覽）。

此後，香港管樂協會每年都有舉行香港國際管樂節，管樂節均邀請了外國知名管樂團來港，如 2014 年邀請了新加坡交響管樂團 [82]、2017 年邀請了 Niconico Sounds in Brass 等 [83]。

粵港青年管樂夏令營 [84]

香港管樂協會與廣州管樂學會為了推動兩地的青少年管樂團活動，並且發展青少年音樂教育，在 1994 年夏季舉辦了第一屆「粵港青年管樂夏令營」，同時在廣東四個城市舉辦，包括：深圳、肇慶、佛山、廣州。庇理羅士女子中學管樂團代表香港巡迴四地，與當地的管樂團一起排練、共同演出音樂會。第一屆「粵港青年管樂夏令營」取得很大成功，加速了兩地管樂文化交流，並且提升了兩地青年的管樂水平。1995 年，兩地協會在香港舉行全體執委聯合會議，讓這個有意義的活動繼續開展下去，參與會議的有廣州市文化局、教育局的領導。會議一致決定長期舉辦「粵港青少年管樂夏令營」，每兩年由粵港兩地的主要城市輪流主辦。

1996 年 7 月 30 日，第二屆粵港青年管樂夏令營在廣州東方樂園舉行。夏令營的活動包括管樂團排練及樂器特別訓練班，由來自北京、台灣、香港的資深導師教授及主持。夏令營音樂會還邀請了佛山市少年宮管弦樂團、北京北大附中管樂團表演。

1998 年，由於香港管樂協會與廣州管樂學會全力以赴參與在澳洲悉梨舉辦的亞太管樂節，粵港青年管樂夏令營順延一年。

1999 年粵港青少年管樂夏令營在深圳青少年培訓中心舉行，營地位處大亞灣，參加學校有香港黃笏南中學管樂團、廣州培正中學管樂團、深圳實驗中學管樂團。音樂營十分成功，由於參加的學校與學生

82 「香港國際管樂繽紛」，香港管樂協會，2014 年 7 月 31 日至 8 月 2 日。

83 "Hong Kong International Band Fair"，合同音樂祭，Niconico Prima Pop, Niconico Sounds in Brass, https://nnsb.info/%e5%87%ba%e6%bc%94%e5%b1%a5%e6%ad%b4/（2022 年 4 月 24 日瀏覽）。

84 「廣州管樂學會香港管樂協會聯合舉辦粵港澳青少年管樂夏令營，香港管樂協會」，2000 年。

持續增加，所以兩地管樂協會在 1999 年末在珠海的會議中決議，澳門亦加入了管樂夏令營，每年暑假將舉辦「粵港澳青少年管樂夏令營」，共同推動三地的青少年管樂發展。

2000 年「粵港澳青少年管樂夏令營」在珠海舉辦。廣東省各地區的學校管樂團均可向廣州管樂學會申請參加，由學會協調甄選，學校管樂團人數不能多於 60 人，不能全團參加，但可推薦部分團員以個人身份參加。港澳地區學校管樂團可向香港、澳門管樂協會報名。由於人數有限制，難免有向隅者，結果由兩地學會統一作合理安排。不過在千禧年後，便沒有再舉辦青少年管樂夏令營，實是可惜。

冬季管樂節

冬季管樂節（Winter Band Festival）於 2009 年舉行第一屆管樂比賽，也是香港管樂協會主辦的大型管樂年度活動之一，目的是為小學至大學的學校樂隊提供教育性和積極的管樂學習體驗。冬季管樂節除了在香港迪士尼樂園中表演外，還舉行了工作坊，樂團有不同交流，更邀請世界各地的樂團來港參與比賽。2013 年八木澤教司老師為香港冬季管樂節委約作品 *The Victoria Peak—Concert March*，由香港警察樂隊進行首演 [85]。此外，2015 年清水大輔也受香港管樂協會所託為當年的冬季管樂節寫下 *Adventure tale of Neverland* [86]。2019 年，第十屆冬季管樂節完滿結束後便已停辦。

香港管樂協會支持本地管樂作品

香港管樂協會十分支持香港本地管樂作品，自 2011 年開始，協會連續幾年舉行香港原創管樂作品發佈音樂會，並邀請了世界知名的管

85　"コンサートマーチ「ザ・ヴィクトリア・ピーク」"（The Victoria Peak ~ Concert March）作曲家：八木澤教司，https://sounds-eightree.com/?p=801（2022 年 4 月 24 日瀏覽）。

86　"Adventure Tale of Neverland by Daisuke Shimizu (World Premiere)" ravegroup, 26 November, 2015, Youtube, retrieved 24 April, 2022, from www.youtube.com/watch?v=PmHi2xMHGfg

2013 年 11 月 30 日，香港警察樂隊為 *The Victoria Peak—Concert March* 首演作排練，警察樂隊
與八木澤教司（前排右）在黃竹坑警察學校警察樂隊排練室中合照，。

圖片來源：由 Winter Band Festival / RaveGroup 提供。Winter Band Festival, Facebook, Retrieved 27 November,
2022, www.facebook.com/WinterBandFestival/photos/pb.100064293625378.-2207520000./653883644631713/?type=3

樂指揮家和作曲家參與音樂會的樂曲創作及指揮工作。2011 年舉辦了
日本作曲家八木澤教司 X 香港原創管樂作品發佈音樂會，其中三首本
地作品由協會委約，並由協會樂團作世界首演，音樂會中的六名香港
管樂作曲家包括：游元慶、盧厚敏、屈雅汶、葉浩堃、羅健邦和莫蔚
姿。由八木澤教司指揮、單簧管獨奏家三浦幸二和色士風演奏家黃德
釗聯合樂團演出 [87]。

2012 年協會舉行了伊藤康英 X 香港原創管樂作品發佈音樂會，
伊藤康英亦為香港管樂協會創作《〈月夜之龍〉── 香港來的明信片》
一曲，由協會管樂團首演，同場亦有吹奏游元慶、黃學揚、葉浩堃和

87　「專業導師管樂團」，香港管樂協會（2011），http://web.archive.org/web/20150309220112/，www.
hkbda.org:80/ch/band-directors -wind-orchestra（2022 年 4 月 24 日瀏覽）。

梁智軒的作品[88]。協會在兩年內請來日本兩位知名的管樂作曲家，實是難得。

2013 年，協會舉辦 Nigel Clarke X 香港原創管樂作品發佈音樂會，音樂會演奏了五位本地作曲家的作品，包括鄧樂妍的《星河》、李家泰的《夜》、蘇家威的《風的話語》、葉樹堅的《真言》和曾麗明的《第三日》， 還有英國作曲家 Nigel Clarke 的 *The Flavour of Tears for Trumpet and Wind Orchestra* 的管樂團版，由協會管樂團作世界首演，Nigel Clarke Gagarin 親自指揮，馮啟文擔任小號獨奏[89]

2014 年，協會舉辦了 Luis Serrano Alarcon X 香港原創管樂作品發佈音樂會，當時蔡承軒的 *Engisn in Memory of Nelson Mandela* 進行了世界首演[90]。另外，2018 年由協會主辦的香港國際管樂繽紛暨管樂比賽小學組和中學組指定曲都使用了黃學揚的《武士進行曲》和《漫步太平山》[91]。協會亦在 2014 年舉行了本地管樂作曲比賽，以鼓勵本地管樂作曲家為管樂比賽創作指定曲，但後來無疾而終，香港原創管樂作品發佈音樂會也在 2015 年暫停了，實是可惜。

不過，協會在不同的音樂會中仍有演奏本地原創的管樂作品，2015 年 5 月 3 日，協會主辦了 Hong Kong Band Directors Association Brass X Frank Lloyd 音樂會，在大學會堂表演了游元慶的 *Introduction and Allegro for solo Horn*，Frank Lloyd 和協會銅管團首演此作品，音樂會中演奏了曾麗明的 *Peace Overture for Horn and Brass Ensemble*[92]。香港管樂協會於 2016 年委約蘇家威創作《醉玄武》，作品的費用由香港作曲家及作詞家協會轄下的「CASH 音樂基金」贊助，當時德國巴登符騰堡州的青年管樂團（The Baden-Wurttermberg Youth Wind Ensemble）正在亞

88 「伊藤康英 X 香港原創管樂作品發佈會」(HKBDWO with Ito & HK Composers)，香港管樂協會，2012 年 9 月 14 日。

89 「Nigel Clarke X 香港原創管樂作品」，香港管樂協會，2013 年 9 月 20 日。

90 「Luis Serrano Alarcon X 原創管樂作品發佈音樂會」，香港管樂協會，2014 年 9 月 9 日。

91 「Works for Wind Band 管樂隊作品」，Alfred Wong, www.alfredwongmusic.com/windband（2022 年 4 月 24 日瀏覽）。

92 "Hong Kong Band Directors Association Brass X Frank Lloyd"，香港管樂協會，2015 年 5 月 3 日。

洲巡迴演出，於是在 2016 年 9 月 4 日於沙田大會堂首演作品 [93]，同場還奏了本地管樂作曲家葉樹堅、李家泰和葉浩塱的作品 [94]。

　　同年 9 月 1 日，協會舉行了一場鍾耀光 X 香港管樂協會專業導師管樂團，這是一場香港非常少見為作曲家舉辦的專場管樂原創音樂會，全場的作品都是鍾耀光的作品。音樂會在荃灣大會堂舉行，鍾耀光指揮樂團演奏自己的作品 [95]。

　　2019 年 10 月 20 日，香港作曲家及作詞家協會舉行了一場「香港作曲家管樂團作品匯萃」，音樂會演奏了六位本地管樂作曲家的作品，包括陳展霆的《分解與重組》、梁智軒的《紡紗機》、成俊曦的《風吹不歇》、蘇家威的《煉朱雀》、黃學揚的《數碼之源》和馬素爾的 *The Audacity of Hope*。其中陳展霆、梁智軒和蘇家威的作品是由香港作曲家及作詞家協會委約的，由香港藝術發展局資助支持，作品由香港管樂協會導師管樂團首演 [96]。

香港管樂協會對本地和亞州區管樂發展的貢獻

　　香港管樂協會是亞洲區最早期成立的管樂協會之一，根據當年的會章，協會除了在本地推廣管樂外，也參與東南亞管樂協會的活動，由於當時澳洲還未加入亞太管樂協會，所以當時只列出「東南亞管樂協會」[97]。香港管樂協會亦協助成立台灣管樂協會，後來 1996 年成立的澳門管樂協會，以及澳門管樂繽紛也是受到香港管樂協會的啟發 [98]。

93　"Drunken Xuanwu (2016) for Wind Orchestra," So Ka Wai (2016), Website. Retrieved 24 April, 2022, https://soundcloud.com/so-ka-wai

94　「來自德國巴登符騰堡州的青年管樂團在亞洲巡演—香港站」，香港管樂協會，www.facebook.com/hongkongbanddirectorsassociation/photos/a.120911661310236/1140009622733763/（2022 年 4 月 24 日瀏覽）。

95　「鍾耀光 X 香港管樂協會專業導師管樂團」，香港管樂協會，2016 年 9 月 1 日。

96　「香港作曲家管樂團作品匯萃」，香港作曲家聯會，2019 年 10 月 20 日。

97　"Chapter 1 General Stipulation: Constitution of the Hong Kong Band Directors Association," Hong Kong Band Directors Association, 1982.

98　澳門管樂協會編：《餘音繚繞：澳門管樂口述歷史》。澳門：文聲出版社，2016，頁 12、86-88。

香港管樂協會於 1982 年成立，由音樂事務統籌處管樂高級主任鄭繼祖創立，其成立原因除了為推動香港管樂發展外，也因為亞太管樂協會準備成立，亞洲需要一個本地管樂協會，香港管樂協會得到秋山紀夫和日本吹奏樂指導者協會的協助下成立。協會一直跟音樂事務統籌處的管樂活動有良好合作關係，亦成為了香港管樂活動的代表機構。

五、香港步操樂隊的環境

香港早期的銀樂隊都是以英式軍樂隊形式出現在不同場合，有時則在紅白二事、典禮等儀式上演出。上文已交代過 1980 年新加坡科里小學軍樂隊來港出席第二屆青年管樂節時，陳金水先生表示香港的步操樂隊是以英式為主；但隨着時代的改變，不少學校樂隊都由從前的英式軍樂隊變為管樂團；而傳承了步操的樂隊，很多時都跟政府樂隊、制服團體有關係。當中亦有一些團體非常喜愛步操樂隊，他們更開始嘗試美式的步操樂隊形態，成立了不少協會來支持香港步操管樂的發展。當中有黃柏勝成立的香港步操管樂協會，此會有屬會樂團，包括香港青年步操樂團（藍天軍）及香港步操樂團。香港步操管樂協會還有幾個屬會，包括香港步操管樂指導者協會、香港鼓號協會、香港樂旗儀舞棒協會及香港步操敲擊樂協會，協會每年會與康樂及文化事務署合辦「步操管樂大匯演」，大匯演是全港節慶活動及嘉年華會之一，得到政府的支持。再者，鄭子雄和陳自強創立的香港步操及鼓號樂團協會，也曾在香港舉行步操樂團公開賽。另外，香港還有歐陽顯威成立的香港步操樂隊聯盟，聯盟曾舉行香港國際青年步操樂隊亞洲錦標賽。此外，周姬傳創立的香港特別行政區鼓樂及步操敲擊樂團協會，亦曾舉行敲擊及步操樂團比賽。

步操樂團跟主流的管樂界好像沒有太多交往，但宏觀來看，香港早期的樂隊全都是軍樂隊，慢慢才演變為今天的管樂團；他們由以前在戶外吹奏，變為現在的室樂，以坐立形式吹奏，某程度上失去了銀樂隊在戶外吹奏雄壯音樂的功用。再看世界各地的步操樂隊，他們跟管樂團的關係密切，期待未來這兩種管樂形態的團可以有更多交流。

六、音樂事務統籌處成立後的重要
管樂活動

　　音樂事務統籌處成立後，香港曾有不少重要的管樂活動，多隊國際知名的管樂樂隊曾在香港演出。1979 年 10 月 28 日，日本尼崎市吹奏樂團出席第四屆亞洲藝術節，晚上 8 時在香港大會堂音樂廳演出，這隊尼崎市吹奏樂團是 1970 至 1990 年代全日本吹奏樂大賽社區組別的長年冠軍，單單在 1970 年代，他們已獲得了八次金獎及一次銀獎，他們更是首支參與荷蘭第八屆世界管樂大賽的亞洲樂團，並在三十多個國家的競爭下，拿下金獎，亦曾到訪德國演出[99]。1979 年亞洲藝術節請來了這支日本最強的吹奏樂團來港演出，十分矚目。樂團在音樂會中演奏了小山清茂《木挽歌》，此曲是由管弦樂團改編為管樂團的版本[100]。

　　1984 年 12 月 22，市政局主辦了一場音樂會，由日本中央大學吹奏樂團於香港大會堂音樂廳演出。本港藝術評論人 Jane Ram 曾在《南華早報》表示，日本音樂家的演出，啟發了本地管樂團教練，日本樂師的技術、音準，有能力吹奏柴可夫斯基《第四交響樂》等大型作品。無獨有偶，是次音樂會再次演奏了小山清茂的《木挽歌》。這場音樂會對本地觀眾帶來很大衝擊[101]。

　　1982 年皇家空軍西部軍樂隊來港兩星期，由 Ian Kendrick 擔任指揮。樂隊有 40 名樂師，他們除了進行一些籌軍演出外，還前往學校及戶外作社區演出，亦曾在置地廣場內演出[102]。

99　"Musical Tour through France," *South China Morning Post*, 5 October, 1979.

100　"From the Woods to the World: Festival of Asian Arts," *South China Morning Post*, 18 October, 1079.

101　"Brass Band Influenced by Winds of Change: Encore" *South China Morning Post*, 2 January 1985.

102　"Band Packs Them in…" *South China Morning Post*, 11 September, 1982.

1984 年 12 月 22 日，日本中央大學管樂團表演的場刊。
圖片來源：由白榮亨提供。

　　皇家空軍中央樂隊則於 1983、1985 [103] 和 1986 [104] 年三度來港，並在大會堂表演，出席公眾和學校音樂會。1983 年，樂隊與香港青年管樂團在高山劇場舉行聯合音樂會，吸引了 2,500 名觀眾 [105]。1983 年，除了有皇家空軍中央樂隊來港演出，加拿大銅管五重奏（Canadian Brass）

103　"RAF Band Flies in for Concerts," *South China Morning Post*, 5 June, 1985.

104　"RAF Band Makes a Musical Comeback," *South China Morning Post*, 17 April, 1986.

105　《香港青年音樂營場刊》，1983 年。

1986 年，皇家空軍中央樂隊於香港大會堂表演，指揮為 Eric Banks，這是他最後一次與樂團來港演出。
圖片來源：由皇家空軍中央樂隊提供。

亦於 2 月 9 至 13 日來港參加香港藝術節，獲得本地管樂界及觀眾的讚賞[106]。1986 年，市政局再次邀請加拿銅管五重奏來港表演，於 6 月 15日晚上 8 時在香港大會堂音樂廳舉行音樂會[107]。同年嘉彼埃尼銅樂團獲文化署（新界科）邀請，於 6 月 7 日晚上 8 時在荃灣大會堂演出[108]，安納波利斯銅管五重奏（Annapolis Brass Quintet）應市政局的邀請於 1983年 11 月 15 及 16 日晚上 8 時在香港大會堂劇院演出[109]。

澳洲坎培拉管樂獨奏家是一隊木管五重奏樂隊，他們於 1986 年獲香港演藝學院音樂學院邀請出席由校方主辦的夏季音樂節，在 7 月 1日至 12 日音樂節期間，樂隊每天下午 3 時在演藝學院音演奏廳主持管

106 〈加拿大銅管五重奏 參加港藝術節演出〉，《華僑日報》，1983 年 1 月 31 日。

107 〈加拿大銅管團 下月來港演奏〉，《華僑日報》，1986 年 5 月 24 日。

108 〈嘉彼埃尼銅樂團 今晚在荃灣演出〉，《華僑日報》，1983 年 6 月 7 日。

109 〈美頂尖銀樂團 今演出大會堂〉，《華僑日報》，1983 年 11 月 15 日。

樂大師班，觀眾可免費參加這些大師班。此外，夏季音樂節期間，每晚 6 時都有音樂晚會，讓大眾參與 [110]。

1987 年 6 月 20 日，新加坡國家劇場管樂團（即今天的新加坡交響管樂團，Singapore Wind Symphony）獲區域市政局邀請，假荃灣大會堂舉行一場管樂音樂會。樂團在音樂會中除了吹奏古典樂曲外，也演奏了一些流行管樂曲，以及一些加上亞洲元素的樂曲 [111]。1989 年，來自英國的華萊斯小號合奏團（The Wallace Collection）出席了第十七屆香港藝術節的演出 [112]。

1989 年 7 月 4 日，美國第七艦隊軍樂隊於在九龍公園演出爵士樂和流行曲，音樂會由市政局主辦，樂隊共有 18 名成員組成 [113]。

除了外地團體來港演出外，本地也有不少管樂活動，例如香港管樂團的銅管五重奏是香港管弦樂團屬下的表演小組，他們曾受市政局邀請，於 1985 年 9 月 30 日晚上 8 時於香港大會堂劇院表演 [114]。1988 年 4 月 16 日，他們又以「悠揚銅樂四重奏」的名字在香港大會堂劇院舉行音樂會 [115]。另外，本港年青木管樂手組成的樂部木管五重奏於 1989 年 1 月 7 日晚上 8 時在牛池灣文娛中心劇院舉行音樂會，但此木管五重奏是一個單次性的樂團，沒有更多他們演出的資料 [116]。

七、音統處成立後的樂隊

前文介紹過在音統處成立前，社會上已經出現了幾隊薄有名氣的社區樂團，包括童軍樂隊、女青年會管樂團、路德會青年管樂團，

110 〈坎培拉管樂獨奏家 夏季音樂節表才華〉，《華僑日報》，1986 年 6 月 30 日。

111 〈團員來自社會各階層 擅奏古典爵士及民樂 星國家劇場管樂團 荃灣會堂週末獻藝〉，《華僑日報》，1987 年 6 月 18 日。

112 〈華萊斯小號合奏團〉，《華僑日報》,1989 年 3 月 6 日。

113 〈「遠東特輯」樂團明九龍公園演出〉，《大公報》，1989 年 7 月 3 日。

114 〈香港管樂團銅樂五重奏〉，《華僑日報》，1985 年 9 月 2 日。

115 〈弦樂四重奏 難倒銅樂手 四人愛挑戰 本週末演奏〉，《華僑日報》，1988 年 4 月 11 日。

116 〈本港青年樂手組成 樂部木管五重奏 下月牛池灣演出〉，《華僑日報》，1989 年 12 月 30 日。

後兩者都由於經費和辦團團體的行政決定下最終解散。後來這些團體的樂手創立了自己的樂團，一些則加入沒有慈善機構支持下的樂團。2000 年後香港政府推動一生一體藝，學校可以申請優質教育基金購買樂器，不少學校開始成立管樂團。管樂的普及化，促使更多管樂手升讀音樂系，令香港整體的管樂水平不斷提升。

社區管樂團的成立如雨後春筍，根據社團註冊名單，香港已註冊的管樂團共有 51 隊，當中包括管樂團、木管合奏團、銅管合奏團、色士風合奏團、步操樂隊、舊生樂團等，亦有些以公司名義註冊，故此可能不在社團註冊名單內。以下介紹的樂團是比較活躍的管樂團，有些在名單上已經找不到，或是當年他們未有註冊，以下的管樂團及管樂合奏團體，部分資料可能未被盡錄。

香港管樂合奏團

香港管樂合奏團是一個過渡的樂隊，樂團於 1979 年 10 月成立，承繼了香港基督教女青年會管樂團，其成立的第一年正是女青年會管樂團成立第十年。由於女青年管樂團的水平和規模已經有一定水平，香港管樂合奏團在 1979 年正式脫離女青年會的架構，成為民間自組的社區樂團，樂團運作須自負盈虧，這種模式在 1980 年代早期的香港首次出現。1979 年，樂團共有 45 名樂手，他們致力發揮出業餘樂團的潛能，把管樂藝術推廣給大眾。

香港管樂合奏團在成立三個月後，於 1980 年 1 月 13 日在香港大學陸佑堂中表演，儘管樂團已經改名為香港管樂合奏團，但仍得到女青年會借出場地排練，實是難得。音樂會中演奏了管樂經典作品賀爾德（Gustav Holst）的降 E 調第一號管樂組曲（*First Suite in E-Flat for Military Band, Op. 28, No. 1*）。樂團的團員是女青年會管樂團的前成員，亦是後來大窩口青年管樂團和香港交響管樂團（HKSB）的成員。

THE HONG KONG
WIND ENSEMBLE

8:00P.M.
SUNDAY
JANUARY 13 1980
LOK YAU HALL
HK UNIVERSITY

1980 年 1 月 13 日，香港管樂合奏團在香港大學陸佑堂的場刊。
圖片來源：由羅國治提供。《香港管樂合奏團場刊》，香港管樂合奏團，1980 年
1 月 13 日。

大窩口青年管樂團

大窩口青年管樂團於 1980 年籌備，基本上是由女青年會青年管樂團的舊團員組成，於 1981 年 5 月 1 日正式成立，樂團為社會福利署大窩口社區中心青年自務會社的組織，逢星期日上午於大窩口社區中心青年中心禮堂排練。大窩口青年管樂團的成員當時有兩個身份，其一是大窩口青年管樂團及，其二是於 1982 年成立、隸屬香港交響樂協會的香港交響管樂團（Hong Kong Symphony Band）。大窩口青年管樂團的團員除了來自女青年會青年管樂團的舊團員，還加入了李來昂、羅國治和白榮亨及林詠璋的學生，以及不同學校管樂團的畢業生，包括格致書院、地利亞修女紀念學校、可風中學、路德會協同中學、德明中學、佛教大光中學等[117]。後來社會福利署大窩口社區中心青年自務會社改由民政署管理，大窩口青年管樂團亦隨即解散[118]。

1982 年 11 月 26 日大窩口青年管樂團音樂會現場錄音

大窩口青年管樂團團相。
圖片來源：由林富生提供。

117 《管樂晚會場刊》，大窩口青年管樂團，1983 年 10 月 8 日。

118 Lam Fu Sang, (Personal Commination), 16 July, 2021.

香港交響管樂團（HKSB）

　　香港交響管樂團（Hong Kong Symphonic Band）成立於 1982 年，是香港交響樂協會下的屬會，因此在社團註冊上，都是以主會的名義顯示。香港交響管樂團成立初期，跟大窩口青年管樂團是同一個團體，可說是一團兩名，因此樂團的大部分成員也是女青年會青年管樂團的舊團員。樂團也是在大窩口青年中心禮堂排練。及後大窩口青年管樂團解散，樂團就再沒有指定地方排練，只有在有表演前，他們才會租借不同地方排練，包括葵涌棉紡會中學禮堂、長沙灣路德會西門英才中學禮堂、旺角雅蘭中心的傳銷公司及油麻地聖公會諸聖中學雨天操場。直至 2000 年，沙田文藝協會成立沙田交響樂團，和香港交響協會建立了合作關係，隆亨社區中心就成為了香港交響管樂團長期的

香港交響管樂團 1987 年
12 月 8 日音樂會場刊
圖片來源：由羅國治提供。

排練場地。沙田文藝協會的沙田管樂團的概念也跟大窩口青年管樂團十分相似，香港交響管樂團亦是以一團兩名的名義經營沙田管樂團[119]。

香港銅管樂團

香港銅管樂團是香港第一隊由本地管樂手組成的銅管合奏團，樂它成立於 1983 年。團友來自五湖四海，有不少是當時的音樂系學生、音統處學生、學校樂隊的團員。香港銅管樂團是當時水平最高的銅管樂團，是樂壇年青一代的活潑管樂手。樂團曾在 1984 年校際音樂節比賽奪得銅管樂合奏組的冠、亞、季軍及室樂組的冠、亞軍；又在 1985 年的校際音樂節比賽中蟬聯銅管樂合奏組的冠軍。同年，他們進入青年音樂家大賽總決賽。樂團亦於 1983 和 1984 年獲音統處邀請，在青年管樂節中作示範表演；又曾參與社區和學校作音樂會，推廣管樂[120]。此外，樂團更曾到香港電台比賽和錄音。首任主席張國明於 1984 年的自白信中表示，樂團在創立初年有不少矛盾和衝突，在團員的支持和努力下，樂團遂能成功發展。樂團在選曲上非常創新，他們會演奏香港管弦樂團未必會嘗試的樂曲[121]。

香港軍事服務團樂隊

香港軍事服務團樂隊於 1984 年 7 月成立，是軍方和社區的橋樑，樂隊成員來自不同地方，包括夜總會的樂師。在建立初期，樂隊因為沒有足夠的樂器，因此未能成為一隊完整的軍樂隊，但因獲得警察樂隊音樂總監活士和中校 M R Carrington 的支持，樂隊得以在短時間內建立起來。1986 年起，樂隊正式成為有足夠樂器的軍樂隊，能演出不同曲風的樂曲。然而，樂隊隨着軍團因香港主權移交而解散[122]。

119 Lam Fu Sang, (Personal Commination), 15 July, 2021.

120 「香港銅管樂團及樂行者銅管樂及現代音樂演奏會」，香港青年音樂家滙演之一至五，市政局，1986 年 1 月 14 日。

121 信件，香港銅管樂團，1983–1984 年。

122 The Band of The Hong Kong Military Service Corps, Booklet.

香港銅管樂團
Hong Kong Brass

致各位團友：

　　這並不是一篇論文，不過是將自己對本團的觀感抒以為文罷了。

　　自八三年成立了這樂團到今天，剛好一年，從中憑着大家年青的衝勁，理想，意志及毅力，確切實在地幹了一番。其中亦有着不少難題，疑問，矛盾，衝突及彷徨，但藉着各位的真誠，實事求事的精神，總算一步步地走過去了，雖不是每件事都成功完滿地解決，但每件事都給予我們新的啓示，即表示從失敗裏學乖了（特別是樂團幹事）。　在音樂合奏上，我們是明顯的進步了，這可能大家還有懷疑，但我卻絕對的肯定，我們所演奏的曲目相信全港都沒有另一個樂團可試奏（包括 H.K. Phil.），因這卻包含了音樂以外的因素。雖然團裏每人都自稱是熱血粗豪的男仕，但當中對團友的關懷及溫情表達卻無絲毫的迂腐，友覺受之史懷，這音樂上給予我們的卻比其他一切都可貴。

　　香港銅管樂團在香港音樂界雖然還未有甚麼名頭，但在青年銅管樂界的地位卻是肯定的，我們只須默默地努力幹下去，將來的日子總是我們的。在最近的期末 85 年我們的音樂會裏，大家正好走着瞧罷!!!

83 - 84 樂團主席　張國明
致敬

香港北角英皇道麗池大厦九一七號八樓
917, King's Road, 7/F., North Point, Hong Kong.

香港銅管樂團首任主席張國明於 1984 年寫給團員的自白信。
圖片來源：由林富生提供。

香港軍事服務團樂隊在馬場演出。

圖片來源：由廿嘉餘提供。

香港交響管樂團（HKSW）

　　1987 年 5 月，葉惠康博士及黃日照創立了一隊具規模的業餘管樂團——香港交響管樂團（The Hong Kong Symphonic Winds）。樂團成立源於創辦人之一黃日照有很多學習音樂多年的學生，他們已達到一定的水平，希望繼續提高音樂水平，但卻沒有樂器，也沒有樂隊可以參加。於是黃日照把這些學生聚在一起，組織成一隊有水準的管樂團。現在樂團的主要成員都是黃日照的徒子徒孫，當中大部分是聖文德書院銀樂隊和中國婦女會中學管樂團的畢業生。樂團亦是香港少數沒有公開招募成員的樂團。

　　樂團至今然運作，是香港少數運作 30 年以上的社區樂團。樂團在這 30 多年有不少成就，包括 2001 年出席「第二屆澳門管樂節」開幕音樂會、2002 年出席於廣州舉行的「第十二屆亞太區管樂節」。2006 年應廣州管樂協會邀請，出席「海峽兩岸管樂演奏大會」，於中山紀

1987 年 5 月，香港交響管樂團成立時於浸會學院音樂系活動室的合照。
圖片來源：香港交響管樂團成立二十周年紀念 DVD。

念堂作示範演出。另外，又獲上海周莊人民政府及上海中央電視台邀
請，前往上海演出兩場音樂會。樂團更於 2013 和 2017 年兩度前往荷
蘭出席世界管樂大賽，獲得優良成績 123。

　　香港交響管樂團又致力以管樂推動中國音樂及本地管樂作品。黃
日照曾創作及改編不少中國管樂作品，包括《小河淌水》、《小號小協
奏曲》，亦改篇周文軒的《過零丁洋》、《花木蘭狂想曲》、古詩今譜《楓
橋夜泊》、《春泥》、《出塞》、《無題》等。樂團於 2018 年 12 月 27 日在
香港大會堂劇院舉行了一場詩鄉情書 ——「黃日照作品音樂會」，以管
樂方式呈現以上的中國樂曲 124。

　　樂團亦致力推動本地作家的原創管樂作品，1997 年本地作曲家顧
七寶為樂團創作了一首大型管樂作品《虹》，樂曲於 2000 年 1 月在香
港首演。黃日照的老師夏之秋所創作的《思鄉曲》，亦經游元慶改編為
管樂團版本，樂團同時委約游元慶創作慶典序樂，並於 2007 年 4 月 21
日在香港大會堂音樂廳舉行的 20 周年慶祝音樂會由樂團首演，由游元
慶擔任指揮。此外，樂團又委約華南師範大學音樂學院教授及單簧管

123《香港交響管樂團成立 30 周年音樂會 —— 峰·韻》場刊，香港交響管樂團，2017 年 9 月 10 日。
124《黃日照作品音樂會 詩鄉情書》場刊，2018 年 12 月 27 日。

樂手陳仰平，為樂團 30 周年音樂會創作《玫瑰號曲》，作曲費用由香港作曲家及作詞家協會轄下的「CASH 音樂基金」贊助。樂曲成功於 2017 年 9 月 10 日在香港大會堂音樂廳舉行的音樂會「峰・韻」作世界首演，由馮嘉興擔任指揮 [125]。

通利管樂團

通利管樂團於 1987 年由通利教育基金成立，是香港第一隊由樂器公司成立的管樂團。雖然通利教育基金是慈善機構，但基金會和通利母公司有千絲萬縷的關係。樂團由約六十多名管樂手組成，大部分是路德會青年管樂團的舊團員。樂團後來發展為港藝管樂合奏團，最後成為香港節日管樂團。由於樂團跟通利琴行的關係，樂團可在通利公司位於西貢的別墅排練，公司更會提供交通接送；後來樂團在旺角找到排練場地。樂團的管理人主要是在通利工作的張國明及張月蕭。

1989 年通利管樂團應邀前往日本合歡之鄉出席日本吹奏樂指導者研討會（Japan Band Clinic）作示範演出，香港管弦樂團單簧管樂師蔡國田亦在音樂會中吹奏韋伯的《單簧管協奏曲》。本地作曲家游元慶的《輕組曲》成為是次海外演出的委約作品，在日本的舞台上作世界首演，並由白榮亨指揮 [126]。通利管樂團是少數於 1980 年代已離港演出的社區樂團，它除了是一隊社區樂團，也是一隊示範樂隊。通利後來亦成立了一隊爵士樂團，該樂團以盈利為主。

1989 年日本吹奏樂指導者研討會中通利管樂團表演的現場錄音

港藝管樂合奏團

港藝管樂合奏團成立於 1991 年 5 月 1 日。港藝的前身是通利管樂團，經過 1988 至 1991 四年間，樂團除了在藝術水平上有所提升，同

125 《香港交響管樂團成立 30 周年音樂會 —— 峰・韻》場刊，香港交響管樂團，2017 年 9 月 10 日。

126 "Member's Handbook Tom Lee Wind Orchestra Japan Tour 1989," Tom Lee Wind Orchestra, 18–22 May 1989.

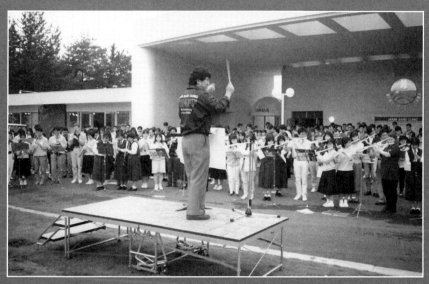

日本吹奏樂指導者研討會各參與者聯合戶外演出，部分樂手為通利管樂團的團員。

圖片來源：由麥德堅提供。

FORM 3 [RULE 3]

SOCIETIES ORDINANCE
(CHAPTER 151)
CERTIFICATE OF REGISTRATION

It is hereby certified that the society known as

港藝管樂合奏團
Philharmonia Winds of Hong Kong *of*

(Name of society)

39A, Sa Po Rd., 4/F, Kowloon City, Kowloon.

(Address of society)

is registered in accordance with the provisions of section 5 of the Societies Ordinance.

Dated this 1st *day of* May , *19* 91.

(A. Robb)

Registrar of Societies / Assistant Registrar of Societies.

CP/SR/19/8074

港藝管樂合奏團社團註冊證書。

圖片來源：由港藝管樂合奏團前團員提供。"Philharmonia Winds of Hong Kong," CP²SR/19/8074.

時改善了行政管理的系統，成為少數有社團註冊的樂團。港藝約有 60 名成員，是本地管樂愛好者參與的社區樂團之一。樂團聯繫了不同的音樂愛好者及演藝團體，積極推廣香港的音樂文化活動，促進香港與海外音樂界的交流。樂團曾獲邀成為 1991 年香港青年管樂節的演出嘉賓，又於同年 6 月獲區域市政局之邀，與莫斯科國家交響樂團同台演出《1812 序曲》。樂團致力推動香港管樂作品，曾於 1992 年 10 月 13 日晚上 8 時在沙田大會堂演奏廳舉行周年音樂會，演奏了游元慶為通利管樂團委約的《輕組曲》，作曲家為是次音樂會中輕微修改歌曲 [127]。

香港演藝學院管樂團

香港演藝學院音樂會管樂團是由該學院在學的木管、銅管和敲擊樂系的學生所組成，不過樂團早期有部分樂手並不是演藝學院的學生，但他們都是香港最有才能的青年樂手，很多樂團成員同時是亞洲青年管弦樂團的樂手。樂團演奏的曲目包括古典及現代，音樂種類繁多。

樂團會到國外交流及吸收經驗，包括在 1992 年出席台灣「第七屆亞太管樂節」、1994 年出席日本「第八屆亞太管樂節」及 1995 年出席韓國「濟州夏令管樂節」。由於樂團成員在校修讀時間只有約四至五年，所以流動性頗大，但樂團仍是香港音樂水平最高的幾隊管樂團之一。

1992 年亞太管樂節香港演藝學院管樂團現場錄音

曾與樂團合作的客席指揮包括阿奇博（Paul Archibald）、巴薩諾（Peter Bassano）和古萊（James Gourlay）等著名音樂家，樂團亦曾小號演奏家 Robert Farley，單簧管演奏家蓋奧特（Romain Guyot）合作，更與維也納圓號樂團合作演出胡布勒（Heinrich Hubler）的

1994 年亞太管樂節香港演藝學院管樂團現場錄音

127 《港藝管樂合奏團週年音樂會場刊》，港藝管樂合奏團，區域市政局，1992 年 10 月 3 日。

《四支圓號協奏曲》（*Concerto for Four Horns*）。世界著名作曲家艾佛‧列特（Alfred Reed）更親自指揮演藝音樂會管樂團，並聯同台灣著名小號手葉樹涵在香港首演其小號協奏曲。

1995 年濟州夏令管樂節香港演藝學院管樂團現場錄音

近年的巡迴演出方面，樂團曾應華南理工大學之邀前往廣州演出，2008 年又在美國科羅拉多州丹佛舉行的國際圓號研討會上，與國際著名圓號獨奏家洛依德（Frank Lloyd）和美國圓號四重奏的成員一起同台演出。樂團亦會定期在學院音樂廳為公眾提供免費的音樂會，推廣管樂發展。

另一方面，演藝學院青少年音樂課程設有青年管樂團，青少年課程的學員來自本港的中小學全日制學生。這些學於周末在學院接受器樂訓練、小組合奏基本技巧、視聽及音樂理論基礎等方面的訓練。學生如在木管、銅管及敲擊樂方面的演奏達到一定技巧，便可被挑選進入管樂團[128]。

香港青年步操樂團

香港青年步操樂團成立於 1991 年，成員包括學生和在職人士，樂團後來成為香港步操管樂協會的附設樂團，他們有另一個名字「藍天軍」。樂團成立那年已參與了青年管樂節步操比賽，獲得公開組冠軍及全場總冠軍，後來於 1998 年更得到教育署的推薦及日本國體局的邀請，於 7 月 30 日至 8 月 3 日代表香港出席日本橫濱神奈川縣的世界步操樂隊節表演及比賽，並獲得特別獎。樂團又曾參與過 2001 年澳門管樂節；2006 年韓國濟州步操表演樂團世界賽，獲得第一組別第二名成績；2007 年日本沖繩 Super Marching 表演；2010 和 2010 年參與泰國曼谷國際步操樂團比賽，在 2011 年的第一組別決賽獲得全場最愛歡迎特別大獎，亦在街頭巡遊中獲得銀獎，並在泰國電視台中全國廣播；

128 香港演奏學院青少年音樂課程，2018–2019 年。

2012 年參加台北亞洲盃進行樂隊大賽榮獲銀獎，同年再到泰國參加皇家國際步操樂團比賽；2013 年在日本千葉縣參加世界行進樂隊表演錦標賽，於巡遊比賽中獲得銀獎，同年又出席桃園國際管樂嘉年華；2015 年友獲法國單位邀請，到訪芒通（Menton）參加 Menton Lemon Festival；2017 年再次參與日本沖繩 Super Marching 表演，以及出席嘉義管樂節表演。另外，樂團亦多次出席中國大陸的演出，曾到訪廣州、深圳、北京、上海、江蘇等地演出。

香港科技大學管樂團

香港科技大學樂團成立於 1993 年，團員主要來自學校的學生。樂團於 2005 改名為亞莉提亞管樂團（Alethia Ensemble），其宗旨是以音樂為橋樑，促進成員之間的交流，以及促進與不同來源人士的友誼。樂團亦希望通過其表演，讓東西方交流彼此對音樂的看法，發展香港的文化多樣性。樂團又積極參與交流，包括 1999 年到中山大學訪問、2002 年出席廣州亞太管樂節、2003 年出席澳門管樂節等。樂團曾多次首演香港管樂作曲家的作品，包括 2006 年黃學揚為樂團編寫的《花好月圓》、普朗克（Poulenc）的《雙簧管奏鳴曲樂團伴奏版》、陳輝陽的《孤獨探戈：次中音樂號獨奏及管樂伴奏版本》[129]，以及 2004 年舉辦的游元慶管樂作品音樂會[130]。

香港節日管樂團

香港節日管樂團於 1995 年成立，它傳承了路德會青年管樂團，到通利管樂團，以及港藝管樂合奏團的歷史，至今已超過 25 年，是香港歷史最長的管樂團之一。早期的樂團是香港管樂協會屬下的樂團，因

129 「Works for Wind Band 管樂隊作品」，Alfred Wong，www.alfredwongmusic.com/windband（2022 年 4 月 24 日瀏覽）。

130 「香港共融樂團 樂團指揮：鄭永健先生」，香港共融樂團，www.facebook.com/287718125428503/photos/a.302656490601333/312780222922293/?type=3（2022 年 4 月 24 日瀏覽）。

此其早期的音樂會都是由香港管樂協會主辦。直至 2004 年，香港節日管樂團獨立於香港管樂協會，註冊為社團，主辦了音樂會，是少數曾獲得香港藝術發展局資助的樂團 [131]。樂團致力推動香港青年管樂發展，於 2003 年設立附屬的青年管樂團 [132]；又曾多次委約本地新一代作曲家為樂團創作管樂原創作品，委約作品包括 1995 年陳明志的《騰飛》[133]、1999 年游元慶的《節日前奏曲》[134]、2012 年黃學揚的《海之歌》[135]、2018 年陳明志的《非常珠三角 大灣奏鳴曲》等 [136]。

2010 年的新加坡國際管樂大賽，香港節日管樂團在公開組中拿得金獎及全場最高分的佳績，樂團更在國際大賽中首演了香港作曲家黃學揚《數碼之源》，樂曲創作靈感取自深水埗蓬勃的數碼商場，樂曲本來是中樂作品，後來樂團委約作曲家改編為管樂團版本，樂曲更揚威海外管樂大賽 [137]。另外，2017 年由香港節日管樂團委約陳明志博士寫下的《武林三部曲》，以金庸武俠小說為題，分為「獨孤九劍」、「九陰箏經」及「誰與爭峰」三部分等，委約費用由「CASH 音樂基金」贊助 [138]。樂團更在 2019 年 5 月 26 日在香港理工大學賽馬會綜藝館舉行了一場「香港作曲家作品巡禮」音樂會，共有七位本地作曲家的作品獲樂團重新在音樂廳演奏一次 [139]。同年，香港節日管樂團及小提琴家嚴天成博士聯合委約葉浩堃創作第一小提琴協奏曲《代》，樂曲於 5 月 26 日在香港理工大學賽馬會綜藝館中首演 [140]。

131 「樂團簡介」，香港節日管樂團，www.hkfwo.org/about/orchestra/index-tc.html（2022 年 4 月 24 日瀏覽）。

132 "About Us"，香港節日青年管樂團，www.hkfywo.org/the-orchestra （2022 年 4 月 24 日瀏覽）。

133 樂譜來自許偉龍。

134 「曲目」，香港節日管樂團，www.hkfwo.org/repertoire/index-tc.html （2022 年 4 月 24 日瀏覽）。

135 「Works for Wind Band 管樂隊作品」，Alfred Wong，www.alfredwongmusic.com/windband（2022 年 4 月 24 日瀏覽）。

136 「非常珠三角 大灣奏鳴曲」，香港節日管樂團，2018 年 11 月 17 日。

137 "Outstanding Musicianship of HKFWO Performance Result the Championship in SIBF 2010," Press Release Hong Kong Festival Wind Orchestra, July 2010.

138 「英雄會」，香港節日管樂團，2018 年 4 月 5 日。

139 「香港作曲家作品巡禮」，香港節日管樂團，2019 年 5 月 26 日。

140 "Orchestra," Austin Yip, Website. Retrieved 24 April, 2022, https://austinyip.com/category/orchestra/

香港節日管樂團於 2010 年新加坡國際管樂節獲得金獎。
圖片來源：由香港節日管樂團提供。〈新加坡國際管樂節 香港節日管樂團〉,《大公報》,2010 年 8 月 7 日。

由於樂團創團時已經有經驗豐富的樂手及行政人員，因此樂團的發展非常順暢，多年來有輝煌的成績。樂團成立一年後，便已到廣州和佛山等地巡迴演出；1997 年出席「第二屆濟洲管樂節」；1998 年代表香港出席澳洲悉尼「第十屆亞太管樂節」，並在悉尼歌劇院演出；2000年出席「第一屆澳門管樂節」及「嘉義市國際管樂節」；2001 年到日本出席「全日本吹奏樂大賽 —— 宮城縣決賽」表演嘉賓，並與金獎得主東北學園大學吹奏樂部交流。2002 年，獲邀出席廣州參加「第十二屆亞太管樂節」，並於星海音樂廳演出。2003 年，獲邀參加「第四屆澳門管樂節」，當晚更獲得前英國皇家空軍中央管樂團總司令 Eric Banks 指揮，於開幕音樂會中壓軸演出；2004 年出席韓國濟州參加「第十三屆亞太管樂節」；以及 2010 年出席新加坡國際管樂節等 [141]。

141 「外地演出」，香港節日管樂團，www.hkfwo.org/events/tour/index-tc.html（2022 年 4 月 24 日瀏覽）。

香港教育學院管樂團

香港教育學院管樂團成立於 1997 年，現改名為香港教育大學管樂團。樂團的成員主要是文化與創意藝術學系的學生，而教大其他學系學生亦可以參加。樂團主要在校園的音樂會、典禮等演出，他們曾出席 2011「第十五屆世界管樂年會暨嘉義市國際管樂節」[142]。

東方銅管五重奏

東方銅管五重契最早可以追溯到 1996 年跟帝國銅管五重奏（Empire Brass）來港演出合作的交流，樂團的成員皆為本地的職業銅管樂手，樂團早期是香港音樂事務處屬下的樂隊。

香港城市銅管樂團

香港城市銅管樂團成立於 1997 年，成員由五名畢業於香港演藝學院的職業銅管樂手組成。樂團旨在推廣銅樂音樂給大眾，培育下一代音樂人才，為專業音樂人提供演出機會。樂團成立初期，曾獲得香港藝術發展局資助，在社區進行銅管樂教育推廣音樂會。

東風管樂合奏組

東風管樂合奏組成立於 1998 年，成員包括畢業於香港演藝學院的陳國超（長笛）、黃雅玲（雙簧管）、曹昉亮（單簧管）、張經綸（巴松管）及周智仲（圓號）。合奏組曾演出和籌辦管樂音樂會及活動，積極推廣富中國和本地特色的室內管樂作品。合奏組曾擔任 2000 年度康樂及文化事務署文化大使，同年應邀為香港電台第四台「駐台演奏家」春夏系列，以及在阿根廷布宜諾斯舉行之國際雙簧管協會中演出及發

142「香港教育大學管樂團」，www.facebook.com/eduhksb（2022 年 5 月 3 日瀏覽）。

表三首香港新作品作世界首演。此木管合奏組是少數獲得香港藝術發展局資助的管樂團體。

香港海關樂隊

香港海關樂隊於 1999 年成立，隸屬海關康樂及體育會。樂團成員全部為海關關員，海關關長出任樂隊總監親自領導樂隊，並邀請了鄧日燊先生出任樂隊的榮譽總監。海關樂隊旨在提高樂隊成員對音樂的興趣，為海關各項官方及聯誼活動提供專業樂隊服務。樂隊亦提供音樂訓練，以鼓勵海關不同職系的各級同事培養健康生活模式及文化素養。另外，樂隊亦應各團體的邀請出席不同場合的表演和社會服務，樂團設有銀樂隊和風笛隊，約有 70 名成員 [143]。

六秀士

六秀士創團於 1999 年夏天，成員包括香港著名鋼琴演奏家羅乃新及五位來自於香港管弦樂團、香港小交響樂團及香港演藝學院的資深管樂演奏家：艾君（Izaskun Erdocia）（長笛）、姚桑琳（雙簧管）、蔡國田（單簧管）、秦慶生（巴松管）及李少霖（圓號）。六秀士所演奏的曲目非常廣泛，既有巴洛克音樂，又有 20 世紀近代歌曲。他們希望透過音樂會、大師班、電台廣播、巡迴演出及委約作曲等，在香港及鄰近地區推廣管樂的室內樂演奏。1999/2000 年創團，樂季開始，六秀士立即獲邀成為香港電台第四台駐台室樂團。期間在電台演出一系列現場直播的音樂會。此外，樂團亦應邀在法國五月藝術節的「國際現代音樂節」演出，又在香港作曲家作詞家聯會主辦的「新一代作曲家」系列及 Musicarama 中演出。2000/2001 年間，六秀士被香港政府康樂及文化事務署推選為「文化大使」，在本港九間大學及大專院校舉行校園音樂會，推出一系列演出。

143 「海關樂隊」，www.customs.gov.hk/tc/about_us/ceb/index.html（2022 年 4 月 24 日瀏覽）。

2015 年，香港青年管樂演奏家參加匈牙利「第六屆國際管樂比賽及第十六屆管樂城堡節」。

圖片來源：香港青年管樂演奏家，www.facebook.com/HKYMWO/photos/pb.100063887292949.-2207520000./10153565836569636/?type=3（2022 年 4 月 24 日瀏覽）

香港青年管樂演奏家

香港青年管樂演奏家成立於 2000 年，並註冊為非牟利團體。初時樂團的成員主要來自保良局張永慶第一中學管樂團的畢業生。樂團是香港其中一支實力非凡的管樂團，他們致力帶領本港的優秀年青樂手參與不同類型的藝術經歷，例如與世界一流的管樂團及國際知名的樂手一起交流及表演。樂團曾參與香港國際管樂節；澳門國際管樂節；韓國濟州夏季管樂節；2002 年廣州「第十二屆亞太管樂節」；2005 年新加坡「第十二屆世界管樂協會年會」；2008 年曾三次離港參加藝術節、奧地利「歐洲中部管樂節」、「臺北國際管樂藝術節」、台南「第十五屆亞太管樂節」；2011 年「第五屆臺灣國際音樂節」；2015 年匈牙

利「第六屆國際管樂比賽及第十六屆管樂城堡節」；以及 2017 年荷蘭「世界管樂大賽」[144]。

香港交通安全隊步操樂隊

香港交通安全隊步操樂隊於 2002 年 7 月 20 日成立，是香港交通安全隊內的其中一個單位。樂隊由一名高級助理總監擔任步操樂隊監督，樂隊的成員主要來自不同中學。樂隊為中學生隊員提供了一項有益的課外活動，並提高學生的音樂水平。樂隊會出席如香港交通安全隊的檢閱禮及典禮活動等的演出。

香港愛樂管樂團

於 2002 年成立的香港愛樂管樂團 (Hong Kong Wind Philharmonia, HKPW)，是香港其中一支頂尖管樂團，也是少數曾得到香港藝術發展局資助的樂團。樂團經常演奏管弦樂的改編作品，致力把管樂普及化。樂團積極培訓高水平的本地年青樂手，因此樂團設有一隊青年樂隊，定名為香港愛樂室樂管樂團 (Hong Kong Chamber Wind Philharmonia, HKCWP，以前名為 HKYWP)。香港愛樂管樂團的成員主要來自在港接受專業音樂訓練，或在海外著名院校學成歸來的專業音樂家，團員除參與演奏外，亦致力於教育工作，其學生遍佈於香港演藝學院、香港中文大學、香港教育學院及全港超過 100 間中小學校，甚至遠至海外，因此香港愛樂室樂管樂團有大量本地和海外的畢業生參與[145]。

2008 年 6 月 28，香港愛樂室樂管樂團在香港大會堂音樂廳與美國達拉斯青年交響管樂團舉行聯合音樂會；2011 年 11 月 13 日，青年樂

144 "Hong Kong Young Musician' Wind Orchestra," Website, Retrieved 3 May 2022. Available FTP: www.hkymwo.org/index_c.html

145 "About Us," Hong Kong Wind Philharmonia, Website. Retrieved 24 April, 2022, http://www.hkwp.org/eng/about.html

團獲西班牙大使館邀請,在香港青年廣場舉行「愛在西班牙・樂在華倫西亞」音樂會,音樂會更在西班牙廣播。樂團多年來舉辦過不同類型的講座、大師班及工作坊來推動管樂教育,更曾推出一張管樂唱片。

多年來,樂團有不少重要演出,如 2003 年 9 月 7 日到訪澳門演出、2005 年出席新加坡世界管樂年會、2010 年 9 月 28 至 10 月 4 日出席韓國國際管樂節。青年樂團於 2004 年 7 月 12 至 17 日到韓國濟洲管樂節、2006 年 7 月 10 至 24 日到訪奧地利表演、2008 年 14 至 21 日到訪泰國演出、2010 年 7 月 21 至 26 日出席新加坡國際管樂節比賽、同年 10 月到訪中國交流演出。

香港愛樂管樂團致力推動本地管樂作曲家的作品,亦曾委約作曲家創作管樂作品,如 2003 年委約盧厚敏創作《星嘯》,委約費用由香港藝術發展局資助。同年又委約浸會大學音樂系副系主任及作曲教授 Christopher Coleman 創作了 *A Jazz Funeral* 一曲,作品在 2005 年世界管樂協會年會中作世界首演;Coleman 教授在 2010 年再次為樂團創作了 *The Snake—Oil Peddler*,在香港大會堂音樂廳首演。2011 年,樂團首演了倫偉傑的第一交響第一樂章 *The Terk—I. The Destined Expedition*。另外,2007 年 3 月 2 日,香港愛樂管樂團於荃灣大會堂音樂廳首演《焰》,由譚子輝指揮,樂曲由黃學揚管風琴獨奏曲《焰》改篇為管樂團版本。

在 2017 年以《節奏魅力》為主題的聖誕園林音樂會中,廖智敏以馬林巴琴首演倫偉傑創作的新曲《木上之舞》,樂團伴奏。2019 年 6 月 2 日的香港愛樂管樂團周年音樂會,樂團為盧厚敏博士《儺舞》進行世界首演,由鍾健(Jerry Junkin)教授指揮 [146]。

此外,樂團多次委約葉浩堃創作樂曲,並且首演他的作品,包括 2013 年委約其創作《迷》,並於同年 4 月 1 日在香港大會堂進行首演;2016 年香港電台第四台委約創作《聖誕狂想曲》,香港愛樂室樂管樂

146 "Past Concerts," Hong Kong Wind Philharmonia, Website. Retrieved 24 April, 2022, www.hkwp.org/eng/events.html

2017 年 12 月 24 日於九龍公園舉行的聖誕園林音樂會。

圖片來源：Hong Kong Wind Philharmonia, Facebook. Retrieved 27 November, 2022, www.facebook.com/photo
/?fbid=1535758576540465&set=pb.100063499669217.-2207520000

團、香港兒童合唱團和男高音錢深銘於同年 12 月 24 日在九龍公園一
同首演該首樂曲 [147]。

香港少青步操管樂團

香港少青步管操樂團（Hong Kong Vigor Marching Band）於 2003 年
10 月正式成立，經常參與不同類型的慈善演出。樂團成立目的是希望
通過步操管樂團的訓練，讓團員在音樂、步操及紀律三方面有更好的
發展，並期望藉着不同場合的演出帶給觀眾歡樂的節日氣氛，同時推
廣香港步操管樂的文化。

147 "Orchestra," Austin Yip, Website. Retrieved 24 April, 2022, https://austinyip.com/category/orchestra/

2012 年 9 月 29 日，讚管樂團於荃灣大會堂音樂廳演出，指揮台左為音樂總監魏龍勝，指揮台右為指揮鄭康樂。

圖片來源：由魏龍勝提供。

讚管樂團

讚管樂團於 2003 年成立，主要由一班基督徒樂手組成，他們的精神是「合一」。樂團除了會舉行定期音樂會外，還會出席香港國際管樂節，以及一些基督教宣教活動，曾與喝采音樂營的年青人舉行 2011 年舉行「祢真偉大」音樂會。[148]

Laughing Brass

Laughing Brass 成立於 2004 年 10 月，成員都是一些年青銅管樂手，有些是音樂學員學生，亦有些是中學學生，曾於 2005 年參與澳門管樂節。Ada Niermerier 的論文曾對樂團有高度評價，認為他們是當年香港最有潛力的銅管合奏團。不過樂團已經停辦多年。

148 「讚管樂團」(art-mate.net)，www.art-mate.net/doc/42447（2022 年 4 月 24 日瀏覽）。

Laughing Brass 出席 2005 年澳門管樂節。

圖片來源：由廖少國提供。Laughing Brass, Facebook, Retrieved 27 November, 2022, www.facebook.com/photo/?fbid=12737134115&set=g.2400803970

Tutti Flutti 長笛合奏團

　　Tutti Flutti 成立於 2004 年，樂團由學生和長笛愛好者組成，是香港首隊大型長笛樂團，樂器包括短笛、低音長笛等。樂團曾出席 2006 年台北長笛節、2007 年法國的演出、2009 年澳洲阿德萊德長笛節、2011 年倫敦長笛節。樂團亦多次跟世界知名的長笛大師，包括詹士高威（James Galway）合作演出。

通利香港新青年管樂團

　　通利音樂教育基金於 2004 年成立，宗旨是提高香港音樂質素，為青年人提供優質的樂團訓練。樂團曾參與多個重要音樂活動，包括 2005 年新加坡「世界管樂協會第十二屆國際會議」、2006 年奧地利"9th

2008 年，通利香港新青年管樂團參加「新加坡國際管樂節 2008」。

圖片來源：由通利香港新青年管樂團提供。Melody Au, Facebook, Retrieved 15 October 2022. Available FTP: www.facebook.com/photo.php?fbid=34349858120&set=t.528470661&type=3

Mid Europe–Conference for Symphonic Bands and Ensembles"、2006 年澳門「第十四屆亞太管樂節」。樂團又於 2008 年 7 月中第二次到訪新加坡參加「新加坡國際管樂節 2008」，奪得公開組比賽季軍；2009 年前往荷蘭出席第 16 屆世界管樂大賽，勇奪管樂團第二組別金獎；2011 年，樂團獲邀參加嘉義市國際管樂節暨世界管樂協會年會的示範管樂團；2012 年，樂團前往馬來西亞吉隆坡與當地學校作音樂交流及公開演出；2013 年，樂團應邀參與台灣之「桃園國際管樂節」[149]。另一方面，樂團致力推動本地管樂作品，包括委約黃學揚改篇黃丹儀的《歡樂今宵》獨奏與管樂團伴奏版 [150]。

149 「通利香港新青年管樂團」，通利香港新青年管樂團，www.tlmf.org/neowinds/tc/index_tc.htm（2022 年 4 月 22 日瀏覽）。

150 「Works for Wind Band 管樂隊作品」，Alfred Wong，www.alfredwongmusic.com/windband（2022 年 4 月 22 日瀏覽）。

香港管樂協會專業導師管樂團於 2017 年 9 月 1 日的演出,指揮台左為大竹笛獨奏家楊偉傑,指揮台上為鍾耀光。

圖片來源:Hong Kong Band Directors Association, Facebook. Retrieved 27 November, 2022, www.facebook.com/hongkongbanddirectorsassociation/photos/pb.100069354241362.-2207520000./1516700458398009/?type=3

清風銅管五重奏

清風銅管五重奏成立於 2005 年,主要演奏銅管室樂作品,目標是娛樂大眾及推廣銅管音樂。他們演奏的樂曲多元化,除了改篇的流行曲外,亦有專為銅管室樂合奏而寫的嚴肅音樂原創作品。樂團曾在香港電台第四台進行現場表演,亦曾參與香港藝術節的演出,曾到訪不同的學校舉行音樂會,推廣銅管樂教育。

香港管樂協會專業導師管樂團

香港管樂協會專業導師管樂團成立於 2005 年,是香港管樂協會屬下的管樂團,樂團由不同國家及地區的樂手組成,包括香港、台灣和日本的專業樂手、資深管樂團指揮、音樂學院學生。樂團沒有恆常排練,一般會在音樂會前才招募樂手參與演出,由於樂手都是經驗豐富

的專業演奏家，所以水平不容懷疑。樂團致力推動本地管樂作品，為本地作家提供一個專業平台發表其作品[151]。

香港少年領袖團樂隊

香港少年領袖團樂隊成立於 2005 年，前身是為「皇家香港軍團（義勇軍）」轄下之少年團，義勇軍於 1995 年 9 月解散後，少年團便改以目前的形式及名稱繼續運作，為香港少年領袖團的各項活動提供音樂支援。樂隊的宗旨是通過軍旅的形式，培育香港青少年的責任感、自信心、毅力、個人紀律、團隊精神及服務社會的精神[152]。

香港流行管樂團

香港流行管樂團於 2005 年成立，是香港首隊只演奏流行音樂的管樂團。樂團希望以流行音樂來推動管樂文化，以嶄新方式奏出大家耳熟能詳的流行音樂，令更多人對管樂產生興趣。樂團的成員由本地及海外音樂學院畢業生組成，樂團改篇了不少廣東話流行樂曲，但近年已經不再活躍[153]。

香港演奏家管樂團

香港演奏家管樂團成立於 2005 年 9 月，是政府註冊之非牟利團體，早期的團員是來自東華三院黃笏南中學管樂團的畢業生，後來有不同背景的樂手加入，他們藉着表演及音樂交流等活動在本地推廣管樂音樂。樂團曾參與不少大型音樂活動，主要演出包括「第 14 屆亞太管樂節暨澳門管樂節」、「第 16 屆亞太管樂節暨香港國際管樂節」、深圳的「第 4 屆中國國際少年兒童藝術交流演出季」、「亞洲青年管弦樂

151 香港管樂協會網頁。

152 「香港少年領袖團樂隊」，www.facebook.com/hkacband/（2022 年 4 月 24 日瀏覽）。

153 "Biography"，香港流行管樂團，www.hkpwo.org/bio.html（2022 年 4 月 24 日瀏覽）。

2006 年 2 月 4 日，香港流行管樂團於香港文化中心音樂廳演出。

圖片來源：由廖少國提供。「香港流行管樂團（Hong Kong Pops Wind Orchestra），www.facebook.
com/269158233185614/photos/pb.100065164623782.-2207520000./269159233185514/?type=3（2022 年 11 月 27 日
瀏覽）

2010 年 11 月 13 日，香港演奏家管樂團於荃灣大會堂音樂廳舉行五周年音樂會。

圖片來源：Hong Kong Performers Winds, Facebook. Retrieved 27 November, 2022, www.facebook.com/photo/?
fbid=458091242174&set=a.467134652174

團 20 周年——香港社區外展音樂會」及 2011 年「第 15 屆世界管樂年會暨嘉義市國際管樂節」。樂團致力推動青少年的管樂發展，於 2016 年初，樂團成立「香港少年演奏家管樂團」，進一步向年輕一代推廣管樂。樂團成員又自組多個樂器小組，推動香港管樂室樂演奏[154]。

巴松館

巴松館成立於 2005 年，是香港唯一的巴松館合奏團，由不同年齡及背景的團員組成，當中包括小學生至專業巴松管導師及職業樂手。樂團為巴松管愛好者及樂手提供一個文化交流的平台和演出機會，並透過不同活動讓普羅大眾認識巴松管。巴松館曾於香港、澳門、新加坡多個地方演出，並曾舉辦音樂活動如簧片製作工作坊。

La Sax

La Sax 成立於 2005 年，是香港首隊色士風合奏團。多年來本着雅俗共賞的信念，以提高公眾對色士風音樂的認識及興趣為宗旨，為觀眾提供高質素的音樂會。樂團於 2009 年起應康樂及文化事務署的邀請，定期於香港各區舉辦免費戶外音樂會，至今演出超過 300 場。此外，他們亦經常到訪不同學校進行音樂教育推廣。近年樂團的《動物嘉年華》在表演中加上戲劇元素，更獲得香港藝術發展局，在內地七個城市巡演。2019，年樂團再獲香港藝術發展局邀請參與「第三屆賽馬會藝壇新勢力」，「JunGo 瘋！」於香港上演四場學校專場、六場公開演出，並為社會上不同階層人士提供多元化的音樂教育活動。

154 「有關我們」，香港演奏家管樂團，www.hkpw.org.hk/about-us（2022 年 4 月 24 日瀏覽）。

La Sax 成團後於香港演藝學院拍攝的首張相片。

圖片來源：香港交響管樂團成立二十周年紀念 DVD。

香港管樂演奏協會管樂團

　　香港管樂演奏協會管樂團，於 2006 年 9 月正式成立，是香港管樂演奏協會屬下樂團，樂團成員主要來自協會的學生，人數最高峰時達到 100 人。樂團通過參與各類型之表演及交流，令團員廣闊視野，成為內外兼備的年青演奏樂手[155]。

管樂雅集

　　管樂雅集成立於 2006 年，其歷史可以追溯到六秀士合奏團，由著名雙簧管演奏家姚桑琳創立，樂團成員均是本港管樂界精英，只會演奏純管樂樂曲，其演奏形式獨特，強調並堅持沒有指揮的傳統歐洲「主流」室內樂演奏模式。每場音樂會都會委約一位本港作曲家為他們創作新的作品。樂團致力推廣管樂室內樂演奏，向觀眾介紹既豐富而又鮮為人知的純管樂合奏樂曲。

155 "Additional Information"，香港管樂演奏協會，www.facebook.com/HKWPAA/about/?ref=page_internal（2022 年 4 月 24 日瀏覽）。

樂團多年來獲得香港演藝發展局支持，曾獲邀到瑞士、紐約、東京、台灣、北京、上海及澳門巡迴演出。2017 年成為香港中文大學駐校藝團，以及是香港教育大學榮譽駐校藝術家。樂團多次獲得香港作曲家聯會資助，成功委約多名本地作曲家為樂團創作香港本地管樂作品。此外，樂團曾應邀在國際現代音樂節、北京中央音樂學院音樂節及多次於「法國五月」藝術節中演出。

香港管樂合奏團

香港管樂合奏團成立於 2006 年 8 月，是政府註冊之社團。樂團為有熱誠的管樂愛好者提供一個互相學習的平台，並為團員提供不同形式的工作坊、大師班及講座，讓他們從不同的途徑及層面學習音樂知識。樂團曾出席 2008 年台北國際管樂藝術節暨第 15 屆亞太管樂節 Asia Pacific Band Fair 2008、香港第 16 屆亞太管樂節、在 2016 年香港國際管樂繽紛獲得金獎，又曾參與 2018 年印尼管弦樂團及合奏節。

香港管樂合奏團致力推動原創管樂作品，在樂團十周年音樂會《十年・韻依》中，委約浸會大學音樂系副系主任及作曲教授高爾文（Christopher Coleman）創作了 *The Post—Apocalyptic Blues* 一曲，樂團作世界首演，由周詠琴指揮。樂團是少數舉行音樂營的樂團，最少舉辦了六屆的青年管樂營，亦是香港少數可以進駐香港藝發展局屬下大埔藝術中心的管樂團[156]。

香港德明愛樂管樂團

香港德明愛樂管樂團是香港德明愛樂協會屬下樂團，協會於 2007 年 6 月成立管樂團，早期樂團的主要成員是德明中學銀樂隊的校友。樂團本着「培育後進、薪火相傳」的精神，在香港舉行了不少具代表性的音樂會，並且積極推廣香港管樂文化。樂團曾出席 2014 年「濟州

156 香港管樂合奏團，https://hkwehk.wixsite.com/hkwe/blog-1（2022 年 4 月 24 日瀏覽）。

2018 年 12 月 14 日，香港德明愛樂管樂團於荃灣大會堂音樂廳演出。上低音號演奏家 Steven Mead（左方站立者）與嘉賓指揮 Dr. John Zastoupil（指揮台上）同台演出。

圖片來源：由香港德明愛樂管樂團提供。德明愛樂聖誕音樂會，http://centalife.centalineclub.com/%E5%BE %B7%E6%98%8E%E6%84%9B%E6%A8%82%E8%81%96%E8%AA%95%E9%9F%B3%E6%A8%82%E6%9C%83/ （2022 年 11 月 27 日瀏覽）

國際管樂節暨第 16 屆亞太管樂節」，同年亦到訪廣州出席小天使第 16 屆「六一音樂會」。

2017 年 7 月 1 日，樂團在香港大會堂音樂廳舉行香港德明愛樂管樂團成立 10 周年暨慶祝香港回歸 20 周年音樂會，委約倫偉傑創作《中環的三幅素描》及杜程創作《快樂之旅》，兩首作品都是世界首演 [157]。樂團又於 2019 年委約 Daniel Taborda 創作了 Fansaxo（色士風獨奏與管樂團版本），並於同年 6 月 16 日的「香港德明愛樂管樂團週年音樂會——薩克管與管樂團」，在香港大會堂音樂廳作首演，當時的色士風獨奏家是曾敏思 [158]。

157 「香港德明愛樂管樂團成立 10 月周年暨慶祝香港回歸 20 周年音樂會」，香港德明管樂團，2017 年 7 月 1 日。

158 "Fansaxo for Alto Saxophone and Wind Band World Premiere Daniel Taborda," Tak Ming, Youtube. Retrieved 24 April, 2022, www.youtube.com/watch?v=DMd_ajN1HPo

香港世紀管樂團。
圖片來源：香港世紀管樂團，www.facebook.com/HKCWSLOVER/photos/pb.100057613233149.-2207520000./301063436636049/?type=3（2022 年 11 月 27 日瀏覽）

香港世紀管樂團

　　香港世紀管樂團成立於 2007 年，由一群愛好管樂的青年人創立。除了每年恆常舉辦的周年音樂會外，樂團還會不定期應邀在社區、商場為廣大市民演奏及推廣管樂知識，深受歡迎及讚賞。他們亦會與不同樂團保持友好關係，進行交流，有時會獲邀與友團同台演出[159]。

　　樂團除了演出外，還在社區做了不少管樂推廣工作，例如在 2018 年 3 月 4 日於元朗劇院演奏廳，與香港聯校音樂協會的王世奇管樂維修技師合辦管樂音樂會暨管樂維修保養工作坊，是香港少數做管樂維修推廣的樂團[160]。

柏斯管樂團

　　柏斯音樂基金會於 2007 年成立柏斯管樂團，樂團旨在提高香港管樂團質素，以及為有才華的青少年提供優質的樂團訓練。樂團會定期

159 「香港世紀管樂團」，www.art-mate.net/doc/42433（2022 年 4 月 24 日瀏覽）。
160 「管樂音樂會暨管樂維修保養工作坊」，香港世紀管樂團，2018 年 3 月 4 日。

舉辦不同類型的音樂表演、交流及周年音樂會等活動，以提升樂團及團員的演出水平[161]。

除了本地之演出活動外，樂團曾獲邀出席澳門國際管樂節、台灣亞太管樂節和台北國際管樂藝術節，向亞太區不同的樂團展示柏斯管樂團的實力，同時與其他樂團交流，以提升團員的音樂造詣及水平。樂團亦曾首演屈雅汶的《銅環聲洞》和《慶典序樂》[162]。

眾樂團

眾樂團成立於 2008 年，成員主要是曾吹奏管樂的在學或已畢業學生，樂團為他們提供了一個參與管樂團訓練的機會。團員可藉着演奏不同種類的音樂，擴闊音樂領域及視野，並可藉着對外演出的機會，向社區推廣不同種類的音樂，與眾同樂。

樂團於 2014 及 2015 年參與香港國際管樂繽紛音樂會，並於 2016 年香港國際管樂繽紛管樂團比賽（社會組）榮獲金獎。樂團致力推動香港本地原創管樂作品，在 2021 年 9 月 22 日舉行"Equus"音樂會，為本地作曲家陳國樑的管樂作品《延禧攻略組曲》作首演，由樂團音樂總監陳士斌指揮[163]。

香港和悅管樂團

香港和悅管樂團成立於 2007 年，團員為順德聯誼總會胡兆熾中學畢業生。樂團期望透過定期的排練及不同形式的音樂會，匯聚對合奏充滿熱誠的管樂好手，把合奏的喜悅和成果分享給聽眾。樂團現有約 50 位團員，當中包括專業演奏家和管樂導師，以及出色的業餘演奏

161 「柏斯管樂團簡介」，柏斯管樂團，http://pwo.parsonsmusic.com.hk/info.htm（2022 年 4 月 24 日瀏覽）。

162 「屈雅汶」，香港作曲家聯會，www.hkcg.org/zh/members/wat-nga-man（2022 年 4 月 24 日瀏覽）。

163 眾樂團（Shinywinds），www.facebook.com/Shinywinds/（2022 年 4 月 24 日瀏覽）。

2016 年 12 月 4 日，眾樂團於元朗大會堂演出。
圖片來源：由李羽翹提供。眾樂團（Shinywinds），www.facebook.com/Shinywinds/photos/
pb.100063545815276.-2207520000./724599047690706/?type=3（2022 年 11 月 27 日瀏覽）

者。樂團曾於 2011 年 8 月遠赴台灣桃園參與「2011 兩岸四地菁英團隊
管樂交流」表演。[164]。

Hong Kong Youth SinFonica

　　Hong Kong Youth SinFonica（簡稱 sf），於 2007 年 5 月成立，為政
府註冊之非牟利團體。鑑於香港的學校管樂教育中，有不少學校只有
樂器班而沒有管樂團，學有所成的學生沒有一展所長的平台；加上香
港很多提供樂團訓練的團體費用不菲，或音樂要求太高，結果令很多

164　香港和悅管樂團（Hong Kong Cantabile Winds），www.facebook.com/%E9%A6%99%E6%B8%
　　AF%E5%92%8C%E6%82%85%E7%AE%A1%E6%A8%82%E5%9C%98-Hong-Kong-Cantabile-
　　Winds-118875004883165/（2022 年 4 月 24 日瀏覽）。

初學樂器的青少年卻步，失去享受合奏的樂趣。有見及此，樂團提供了一個較容易負擔的平台，讓本地青少年有機會接受更具水準的樂團合奏訓練，從而提高本地青少年的音樂水平[165]。

香港航空青年團樂隊

初期的香港航空青年團樂隊以敲擊樂班形式進行，經過一年的訓練後，由敲擊班演變為鼓樂隊。後來於 2011 年組成音樂支援組，並正式由鼓樂隊進化為管樂團，為香港航空青年團的長官晚宴、周年會操表演，也會應邀為其他團體提供相關音樂表演服務。

樂聚・管樂

樂聚・管樂於 2008 年 9 月在香港成立，樂團成立的原因跟一般舊生銀樂隊的背景很不同，他們專為一些沒有類似背景而又較成熟的樂手提供一個排練和演奏的平台。樂團曾參與不同的演出，包括商場節日音樂表演。2009 年，樂團又與新加坡理工高中管樂團舉辦交流活動，兩地樂手互相交流切磋。此外，樂團又於「香港管樂繽紛 2009」、「香港國際管樂繽紛 2011」及「香港國際管樂繽紛 2013」中演出。2009年 12 月，樂團舉行了首場音樂會，音樂會的內容不限於管樂，其中更邀請了十一分音符手鈴隊和爵士芭蕾舞學院同台演出[166]。

崇基管樂團

崇基管樂團成立於 2008 年，成員都是來自香港中文大學音樂系的學生，因此樂團的流動性很強；不過，正正由於成員都是修讀音樂的學生，所以水平有保證。樂團成立的目的是在香港推廣管樂音樂及

165 「首頁」，Hong Kong Youth SinFonica，https://hkyouthsinfonica.wixsite.com/hksf（2022 年 4 月 24 日瀏覽）。

166 「主頁」，樂聚・管樂，www.musicphilicwinds.org/indexc.html（2022 年 4 月 24 日瀏覽）。

2009 年 12 月 12 日，樂聚‧管樂在香港浸會大學大學會堂舉行首場音樂會。

圖片來源：Musicphilic Winds Facebook. Retrieved 24 April, 2022. www.facebook.com/musicphilic.
winds/photos/pb.100064037080141.-2207520000./173931199695732/?type=3

現代管樂作品，並且致力推動本地管樂作品，特別會首演學系學生及
校友的作品 [167]。香港色士風合奏團曾委約蘇家威創作《離地的倒影》，
作品是色士風合奏團與管樂團伴奏的曲目，作品於 2015 年 12 月 2 日
由香港色士風合奏團和崇基管樂團的伴奏下，在香港中文大學利希慎
音樂廳首演 [168]。樂團曾在 2014 年跟國立台南大學管樂團舉行聯合音樂
會 [169]。

167 「崇基管樂團會章」，崇基管樂團，2009 年 4 月 27 日。

168 "Hong Kong Saxophone Ensemble x Chung Chi Wind Orchestra" 香港中文大學音樂系，2015 年 12 月 2
日。

169 "Chung Chi Wind Orchestra x National University of Tainan Wind Band Exchange Concert 2014"，香港
中文大學音樂系，2014 年 12 月 15 日。

香港城市管樂團

香港城市管樂團成立於 2009 年，主要的團員都是業餘樂手，樂團歷史不長，只在管樂界活躍了短短數年。他們曾委約葉浩堃創作了《城》，費用由「CASH 音樂基金」贊助，此曲特別為色士風演奏家孫穎麟度身而作[170]。

Joyeux Winds

Joyeux Winds 樂團成立於 2009 年初，主要的團員都是業餘樂手，樂團希望營造一個音樂氣氛濃厚的環境給團員，令他們對表演藝術有所追求，然後將音樂的喜悅帶給普羅大眾。

銀河管樂團

銀河管樂團成立於 2009 年，為香港註冊非牟利音樂團體。成員來自五湖四海，都是具豐富的演奏及教學經驗的樂手。樂團曾多次參與海外演出，如應邀參加 2010 年嘉義市國際管樂節、2010 年於香港舉行的亞太管樂節樂團及 2012 年桃園管樂節。樂團曾於 2019 年 7 月 1 至 5 日在青年廣場和香港大會堂舉行銅管份子音樂營，是香港少數會舉行音樂營的管樂團[171]。

香港愛好管樂團

香港愛好管樂團成立於 2010 年，旨在集合一班優秀並喜愛音樂演奏的管樂及敲擊樂學生，為他們提供專業管樂團演奏訓練及不同的演出機會。樂團成立時計劃每年舉辦四場音樂會，以及有不定期的大師班，藉以提升團員的演奏和合奏技巧，累積不同的演出經驗。團員來

170 同上註。

171 銀河管樂團（Galaxy Wind Ensemble），www.facebook.com/galaxywindhk/（2022 年 4 月 24 日瀏覽）。

銀河管樂團於 2016 年出席於北京舉行的亞太管樂節。

圖片來源：銀河管樂團，www.facebook.com/photo/?fbid=1067289106654227&set=pb.100064008481898.-2207520000（2022 年 4 月 24 日瀏覽）

自不同的中學、小學及大專院校，每星期排練一次。樂團通過籌辦不同的音樂會，與大眾分享美好的管樂及團員的練習成果；並希望藉着高質素的樂團訓練，啟發對音樂演奏有興趣的學生將來繼續修讀音樂演奏，從而貢獻香港管樂界 [172]。樂團亦有支持本地管樂創作，曾在 2016 年 7 月 17 日於荃灣大會堂演奏廳舉行的香港夏日管樂節 ——「當中國竹笛遇上西洋敲擊音樂會」中，演奏馬水龍的《梆笛協奏曲》，他們亦邀請了本地作曲家黃學揚編寫了管樂團版本，在音樂會中作首演 [173]。

172 "Hong Kong Bravissimo Wind Ensemble," Facebook. Retrieved 24 April, 2022, www.facebook.com/HongKongBravissimoWindEnsemble/posts/317248891694708/

173 「管樂隊作品」(Works for Wind Band)，Alfred Wong，www.alfredwongmusic.com/windband（2022 年 4 月 24 日瀏覽）。

譜揚管樂團

譜揚管樂團是由譜揚音樂及藝術基金有限公司於 2010 年成立，團員來自五湖四海，當中包括不少管樂導師和專業演奏家。樂團除了舉行周年音樂會外，亦會接受一些商業及節日文化節目的音樂表演[174]。

香港青年色士風團

香港青年色士風樂團成立於 2010 年 7 月，是非牟利藝術團體、香港青年色士風樂手轄下之樂團，由本地著名薩克斯管樂手曾敏思小姐創辦。樂團成員是公開招募的，現設有初團。樂團希望集合一班有能力的樂手，透過定期排練提升樂團演奏水平，並且參與本地或海外之各類型音樂表演及交流活動，向大眾推廣色士風文化。

天水圍音樂人管樂團

天水圍音樂人管樂團成立於 2011 年，是天水圍區內第一個公開管樂團。這是香港少數在地區形式運作的管樂團，大部分團員是香港大西北的居民，樂團主要在元朗、天水圍和屯門區演出，另外亦曾出席澳門管樂節，亦兩度到訪嘉義市國際管樂節[175]。

Hong Kong Saxophone Ensemble

Hong Kong Saxophone Ensemble (HKSE) 於 2011 年 6 月正式成立，樂團成員都是本地的職業色士風樂手。樂團曾獲香港民政事務局文化交流基金資助，於 2012 年 7 月代表香港出席蘇格蘭聖安德魯斯大學（University of St Andrews）的第十六屆世界薩克斯年會。年會中，樂團首演了游元慶、盧厚敏及葉浩堃的香港作品。他們亦曾出席 2014 及

174 「動感與浪漫 管弦樂團及管樂團音樂會」，譜揚音樂基金，2014 年 7 月 1 日。

175 「天水圍音樂人管樂團」，www.facebook.com/tswwinds/（2022 年 5 月 3 日瀏覽）。

2016 年在泰國舉行的亞太薩克斯風研習營、2015 年在法國舉行的世界薩克斯年會、2019 年在台灣嘉義舉行的第 25 屆國際管樂節暨亞洲薩克斯風大會，以及 2018 年在克羅地亞舉行的世界薩克斯管年會。

信義男爵樂團

　　樂團成立於 2011 年，是香港當時少數的長者樂團，團員都是 55 歲以上的男士。樂團的出現，是回應社會上長者服務和男士服務的不足的情況，期望以音樂作為媒介，推動社會服務工作。樂團初時以爵士樂為主，後來轉型為管樂團。樂團曾到訪嘉義國際管樂節、珠海北山音樂節、印尼管弦樂團及合奏節、新加坡 Silver Arts 藝術節，更曾在馬來西亞、汶萊和新加坡作巡迴演出，其中在汶萊的演出中，更是當時汶萊國王登基 50 周年活動之一。樂團曾在香港舉行「香港－波蘭文化周」，慶祝波蘭建國 100 周年，以及舉行過金齡音樂營。樂團又曾獲選香港 2018 年度「藝術教育獎（非學校組）」，表揚樂團在藝術教育推廣的貢獻，也是香港首隊獲獎的管樂團。

香港都會管樂團

　　香港都會管樂團成立於 2012 年 5 月，致力推廣古典及優秀的管樂合奏作品，藉着舉辦不同類型的音樂活動及演奏會，將管樂合奏音樂帶給普羅大眾，令更多香港市民認識及欣賞管樂文化，為香港音樂事業作出貢獻。樂團成員多為半職業及職業樂手，宗旨是拓展高水平的管樂合奏演奏。在樂團總監帶領之下，樂團通過嚴謹的合奏訓練，致力將樂曲的精髓發揮到極致 [176]。

176 「管樂共舞」，香港都會管樂團，2014 年 11 月 1 日。

2014 年 11 月 1 日，香港都會管樂團於香港大會堂音樂廳演出。

圖片來源：由許志剛提供。香港都會管樂團，www.facebook.com/photo/?fbid=1330705373725552&set=
pb.100063900639760.-2207520000（2022 年 11 月 27 日瀏覽）

香港浸會大學管樂團

　　香港浸會大學管樂團是香港浸會大學音樂系屬下的樂團，樂團成員都是音樂系的學生，因此流動性較強；不過正因為樂手都是來自音樂系的學生，所以水平有一定保證。樂團致力推動傳統管樂曲、協奏曲，或吹奏改編的管弦樂團及鋼琴曲目，惟樂團現已解散[177]。

香港專業管樂團

　　香港專業管樂團由葉惠康博士於 2013 年 11 月成立，樂團希望發展為本地第一個專業的管樂團體，並計劃組織管樂專才作定期的演

177 "Hong Kong Baptist University Wind Symphony Concert with Paul Archibald," House Program. Hong Kong Baptist University Wind Symphony. 2 May, 2019.

2015 年 4 月 2 日，香港專業管樂團與小提琴家李傳韻於香港大會堂合奏。

圖片來源："Hong Kong Professional Winds," Facebook, Retrieved (27 Nov 2022) Available FTP: www.
facebook.com/hkprofessionalwinds/photos/pb.100064030543692.-2207520000./1087864014573979/?type=3

出，讓香港管樂發展走上職業的平台，為香港音樂事業發展作出更大
的貢獻。他們為本地音樂學院及海外歸來的專業音樂人士提供一個演
奏平台，樂團指揮及成員皆為活躍於本地樂壇的資深和知名管樂樂
手，樂團希望以教育性的演奏加深大眾對古典音樂中傳統管樂文化的
認識 [178]。

伸縮男

樂團於 2013 年 5 月成立，是香港首隊長號合奏團，由九名本地長
號手組成，他們於 2013 年 7 月亞洲長號音樂節中首次登場，曾以客席

178 「香港專業管樂團」，香港兒童交響樂團，www.hkcso.org/artisthkprowinds.html（2022 年 4 月 24 日瀏覽）。

樂團身份在「深圳音樂天地」中演出。樂團會演奏不同風格的樂曲，包括古典音樂及 20 世紀流行曲。

Igniter Marching Concept

Igniter Marching Concept 是一隊步操樂隊，成立於 2013 年 4 月，曾到訪各區演出，也會到訪學校作音樂示範表演，曾於 2018 年參加澳門管樂節的花式步操表演。

香港音樂兒童基金會管樂團

音樂兒童基金會成立於 2013 年，其創辦人龐氏姊妹受委內瑞拉的 El Sistema 啟發，為深水埗基層兒童提供免費的音樂教育課程，第一年有 36 位樂器班學生。及後基金會定期舉行音樂會及社區表演，給予當區小朋友演出機會。基金於成立一年後組織管樂團，成員主要是去年的樂器班學員。

香港小號重奏團

香港小號重奏團成立於 2014 年，是香港首隊小號重奏團。樂團成員由本地職業小號手組成，樂團沒有固定排練，也沒有固定成員，通常有音樂會時才會招攬團員排練。

非凡管樂派

非凡管樂派成立於 2014 年，由五名香港職業管樂手組成，他們致力把音樂帶進社區和學校，與觀眾分享音樂的樂趣。樂團的成立源於「飛躍演奏香港」，他們是「飛躍演奏香港」中「校園室內樂教育計劃」的表演團體，旨在把音樂會帶進各本地和國際學校，並為音樂老師舉辦「專業發展工作坊」。樂團致力推動香港管樂教育，他們跟澳洲室內

樂音樂教育機構 Musica Viva Australia 的關係密切，又多次與不同的訪港室內樂樂團進行交流，以提升水平。

香港入境事務處樂隊

香港入境事務處樂隊於 2015 年 5 月成立，以業餘銀樂隊形式參與部門的演出及會操，不時獲邀到不同場合演出，例如部門的周年晚宴、其他部門的嘉年華會等。此外，為慶祝香港特別行政區成立 20 周年，樂隊在 2017 年 7 月獲邀參與國際軍樂匯演的戶外嘉年華演出。樂隊約有超過 40 名來自不同組別的入境處職員[179]。

翱樂管樂團

翱樂管樂團（O Wind Ensemble）於 2015 年成立，其主要成員是樂陶途琴行的師生，此外還有不同音樂背景的青少年樂手。樂團除了邀請非牟利機構及教育團體欣賞音樂會外，亦會把部分收益用作慈善用途，期望藉此引起社會各界人士更關懷弱勢社群，關愛社會。樂團亦會舉行周年音樂會。現時樂團已經獨立註冊，不是琴行的附屬樂團[180]。

Brassdivo

Brassdivo 於 2016 年成立，由五位職業銅管樂手組成。樂團希望以健康形象把銅管樂音樂推廣給大眾。五名團員在香港流行管樂團認識，他們希望把音樂帶出音樂廳，走向大眾。樂團曾出席香港演奏家管樂團及管樂雅集的音樂會。

179 「入境事務處職工同樂會」網站，www.immd.gov.hk/publications/a_report_2017/tc/ch1.html（2022 年 4 月 24 日瀏覽）。

180 「翱樂管樂團」，Facebook，www.facebook.com/OWindHK/（2022 年 5 月 3 日瀏覽）。

Trinity W Band

Trinity W Band 成立於 2016 年，由威靈頓英文中學步操管樂團的舊生組成，現時團員有 30 人。樂團希望團員能延續對音樂的追求，並藉着參與公益演出，為社會出一分力。他們曾出席 2018 年臺灣國際管樂節；2019 年韓國釜山的韓國管樂節，並在特別組中獲得最優秀樂團大獎；又於 2021 年馬來西亞國際線上管樂大賽獲得銀獎[181]。

OctoBuzz

OctoBuzz 於 2016 年由八名香港浸會大學音樂系的年青樂手組成，成立的主要目的是推廣小號音樂給大眾。樂團取名 "Buzz"，即震動嘴唇從而使銅管樂器發聲的聲音和動作；"Octo" 即數字「八」，就是八名吹奏者的意思。樂團演奏的風格包括小號原創及改編合奏樂曲，由古典到流行樂曲都會演繹。

香港圓號協會

香港圓號協會成立於 2016 年，設有香港唯一的圓號樂團，樂團成員由本地不同界別的圓號樂手組成。樂團會在不同場合演奏，曾演奏本地法國號演奏家及作曲家游元慶的改編作品及區穎荃的作品，樂團亦曾邀請德國圓號樂隊來港演出。另外。樂團曾獲邀到訪廣州的中學分享演奏法國號技巧。

香港地管樂團

香港地管樂團於 2017 年 9 月成立，樂團的成立是延續了地利亞舊友管樂團慶祝 40 週年音樂會，因此很多創團成員都是來自地利亞修

181 "Trinity W Band," Facebook. Retrieved 24 April,2022, https://m.facebook.com/Trinity-W-Band-506001529798913/?ref=page_internal&mt_nav=0

女紀念學校銀樂隊舊團員，當中一些團員已成為專業演奏家及管樂導師，亦有活躍於音樂界的業餘演奏者，部分成員家屬亦參與其中。他們音樂總監及指揮莊伯富也是地利亞修女紀念學校銀樂隊的舊團員。由於香港地管樂團的成員有豐富的組織和訓練樂團的經驗，因此短短成立幾年，已有有不少成績，除了參與地區活動及舉辦音樂會外，也曾參與海外交流活動，分別有台灣高雄管樂節、泰國國際管弦音樂節及澳門愛樂節 [182]。

TheTwistmen.Winds

TheTwistmen.Winds 成立於 2017 年，初時借用林村的空地作為排練地方，幾過多年的發展，樂團致力推動香港本地製作，由吹奏樂曲、編寫樂曲、錄製影片等，都是一手包辦的。樂團集中改編動漫樂曲、日語流行曲和廣東話流行曲，有時亦有原創作品。TheTwistmen.Winds 是香港少數自己販賣樂譜的樂團，曾在 2021 年馬來西亞國際線上管樂大賽上獲得金獎 [183]。

飛銅凡響

飛銅凡響成立於 2017 年，由五名職業銅管樂手組成，也是非凡管樂派之後，飛躍演奏成立的第二隊音樂組合。樂團跟澳洲室內樂音樂教育機構 Musica Viva Australia 有緊密的合作豎係。他們於 2018 年首次出席校園巡迴演出。

182 香港地管樂團網站，www.hkdeliaband.org/zh/（2022 年 4 月 24 日瀏覽）。

183 "The Twistmen.Winds" Facebook, Retrieved 24 April,2022, www.facebook.com/TheTwistmen.Winds/

Wanna Brass

Wanna Brass 成於 2017 年 6 月，是由五名樂手組成的銅管五重奏樂團。樂團的曲風很闊，包括古典、遊戲和動漫音樂。

聲大夾樂管樂社

聲大夾樂管樂社是香港基督教女青年會樂華綜合社會服務處的其中一個活動組織。幾位女青義工離開校園後，在尋覓場地練習及演奏管樂的過程中，與樂華綜合社會服務處商量後一拍即合，自此女青成為他們推廣管樂的基地。樂手人數由最初的 8 人，增至首次大型音樂會時的 40 人，成員有職青、大專院校學生及中學生[184]。

網樂交響管樂團

網樂交響管樂團（Cyber Symphonic Winds）於 2018 年由一班熱愛音樂的團員成立。樂團相信音樂能匯聚不同地區網絡及各年齡階層的人士，希望能透過定期的練習及表演，培養團員對管樂合奏的熱誠。同時亦冀望向社會推廣及分享不同管樂的風格及文化，打破管樂音樂固有刻板的形象，為社會帶來不同的詮釋，從而提升團員及大眾享受音樂的興趣[185]。

小簧子單簧管合奏團

一隊由 80、90 後本地年青單簧管演奏家組成的合奏團，希望透過生動的演奏，與聽眾分享各類型的單簧管音樂，合奏團曾跟不少社區單位合作，亦是 Chamber Music for Life Hong Kong 大使。

184 "女青——聲大夾樂管樂社（Sforzando Wind Ensemble）Facebook，www.facebook.com/SforzandoWindEnsemble（2022 年 4 月 24 日瀏覽）。

185 「關於我們」，網樂交響管樂團網站，https://cyberwinds.symphonicbase.com/（2022 年 4 月 24 日瀏覽）。

K622 Clarinet Ensembles

K622 Clarinet Ensembles 成立於 2018 年 9 月，成立初期樂團名稱為「四碌木單簧管重奏團」，後改至現在的名稱。樂團現在有三隊不同組合的單簧管重奏團，致力推廣單簧管重奏音樂，希望以不同的音樂會、活動等，提升團員及大眾對單簧管音樂的鑒賞能力。他們亦致力推動原創單簧管重奏作品。

香港聯校管樂團

樂團是香港聯校音樂協會的附屬管樂團，成員主要是香港各中小學生，亦招募 18 歲以上的協會會員。樂團主張有教無類，所以沒有樂器級別的限制。樂團希望透過樂團排練提升團員的演奏水平，另外強調團務自治，團員需要自行安排譜務和物資等安排，藉着參與樂團的過程學會領導才能、全人發展、團隊合作和解難能力。[186]

Winds Platform

Winds Platform 成立於 2019 年，組成團員都是懂得樂器的校隊舊生，現在成員約有 30 人。樂團的曲風多樣，包括古典音樂、流行音樂等。樂團的宗旨是為團員建立一個開心的音樂經驗，以及把管樂推廣到香港各區和各階層。早在 2015 年，樂團成員便義務組織區內小學的舊生樂團，而這些團員則成為了今天樂團的骨幹成員。樂團亦致力推動兒童管樂發展，現已設有一隊青年樂團，成員約有 30 人 [187]。

186 香港聯校音樂協會 Facebook，www.facebook.com/page/522334244450100/search/?q=%E7%AE%A1%E6%A8%82%E5%9C%98（2022 年 5 月 17 日瀏覽）。

187 "Wind Platform" Facebook, Retrieved 24 April, 2022, www.facebook.com/Winds-Platform-110928544721241/

五十男樂團

　　五十男樂團是以 50 歲以上男士為主要對象的非牟利社區管樂團，也是香港少數針對特定社會議題的樂團。樂團成立於 2019 年 5 月，主要是為銀髮族而又有合奏經驗的男士而設，讓他們持續學習音樂。樂團同時也為一些沒有音樂基礎的朋友提供音樂教育，從而發掘他們對音樂的興趣。

　　五十男樂團致力提升社會對老年化議題的關注，並希望改變不同年齡層人士對這個議題的態度。樂團也致力推動年齡無界限和終身學習的精神，希望透過音樂帶出銀髮族也有能力追求夢想的概念，特別是音樂夢，因為他們在年輕時，可能因為生活所需而被迫放棄音樂夢，樂團的成立就是要達成他們的音樂夢和燃起其熱誠，推動長者的藝術發展。

　　五十男樂團曾出席及參與不同藝術節和比賽，如參加「靠邊站藝術節」，在「香港單簧管節 2019 —— 單簧管大賽 Buffet Crampon Clarinet Competition」獲得銅獎，又於 2021 年和 2022 年馬來西亞國際線上管樂大賽獲得銀獎。此外，五十男樂團成為了香港中文大學「藝術作為社會改革研究」的網絡及研究個案，亦曾出席由大學舉辦的「藝術作為社會改革研究學術論壇」，及在大學出版關於香港長者管樂團的學術論文 [188]。

聚管樂 · 瘋管樂團

　　聚管樂・瘋管樂團（Winds Maniaco Assemble, WMA）成立於 2021 年中，"Winds" 是指「管樂」，"*Maniaco*" 是西班牙文，指「瘋狂」，"Assemble" 就是聚集的意思，顧名思義，樂團就是讓一班管樂愛好者聚在一起的平台。樂團在疫情期間成立，2021 年 12 月 28 日在青年廣場舉行了首場音樂會，樂團是少數把本地流行歌改篇為管樂作品的

188　"About Us", Men of Winds, Website, Retrieved 24 April,2022, www.menofwindshk.com/about-us.html

管樂團。2022 年，男子音樂組合 Mirror 和電視節目《膠戰》成為香港城中話題，樂團便把當中的樂曲編為管樂作品，更在音樂會中首演了 Mirror 組曲，並且聯同無伴奏合唱團 Coro Allegra 一同演出。

M・eureka!

M・eureka! 由一班香港演藝學院畢業生組成，他們的名字 "M" 是指音樂（music），"*eureka*" 是古希臘文，意思是「我找到」，樂團除了集中演奏傳統的室樂音樂，也有演奏由管弦樂團改篇給木管五重奏的樂曲。

Nebula 管樂團

Nebula 樂團成立於 2022 年 5 月 23 日，"*Nebula*" 源自拉丁文，意指「星雲」，泛指天文上的星體。樂團冀望樂器、團員、所涉獵的曲目，可如同星雲一樣包羅萬有。他們的宗旨是既嚴謹又歡樂，瘋狂又帶點內儉，透過彼此互助，達到在音樂中共同成長的目標。

八、近 30 年的管樂發展

香港藝術發展局支持管樂發展

香港藝術發展局於 1995 年成立，歷年來約有五十多項管樂資助項目。首次的管樂資助項目是香港管樂協會於 1996 年申請的亞太管樂協會年會，是次活動得到香港管樂協會前任會長張國明及馮啟文的協助，順利在香港演藝學院舉行，這是香港首個國際性管樂活動。藝發局資助的團體中，主要分為管樂團和管樂的小組合奏團，當中曾獲得資助的管樂團有香港愛樂管樂團、香港節日管樂團；而獲資助的管樂小組合奏團則有東風管樂合奏組、管樂雅集、城市銅管樂團、雅樂合奏團。按資助次數來看，香港愛樂管樂團和管樂雅集是獲得資助次數

之冠，共有 16 次；此外香港愛樂管樂團於 2005 年出席新加坡世界管樂年會音樂會的費用也獲得藝發局資助。另外，亦曾資助管樂雅集的一些校園管樂推廣計劃。[189]

香港藝術發展局資助管樂的項目主要是一次性的，大部分是資助樂團的主題音樂會或周年音樂會，未有發現一些年度資助的長遠計劃。不過，一些委約的香港管樂原創作品，亦成功得到藝發局的支持而撰寫及首演。藝發局管理下的大埔藝術中心，亦首次有管樂團進駐。至於筆者獲得的香港音樂發展專題研究計劃，是香港首次有管樂專題研究的計劃獲得資助，香港管樂的歷史得以記錄下來，研究中亦討論了香港管樂發展的方向和挑戰。

「一生一體藝」後的管樂發展

1997 年政府推出了優質教育基金計劃，千禧年後教育局推行「一生一體藝」學習計劃，在政府政策的帶動下，藝術活動在學校中快速發展起來，管樂活動也直接受惠，不少學校相繼成立管樂團，一些原來已有管樂團的學校也可以擴充樂團及更換樂器。優質教育基金計劃在早年投放了不少資源在音樂發展上，其中在 1998 至 2000 年的兩年間，有關管樂的資助金額更達到 4,000 萬之多，還有約 135 項關於管樂的項目受資助。這些資助項目中，主要是建立管樂團和開辦管樂樂器班。儘管 2000 年過後，優質教育基金計劃的資助減少，管樂資助也相對減少，然而，每年仍有少量學校獲得資助而成立管樂團。這 25 年間，在政府「一生一體藝」學習計劃及優質教育基金計劃支持下而成立的學校管樂團，估計不少於 150 隊 [190]。

189 來自香港藝術發展局資料。
190 來自優質教育基金計劃資料。

香港高等教育的管樂專科教育

前文已討論過，120 年前香港在有關市樂隊的討論中，曾建議建立音樂學院，培養本地音樂人才，後來卻在是否創立市樂隊的立案中被一同駁回，結果無疾而終。香港最早的私立天仁音樂學院曾有小號課程，但相信不是系統性的教學。1950 年基督教香港中國聖樂院（1960 年改名為香港音樂專科學校）成立，採用青木關國立音樂院的課程，學制由五年改為三年，是香港早年提供音樂文憑學位的音樂學校，也是香港最早提供完整管弦樂課程的音樂學校。然而，由於香港音樂專科學校是民間音樂教育機構，其學歷一直未被香港政府承認。學院曾訓練不少管樂人才，包括小號手黃日照和吳天安等[191]。及至 1960 至 1970 年代，德明書院、嶺南書院及清華書院音樂系內也有管樂學生，包括小號手潘裔光，他是香港培正中學銀樂隊畢業生及指揮，亦是清華書院音樂系畢業[192]，還有法國號手、嶺南書院音樂系畢業的周泰全[193]、法國號手、培英中學銀樂隊畢業生李夫昂，他也是畢業於德明書院音樂系。這幾所學院的學歷均獲得台灣中華民國教育部所承認[194]。

1963 年，浸會書院音樂及藝術系成立，是第一個被香港政府承認的音樂課程，浸會書院的管弦樂課程自 1970 年代已經存在，當時有黃日照、陸開銳、李常密等銅管老師任教，游元慶是當時的法國號學生[195]。香港中文大學音樂系和香港大學音樂系分別成立於 1965 年和 1981 年，這兩所大學的音樂系相對地以理論為主，但亦有為學生提供個別器樂老師。香港教育學院的文化與創意藝術學系於 1994 年成立，提供管樂器樂的專上教學，學院主要提供音樂教育的訓練。明愛專上學院於 2017 年開辦音樂研習高級文憑，課程主要是教授基礎的知識

191 「吳天安牧師」，www.cco.cuhk.edu.hk/chaplaincy/chi/1983-1990-10/（2022 年 4 月 24 日瀏覽）。

192 Wat Kai Sau, (personal communication), 16 May, 2022.

193 《嶺南通訊》，1980 年 8 月 1 日。

194 《香港交響樂協會 35 周年凝聚地利亞 45 周年舊友管樂團音樂會》場刊，香港交響管樂團，2017 年 8 月 9 日。

195 Simon YAU Yuen-Hing, (Personal Commination), 8 April, 2022.

及全面的音樂訓練,為學生日後升讀大學音樂系學士課程打好良好基礎,課程亦提供了管樂器樂相關的課程。

1978 年成立的香港音樂學院,對香港管樂人才專業化起了革命性的改變。香港音樂學院是 1984 年成立的香港演藝學院的前身,學院有不少管樂名家教授管樂,例如香港管弦樂團的首席長笛衞庭新等人。香港第一代專業管樂人才都是來自香港音樂學院,前香港小交響樂團首席長笛陳國超、香港管樂協會前會長及長號手張國明、音樂事務處前高級音樂主任長號手關健生、前香港小交響樂團首席單簧管蔡國田都是該校畢業生。香港音樂學院成立有別於之前的音樂系,其專門培養管樂演奏人員,而後來的香港演藝學院更是香港音樂專才的搖籃,促成了香港專業管樂老師本土化。

香港高等教育音樂系的器樂演奏學普及化,為本地和外國的職業管弦樂團提供不少出色的管樂演奏家(詳情請見下文),他們更在國外比賽創出不少佳績,例如,法國號演奏家李浩賢於 2021 年獲得韓國釜山國際音樂節最高榮譽得獎者及 2021 年 Concours de Musique Québéc 白金獎等;雙簧管演奏家鄭智元於 2012 年意大利舉行的第五屆 Giuseppe Ferlendis 國際雙簧管比賽中獲得第一名、美國阿斯本音樂節舉行的管樂協奏曲比賽奪得第一名,以及在美國舉行的第 41 屆國際雙簧協會雙簧管比賽獲得第二名;大號演奏家黎得駿獲得澳洲維多利亞州銅管樂聯盟大賽 2012 及 2013 年的公開組大號獨奏冠軍及 2013 年澳洲管樂大賽公開組大號冠軍;長笛演奏家陳嶺輝獲得 2013 年新加坡長笛大賽亞軍及聽眾獎;色士風演奏家謝德驥於 1996 年獲得著名的紐約藝術家國際獎等。香港還有不少管樂人才在國際比賽中揚威,筆者就不在此盡錄了。這些漂亮的成績,反映出香港的管樂教育提供了優良的根基,也證明了學校管樂團訓練的重要性,再配合高等教育音樂系的管樂演奏訓練,香港管樂人才絕對有能力走上世界舞台。

另外,香港高等教育音樂系的普及化加強了香港管樂的軟實力。自 1950 年中國聖樂院設有音樂文憑課程後,已有不少來自東南亞的學生來港報讀音樂,他們主要是修讀作曲、聲樂等。直到香港演藝學院

成立，不少東亞南的管樂人才來港修讀管樂演奏，包括菲律賓的巴松管演奏家及聖多默大學音樂學院講師 Ariel Perez；菲律賓愛樂管弦樂隊前首席巴松管樂手 Adolfo Mendoza；泰國駐港大號演奏家、前曼谷交響樂團及香港小交響樂團首席大號容越（Yongyut Tossponapinun）；泰國駐港雙簧管演奏家萬南南（Chanannat Meenanan）；泰國法國號演奏家及甘拉亞妮・瓦塔娜公主音樂學院的院長 Komsun Dilokkunanant；泰國單簧管演奏家及阿肯色大學音樂系副教授 Nophachai Cholthitchanta；泰國愛樂管弦樂團巴松管演奏家 Patrawut Punputhaphong；馬來西亞國家交響樂團長號首席及馬來西亞管樂協會會長李仁華等，他們都是香港演藝學院的畢業生。這些東南亞學生，大部分在畢業後都回到自己的國家，並在當地管樂發展有舉重輕重的地位，這見證了香港高等教育音樂系的成功，不只是影響本地管樂人才，同時把管樂技術輸出國外，顯示香港管樂的軟實力。

香港管樂製作及維修工作

　　管樂維修工作在香港一直不太受到關注，但戰前的樂手或多或少對管樂器的保養有一定認識，例如，慈幼會的范得禮修士就是很好的例子，他在澳門和香港的慈幼會屬下學校銀樂隊有保養維修的紀錄。據一些校友表示，他會在暑假時脫下所有學校樂器的按鍵，重新調整、清潔及上油[196]。至於戰後，最重要的管樂維修技師是來自巴士銀樂隊的林池師傅，他是夜總會的色士風樂手，同時在九巴的工程部維修巴士。他的另一個身份是香港最早年的管樂維修師傅，早在 1950 年代已經幫助巴士銀樂隊團員維修樂器。有資料顯示，他在一年內曾為 200 隊樂隊維修過樂器進行[197]；但根據筆者的研究，當時香港沒有 200 隊樂隊，相信以上資料可能是指 200 把管樂器。1980 年代，警察樂隊也開

196　Ambrose Law Kwok Chi, (Personal Commination), 28 February, 2018.

197　陳栢恒：《探討香港中學管樂團的發展和近況》。香港：香港演藝學院，2003，頁 5。

林池的卡片
圖片來源：由 Joe Mak 提供

始培養樂器維修師傅，曾派兩名隊員到英國 Boosey & Hawkes 樂器公司
學習樂器維修，但他們只維修警察樂隊內的樂器，不對外提供服務。[198]

　　直到 1980 年代，通利琴行開始發展管樂樂器市場，需要在香港建
立管樂維修基地，培養本地的技師，因此一些技師就被派到山葉樂器
公司的管樂維修部學師，就如國際著名樂器維修師任祥達、管樂源的
專業維修顧問李國泉等，都是這個年代的代表人物。進入千禧年後，
其他樂器公司也開始培養自己的維修技師，如柏斯琴行、譜揚樂務（香
港）等。此外，也有不少人在不同地方如美國、英國、日本、台灣、
中國等地學習管樂維修，因此近十年內，市場便出現了不同的管樂維
修工作室及維修技師，例如，迪士文工作室的馮進文、The Trumpet
Factory 的梁偉信、銅管樂研習社的馮啟文等。另外，本地長笛收藏家
王子杰也在 2022 年開始在香港製造長笛笛頭，是首個香港製造的管樂
器品牌。

198 〈幕後英雄警員赴英學修樂器　默默耕耘陳少強埋首理音符〉，《警聲》，第 327 號，1985 年 10 月 16 日。

香港本地管樂原創及改編作品

香港一直以來都有不少本地作曲家創作管樂樂曲，1950 年代永康中學銀樂隊已有自己的進行曲，香港警察樂隊歷任指揮也有創作及改篇不少管樂作品，包括科士打曾為警察樂隊創作的行進式進行曲 *Traffic Control*。後來音統處成立後，以鄭繼祖為首的管樂訓練主任，便創作及改篇了多首管樂作品，而且有不少是中國樂曲及當時的廣東流行曲，如當時電視劇的熱門樂曲倚天屠龍、明天會更好、武術等。香港早期亦有很多本地管樂作曲家，包括游元慶、鍾耀光、陳慶恩、陳明志、盧厚敏等人，近 20 年來亦有不少青年管樂作曲家創作了多首作品，包括黃學揚、蘇家威、陳仰平、屈雅汶、葉浩堃、羅健邦、莫蔚姿、倫偉傑等。

另一方面，香港管樂作曲家亦得到海外團體邀請委約創作樂曲。國立臺灣藝術大學音樂學系專任教授鍾耀光曾創作《節慶》一曲，收錄在 1995 年與 1997 年的世界管樂年會（WASBE）的音樂會套裝紀念 CD 中，後來 1998 年著名維也納音樂出版社 Johann Kliment 出版此曲，《節慶》便被世界各地職業管樂團廣泛地演奏，成為管樂團經典曲目之一[199]。2006 年澳門管樂協會委約游元慶為第 14 屆亞太管樂節創作《亞洲魅力》一曲，該曲在澳門由聯合樂團首演。首演中有一個小故事，當時澳門管樂協會原定由游元慶指揮開幕式演出，就在正式演出前一小時，協會主席梁健行陪同台灣指揮家陳澄雄到場，碰巧游元慶正為《亞洲魅力》聯合樂隊演出進行總綵排，陳澄雄一聽之下，十分欣賞樂曲，於是主動請纓由他來指揮，樂曲於 2006 年 7 月 31 日在澳門文化中心綜合劇院首演[200]。2013 年廣州青年文化宮管樂團委約黃學揚創作《彩霞》一曲，作品於 2013 年 5 月 1 日在廣東省星海音樂廳交響廳首

199 "Composer's Profile" 國藝會補助成果檔案庫網站，https://archive.ncafroc.org.
tw/upload/result/0824-B2047/0824-B2047_%E5%89%B5%E4%BD%9C%E8%80%8
5%E7%B0%A1%E4%BB%8B_%E4%BD%9C%E6%9B%B2%E5%AE%B6%E7%B
0%A1%E4%BB%8B-%E9%8D%BE%E8%80%80%E5%85%89_1_1548228107215.
pdf;jsessionid=C9293BCA8E6CB2FE5A1BE0E2903161E9（2022 年 4 月 24 日瀏覽）。

200 Simon YAU Yuen-Hing, (Personal Commination), 8 April, 2022.

演 [201]。香港管樂協會於 2016 年委約蘇家威創作《醉玄武》，作品的費用由香港作曲家及作詞家協會轄下的「CASH 音樂基金」贊助，由德國巴登符騰堡州的青年管樂團於 2016 年 9 月 4 日首演。

職業管弦樂團的香港管樂人才

在香港職業管弦樂團工作的管樂人才眾多，包括香港管弦樂團的法國號樂手李少霖及周智仲、單簧管樂手劉蔚、巴松管樂手陳劭桐、英國管樂手關尚峰、敲擊樂手梁偉華和胡淑徽；香港小交響樂團的單簧管樂手方曉佳、法國號樂手包文慶、岑慶璋、陳珈文、小號樂手文曦、長號樂手陳學賢和江子文、大號樂手林榮燦、敲擊樂手周展彤。

香港的管樂人才不只活躍於香港，有些已獲得外國職業樂團的工作機會，例如：英國擲彈兵衛隊樂團單簧管首席王卓豪下士、法國吐魯士國家交響樂團雙簧管首席鄭智元、阿根廷布宜諾斯艾利斯愛樂英國號手黃慕郇、紐西蘭奧克蘭愛樂前首席大號手黎得駿、日本兵庫縣藝術文化中心管弦樂團巴松管手廖冬保、國家交響樂團長號副首席邵恒發、高雄市交響樂團前定音鼓首席朱崇義、上海交響樂團巴松管首席陳定遠、中國愛樂樂團長號副首席林偉文、杭州愛樂樂團長笛首席陳嶺暉、奧地利色士風五重奏 Five Sax 吳漢紳等。此外還有不少香港本地訓練的管樂好手在外國的樂團當替代樂手。有一些香港管樂人才更成為國際知名的音樂家，包括國際色士風演奏家謝德驥、韓國首爾愛樂樂團副指揮吳懷世、國立臺灣藝術大學音樂系教授鍾耀光等。

不少香港本地培訓的管樂人才已達到職業水平，儘管有不少本地管樂手未必有職業長期合約，但他們卻是本地及外地職業樂隊及大專院校的客席樂師和講師，可惜卻沒有得到更多關注，這可能因為職業管弦樂團沒有考慮本土人才為前提所導致，這也是香港音樂界討論了 50 年的本土化問題。

201 「西洋管樂與中國民樂的 Mix & Match 廣州青宮管樂團 10 周年音樂會在星海音樂廳舉行」，CNBRASS 管樂網，www.cnbrass.com/news/1097（2022 年 4 月 24 日瀏覽）。

本地管樂發展研究

香港研究管樂發展第一人為慈幼會陳炎墀修士，他著有《學校樂隊組織行政與訓練》，也是第一人把香港本地管樂研究結集成書，書中主要是根據他在清華音樂研究所的碩士畢業論文〈學校樂隊組織行政與訓練〉改寫而成。他把訓練九龍鄧鏡波中學銀樂隊二十多年的經驗化為理論，將之寫成香港首本有關本地管樂歷史及教學參考的書籍。後來香港演藝學院有四名學生曾在學士畢業論文中撰寫過香港的管樂發展，包括馮嘉興的〈香港中學管樂隊的組織和發展：三個成功案例的研究〉（2003 年）、陳栢恒的〈探討香港中學管樂團的發展和近況〉（2003 年）、劉欣欣的〈七十年代以後香港銅管樂的發展與方向〉（2003 年）及周影雯的〈香港學生學習西方管樂之教材研究〉（2006 年），以及香港教育大學學生吳國熹的 "Effective Strategies in Rehearsing Hong Kong's Secondary School Symphonic Band"（2021 年）[202]。除了劉欣欣的論文談到 1970 年代後的管樂歷史發展及文化政策的關係，另外四篇文章主要討論香港學校樂團的教學和組織學校樂團的經驗。

至於，討論香港管樂歷史的第一人，是加拿大維多利亞大學碩士學生 Ada Niermeier，她於 2007 年提交的畢業論文為 "The History of Wind Bands in the Hong Kong Special Administrative Region"，文中主要討論 1970 年代後的香港管樂歷史發展，亦花了不少篇幅記錄一些管樂人物的口述歷史。馮啟文亦曾在 2010 年的世界管樂年會音樂主題講座「亞洲地區的管樂團發展及管樂曲介紹」中演講，分享殖民時期開始至今香港及澳門的管樂團及相關曲目。及後，2012 年伊藤康英在日本著名管樂雜誌 *Band Journal* 撰寫了〈香港の吹奏樂事情〉一文，介紹香港管樂協會的工作及他對香港管樂界的看法。2018 年李羽翹博士在ロケットミュージック *Music People* 的訪問中表達了他對香港管樂發展的看法 [203]。筆者就讀香港中文大學文化管理碩士期間，於 2019 年提交

202 Eric Ng, (Personal Commination), 8 April, 2022.

203 Raymond, Lee, 国際的なバンドとの交流を通して、より多くのことを学ぶことができたら *Music People*, vol. 30 (2018). www.gakufu.co.jp/docs/musicpeople_30/（2018 年 4 月 29 日瀏覽）。

了 "The Evolution of the Wind Band in Hong Kong since 1842: The Forgotten History"，又於 2021 年在澳洲修讀音樂學文憑中提交畢業論文 "The Development of Wind Band and Cultural Policy in Hong Kong in 1950s to 1970s"，後於同年在日本著名管樂雜誌 *PIPERS* 中刊版四篇系列文章，講述香港自開埠到當代的管樂發展及歷史簡史，四篇文章的的內容都是有關香港的吹響樂歷史，題見為「第二次世界大戰前の香港の吹奏樂」、「広州とマカオからの影響」、「變転時代」、「戰後から現代までの管樂の発展」。自 2017 年開始，筆者在社交平台 Facebook 中建立香港管樂歷史專頁「香港管樂聯盟」，以民間的方法收集研究素材，希望為管樂愛好者提供一個交流的平台[204]。

　　承蒙香港藝術發展局的支持，筆者於 2021 至 2023 年間，重新整理多年的研究成果，並把這些成果呈獻給普羅大眾。2023 年 10 月 15 日浸會大學大學會堂舉行了「香港管樂歷史重演音樂會」講座音樂會，這是香港首次以歷史研究配合現場管樂演出的音樂會。音樂會所演奏的樂曲都是跟香港管樂史有關係的樂曲，目的是讓這些樂曲和歷史景象重現一次。音樂會亦回應了香港西洋音樂史研究的問題，因為過去人們一般都集中討論管弦樂團對香港的貢獻，但有關管樂團對香港的貢獻卻沒有太多討論，管樂藝術更往往被視為低俗的藝術。是次音樂會經過了歷史文獻的考證，提出香港管樂史可以是獨立的研究項目，而且管樂有着不可或缺的地位，補充了香港西樂歷史的空隙。此外，筆者於 2023 年 11 月 18 日在嶺南大學舉行了一場「香港管樂發展論壇」，是歷史上首場討論香港管樂發展的論壇。是次論壇請來管樂界的專家分享幾個大題目，包括：香港管樂歷史起源、香港學校管樂團的教學和管理、以新音樂的角度看香港管樂團的發展、比較管樂團和管弦樂團的指揮方法，以及比較美國和香港的管樂教學法。論壇亦邀請了專家在圓桌討論中分享他們對香港管樂發展的看法。

　　本書是筆者在香港管樂研究中的一個小結，志在重新整體文獻，讓後人可以更容易掌握到整段香港管樂發展的歷史，讓有志於研究這

204 筆者的個人經驗。

個題目的學者，可以更清楚知道管樂發展的歷史背景及其與香港藝術發展的關係，藉此了解香港西洋音樂史和文化政策的發展。

疫情下的管樂活動

2003 年嚴重急性呼吸系統綜合症（SARS）在全球多地肆虐，管樂界的活動也受到影響，很多音樂會、樂團的排練被迫取消，不過情況只是維持了幾個月；而 2020 年初突如其來的新冠肺炎疫情，則改變了全世界的生活習慣，管樂活動更是首當其衝，基本上大部分的管樂活動都被迫取消，其間香港曾經有幾個月的疫情有所緩和。管樂界一直努力在音樂與疫情中尋求平衡，不少管樂團在疫情期間仍舉辦音樂會，如香港演奏家管樂團於 2020 年 7 月 5 日的周年音樂會，與五十男樂團和網樂交響管樂團舉行聯合演出；2021 年 9 月 19 日，香港交響管樂團舉行了「留聲滿悅音樂會」；2021 年 9 月 22 日，眾樂團亦舉行了「Equus」音樂會，會上更有本地作曲家陳國樑的管樂作品延禧攻略組曲作首演；2021 年 10 月 30 日，香港節日管樂團舉行 26 周年音樂會；2021 年 12 月 31 日，網樂交響管樂團舉行周年音樂會 O!Cyber Symphonic Winds，並聯同翱樂管樂團組成聯合樂團演出；2022 年 1 月 1 日，香港德明愛樂管樂團舉行新年音樂會暨慶祝香港回歸 25 周年。由於 2019 年及 2020 年分別發生社會運動及爆發疫情，香港校際音樂節銀樂隊比賽、香港青年音樂匯演、香港聯校音樂比賽，以及多個管樂音樂會也被迫取消，但同時造就了不同的網上合奏及網上比賽。然而，疫情反覆無常，管樂界在 2022 年 2 月又進入幾個月停滯期，直到 4 月底疫情緩和，管樂活動便如雨後春筍地舉行，不少管樂團都舉行了音樂會，如香港節日管樂團、香港交響管樂團（HKSB）、香港交響管樂團（HKSW）、香港德明愛樂管樂團、翱樂管樂團、網樂交響管樂團等都有舉行音樂會。其中比較特別的是香港交響管樂團（HKSB）舉行了樂團 40 周年音樂會，而香港交響管樂團（HKSW）則舉行了樂團 35 周年音樂會。

九、小結

　　香港的管樂歷史由 1841 年開始，已有一百七十多年歷史，是香港音樂歷史的重要部分。戰後的香港有豐富的管樂活動，而音統處的成立更成為香港管樂快速發展的主因，政府投放資源發展文化項目，管樂也間接受益。受邀來訪香港的日本、美國管樂團改變了香港管樂手對管樂的看法，管樂團不再只有功能性，還有藝術性，此後香港的管樂團亦積極地管樂交響樂化；與此同時，步操樂隊則逐步減少，取而代之的是管樂團。

　　隨着香港管弦樂團職業化，高水平的管樂演奏家紛紛來到香港。另一方面，政府帶頭推動音樂訓練計劃，令本地的管樂手可接受香港管弦樂團的管樂老師指導，加上音統處成立，這些本地樂手不只在自己的學校樂隊或制服團體樂隊吸收經驗，他們還可在香港青年管弦樂團和香港青年管樂團內跟全香港最具演奏能力的各校團員互相學習，從而快速成長。再者，香港中文大學音樂系、香港大學音樂系、香港浸會大學音樂系、香港音樂學院、香港演藝學院相繼成立，成功培養大量管樂人才，這些人才也成為香港 1990 年代的管樂演奏員、導師、藝術行政人員、作曲家、音樂學者待。

　　進入千禧後，政府推行一生一體藝，促使不少學校成立管樂團，管樂變得更為普及。由於社會上有不少學生懂得吹奏管樂器，社區管樂團便如雨後春筍般成立，不少本地培訓的管樂手成為了本地和國外職業樂隊的全職樂手，管樂界亦出現了不少原創管樂作品。此外，有不少以室樂形式運作的管樂合奏小組出現，香港管樂的發展迎來新高峰。未來尚有很多未知的發展方向，等待新一代的本土管樂人去發掘。筆者希望香港管樂歷史如其他香港音樂史一樣受到重視，管樂文化亦能作為獨立的藝術形式得到如交響樂的重視，並在不久將來出現香港首隊職業管樂團。

第五章

2022年香港管樂發展
研究報告

2021 年末，筆者獲得香港藝術發展局的「香港音樂發展專題研究計劃」為期兩年的研究計劃資助，其中一部分乃撰寫本書，是次「2022年香港管樂發展研究報告」設於本書的第五章，講述香港管樂界面對的問題和期望。這個報告以問卷調查作為研究方法，問卷調查對象共有 15 名參與者；由於筆者希望是次研究結果包括不同聲音，因此，是次參與問卷調查對象都是來自香港管樂界不同的代表，每一位都是管理樂團的人士，包括行政人員或指揮。這些樂團管理人有一半有十年以上管樂團的管理經驗，另一半則是新一代的樂團管理者，最少有三年以上的管樂團管理經驗。問卷調查對象中，有不少人曾在職業管弦樂團及大專院校音樂系工作，或與香港管樂協會有聯繫。

筆者認為是次研究具有相當的認受性，因問卷調查對象包括了前輩及新晉管樂團管理者，收集了不同方面的聲音；再者，是次研究訪問了不同背景的管樂界人士，包括在大專院音樂系工作的學者、曾參與職業管弦樂團工作的管樂師，以及有藝術行政背景的管樂人。儘管問卷調查對象基數不高，但是次調查包括了主流管樂界不同層面的聲音。問卷主要觀察業界現在面對的問題，希望透過收集而來的數據，綜合及分析香港管樂發展的新方向，包括對香港管樂的管理、演奏、研究有新的啟發。

一、管樂的定位和認知問題

第一條問題是有關管樂定位和認知問題，詢問受訪者會否覺得管弦樂團的藝術形態比管樂團的藝術形態高雅，93% 的受訪者不認同管弦樂團比管樂團更加高雅，只有 7% 的受訪者認為管弦樂團比管樂團的藝術形態更高雅。這 7% 的受訪者意見中，主要可以分為傳統觀念和政策影響兩大方面。在傳統上，管弦樂團通常在音樂廳表演，演奏古典音樂為主，較為高雅，更有部分受訪者覺得管弦樂可演奏出更理想的音樂效果；而管樂團則像是大眾藝術。再者，在政策上，他們覺得政府在推廣西洋音樂時是以管弦樂團為首，而不是管樂團；他們又認為管弦樂團是香港唯一的職業樂團，只有管弦樂團才能提供授薪工

作及高水平的演奏機會，現階段管樂團未能做到，這也令受訪的樂團管理者覺得管弦樂團的地位比管樂團高。

相反，93% 的受訪者不認同管弦樂團比管樂團更高雅，有受訪者認為兩者形式不同，各有特色，所以不適合比較。他們不同意的原因不謀而合地都是針對藝術性的定義，認為任何音樂表演組合都有其獨特性，不存在誰比誰高雅，多了弦樂並不會高雅一些；他們亦指出作品的內容和風格對形成藝術高雅與否有決定性的影響；又指出現在管樂團有不少原創作品，政府不推廣並不代表管樂團及不上管弦樂團。他們認為管樂團有不少樂曲非常高雅，甚至有受訪者覺得現在管樂團的藝術形態比管弦樂團更加高雅，樂器種類也比管弦樂團多，樂曲複雜程度也可以更高。

這個認知與筆者的認知有一點的出入，跟據 *The Sociology of Wind Bands* 一書，作者 Vincent Dubois 和 Jean-Matthieu Méon，以及翻譯者 Jean-Yves Bart 曾做的研究，書中討論了管弦樂團比管樂團更高雅的傳統現象，並就此現象在法國城市和鄉村進行了田野研究，發現管樂團在社會上處於文化弱勢，原因是管樂藝術不被認為是嚴肅音樂，得不到藝術評論家的支持及賦予在社會上的價值；同時管樂藝術也不像商業音樂那樣得到大量觀眾支持，能獲得商業回報，因此，管樂團被認為不是「純種」藝術的文化產業中的產物，管樂亦在音樂界中不具影響力，甚至被看低及邊緣化。相反管弦樂團屬於文化霸權的一方，所以形成了管弦樂團比管樂團高雅的現象。該書附以歷史、文代、社會的例子來證明這個論點。然而，這個現象是否能完全套用在香港，現在還未有這方面的研究來比較兩地的情況，相信以後的學人可以從這個方向來研究香港的管樂社會學。

由於香港和法國的文化有差異，加上受訪者的教育水平、經濟情況等各有不同，所以其對管弦樂團比管樂團更高雅的傳統現象可能有不同的認知。以香港的情況來説，受訪者大部分同意管弦樂團不比管樂團更高雅，他們大部分都在管弦樂團有演奏的經驗，部分則曾是職業管弦樂團的樂手。基於這個數據盲點，在一個假設的實質情況下，

如果他們可以選擇管理或加入職業管弦樂團或職業管樂團，他們會選擇哪一個藝術形態，這個問題可能是以後的研究思考方向。

在問卷調查中，業界反映大眾確實覺得管弦樂團比管樂團更高雅，受訪者認為主要是大眾對管樂團認知不足，例如大眾認為管樂團是課外活動，未能得到學校真正重視；大眾又認為管樂團停留於演奏開幕式、前奏曲或粗獷的軍樂，對於精緻而細膩的管樂音樂的認識相對較少；香港管樂主要在學校和社區樂團中發展，樂團的樂手一般都是學生水平或業餘水平；大眾亦覺得管樂器不如弦樂等樂器；管樂團沒有一個具代表性的職業管樂團；而運作多年的香港藝術節也沒有邀請國際專業管樂團如「東京佼成管樂團」來港表演，無疑讓本地觀眾認為管樂團「不入流」。

從以上的問卷調查可以得出以下分析，受訪者對香港管樂發展的認識跟實質情況有所出入，也令他們對事情的理解有所偏差，其中一名受訪者認為社會從上到下對管樂存在偏見，令大眾覺得管樂團「不入流」，是因為沒有如「東京佼成管樂團」等職業樂團來港出席藝術節等大型表演。不過這個認知跟事實不符，因為早在 1978 年，市政局已經邀請美國著名的伊士曼管樂團來港演出，1979 年第四屆香港亞洲藝術節又邀請了日本職業樂團「尼崎市吹奏樂團」來港演出，這些樂隊都是國際專業級的管樂團，亦是政府專為職業管樂團舉行的專場音樂會。因此，大眾覺得管樂團「不入流」可能是其他原因，這可以成為日後管樂界研究的方向。

香港推廣管樂多年，由上世紀 70 年代開始的管樂交響樂化，社區樂隊快速在本地發展，至今已推廣起碼 50 年，樂團由從前只演奏前奏曲和軍樂等樂曲，已變為吹奏精緻而細膩的管樂音樂，在疫情前更舉辦不少管樂音樂會。形成以上的認知落差，可能是推廣管樂訊息的問題，令大眾對管樂沒有足夠的認知，也可能是大眾沒有足夠知識分辨管樂團和管弦樂團在西洋音樂中是兩種不同的藝術形式，以致社會跟管樂界對管樂團的定位有嚴重偏差，形成大眾認為管弦樂團比管樂團更高雅的錯覺。

二、管樂團的社會功能性

有關管樂團在社會功能性的問題上，有 86% 受訪者認為管樂是能在社會中普及的藝術，86% 受訪者認為管樂在推廣西洋音樂教育，80% 受訪者認為管樂作為社會中的群體活動，73.3% 受訪者認為管樂是對學生的德育教育，亦有 6% 受訪者覺得管樂是能豐富音樂載體的元素，6% 受訪者認為管樂能貢獻在音樂創作上。

這個調查結果跟實際的認知有相同的地方，以上四個多於 70% 以的項目，也是前人在經營管樂團時經常會談及的事項。管樂團經常提供免費音樂會，過去的有公園音樂會、鳴金收兵、典禮表演，現在則有康文處舉辦的免費公園音樂會、儀式表演等，大大拉近藝術與市民的距離。傳統上，管樂團會吹奏西洋古典音樂的改篇樂譜，對推廣古典音樂大有幫助。此外，學生在參與管樂團時，有機會吹奏改編給管樂團的西洋古典樂，而市民可以透過管樂團的免費音樂會欣賞到古典音樂。管樂在社會中作為群體活動和管樂是對學生的德育教育這兩項，其實與 David Herbert 教授在 *Wind Bands and Cultural Identity in Japanese Schools* 一書中的研究結果很相似，日本的學校管樂團就是一個自我紀律的訓練，他們認識為如果學生不能完成一些困難的事，便不能成為成功的人。在日本學校中，管樂團是一個學習團隊合作的地方，學生在團隊中學習服從前輩的指令，這跟民國時代管樂教練以管樂作為軍隊訓練的情況不謀而合。這個現象也符合後輩管樂管理者對管樂在社會中的理解。

三、香港管樂推廣工作

回應以上的題目，管樂團在社會的功能性問題上，有另外兩個項數指管樂貢獻音樂創作及能豐富音樂載體元素，這反映了管樂界的現實情況：管樂作曲家在近幾十年來有很多不同的本地或外地的原創作品，近年的管樂作品更會回應最新的流行文化，令管樂不再嚴肅及沉

悶，可見管樂團是富有活力的藝術形態。不過，只有 6% 的受訪者認為這是管樂在社會的功能性，這也許是大部分受訪者認為社會功能性是比較社會性的問題，不涉及管樂本身在音樂上的功能性。

另一方面，在問卷調查中，儘管 100% 的受訪者支持香港原創管樂作品，但卻只有 20% 的受訪者認為大眾認識香港原創管樂作品，有 80% 的問卷調查對象覺得大眾不認識香港原創管樂作品。以上的數據反映了管樂界都認同香港要推廣香港原創管樂作品，但大部分受訪者都認為大眾不認識香港原創管樂作品，這部分數據是矛盾的，期望和結果有很大落差。這個落差涉及一些問題，是否業界推廣管樂的成效出現問題？或是否大眾否定香港作曲家的能力？等等，這些問題需要以後加以討論及研究。

香港有關管樂教育推廣的計劃有不少，包括學校管樂教育音樂會、管樂大師班、管樂音樂欣賞講座、管樂歷史講座、管樂比賽、管樂節、音樂會，管樂年會。在上面的問題選項中，有 87% 受訪者認為香港有足夠的管樂教育推廣計劃，只有 13% 的受訪者不認為香港有足夠的管樂教育推廣計劃。在大部分的專業意見中。共有 60% 的受訪者認為香港舉行管樂節及 53% 的受訪者認為舉行學校管樂教育音樂會是最理想的管樂教育推廣計劃。

早在上世紀 50 年代，警察樂隊和駐港英軍已經在學校進行學校管樂推廣工作，後來香港管弦樂團、音樂事務統籌處的「樂韻播萬千」也在香港的學校舉行定期管樂推廣音樂會。政府已經在這方便投放了很多資源，因此業界應該對政府的管樂教育推廣工作予以肯定。至於 1978 年由通利教育基金和音樂事務統籌處主辦首屆的「香港青年管樂節」，及後到 1994 年後改由香港管樂協會舉辦的「管樂繽紛」及「香港國際管樂節」，都可見政府和業界十分努力舉辦管樂節，不同形式的管樂節在香港已經有四十多年的歷史。

然而，以上的數據跟現實有嚴重落差，有超過 87% 的受訪者認為香港有足夠的管樂教育推廣計劃，理應大眾對管樂的認知是充足的，畢竟舉行管樂節和舉行學校管樂教育音樂會這兩個方法是業界認為最

理想的推廣方法，在香港已經有超過 50 年歷史；但是受訪者又認為大眾不了解管樂，對管樂有不少偏見，認為大眾覺得管弦樂團比管樂團更高雅，這個跟研究結果有很大差異，管樂教育是否推廣不足？還是現在最理想的推動管樂教育方法出現問題？相信日後需要再深入研究。

四、香港職業管樂團和人才培訓的問題

　　對於香港應否成立職業管樂團，100% 的受訪者都同意應成立職業管樂團。如要成立一隊職業管樂團，需要很多不同的配合，其一是香港是否有足夠的人才來經營一隊職業管樂團，問卷調查便向受訪者提問香港市場內是否有足夠管樂專才培訓，超過 87% 的受訪者認為足夠，只有 13% 的受訪者認為不足夠。另一條相關的問題是本港有沒有足夠人才成立全職專業管樂團，包括演奏和管理人才，調查結果也跟上題一樣，超過 87% 的受訪者覺得足夠，只有 13% 的受訪者覺得不足夠。不認為有足夠管樂人才培訓和人才成立全職專業管樂團的受訪者認為，香港器樂高等教育只針對管弦樂團訓練，沒有針對管樂團訓練，樂師對管樂團的認知未達到專業水平，又認為藝術政策偏頗，所以不能成立全職專業管樂團。在現實認知上，香港大部分提供器樂高等教育的學府都有設有管樂團，而且亦有定期管樂音樂會，管樂團排練更須計算學分，因此器樂高等教育是否只針對管弦樂團訓練這一點，也許是部分受訪者認為可以在課程中加上更多管樂相關的學科，這個題目日後可以深入研究。

　　根據 QS 世界大學排名 2022 年的排名，香港大專院校在表演藝術的世界排名，共有三所學院入選全球 100 大，包括香港演藝學院、香港中文大學、香港大學，其中香港演藝學院更是世界排名第十，亞洲第一，至於香港中文大學和香港大學都是排名全球 51 至 100 名內。所以香港在音樂專才的培訓上，絕對位於世界前列，這些專才亦包括管樂人才，香港有不少管樂手在海外的職業樂團工作。另外，根據

Eduniversal Best Masters 排名，香港中文大學的文化管理碩士課程在全球排名第 24 名，這也反映香港藝團管理人才的培訓達到了世界水平。

問卷提問了應該由誰管理管樂團的題目，53% 受訪者認為懂音樂的藝術行政人員是最理想人選，33% 受訪者覺得未受正統音樂訓練的管樂教練，但從事多年管樂團教練的人是第二理想人選，46% 的受訪者覺得音樂系畢業生是第三理想人選，最不理想是的人是讀管理學但沒有音樂背景的人，當中有 73% 受訪者認同這點。在問卷中有一個選項為管樂愛好者，但受訪者對這個選項的理想度比較平均，沒有太突出的數據來分析。

這一題的結果跟實質認知有出入，基本上現在香港大部分的管樂團都是由未受正統音樂訓練的管樂教練、但從事多年管樂團教練的人，以及音樂系畢業生為主要樂團管理人員，這是香港管樂團發展的傳統，音樂總監往往兼任樂團管理。有專職藝術行政人員打理的樂團，通常都是職業樂團，在香港沒有職業管樂團的情況，鮮有管樂團是由懂音樂的藝術行政人員管理。上述數據反映了受訪者認同管樂團應該跟職業樂團一樣，把藝術團隊跟行政團隊分開，但在資源不許可的情況下，現在只能退而求其次，找音樂人來處理樂團管理的事宜。相信日後如有機會成立職業管樂團，業界主流意見是找懂音樂的藝術行政人員來管理。這一點也許是日後研究的一個着眼點。

五、政策對香港管樂發展的影響

問卷反映 100% 的受訪者認為香港政府政策沒有支持香港管樂發展，沒為管樂團提供政策，也沒有一隊職業的管樂團，有 70% 受訪者曾申請過基金，當中拿不到基金的人中，有 60% 是因為他們的樂團沒有足夠的社會影響。另外，各有 20% 的受訪者認為他們的樂團與評審及大會需求的不同，基金方認為樂團在沒有資助的情況下已經發展得很好，所以不批核基金資助，部分受訪者指其計劃書不被考慮，連入圍的機會也沒有。

在受訪者的回應中，不難發現業界認為政策支援主要分為兩大類：第一是場地支援。場地有分為排練場地和大型演出場地的支援。以排練場地來說，有受訪者認為香港沒有專場給各管樂團演出，各樂團在租賃演出場地上與其他樂團甚至其他演藝團體競爭激烈，減少管樂團與觀眾接觸的機會，因此受訪者希望政府支持成立一個「香港管樂中心」，向本地管樂團提供共享排練場地／小規模演出專場，並整合推廣、培訓、練習、表演、國際交流、商業化（周邊產品）等方向，讓管樂成為一個獨特而雅俗共賞的表演藝術。

然而，在排練場地方面，現實情況是了除了粵戲有專場外，基本上所有藝術團體都沒有自己的專場。政府在排練場地的安排上，康文署在屬下的表演場館提供場地伙伴計劃的申請，香港藝術發展局亦有學校與藝團伙伴計劃，大埔藝術中心和賽馬會創意藝術中心亦有提供租用排練場地的邀請。過去更有香港管樂合奏團於 2019 年成為大埔藝術中心駐場團體。因此受訪者的回應只反映了現實的一部分。然而，政府亦要考慮為何只有粵戲才是唯一有專場排練和演出的藝術形態，這會否對其他藝術形態有的不公平的安排。

第二是大型管樂活動的場地支援，畢竟這是只有政府才能協助的事宜。現實的情況跟受訪者的認知有一點出入，現在每年的青年音樂匯演、步操管樂大匯演節等活動都會在香港伊利沙伯體育館舉行。如果是跟政府合作的一些管樂活動，其實也可觀察到政府有一定程度的支援。

受訪者認為第二樣需要政府支援的事項，是政府應該帶領主辦大型國際管樂節，邀請著名專業管樂團來港演出、舉辦大師班，如管樂作曲家、演奏家及指揮家等。1978 至 1993 年由政府領頭的香港青年管樂節確實加速了大眾對管樂的認識，如首屆管樂節的三日演出，共 16,000 人次觀看演出。然而，受訪者反映，現在的大型管樂節沒有政府參與，自 1994 年音統處停止舉辦青年管樂節後，香港管樂協會就擔當了舉辦管樂節的責任，但受訪者反映協會 1996 年申請亞太管樂協會年會，丫得不到政府支持，協會一直是自負盈虧的，自己尋求找贊助。

對於香港政府應否支持年度的香港國際管樂節的問題上，有 80%
受訪者認為政府應該支持，13% 的受訪者則不認同。認同的原因為有
以下幾項：53% 受訪者認為香港國際管樂節有助旅遊業發展，香港作
為一個國際城市，應有香港國際管樂節，但由於沒有政府資助，很難
有更長遠的發展；亦有 46% 受訪者認為步操管樂大匯演得到政府支
持，香港國際管樂節也應該得到相同的支持。有少部分受訪者覺得香
港的管樂文化要藉香港國際管樂節輸出國外。

另外，對於香港申辦世界管樂年會一事，香港會否有足夠的人才
應付年會，有 66% 的受訪者覺得香港有足夠人才應付年會，只有 33%
的受訪者不認同。不認同的受訪者的意見主要可分為管樂界內在問題
和大環境問題。在管樂界內在問題方面，受訪者覺得沒有足夠人手和
義工來管理世界管樂年會，亦有受訪者覺得音樂專家很多，但他們沒
有能力管理年會，而且業界不夠團結，他們對舉行世界管樂年會存有
不確定性，認為要視乎活動數量及規模。至於大環境問題，他們指近
兩年有不少管樂人才離港，亦有受訪者反映是政策問題，與人才無關。

受訪者普遍認同舉辦香港國際管樂節和世界管樂年會需要政府支
持才能有效地推行，政府介入下的大型國際管樂節，的確可以有效地
向大眾推廣管樂；而民間即使積極推廣管樂活動，但成效不彰，而且
須面對生存和經營問題。以上問題回歸到業界有沒有能力自負盈虧，
在現有資源下經營下去。另外，還有一個問題，是政府或私人基金方
對批發基金沒有一個明確的準則，令大部分管樂團面對資源不足？還
是業界未有長遠的規劃，令到管樂團得不到應有的重視？

六、回應

在問卷中的回應部分，各受訪者及其經營的管樂團對香港管樂發
展有不同程度的認知，各樂團也有自己推廣管樂的方法。形成這個情
況的原因，要追溯到 1982 年，當時香港管樂協會成立，負責聯絡及推
廣管樂工作，統一了業界的聲音，但現在的情況跟理想有落差，這可

以反映在香港管樂協會有沒有做好推動香港管樂發展、聯繫管樂界、成為對外橋樑、亞太至世界管樂交流及研究等工作這條問題上，53%的受訪者不認同協會對香港管樂發展的貢獻，同時亦有47%受訪者同意協會的貢獻。然而，這個調查結果對協會是一個警示，代表有多於半數的管樂界人士對協會在推廣香港管樂發展中的角色感到模糊。有受訪者表示，管樂團各自為政，不夠團結，香港有很多管樂團，彼此很少互相欣賞與交流，認為需要更多的平台增加彼此的交流合作，這樣才能壯大管樂界，讓業界有所作為；然而，受訪者認為沒有一個具認受性的機構統籌有關工作。香港管樂協會作為香港唯一代表管樂界的機構，有責任改善他們的工作，或者檢討自身在業界的認受性，以回應業界的聲音。

受訪者亦認為政府對管樂發展的支持不足夠，如這幾年疫情期間，管樂界是首當其衝被影響的行業，在政府發放的防疫抗疫基金中，個別管樂導師或會獲得少量資助，但鮮有管樂團能獲得防疫抗疫基金的資助，原因是沒有管樂團是「年度資助」、「文學平台計劃」及「優秀藝團計劃」下的藝團，不少管樂團都面臨結束的壓力，業界覺得他們不被重視。

在外國的研究中，管樂團具備上文講過的某些社會功能，而香港的管樂團是否有相同的社會功能，這一點需要將來有人研究香港的實際情況。然而，有一點需要關注，警察樂隊作為香港唯一一隊全職的管樂團，也代表了政府，其在不同的重要場合演出，某程度上也是對管樂這種藝術形態的肯定；然而，管樂作為重要的藝術形態，卻未能在政府九大藝團的行列中拿下一席，獲得恆常的藝術資助，政府是否需要重新思考資源分配的問題？

筆者曾申請過基金，在申請的過程中面對問卷調查對象的問題，基金方會認為藝團在沒有資助的情況下已經發展得很好，所以不用給予資助。這令原本有潛質繼續發展的管樂團，不能再有進一步的發展，在缺乏資源支持下，不少管樂團管理人面對存留問題，一些樂團在考慮到生計的情況下，可能會放棄經營管樂團。

本地兩隊職業樂隊——香港管弦樂團及香港小交響樂團經常被質疑不夠本地化，他們回應指樂團須面向世界，因此會在各國招募有能力的樂手加入樂團。本報告不評論兩隊樂團的本地化問題，反而本報告希望提出另一方向——成立職業管樂團是否另一條出路，以解決香港樂隊本土化問題？在以上的調查結果可見，業界普遍認為香港有足夠的本地管樂人才，成立一隊新的職業管樂團能否吸納一部分精英，為他們提供工作，同時回應社會希望職業樂隊本地化的問題？

附錄

附錄 1

歷年校際音樂節銀樂隊組別冠軍學校

年份	屆別	學校	指揮
1949	1	拔萃男書院（獨奏者 George Lin） （組別名稱：Competition for instrument of the competitor's Choice）	/
1950	2	拔萃男書院（獨奏者 George Lin） （組別名稱：Other Instruments）	
1951	3	拔萃男書院（獨奏者 George Lin） （組別名稱：Other Instruments）	
1952	4	沒有資料 （組別名稱：Woodwind and Brass）	沒有資料
1953	5	聖類斯中學 （組別名稱：Wind ensemble）	范得禮修士
1954	6	沒有資料 （組別名稱：Woodwind and Brass）	沒有資料
1955	7	拔萃男書院（獨奏者盧景文） （組別名稱：Woodwind and Brass）	
1956	8	香港大同中學	馮奇瑞
1957	9	香港大同中學	馮奇瑞
1958	10	德明中學	馮奇瑞
1959	11	德明中學	馮奇瑞
1960	12	德明中學	馮奇瑞
1961	13	培正中學	馮奇瑞
1962	14	路德會協同中學	馮奇瑞
1963	15	九龍鄧鏡波中學	陳炎墀修士
1964	16	培正中學	羅廣洪
1965	17	香港仔工業中學	范得禮修士
1966	18	培正中學	羅廣洪

年份	屆別	學校	指揮
1967	19	培正中學	羅廣洪
1968	20	培正中學	羅廣洪
1969	21	培正中學	潘裔光
1970	22	培正中學	潘裔光
1971	23	德明中學	李夫昂
1972	24	香港國際學校	Mrs Mary Parr
1973	25	培正中學	潘裔光
1974	26	培正中學	潘裔光
1975	27	香港國際學校	Mrs Mary Parr
1976	28	培正中學	潘裔光
1977	29	聖文德書院	黃日照
1978	30	地利亞修女紀念學校	李夫昂
1979	31	培正中學	潘裔光
1980	32	聖文德書院	鄭志文
1981	33	聖文德書院	鄭志文
1982	34	聖文德書院	鄭志文
1983	35	聖文德書院	鄭志文
1984	36	聖文德書院	鄭志文
1985	37	聖文德書院	鄭志文
1986	38	東華三院陳兆民中學	林富生
1987	39	東華三院陳兆民中學	陳慶恩
1988	40	聖文德書院	鄭志文
1989	41	東華三院陳兆民中學	陳慶恩

(續上表)

年份	屆別	學校	指揮
1990	42	聖文德書院	鄭志文
1991	43	聖文德書院	鄭志文
1992	44	庇理羅士女子中學	Ms Jane Lau
1993	45	東華三院陳兆民中學	譚宇良
1994	46	東華三院陳兆民中學	譚宇良
1995	47	聖文德書院	李樹昇
1996	48	香港中國婦女會中學	李樹昇
1997	49	基督教國際學校	Tim Gavlik
1998	50	基督教國際學校	Tim Gavlik
1999	51	香港國際學校	Tim Gavlik
2000	52	東華三院黃笏南中學	關子禮
2001	53	香港國際學校	Tim Gavlik
2002	54	香港國際學校	Tim Gavlik
2003	55	聖文德書院	王卓能
2004	56	庇理羅士女子中學	Ms Michelle Wong
2005	57	香港國際學校	Tim Gavlik
2006	58	拔萃男書院（高級） 聖公會林護紀念中學（中級）	譚子輝 趙啟強
2007	59	拔萃男書院（高級） 拔萃女書院（中級）	譚子輝 譚子輝
2008	60	保良局第一張永慶中學（高級） 拔萃女書院（中級）	林榮燦 譚子輝
2009	61	拔萃男書院（高級） 拔萃女書院（中級）	譚子輝 譚子輝
2010	62	喇沙書院（高級） 拔萃女書院（中級）	魏龍勝 譚子輝
2011	63	拔萃男書院（高級） 拔萃女書院（中級）	譚子輝 譚子輝

（續上表）

年份	屆別	學校	指揮
2012	64	喇沙書院（高級） 拔萃女書院（中級）	魏龍勝 譚子輝
2013	65	喇沙書院（高級） 拔萃女書院（中級）	魏龍勝 譚子輝
2014	66	喇沙書院（高級） 協恩中學（中級）	魏龍勝 周詠琴
2015	67	拔萃男書院（高級） 拔萃女書院（中級）	譚子輝 許加樂
2016	68	拔萃男書院（高級） 拔萃女書院（中級）	譚子輝 許加樂
2017	69	拔萃男書院（高級） 聖公會林護紀念中學（中級）	譚子輝 趙啟強
2018	70	拔萃男書院（高級） 拔萃女書院（中級）	譚子輝 許加樂
2019	71	拔萃男書院（高級） 拔萃女書院（中級）	譚子輝 許加樂
2020	72	取消	
2021	73	取消	
2022	74	取消	

附錄 2

亞太管樂節的年份和地點及世界管樂年會亞洲地區舉行年份

年份	屆別	地區 / 城市
1978	1	日本東京
1980	2	日本東京
1982	3	韓國漢城
1984	4	菲律賓馬尼拉
1988	5	泰國清邁
1990	6	韓國光州
1992	7	台灣台北
1994	8	日本靜岡濱松市
1996	9	中國香港
1998	10	澳洲悉尼
2000	11	台灣嘉義
2002	12	中國廣州
2004	13	韓國濟州
2005	第 12 屆世界管樂年會	新加坡
2006	14	中國澳門
2008	15	台灣新營
2010	16	中國香港
2011	第 15 屆世界管樂年會	台灣嘉義
2012	17	新加坡
2014	18	韓國濟州
2016	19	中國北京
2018	20	日本靜岡濱松
2020 / 2021	21	台灣台南
2024	第 20 屆世界管樂年會	韓國廣州

附錄 3

1940 年嶺英中學銀樂隊名單

樂器	樂手名單
1st Clarinet	趙正、何慧、洪錫惠
2nd Clarinet	何聰、林啟康
1 st Trumpet	楊永業、潘壽沂
2nd Trumpet	伍勵漢、陳德涵
Alto Horn	陸士漢、范長信
Baritone	范月秋
Trombone	陳旺安
Bass	陳伯納、張仐星
Triangle and Cymbals	鄭國寅
Side Drum	王裕蓉
Bass Drum	林憲光

附錄 4

戰時重慶陸軍軍樂團全體演奏員名單

韓增標	秦根亞	田顯華	郭 正	陶國馨	楊光華
李才恆	穆志清[1]	韓捷三	吳金保[2]	馬德惠	劉振東
閻萬春	顏江淮	梁維賢	樊爽華	吳聖朝	王家魁
李金耀	彭九成	趙 新	史廣漢[3]	殷晉璐[4]	李廷筠
白榮俊[5]	楊少桂[6]	趙王明	錢萬祖	杜前順	劉善業
邱智雲	毛宗善	宋蘭馥	計德明	方連生	種廣志
許德舉	吳志剛	李雲祥	胡立清	袁昌明	尹強明
楊寶娛	陳喜德	陳 文	郭法先	張集鑫	丁 劍
孫團義	侯樹林	陳白然	劉立勳	左應福[7]	金錫根
仲德才	高仲奎	趙學忠	吳振河[8]	張琮檁	林均鎰

註釋：

1　穆志清：北京大學音樂研究會導師。
2　吳金保：中華交響樂團樂手。
3　史廣漢：中華交響樂團樂手。
4　殷晉璐：中華交響樂團樂手。
5　白崇俊：中華交響樂團樂手。
6　楊少桂：中華交響樂團樂手。
7　左應福：中華交響樂團樂手。
8　吳振河：中華交響樂團樂手。

附錄 5

1946 年中華交響樂團名單

團　長：	司徒德					
副團長：	馬國霖					
指　揮：	林聲翁[1]					
團　員：	黎國荃[2]	吳豪業	張樂天	劉　錚	蘇冠章	吳仲適
	古浩華[3]	孟　秋	高子楨	丁孚祥	祈文甘	方大提
	關樊巨	袁考直	袁考直	（郝）志岑	楊林翼	吳金保
	劉霖棟	史廣漢	殷晉璐	楊少桂	金幼安	傅　健
	劉　壘	左應福[4]	華振聲	邱冠（賀）	周　齡	杜長傑
	鄒孟友	周愛芳	殷晉德	吳振河	白崇俊	孫化夷

註釋：

1　林聲翁：在 1937 年已經在香港組織華南管弦樂團，及後 1939 年出任香港嶺英中學銀樂隊指揮。戰時在重慶出任中華交響樂團指揮。內戰過後，重回香港出任華南管弦樂團指揮。

2　黎國荃：中央歌劇舞劇院管弦樂團指揮。

3　古浩華：後備消防銀樂隊成員、華南管弦樂團團員。

4　左應福：重慶陸軍軍樂團樂手。

附錄 6

1955 年 5 月 14 日華南管弦樂團名單

指揮： 林聲翕 *

團員：					
伍泗水	林宗邦	楊育強	黃家駒	黎劍文	余卓文
賴少麟	黃飛然	謝顯華	李時清	吳天助	羅家平 *
鄭直煥 *1	陸承德	洪亦可	梁明鑑	何達昌	吳報龍
劉思同	溫漢章 *	李豪光 2	古浩華 *3	鄭煥時 4	張茂林
楊 波	馬楚生	梁耀新	黃呈權 *5	陳丹雲	黃鄰德
鄭直沛 *6	許宜敏	張永壽 7	馮奇瑞 8	韓肇文	趙 正 9
廖露蓮	鄧炳耀	范孟桓 *	謝錚林	林仲川 *	李佩晃
馬 超 10	劉錫廼 *	萬良覬	曾漢章	謝畏林	羅志剛
連壁光 *					

註釋：

* 創團成員。
1 鄭直煥：中英樂團團員，廣州培正管弦樂團小提琴手。
2 李豪光：澳門鮑思高中學銀樂隊，香港警察樂隊單簧管手。
3 古浩華：後備消防銀樂隊成員、中華交響樂團成員。
4 鄭煥時：中英樂團團員，廣州培正管弦樂團大提琴手、培正校友隊成員。
5 黃呈權：中英樂團長笛手。
6 鄭直沛：中英樂團團員，培正管弦樂團小提琴手。
7 張永壽：中英樂團巴松管樂手，廣州培正銀樂隊成員、培正校友隊成員。
8 馮奇瑞：中英樂團樂手，廣州培正銀樂隊成員、華南管弦樂團解散前最後一任
　　　　　會長。
9 趙　正：嶺英銀樂隊單簧管樂手。
10 馬　超：九巴銀樂隊 Eb 管樂手。

附錄 7

1959 年九巴樂隊名單

指揮：	阮三根 [1]
領隊：	王霖
橫笛：	鄭治
豎笛：	錢明（錢志明，錢三根）[2]、伯秋（鄭伯秋）[3]、余溫興（溫中興）[4]、彭聚、麥廖漢、梁譚黃、方洪
二音昔蘇風（色士風）：	林池
三音昔蘇風（色士風）：	關堂
上音昔蘇風（色士風）：	趙新（趙炳新）[5]
高音簫：	國行
低音管：	錦和（李錦和）[6]
上低音管：	鄭祥（鄭永祥）[7]、哲文
和音喇叭：	溫保
物奏號角：	譚若瑟 [8]
Bb 號角：	德源（莫德源）[9]、熾明、唐端（唐仕端）[10]、林輝
曲管喇叭：	胡明、蔡培、繼順
Eb 喇叭：	謝德、郭高、劉華、謝金
Eb 管：	永強、馬超 [11]、錢金
蘇沙風：	林關、蘇添
低音鼓：	馮輝
掛鼓：	高祺
鈸：	合來

註釋：

1 阮三根：中英樂團和華南管弦樂團定音鼓手和長號手、後備消防銀樂隊指揮、皇后劇院和景星戲院管弦樂團小號手。

2 錢明（錢志明，錢三根）：亦是澳門鮑思高中學銀樂隊、澳門治安警察局樂隊首屆隊員、後備消防銀樂隊成員。

3 伯秋（鄭伯秋）：澳門粵華中學銀樂隊成員。

4 余溫興（溫中興）：澳門鮑思高中學銀樂隊成員。

5 趙新（趙炳新）：澳門鮑思高中學銀樂隊成員。

6 錦和（李錦和）：澳門鮑思高中學銀樂隊成員。

7 鄭祥（鄭永祥）：澳門鮑思高中學銀樂隊成員。

8 譚若瑟：澳門粵華中學銀樂隊成員、後備消防銀樂隊成員、中英樂團小號手、華南管弦樂團樂手。

9 德源（莫德源）：香港仔工業中學銀樂隊成員。

10 唐端（唐仕端）：澳門鮑思高中學銀樂隊成員。

11 馬超：華南管弦樂團樂手。

附錄 8

1921 年廣州培正中學銀樂隊名單

短笛：	伍士倫	關超仰			
單簧管：	夏安世	夏昌世	孫 乾	盧其新	伍俊民
	羅啟洙	黃惠蓁	夏俊平	黃汝光	
色士風：	伍連亨				
短號：	黃超發	李寶光	葉運茂	黃兆槐	周耀秋
	黃活泉	褟恩裕	林 沾		
中音號：	趙忠憲	盧鴻湛			
長號：	鄧錫培	梅瑞恩	陳志新		
次中音號：	羅大堯	夏俊昌			
大號：	李信標	林 湛			
大小鼓：	曾瑞振	鄧煜儀	張志深	阮炳森	

附錄 9

1959 年培正中學校友銀樂隊名單

小喇叭：	羅廣洪	林　沾	何世明		
直笛：	黃汝光	羅大堯	孫　乾	盧宗澧	鄺秉仁
橫笛：	張永壽				
色士風：	程伯京	陳　光			
巴雷通：	彭滌奴				
伸縮喇叭：	馮奇瑞				
低音喇叭：	李信標				
大提琴：	鄭煥時				
大鼓：	關存英	阮炳森			
小鼓：	關超仰				

附錄 10

中英樂團 1949 年 10 月 19 日音樂會團員名單

Conductor:	Dr. S.M.Bard			
Leader:	M.H.Fan			
First Violins:	E.A.R Alves	W.A.Blair-Kerr	K.C.Cheng	M.H.Fan
	Jimmy Hsu	Ellen King	E.R.Smith	M.L.Wong
	Jack Arzooni			
Second Violins:	Guy Davis	H.Gabriel	Domingos Lam	Wallace Lee
	F.Plume	P.S.Shen	Alexander Wong	Matthew Wu
Violas:	A.H.Bentley	C.C.Li	M.G.Pearce	
Cellos:	G.A.Goodban	Fritz Lin	Y.C.Wang	L.S.Wong
Basses:	Peter Cheung	G.E.L Johnson	Jimmy Polomique	K.P.Wong
Flutes:	Ray Alarcon	Dr C.K Wong		
Oboes:	Michael Butcher	L.Y.Yang		
Clarinets:	George Lin (Jnr)[1]	Harold Woods[2]		
Bassoons:	Frederic Bolt			
Horns:	A.Fraser	R.S Jenkins	T.C.Rees	Nelson Wu
Trumpets:	Ramon Barrios	Lau Yiu		
Trombone:	Julio Yuen[3]			
Timpani:	W.J.Iles	W.A.Taylor		

註釋：

1　George Lin：拔萃男院管弦樂團團員，香港最早在校際音樂節參加管樂組比賽的學生。

2　Harold Woods：香港警察樂隊副音樂總監，當時為巴符軍樂隊副音樂總監。

3　Julio Yuen（阮三根）：中英樂團和華南管弦樂團定音鼓手和長號手、後備消防銀樂隊指揮、皇后劇院和景星戲院管弦樂團小號手。

附錄 11

中英樂團 1953 年 4 月 28 日音樂會團員名單

Guest Conductor:	Arrigo Foa		
1st Violin:	Mrs Meya Bra	W. A. Blair-Kerr	Mrs Cannennes Lee
	John V. Herga	Wu Tien Chor	Herry Des Remmetied
	Eric Gabriel	Dr. Y. T. Lee	
2nd Violins:	Cheng Chik Pui	Miss May Auyting	Miss Flora Wong
	Chans H. Arnbeld	D. Von Hansemann	Domingos Lam
	Ng Chin Lam	Lars Myecebeng	
Violas:	E. A. R. Alves	M. H. Fan	H. C. Tseng
	Alexander Wong		
Cellos:	E. Depabiladeras	M. C. Fan	G. A. Goodham
	A. B. Lirwian		
Basses:	Tomas B. Ignacio	I. Pelpmbioque	
Flutes:	Dr C. K. Wong[1]	Ray Alarcon	
Oboes:	Dr. S. M. Bard	Arthur Derris	
Clarinets:	C. I Wilks	V.IKennand	
Bassoons:	Cheung Wing Sou[2]	I. Allaway	
Horns:	Sean Brannigan	Victor Constable	
Trumpet:	Joseph Tam[3]		
Timpani:	W. A. Taylor		

註釋：

1 Dr C. K. Wong（黃呈權）：華南管弦樂團創團成員。

2 Cheung Wing Sou（張永壽）：華南管弦樂團巴松管樂手，廣州培正銀樂隊成員、培正校友隊成員。

3 Joseph Tam（譚約瑟）：澳門鮑思高中學銀樂隊成員、後備消防銀樂隊成員、華南管弦樂團樂手。

附錄 12

中英樂團 1955 年 12 月 8 日音樂會團員名單

Conductor:	Arrigo Foa		
1stViolin:	S. M Bard	G.Bradley	Cheng Chik Pui
	I. Fuglsng	D. Von Hansemann	Matthew M. Lum
2nd Violin:	E. A. R. Alves	J. T. L. Chan	Mrs M. Crawley
	P. H. Loo	Miss Flora Wong	Matthew Wu
	H. Y. Yih	T. C. Yu	
Violas:	M. H. Fan	H. C. Tseng	Alexander Wong
Cellos:	M. C. Fan	W. A. Hilliard	Frank Huang
	A. P. Jessen		
Basses:	Tomas B. Ignacio	A. L. Smith	J. Smith
Flutes:	Ray Alarcon	F. Howlett	
Oboes:	C. E. Horabin	M. Groom	
Clarinets:	C. I. Wilks	A. Carr	
Bassoons:	A. Rutherford	Chang Wing Sou[1]	
Horns:	P. Brooks	Lo King Man[2]	R. Norman
Trumpets:	Joseph Tam[3]	Fung Kai Cho[4]	
Trombone:	Poon Man Hing[5]	Wong Yat Chuen[6]	Yau Hon[7]
Tympani:	Julio Yuen		
Librarian:	Suen Kam To		

註釋：

1　Chang Wing Sou（張永壽）：華南管弦樂團巴松管樂手，廣州培正銀樂隊成員、培
　　正校友隊成員。
2　Lo King Man（盧景文）：拔萃男書院管弦樂團團員。
3　Joseph Tam（譚約瑟）：澳門鮑思高中學銀樂隊成員、後備消防銀樂隊成員、華南
　　管弦樂團樂手。

4 Fung Kai Cho（馮奇瑞）：中英樂團樂手，廣州培正銀樂隊成員、華南管弦樂團解散前最後一任會長。

5 Poon Man Hing（潘文興）：香港警察樂隊成員。

6 Wong Yat Chuen（黃日全）：香港警察樂隊成員。

7 Yau Hon（姚廉）：後備消防銀樂隊成員。

附錄 13

1956 年 7 月 2 日後備消防樂隊維多利亞公園演出名單

指揮：	阮三根[1]				
團員：	譚約瑟[2]	張國雄	徐華[3]	鄧伯昂	姚承明
	李仲和	顏有球[4]	王士珍	王文元	古浩華[5]
	顧家輝				

註釋：

1 阮三根：中英樂團和華南管弦樂團定音鼓手、後備消防銀樂隊指揮、皇后劇院和景星戲院管弦樂團小號手。

2 譚約瑟（Joseph Tam）：澳門鮑思高中學銀樂隊成員、華南管弦樂團樂手、中英樂團樂手。

3 徐華：夜總會樂手。

4 顏有球：夜總會樂手。

5 古浩華：中英樂團樂手、中華交響樂團成員。

附錄 14

1957 年 7 月 10 日中英樂團會員大會出席名單 [1]

Joseph Tam[2]	Dr. C. K Wong	Joyce Wyard	A. M. Braga
H. Gabriel	A. P. Jessen	D. V. Hansemann	Carlos Woo
Tang Ping Yiu	Philip Taylor	George Monzon	WilliamH. T. Tseng
Chan Kin Kung	W. A. Blair Kerr	Ma Man Fai	D. J. Fraser
Alexander C.Wong	A. Foa	J. T. L. Chan	Cheng Chik Pui
K. T. Suen	E. A. R. Alves	C. I. Wilks	Tomas B. Ignacio
J. Millan Palomo	H. Y. Yi	Norberto A. Pavia	Ray Alarcon
W. B. Foster[3]	S. M. Bard	Felicita Chan	Lo King Man[4]
Wu Tien Chor	Flora Wong	M. H. Fan	Fung Hang[5]
J. Osborn	Hong Yat Pang	Wong On Lan	

註釋:

1 後正名為香港管弦樂團。

2 Joseph Tam (譚約瑟):澳門鮑思高中學銀樂隊成員、後備消防銀樂隊成員、華南管弦樂團樂手。

3 W. B. Foster (科士打):香港警察樂隊音樂總監。

4 Lo King Man (盧景文):拔萃男書院管弦樂團團員。

5 Fung Hang (馮衡):香港警察樂隊成員。

後記

　　筆者在 2017 年開始研究香港管樂史，至今已經有五年時間，在研究的路上，最初十分孤獨，後來慢慢找到很多志同道合的朋友，他們無私的貢獻為本研究帶來很多重要的啟發和資料。在筆者完筆前後，一年內有兩位前輩因病去世，筆者未能親身把書送給他們，這是一大遺憾。其中林富生老師就曾給筆者很大支持和協助，林老師一生致力推動香港管樂發展，當他知道筆者正研究香港管樂歷史時，他義不容辭地支持研究，把擁有的資料、相片、場刊、錄音等都分享給我，儘管他身體欠佳，仍會為筆者聯絡一些前輩，細心解答有關的歷史問題。他協助了筆者聯絡上馮奇瑞老師的後人，讓筆者成功獲得一些馮老師生前的遺物，也補充了戰前香港和廣州的管樂關係。林富生老師一直希望本書能夠面世，筆者亦答應當本書出版後，必定會送一本給他。筆者亦曾跟林老師說，等他的病情好轉，便要跟他做一次正式的口述歷史訪問。然而，自 2021 年 9 月便再沒有見到林老師，他亦在 2022 年 5 年與世長辭，盡是惋惜。

　　筆者完稿前的一天，收到錢志明老師離世的消息，因為筆者早前撰寫碩士論文的關係，2018 年便跟錢老師做了一次口述歷史訪問。他是香港少數經歷過 1950 年代管樂發展的前輩。還記得當年約了錢老師在九龍公園的羅馬廣場見面，錢老師當時出席童軍樂隊的排練。對談大約兩小時，起初錢老師不太願意分享以前的事，筆者慢慢跟錢老師說一些當年發生的事及人物，他便慢慢分享當年在澳門鮑思高學校銀樂隊和警察樂隊的故事；另外，又分享了九巴銀樂隊成立的經過等，這些珍貴的口述歷史幫助了本書補充了香港和澳門之間的管樂關係，他亦以第一身來講述 1950 年代香港的管樂情況。然而，自 2018 年後，筆者再沒有機會跟錢老師見面，後來因疫情關係，他老人家亦不太出外見人，約了兩年多也沒有再見的機會，盡是遺憾。

再次感謝一直以來支持本研究的志同道合的朋友，沒有你們的支持，這個研究是不能完成的。以下是筆者認為將來香港管樂史可以研究的方向：

1. 以管樂作為個案，了解香港是否「文化沙漠」的現象；

2. 香港戰前作為文化中心跟上海、南洋和嶺南地區交流，管樂在當中的角色；

3. 菲律賓管樂師對香港整體管樂發展的影響；

4. 香港應建立管樂研究，包括理論、作曲、演奏、音樂學、音樂歷史等與管樂相關的研究。